디자인은 생각을 보이게 만드는 것이다

솔 바스
그래픽 디자이너

**디자인경영 에센스**
DESIGN MANAGEMENT ESSENCE

2018년 9월 13일 초판 인쇄 ❍ 2018년 9월 27일 초판 발행 ❍ 지은이 정경원 ❍ 발행인 김옥철 ❍ 주간 문지숙
편집 정민규 ❍ 디자인 노성일 ❍ 디자인 도움 곽지현 ❍ 커뮤니케이션 이지은 박지선 ❍ 영업관리 김헌준 강소현
인쇄·제책 한영문화사 ❍ 펴낸곳 (주)안그라픽스 우 10881 경기도 파주시 회동길 125-15
전화 031.955.7766(편집) 031.955.7755(고객서비스) ❍ 팩스 031.955.7744 ❍ 이메일 agdesign@ag.co.kr
웹사이트 www.agbook.co.kr ❍ 등록번호 제2-236(1975.7.7)

이 도서의 국립중앙도서관 출판예정도서목록(CIP)은 서지정보유통지원시스템 홈페이지(seoji.nl.go.kr)와
국가자료공동목록시스템(nl.go.kr/kolisnet)에서 이용하실 수 있습니다.
CIP제어번호: CIP2018029114

ISBN 978.89.7059.977.9 (04600)
ISBN 978.89.7059.979.3 (세트) (04600)

DESIGN MANAGEMENT
ESSENCE

# 디자인경영
## 에센스

정경원

안그라픽스

**디자인경영 에센스를 펴내며**

한때 온 세상을 지배하듯 위세를 떨치던 디자인 사조가 빠르게 사라지고 새로운 것이 등장하는 현상이 거듭된다. 넥타이의 너비, 재킷 버튼의 개수부터 스커트 길이, 금년의 유행색 등 생활 속 디자인이 저마다의 주기에 따라 순환되고 있다. 과거의 향수를 되살리는 '레트로 디자인Retro Design'이 새삼 주목받는 현상을 통해 현대 디자인의 역사에서도 변증법적인 발전의 단서를 볼 수 있다. 앞서 번창했던 디자인 사조에 대한 반작용으로 전혀 다른 조형적 특성을 선호하다가 시간이 지나면 합쳐진다. 모더니즘을 '정正'이라고 하면, 탈모더니즘은 '반反', 다원주의Pluralism는 '합合'이다. 그런 맥락에서 보면 산업시대의 '아날로그正', 정보시대의 '디지털反'에 이어 요즘 같은 가상물리 시대에는 '디지로그Digilog合'라는 등식이 성립될 수 있다. 디지로그는 2006년 이어령 이화여자대학교 명예·석좌교수가 처음 만든 용어인데, 시간이 갈수록 그 의미가 새로워진다. 이 교수는 아날로그와 디지털 시대의 특성이 융합된 디지로그 시대의 도래를 예측하며, 디자인이 디지로그 파워의 핵심이 될 것으로 전망했다. 디자인은 바로 인간(아날로그)과 물건(디지털) 사이를 연결해주는 인터페이스를 만들어주는 힘이기 때문이라는 것이다. 길이 나쁘면 왕래가 어려워지듯이 쓰기 힘들고 정이 안 붙는 디자인은 사람의 마음을 끌지 못한다고 쉽게 비유했다.[1] 2016년 데이비드 색스David Sax가 쓴 『아날로그의 반격The Revenge of Analog』[2]은 디지털 기술이 삶을 더 편하게 만든 것은 확실하지만 오래된 아날로그 기술이 삶을 더 풍요롭고 튼튼하게 만들 수 있다는 주장으로 공감을 얻었다. 실제로 아날로그와 디지털의 특성과 강점이 융합된 제품과 서비스가 늘어나고 있다. 최첨단 기능과 따뜻한 감성이 공존하는 디지로그 제품으로는 필름카메라의 특성이 담긴 구닥Gudak 스마트폰 앱, 손글씨의 향수가 되살아나는 '갤럭시 노트와 S펜', 즉석카메라 '인스탁스' 등을 꼽을 수 있다.

## 주요 디자인 이슈와 디자인경영의 새로운 역할

제4차 산업혁명의 본격화로 가상 물리 시스템Cyber Physical System(컴퓨터 프로그래밍으로 만들어진 가상의 디지털 환경과 시설과 장비 등 물리적

세계를 통합하는 네트워크 시스템)을 통하여 초연결Hyperconnectivity·초지능 Superintelligence 사회가 조성됨에 따라 디자인 분야에서도 큰 변화가 일어나고 있다. 스마트폰, 가전 등 전자기기들은 물론 로봇, 자동차, 비행기까지 연결되는 5G 시대의 도래를 맞이해 기존 디자인 분야 사이의 장벽이 무너지고 서로 다른 분야가 융합되는 '경계의 모호화Blurring Boundaries' 현상이 나타나고 있다. 더불어 디자이너가 일하는 방식과 디자인경영의 역할이 달라지고 있다. 먼저 디자이너의 직함이 그래픽 디자이너, 제품 디자이너, 인터랙션 디자이너 등 두 자리에서 '실시간 3D 디자이너Real-time 3D Designer' '체화된 인터랙션 디자이너Embodied Interactions Designer' '증강현실 디자이너Augmented Reality Designer' 등 세 자리로 바뀐다. 새로운 디자인 분야가 출현하는 것 못지않게 디자이너가 다른 분야의 전문가들과 협업하는 기회가 늘어난다. 그런 환경에서 디자이너는 그룹 다이내믹스Group Dynamics 를 이끌어가는 데 필요한 높고 큰 시각으로 코디네이터 역할을 수행해야 한다. 두벌리와 판가로Hgh Dubberly and Paul Pangaro는 최근 각광받기 시작한 '디지털 시스템 디자이너'처럼 제품-서비스 생태학에 도전하려면, 혼자서 형태를 만드는 프로세스를 다루는 호사스러움에서 벗어나 팀의 일원으로 시스템과 플랫폼을 함께 디자인하기 위해 전체 시스템을 이해해야 한다고 주장했다.[3]

요즘 디자인 분야에서 대두되는 주요 이슈로는 개별 맞춤형 디자인, 웨어러블·키네마틱 디자인, 디자인 싱킹의 실행, 코 디자인의 역동적 협업을 꼽을 수 있으며 각각의 특성은 다음과 같다.

첫째, 변품종 변량생산체제의 실현으로 개개인의 취향과 기호에 맞추어 개별적으로 제품, 시스템, 서비스를 주문, 생산할 수 있는 개별 맞춤형 디자인Personalized Design이 확대되고 있다. 개별화는 원래 웹사이트에서 사용자 개개인의 특성과 기호에 맞게 페이지 화면을 편집하여 볼 수 있는 기능을 만들어주는 마케팅 활동을 의미했으나, 점차 스마트 공장에서 저마다 다른 개성을 갖고 있는 공산품을 제조하는 데까지 확산되고 있다. 예를 들면 신발 산업에서는 인터넷으로 주문을 받아 3D 프린터로 사용자의 발에 꼭 맞는 디자인으로 세상에 하나뿐인 운동화를 제작해주는 서비스가 시작되었다.

둘째, 언제나Anytime, 어디서나Anywhere, 누구라도Anyone 할 수 있는 3A 시

대의 특성에 맞게 늘 옷처럼 입고 다니거나 신체 일부분에 거는 웨어러블 디자인Wearable Design은 물론 미세한 장치를 사용자의 몸속에 심는 임베디드 디자인Embedded Design, 제품의 전체나 부분이 움직이는 키네마틱 디자인Kinematic Design이 빠르게 도입되고 있다. 키네마틱 디자인은 AI와 센싱 기술 등을 활용하여 필요할 때면 움직이는 것으로, 소니의 새로운 로봇 강아지 아이보Aibo나 태양의 이동에 따라 움직이며 그늘을 제공해주는 스마트 그늘막 '선 플라워Sun Flower' 등을 예로 꼽을 수 있다.

셋째, 디자인 싱킹의 실행을 통해 조직은 물론 제품과 서비스의 창의적인 혁신이 활성화되고 있다. 다만 그 과정에서 '사람 중심의 디자인HCD, Human-Centered Design'을 망각해서는 안 된다는 점을 강조하고 싶다. 자칫 기술과 비즈니스 중심으로 치우치기 쉬운 문제해결 과정에서 인간적 견지를 가장 중요하게 고려하라는 것이다. 예컨대 최첨단 제품을 디자인할 때 하드웨어의 규격과 성능의 향상에만 집착하지 말고, 사용자에게 진정한 감동을 줄 수 있는 특성을 만들려고 노력해야 한다. 곧 디자인 싱킹의 성공적인 실행을 위해서는 사람을 중시하고, 새롭고 유용한 경험을 창출하려는 초심을 잃지 말아야 한다.

넷째, 디자이너가 혼자서 최적의 형태를 만들던 데서 벗어나 여러 이해관계자가 디자인 프로세스에 적극적으로 참여하여 역동적인 협업이 이루어지는 '코 디자인Co-design'(원래 Co-operative Design이었으며 참여적 디자인과 혼용되고 있음)을 활성화해야 한다. 이는 기업의 여러 부서 대

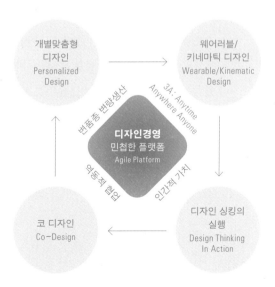

새로운 디자인 환경의 대두와
디자인경영의 역할

표가 참여하여 함께 의사결정을 하는 '위원회 디자인Committee Design'과는 본질적으로 다르다. 다양한 계층의 이해당사자가 개발의 첫 단계부터 긴밀히 협력하여 문제를 해결하는 역동적 협업Dynamic Collaboration을 의미한다.

이상 네 가지 이슈에 부응할 수 있는 디자인 해법을 만들어내는 과정을 이끌어가며 수많은 사람들과 활동을 통합, 조정하기 위해서 디자인경영이 민첩한 플랫폼으로서의 역할을 수행해야 한다.

## 로봇 디자이니즘의 대두

디자인의 미래에 대한 전망과 관련해 '로봇 디자이니즘Robot Designism'이 주목받고 있다. 디자이너의 창의적인 사고 능력과 심미적 조형 역량을 학습한 인공지능AI 로봇이 컴퓨터 알고리즘을 이용해 디자인을 자동으로 생성하게 되어 디자이너의 업무를 대체하게 되리라는 것이다. 3D 프린팅, 가상현실VR, 증강현실AR과 같은 시각화 기술로 무장한 로봇이 디자이너보다 훨씬 더 빠르게 정교한 디자인 시안들을 대량으로 만들어내게 되리라는 것은 자명한 일이기 때문이다. 디자인 프로세스에서 알고리즘과 프로그래밍의 활용이 급물살을 타고 있다. '파라메트릭 디자인Parametric Design' '알고리스믹 디자인Algorithmic Design' '제너레이티브 디자인Generative Design' 그리고 '컴퓨테이셔널 디자인Computational Design' 등이 그것이다. 컴퓨테이셔널 디자인의 옹호자인 존 마에다John Maeda가 주도하는 '디자인 인 테크 2018'의 조사에 따르면, AI가 시각 디자이너를 대체하는 데 걸리는 시간이 5년 이내라는 응답자가 88%, 10년이 걸릴 것이라는 응답은 35%에 달한다.[4] 그런 연유로 마에다는 "디자인에서 살아남으려면 코드를 배우는 게 낫다"[5]고까지 주장했다.

이미 디자이너의 업무 중 단순반복 과정을 거쳐 숙련된 낮은 기량들은 소프트웨어와 프로그래밍으로 대체되고 있다. 긱 경제Gig Economy와 크라우드 소싱Crowdsourcing: Crowd + Outsourcing의 확산과 더불어 기업이 디자이너를 정규직으로 채용하는 대신 외주를 주어 디자인 문제를 해결하는 경향이 나타나고 있다. 디자인 업무의 비중이 낮은 소규모 기업은 디자인 전담 직원을 고용하는 데 따르는 비용을 줄이기 위해 그때그때 적

합한 사이트를 골라서 활용하는 방식을 선호한다. 따라서 그런 기업을 위해 디자인에 특화된 사이트를 개설하고 회원으로 가입한 프리랜서를 소개하는 등 저렴하게 다양한 서비스를 제공하는 사례가 늘고 있다. upwork.com, Fiverr.com, 99Designs, 라우드소싱loud.kr, 디자인서커스designcircus.com 등이 그러하다. 디자이너 입장에서는 그런 사이트에 가입하고 자신의 재능과 특기가 포함된 프로필을 제시하면, 디자인 서비스를 받기 원하는 고객과 연결될 수 있으니 여간 편리하지 않다. 하지만 제한적인 일자리를 놓고 수많은 지원자와 치열한 경쟁의 벽을 넘어야 한다는 한계가 있다. 디자인 분야에서도 적자생존의 논리가 크게 작용될 것으로 전망된다.

하지만 그런 환경에서도 고도의 창의력과 판단력을 바탕으로 혁신을 이끌어가는 높은 디자인 기량은 쉽사리 대체되기 어렵다. 로봇 디자이너가 제대로 디자인 작업을 수행하도록 명령하고 디자인 프로세스를 창의적으로 이끌어 가는 경영 능력은 인간 디자이너만 가질 수 있기 때문이다.

## 유망 디자인 직종의 변화

앞서 논의한 대로 단순반복적인 디자인 일자리는 사라지는 대신, 디자이너를 위한 새로운 기회가 빠르게 생겨나고 있다. 어제의 그래픽 디자이너가 오늘날에는 UX 디자이너가 된 것처럼, UX 디자이너는 장차 아바타 프로그래머, 현실증강 디자이너, 지능시스템 디자이너가 될 것이다. 토마스 페라리Tomás García Ferrari는 4차 산업혁명의 원천인 컴퓨터, 소프트웨어, AI, IoT, 기계학습, 녹색 에너지의 융합은 '인공 장기 디자이너' '사이버네틱 디렉터'나 '퓨저니스트Fusionist' 등 미래의 디자인 일자리를 위한 공간을 제공해줄 것이라고 전망했다.[6]

2016년 MENAMiddle East and North Africa 디자인교육전망보고서The 2016 MENA Design Education Outlook report에 따르면 2019년경이면 2조 3천억 달러(약 2570조 원)가 될 세계 디자인 시장에서 중동 지역의 비중은 약 1천억 달러(약 112조 원)에 달할 것이며, 3만여 명의 새로운 디자인 졸업생을 필요로

하게 될 것이다. 중동 지역 최초의 디자인 단설대학으로 설립된 두바이 디자인혁신대학 DIDI, Associate Dean at Dubai Institute of Design and Innovation 의 부학장인 해니 애스포 Hany Asfour 는 해마다 20% 정도 성장할 디자인 분야에서 새로운 미래 일자리에 상응하기 위해서는 비즈니스, 기술, 디자인의 핵심 내용이 융합된 교육을 실시해야 한다고 주장했다. 앞으로 크게 늘어날 것으로 전망되는 디자인 일자리를 채울 수 있어야 한다는 것이다.

디지털 제품 디자이너 Digital Product Designers

UX/UI 디자이너 UX/UI Designers

전략적 디자인 매니저 Strategic Design Managers

웨어러블 기술 디자이너 Wearable Technology Designers

복합 3D 디자이너 Complex 3D Designers[7]

세 가지 단어가 조합되어 직함만 들어도 어떤 일을 하는지 가늠할 수 있는 이들 새로운 디자인 직업 중에서 특히 '전략적 디자인 매니저'에 주목할 필요가 있다. 전략적 디자인 매니저는 새롭고 복합적인 문제를 해결하는 전문가 팀에게 새로운 길 Paths 을 제시해주며 진정한 혁신으로 이끌어갈 수 있는 창의적, 전략적 역량을 갖춘 인재다. 해니 애스포는 성장을 위해 창의적인 아이디어를 갖고 전략적으로 문제해결을 이끌어갈 수 있는 인재에 대한 수요는 정부는 물론 민간 사업 부문에서 널리 생겨날 것으로 전망했다.

　　미국의 디자인 정보지《코.디자인 Co.Design》의 편집인 수잔 라바레 Suzanne LaBarre 가 구글, 마이크로소프트, 오토데스크, IDEO, 아티펙트 등 유수한 기업과 디자인 컨설팅 회사에서 일하는 사람을 대상으로 실시한 조사에서도 비슷한 결과가 제시되었다.[8] 미래에 각광받을 열여섯 가지 디자인 직종 중에 '최고디자인 책임자 CDO' 또는 '최고 크리에이티브 책임자 CCO'가 포함되어 있다. 미국 샌프란시스코의 디자인 스튜디오인 퓨즈프로젝트 Fuseproject 의 대표인 이브 베하르 Yves Béhar 는 모든 기업이 CDO 나 CCO 를 고용하게 될 것이라고 전망했다. 디자인이 비즈니스의 성공에서 중심적인 역할을 하려면 임원 중 누군가가 디자인이 제대로 되고 있는지, 전체적인 조화를 이루는지 여부를 지휘, 감독해야 하

기 때문이다. CDO는 확고하고 시각적인 내러티브Narratives로 비즈니스의 목적과 효율을 극대화할 뿐 아니라, 비즈니스의 모든 터치포인트 디자인을 감독하는 업무를 수행한다. 그러므로 디자인 능력은 물론 경영능력을 겸비하고 고위직에서 리더십을 발휘하는 디자인경영자의 수요는 계속 늘어날 것이다.

### 미래의 디자인 인재상

이상과 같이 다변화하는 환경에 적극 대응하기 위해서는 디자이너가 디자인에 대한 기존 상식이나 고정관념에서 과감히 벗어나야 한다. 디자이너가 자신이 받은 교육적 배경과 일하며 얻은 경험만을 고집하며 외골수로 생각하고 행동하다가는 머지않은 장래에 '쫓겨나는 신세Kick out'가 되기 쉽다. 어느새 새로운 디자인의 주된 흐름에서 소외되어 가고 있는 자신을 발견하게 될 수도 있다. 불과 얼마 전까지만 해도 디자인 교육에서 일일이 손으로 그리고 만드는 이른바 장인정신을 기르는 것이 중요하다는 시대착오적 명분에 치우친 나머지 컴퓨터응용 디자인의 도입을 꺼리던 디자인 대학들이 값비싼 대가를 치른 것과 같은 맥락으로 볼 수 있다. 그렇지만 이미 디자인 교육과정을 이수한 사람들이 부담을 느끼거나 의기소침해질 필요는 없다. 자신의 디자인 역량을 기반으로 경영을 이해하고 경영자와 소통할 수 있는 능력을 기르면 된다. 과거처럼 고객이 의뢰한 디자인 업무를 받아서 지시한 대로 아트워크만을 묵묵히 수행하던 데서 벗어나, 디자인하는 대상이 가진 의미와 전략적 가치를 따질 줄 아는 디자이너가 되라는 것이다. 디자이너라면 누구나 자신의 판단력과 심미적 감각을 바탕으로 디자인을 하려고 노력해야 하지만, 과연 디자인 브리프에 제시된 여러 조건과 부합하는지, 이 디자인이 선정되어야 하는 이유를 어떻게 설명할 것인지 등을 생각해봐야 한다. 특히 자신이 경영자라면 그 디자인을 어떻게 평가할 것인지를 역지사지易地思之해봐야 한다. 뉴욕의 '디자이너를 위한 창업자 프로그램'인 30 위크스의 고위 임원 샤나 드레슬러Shana Dressler는 디자이너가 비즈니스에 대해 알아야 하는 이유를 다음과 같이 설명했다.

디자이너가 어떻게 비즈니스가 가동되는지를 더 잘 알면 알수록, 고용주에게 더 가치 있는 존재가 될 수 있다. 회사의 가치 제안Value Proposition과 미션Mission에 대해 이해하는 디자이너는 그것들을 발전, 번창시키는 디자인을 할 수 있다. 디자이너는 회사를 실제로 운영하는 사람들이 사용하는 언어를 배워야만 한다. 경영자가 당면한 이슈들에 대해 명확히 설명할 수 있는 디자이너를 만나면, 단순한 디자이너가 아니라 전략가를 채용했다는 것을 깨닫게 된다.[9]

이 책에서 사례로 다루는 디자인경영자는 모두 기존의 틀에서 벗어나 새로움에 도전한 사람들이다. IBM의 2대 회장 토머스 왓슨 2세는 굿 디자인으로 제조업의 경쟁력을 높이기 위해 세계 최고 수준의 디자인 인재들과 협력 네트워크를 구축하는 등 디자인경영을 적극 펼쳤으며, 그 전통이 컨설팅과 서비스업으로 무게 중심을 옮긴 오늘날까지 이어지고 있다. 삼성전자의 이건희 회장은 한때 기술과 디자인의 수준이 미숙하여 선진 기업을 따라가야만 하는 '빠른 추종자Fast Follower'였던 회사를 '퍼스트 무버First Mover'로 탈바꿈시키기 위해 디자인경영을 주도했다. 현대카드의 정태영 부회장은 신용카드업계의 후발주자로서 만년 적자에 허덕이던 회사를 주목받는 기업으로 성장시키는 과정에서 디자인경영을 전략적으로 활용하여 괄목할 만한 성과를 거두었다.

한편 영국에서 디자인 비즈니스의 혁신을 주도하는 테런스 콘란 회장, 대한민국 디자인 저널리즘을 개척한 이영혜 대표, 미국 디자인 스타트업의 새 역사를 쓰고 있는 스캇 윌슨 사장, 배달의 민족을 창업하여 온라인 서비스업의 미래를 열어가는 김봉진 대표, 그래픽 디자이너로 시작하여 IT 기업 카카오를 이끌고 있는 조수용 사장 등은 모두 기존의 디자인의 범주에 갇히거나 작은 성취에 안주하지 않고 늘 새로운 도전을 이어가고 있다.

### 디자인경영: 디자인 싱킹의 길잡이

세계적으로 주목받는 디자인 싱킹의 확산을 이끈 주역은 미국의

디자인컨설팅회사 IDEO의 팀 브라운Tim Brown과 캐나다 토론토대학교의 로트먼경영대학원의 로저 마틴Roger Martin이다. 두 사람은 디자이너처럼 직관적 사고와 분석적 사고의 균형을 도모하며 난해한 문제를 해결하자는 데는 같은 입장이다. 하지만 브라운은 제품과 서비스, 더 나아가서는 전략의 혁신에 초점을 맞춘 반면, 마틴은 기업을 '디자인 싱킹 조직'으로 변화시키는 '비즈니스 디자인'에 중점을 두었다. 주목할 것은 어떤 경우든 디자인경영이 디자인 싱킹의 성공을 이끄는 길잡이라는 점이다. IBM, 삼성전자, P&G, 타깃, 애플, 구글 등이 디자인 싱킹 조직이 될 수 있었던 것은 디자인경영을 이끌어간 CEO와 CDO의 긴밀한 협력 덕분이다. 만일 디자인경영이 없다면 디자인 싱킹이 제대로 구현되기 어렵다. 이 주제에 대해서는『디자인경영 에센스』제1장에서 좀 더 구체적으로 논의한다.

디자인의 영역은 '바늘부터 우주선까지'라고 규정했던 디자이너 레이먼드 로위Raymond Loewy가 "디자인은 디자이너에게만 맡겨 두기에는 너무 중요하다.Design is too important to be left to designers."[10]라고 주장한 것이 요즘 새삼 주목받고 있다. 디자인을 단지 감각이나 기량의 문제로 치부하여 디자이너의 개인적인 솜씨에 맡겨 두지 말고, 경영자가 관심을 갖고 지원해야 한다는 것이다. 즉 디자인은 경영 전략적 수단이므로 최고경영자의 책임이라는 의미다. "디자인을 비즈니스에 심어야 한다."[11]고 했던 마틴이 더 나아가 "경영자는 디자이너가 되어야 한다."고 주장했다. 디자인의 막강한 잠재력을 십분 활용하려면 경영자가 디자이너와 공생적 협력을 해야 하기 때문이다. 경영자가 디자이너처럼 생각하기 위해 디자인 싱킹을 실천하는 것 못지않게, 디자이너도 경영자의 사고방식을 익혀야만 한다. 특히 디자인경영은 디자인 싱킹이 올바르게 전개되도록 이끌어가는 길잡이 역할을 제대로 수행해야 한다.

### 이 책의 구조

디자인경영은 단순히 경영 기법을 디자인에 적용해 효율성을 높이려고 한다거나 경영자에게 디자인을 이해시켜 지원을 이끌어내려는

**디자인경영**
Design Management

차원을 넘어선다. 이 책의 근저에 흐르는 정신은 디자인과 경영 두 분야의 정수精髓를 화학적으로 결합해 시너지가 나도록 지식 체계를 확립하려는 것이다.

1999년『디자인경영』이라는 이름으로 처음 출판되었고, 2006년에 개정했던 이 책을 12년 만에『디자인경영 에센스』와『디자인경영 다이내믹스』두 권으로 나누어 전면적으로 새롭게 펴내게 된 것은 이 분야의 지속적인 성장 덕분이다. 세상의 빠른 변화와 가열되는 글로벌 경쟁에 대응하는 데 유용한 전략 무기인 디자인경영에 필요한 이론과 사례가 끊임없이 소개되면서 관련 지식과 노하우도 계속해서 늘어나고 있다. 그런 상황과 맞물려 앞의 책들에서 다룬 이론과 원리를 재조명하고 시대 변화에 따른 새로운 정보와 사례를 상세히 담아내기 위해 이 책을 두 권 한 세트로 구성했다.

제1권『디자인경영 에센스』에서는 디자인경영이라는 학문 분야의 필요성, 본질과 역사, 디자인경영자의 특성, '역할 모델Role Model'이 될 만한 사례를 다루었다. 제2권『디자인경영 다이내믹스』에는 경영 프로세스(기획-조직화-지휘-통제)에 맞추어 실제로 디자인을 경영하는 과정에서 부딪히는 문제와 어려움을 해결하는 데 도움이 될 지식과 노하우를 담았다. 비록 두 권으로 나누었을지라도 이론과 실제란 따로 존재하는 것이 아니므로 둘 사이를 넘나드는 안목과 성찰이 필요하다는 점을 강조해둔다.

미래의 디자인경영자를 꿈꾸는 디자이너와 디자인으로 번영을 이끌어내려는 경영자가 디자인경영을 학습하는 데 도움이 되기를 바라는 마음으로 이 책을 집필하였다. 하지만 이 책에서는 미래의 디자인경영 인재상이나 해법 등에 대해 어떤 공식이나 모범 답안을 제시하지 않는다. 다만 누구나 자신만의 찬란한 미래를 위해 큰 그림을 그리고, 그것을 이루려고 부단히 노력하게 해주는 지적인 자극과 동기를 부여하고자 한다. 자신의 미래는 꿈을 닮는다는 말이 있지 않은가.

디자이너와 경영자여, 대망을 가집시다!
Designers and Managers, be Ambitious please!

정경원

**디자인경영**
에센스

# 디자인경영
에센스

급변하는 디자인 패러다임의 변화 속에서 디자인경영의 중요성이 높아지고 있다. 디자인경영은 경영자와 디자이너가 뜻과 지혜를 함께 모아 비즈니스의 성공을 도모하는 방법을 연구, 교육하는 분야이다. 따라서 디자인경영은 경영의 목표를 달성하기 위해 창의적인 디자인 활동을 전개하는 데 필요한 지식과 방법론으로 이루어진다. 디자인 문제를 해결해가는 과정에서는 합목적성이나 타당성 등과 같은 이성적인 판단이 필수적이지만, 고도의 창의성을 바탕으로 하는 디자인 활동의 모든 국면을 논리적으로 설명하거나 정량화하기는 어렵다. 비즈니스의 성패와 직결되는 디자인의 최종적인 결정은 미래의 트렌드를 미리 예견할 수 있는 혜안, 고도의 심미적 판단에 주로 의존해야 하기 때문이다. 그러므로 디자인경영에서는 직관과 논리 사이의 균형을 이루는 것이 매우 중요하다. 디자인경영은 단지 디자인에 경영 기법을 적용하여 효율성 증진을 도모하거나, 경영자에게 디자인의 중요성을 이해시켜 지원을 이끌어내려는 차원을 넘어선다. 이 책은 디자인경영이란 디자인과 경영의 접목을 통하여 두 분야의 정수精髓가 유기적인 조화를 이루도록 하는 분야라는 인식을 바탕으로 그 본질에 대해 소상히 이해하기 위하여 미지未知의 문을 두드린다.

디자인경영 에센스에서는 왜 디자인경영이 필요한가(제1장), 디자인경영의 본질은 무엇인가(제2장), 디자인경영의 역사는 어떻게 형성되었나(제3장), 디자인경영자의 특성은 무엇인가(제4장)에 대해 다룬다. 각 장의 주요 내용은 다음과 같다.

제1장 '디자인경영의 필요성'에서는 왜 디자인경영이 필요한가라는 문제에 대해 논의한다. 디자인과 경영의 본질, 제4차 산업혁명의 도래로 디자인과 경영 분야에서 일어나고 있는 변화, 혁신을 하려면 디자이너처럼 생각하라는 디자인 싱킹에 대한 이해를 바탕으로 디자인경영의 필요성을 다룬다. 인문학, 과학기술, 미술 등 여러 분야의 학제적인 협

력의 촉진, 난해한 문제<sup>Wicked Problems</sup>의 해결을 이끄는 드라이버, 비즈니스와 디자인 융합의 촉매라는 세 가지 측면에서 디자인경영의 필요성을 논의한다.

제2장 '디자인경영의 본질'에서는 디자인경영의 이론적인 체계에 대해 고찰한다. 디자인경영의 본질을 명확히 파악하기 위해 이 분야에 대한 오해와 진실, 디자인경영의 의미 변화, 새로운 정의와 기본 구조, 시스템에 대해 논의한다. 특히 디자인경영의 요소(디자인, 브랜딩, 지식재산), 역할과 기능, 4대 원칙, 수준(전략, 전술, 실행) 등에 대해 다룬다. 디자인경영의 범주를 기업, 도시, 국가 차원으로 구분하여 논의한다. 디자인경영이 성숙되는 단계를 덴마크디자인센터 모델과 로트먼경영대학원의 디자인 가치 모델의 비교를 통해 살펴본다.

제3장 '디자인경영의 역사'에서는 제1차 산업혁명과 더불어 1750년대부터 디자인경영이 하나의 분야로 형성되어온 과정을 역사적 배경에 중점을 두어 살펴본다. 비록 디자인경영이라는 용어는 없었지만 최고경영자와 최고디자인책임자의 유기적인 협력이 이루어지기 시작한 시기를 여명기(1750년대-1890년대), 제2차 산업혁명으로 대량생산, 소비, 유통 과정의 정착으로 디자인경영이 생겨난 시기를 태동기(1900년대-1960년대), 제3차 산업혁명과 더불어 디자인경영의 교육이 본격화된 시기를 성장기(1970년대-1990년대)로 구분하여 각 시기의 활동을 다룬다. 이어 영국과 미국 위주에서 벗어나 세계적으로 디자인경영이 활성화되고 있는 시기인 성숙기(2000년대-)의 특성에 대해 논의한다.

제4장 '디자인경영자의 특성'에서는 디자인경영자의 정의와 유형(디자인 후원자, 디자인사업가, 디자인 관리자)에 대한 논의를 시작으로 임무와 역할(대인적, 정보적, 의사결정 역할), 자질과 기량(기술적, 대인관계, 개념적)에 대해 다룬다. 디자인경영자 육성 모델에서는 경영 계층에 따른

역량의 변화, 교육 내용, 디자인 교육과정 모델에 대해 논의한다. 기술, 디자인, 비즈니스를 융합하여 새로운 가치와 의미 있는 혁신의 창출 능력을 길러주는 데 중점을 두고 있는 핀란드 알토대학교 IDBM의 사례를 다룬다. 디자인경영자에 관한 사례 연구에서는 디자인 후원자(토머스 왓슨 IBM 전 회장, 이건희 삼성전자 회장, 정태영 현대카드·현대캐피털 부회장), 디자인 사업가(테런스 콘란, 레이먼드 로위, 스코트 윌슨, 이영혜), 디자인 관리자(조너선 아이브, 페터 슈라이어, 조수용)로 구분하여 그들의 주요 활동을 고찰함으로써 후학들에게 던지는 시사점을 알아본다.

**1**

미래는 꿈꾸는 사람의 것이 아니라 디자인하는 사람의 것이다

오세훈, 전 서울특별시장

# 디자인경영의
# 필요성

THE NEED FOR
DESIGN MANAGEMENT

제4차 산업혁명의 도래로 급변하는 디자인 환경과 패러다임의 변화는
학제적 접근의 조정자, 혁신의 드라이버, 융합의 촉매 역할을 수행하는
디자인경영의 필요성을 점점 더 크게 부각시키고 있다.

## 디자인의 이해

### 어원과 의미

디자인은 일상생활에서 가장 빈번히 사용하는 용어Buzzword들 가운데 하나다. 매스미디어, SNS 등에서는 수시로 디자인 관련 뉴스와 정보가 제공된다. 아침에 일어나면서부터 밤에 잠잘 때까지 우리는 디자인과 긴밀한 관련을 맺는다. 집, 사무실은 물론 조직체의 로고와 산업 제품들은 거의 모두 디자이너의 손길을 거쳐야 제 모습을 갖추기 때문에 우리는 디자인의 세계에서 살고 있다고 해도 과언이 아니다. 그렇다면 디자인은 과연 무엇인가? 늘 사용하고 있어도 디자인을 정의하기 쉽지 않다. 뜻이 복합적일 뿐 아니라 관심사나 분야에 따라 다른 의미로 사용되기 때문이다.

디자인 하면 보통 사람들은 무엇을 예쁘게 꾸미거나 치장하는 것으로 받아들이고, 디자이너 하면 코코 샤넬이나 앙드레 김과 같은 패션 디자이너를 떠올리기 쉽다. 자동차 산업에서는 차체를 멋지고 세련되게 만드는 '스타일링Styling'이 곧 디자인이다. 공학 분야에서는 디자인이란 설계, 도시계획 등을 의미한다. 정치가들은 정부 부처의 구조 변경, 국토 구획, 정계 개편 등을 '그랜드 디자인'이라 한다. 중국어로는 디자인이 설계設計이고, 일본어에서는 평면적인 디자인은 도안圖案, 입체적인 디자인은

의장意匠이라고 한다. 우리나라에서는 일본의 영향으로 디자인이 도안이나 의장으로 간주되기도 했으나, 2004년 12월 31일자로 '의장법'이 '디자인보호법'으로 명칭 변경되는 등 공식 용어로 자리를 잡아가고 있다.

이처럼 디자인이 다양한 의미로 사용되는 것은 어원이 함축적이기 때문이다. 디자인은 명사로는 '약도, 스케치도, 설계도; (그림 따위의) 구도; 의장, 도안, 무늬, 디자인; 계획, 기획, 복안; 흉계, 음모', 동사로는 '설계하다, 입안하다; (그림 따위의) 밑그림을 그리다; (의장)의 도안을 그리다'라는 의미가 있다.[1] 이렇게 다양한 의미를 갖게 된 것은 디자인의 어원인 라틴어 '데시그나레Designare'가 머릿속에서 의도하는 계획과 눈에 보이게 그려서 나타내는 설계라는 두 가지 의미를 갖고 있기 때문이다.

영어에서는 계획과 설계가 모두 디자인으로 구분 없이 혼용하고 있지만, 프랑스어에는 디자인이라는 용어가 없다. 대신 계획은 '데생Dessein', 예술적인 설계는 '데생Dessin'으로 구분하여 비록 발음은 같지만 사용할 때 혼동을 방지했다. 한편 디자인의 어원과 관련해 'de(제거)'와 'sign(상징, 기호)'이 합쳐진 것이라는 주장도 있다. 기존의 상징이나 기호를 없애고 새롭게 만드는 창의적인 활동이 곧 디자인이라는 것이다.

### 미술과 디자인의 차이

디자인은 미술의 일부로 간주되는 경향이 있다. 18세기경 기계로 제작하는 인공물을 아름답게 꾸미는 활동을 응용미술이라고 했던 영향 때문이다. 아직도 대다수의 디자인 교육기관들이 미술대학이나 조형대학에 소속되어 있다. 미술과 디자인이 모두 심미성을 창출하는 활동이므로 같은 시각적 언어와 문법Visual Language and Grammar을 사용하지만 본질적으로는 확연히 다르다. 미술은 작가가 자신의 미적 창작 욕구에 따라 임의로 수행하는 예술적인 활동이다. 반면에 디자인은 고객Client의 주문에 따라 제품과 서비스 등 인공물의 특성을 창출하는 활동이다. 미술과 디자인은 사촌지간이라 할 만큼 가깝지만 창작의 동기, 목표, 소구 대상, 작업 과정, 참여 인원 등에서 큰 차이가 있다. 그러므로 최근 디자이너들의 이지적이며 심미적인 조형 활동을 지원할 수 있는 논거와 지식체계를 형성하기 위해 학술적인 조사와 연구가 활성화되고 있는 것은 바람직한 일이다.

| 구분<br>Categories | 미술<br>Fine Arts | 디자인<br>Design |
| --- | --- | --- |
| 창작 동기<br>Motivation | 작가의 자기 표현<br>Self-expression of artists | 고객(사용자나 의뢰주)의 욕구 충족<br>Fulfilling needs of users or clients |
| 목표<br>Objectives | 불후의 명작 만들기<br>Making a Master Piece | 제시된 문제의 해결<br>Solving proposed problems |
| 소구 대상<br>Aimed at | 소수의 애호가<br>Few devotees | 불특정 다수의 대중<br>Masses |
| 감상<br>Appreciation | 다양한 해석<br>Various interpretations | 원하는 대로 메시지 전달<br>Convey the message as desired |
| 가치<br>Value | 가치를 따지기 어려움<br>Difficult to value | 계량화할 수 있는 가치<br>Quantifiable value |
| 작업 프로세스<br>Work Process | 대체로 단순 일관 작업<br>A thorough process in general | 다양한 네트워크<br>Various networks |
| 참여자<br>Participants | 작가/소수의 협력자<br>An artist and few supporters | 디자인 팀 및 전문가 그룹<br>Design team and specialist group |

## 디자인 프로세스

디자인을 하는 과정은 마치 좋은 다이아몬드 원석을 찾아내 정성껏 다듬어 멋진 반지를 만드는 것과 같다. 훌륭한 반지를 만들려면 품질이 뛰어난 원석을 구하는 마이닝Mining 으로부터 독창적인 보석으로 만드는 커팅Cutting 을 거쳐 손가락에 잘 맞도록 제작된 틀에 세팅Setting 하는 과정을 거쳐야 한다. 먼저 다이아몬드 원석을 고르는 마이닝은, 얼핏 보아서는 다른 것들과 구분이 되지 않을 수 있지만, 잘 갈고 다듬으면 가치 있는 보석이 될 잠재성을 살피는 것이다. 커팅은 원석을 정성스레 다듬어 휘황찬란한 보석으로 만드는 것이다. 세팅은 그렇게 잘 다듬어진 보석을 금이나 백금처럼 귀중한 소재로 감싸서 반지와 팔찌 같은 장신구를 만드는 것이다. 반지의 가치는 훌륭한 원석을 식별해내는 감식

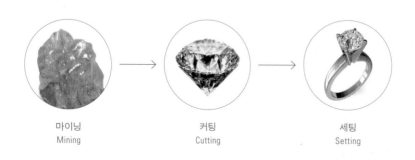

마이닝
Mining

커팅
Cutting

세팅
Setting

안, 원석을 다듬어 보석으로 커팅하는 안목과 솜씨, 보석을 틀에 고정하여 반지로 세팅하는 고상한 취향Taste에 좌우된다. 최고의 가치를 창출하려면 소질과 재능은 물론 경험과 노하우가 필요하다. 인공물을 디자인하는 과정도 크게 다를 바 없다. 발명가나 개발자들이 만든 신제품의 원형은 아직 다듬어지지 않은 원석과 같아서 디자이너의 숙련된 손길로 커팅과 세팅이 되어야 비로소 고객의 마음을 사로잡을 수 있는 매력적인 특성을 갖추게 된다.

### 형태와 기능의 관계

디자인에서 가장 중요한 이슈는 인공물의 형태와 기능의 조화다. 형태란 인공물의 외관으로 아름다움과 추함을 결정하는 감성적인 요소이다. 기능은 인공물이 제대로 작동되는지, 사용하기 편한지, 내구성이 있는지 등 이성적인 요소이다. 디자인은 인공물의 모양새(형태)와 쓰임새(기능)의 조화를 도모하여 가치를 극대화하는 것이다. 좋은 디자인Good Design은 모양새와 쓰임새가 모두 만족스러워야만 한다. 어느 하나라도 부족하면 나쁜 디자인Bad Design이다. '좋다'와 '나쁘다'라는 표현을 사용하는 것은 디자인에는 정답과 오답이 없고 오직 좋고 나쁨만 있기 때문이다. 흔히 디자인은 좋은데 기능이 나쁘다고 말하기 쉬운데, 그런 표현은 잘못된 것이다. 그냥 나쁜 디자인이다.

인공물의 형태와 기능의 관계에 대해 처음으로 체계적인 논리를 세운 사람은 미국의 조각가이자 건축가 호레이쇼 그리노Horatio Greenough이다. 하버드대학교 출신인 그리노는 하나님God이 창조한 모든 자연물은 아름답다고 믿었다. 하나님의 창조물이 아름다운 것은 기능에 따라 형태가 끊임없이 진화한 결과라고 본 것이다. 예컨대 빠른 동물과 물고기는 공기와 물의 저항을 최소화하기 위해 유체 역학적인 형태로 진화된

1-3
디자인에서 형태와 기능,
가치의 관계

형태
모양새
美

+

기능
쓰임새
用

가치
Value

다. 사물의 형태란 내부의 기능을 보여주는 외적인 표현이라고 본 그는 기능의 약속은 아름다움, 표현은 행동, 기록은 개성이라고 설명했다.[2] 그런데 미국 시카고에서 주로 활동하던 건축가 루이 설리번Louis Sullivan은 1896년 월간지《리핀코트Lippincott》에 기고한 에세이에서 "형태는 언제나 기능을 따른다.Form ever follows function."라고 주장했다.[3] 사물의 형태는 언제나 기능에 따라 결정되므로 기능이 바뀌지 않으면 형태도 변하지 않는다는 게 예외 없는 법칙이라는 것이다. 그 주장은 당시에 유행하던 아르누보Art Neuveau 등의 영향으로 건축물에 불필요한 치장을 하던 데 대한 거부 반응과 맞물려 큰 호응을 받았다. 하지만 형태가 반드시 기능을 따라야 한다면, 기능에 맞는 형태는 오직 하나뿐이라는 모순이 발생한다. 따라서 자유로운 조형을 추구하는 건축가와 디자이너는 설리번의 주장에 반발해 "기능은 형태를 따른다.Function follows form." "형태는 감성을 따른다.Form follows emotion." "형태는 픽션을 따른다.Form follows fiction."라고 주장했다. 그무렵 시카고에서 유학했던 오스트리아 태생 건축가 아돌프 로스Adolf Loos는 장식의 범람에 대해 비판적이었다. 1908년에 발표한『장식과 범죄Ornament and Crime』라는 에세이집에서 로스는 "장식은 인간의 노동, 돈과 재료를 망쳐버리는 행위로 국민경제에 대한 범죄"라고 주장했다.[4]

이 같은 기능과 형태에 대한 논쟁을 종식시킨 사람은 프랭크 로이드 라이트Frank Llyod Wright이다. 26세에 자신의 건축사무소를 열기 전까지 설리번의 조수로 일했던 라이트는 유기적인 건축물에서는 "형태와 기

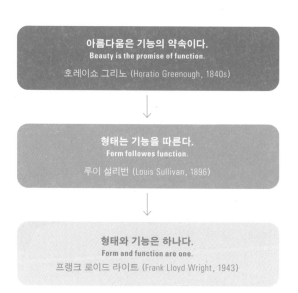

아름다움은 기능의 약속이다.
Beauty is the promise of function.
호레이쇼 그리노 (Horatio Greenough, 1840s)

↓

형태는 기능을 따른다.
Form followes function.
루이 설리번 (Louis Sullivan, 1896)

↓

형태와 기능은 하나다.
Form and function are one.
프랭크 로이드 라이트 (Frank Lloyd Wright, 1943)

1-4
형태와 기능의 관계에
대한 해석의 진화

능이 하나다."라고 주장했다.[5] 기능과 형태는 서로 불가분의 관계이므로 선후가 없다는 것이다. 낙수장Falling Water과 뉴욕의 구겐하임미술관 등 화제를 불러일으킨 건축물들을 디자인한 라이트는 건축은 자연을 지배하거나 변형시키는 것이 아니라 그 속에 스며들어야 한다고 강조했다. '기능에 부합하는 형태'라는 아이디어는 디자인에서 꼭 지켜져야 할 이념들 가운데 하나다. 디자인이 창의적인 표현을 중요시하는 조형 활동이라고 할지라도 기능과 동떨어진 형태를 만들어내서는 안 된다. 전달하려는 메시지와 어울리지 않게 표현된 포스터나 사용하기에 불편한 웹사이트와 제품들은 모두 나쁜 디자인이다. 아무리 개성이 뚜렷하고 아름다운 형태라고 할지라도 생산에 부적합하거나 사용하기에 불편하면 가치가 없는 것이다. 이 주제에 대해서는 『디자인경영 다이내믹스』 4장의 '디자인을 위한 통제'에서 좀 더 심도 있게 논의한다.

### 디자인 대상의 확대

전통적으로 디자인의 대상은 눈으로 볼 수 있고 손으로 만질 수 있는 물리적 실체로 한정되어 있었다. 디자인은 본질적으로 시각적이고 촉각적이라는 인식이 당연한 것으로 받아들여졌기 때문이다. 1970년 대까지 발행된 대다수의 디자인 전문 서적들에 나와 있는 디자인에 대한 정의가 그런 사실을 대변해주는 듯하다.

시각적인 측면에서 볼 때, 디자인은 하나의 특정한 목표를 달성하기 위해 소재의 형태를 조직화하는 것이다. 마조리 베블린(Marjorie Bevlin)[6]

디자인은 제조할 인공물의 형태를 만들어내기 위해 색채, 규격, 재료, 모양을 선택하는 과정이다. 존 파일(John Pile)[7]

그런데 1978년 노벨경제학상을 수상한 미국의 인지과학자 허버트 사이먼Herbert Simon의 새로운 해석에 따라 디자인의 범주가 확대되기 시작했다. 사이먼은 1969년에 출판한 『인공과학The Science of the Artificial』이라는 책에서 "디자인은 현재의 상태를 더 바람직한 것으로 변화시키는 것이다."라고 주장했다.[8] 누구나 현존하는 상황을 더 낫게 바꾸려고 일련의 행동을 고

안하는 것이 바로 디자인이라는 것이다. 따라서 인공물을 생산하기 위한 이지적인 노력은 물론 환자의 치료를 위해 처방전을 작성하는 것이나, 기업이 새로운 제품의 판매계획을 세우는 것, 정부가 국민들을 위해 사회보장제도를 마련하는 것도 모두 디자인 활동이라고 보았다. 사이먼은 또한 디자인은 과학과 공학 분야에서도 필수적으로 교육되어야 한다고 강조했다. 이처럼 그는 디자인의 범위를 넓히는 데 큰 영향을 미쳤다.

한편 빅터 파파넥Victor Papanek도 1971년 『인간을 위한 디자인Design for the Real World』이라는 저서에서 디자인은 누구나 의도를 갖고 수행하는 활동을 포함하므로 사람들은 모두 디자이너라고 주장했다. 서사시 쓰기, 벽화 제작, 그림 그리기, 작곡하기는 물론 책상서랍의 정리와 청소, 충치 뽑기, 사과파이 굽기, 농구경기장의 관람석 선택, 아이들의 교육 등이 모두 디자인이라는 게 파파넥의 주장이다. 디자인은 곧 의미 있는 질서를 만들어내기 위한 의식적이고 지속적인 노력이기 때문이라는 것이다.[9] 물론 그런 파파넥의 정의는 지나치게 포괄적이다. 사소한 일상의 행동과 고도의 수련과 숙달이 요구되는 전문가들의 활동을 구분하지 않고 모두 디자인이라고 보았기 때문이다. 전문적인 관점에서 보면 디자인은 인간의 삶을 개선하기 위해 제품과 서비스 등 인공물을 계획하고 조형하는 활동이므로 누구나 할 수 있는 게 아니다. 전문적인 디자인의 핵심은 실용미학實用美學, Beautility이다. 디자인이 장식이나 기획과 다른 점은 아름다움과 실용성을 겸비한 인공물을 만들어내는 것이기 때문이다. 디자인을 하려면 적어도 4년제 이상의 디자인 교육기관에서 정규적인 교육과정을 이수하고 학위를 취득해야 한다. 건축과 산업 디자인

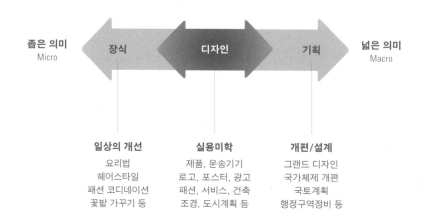

| 좁은 의미 Micro | 장식 | 디자인 | 기획 | 넓은 의미 Macro |
|---|---|---|---|---|

| 일상의 개선 | 실용미학 | 개편/설계 |
|---|---|---|
| 요리법 | 제품, 운송기기 | 그랜드 디자인 |
| 헤어스타일 | 로고, 포스터, 광고 | 국가체제 개편 |
| 패션 코디네이션 | 패션, 서비스, 건축 | 국토계획 |
| 꽃밭 가꾸기 등 | 조경, 도시계획 등 | 행정구역정비 등 |

1-5
디자인 대상의 확장

분야의 경우 미국과 유럽에서는 5년제 학사과정을 개설하고 전문적인 학위를 수여하는 대학교가 많다. 하지만 사이먼과 파파넥의 주장은 디자인의 범주가 시각적인 것을 대상으로 하는 좁은 의미Micro에서 벗어나 비시각적인 것까지 포괄하는 광의Macro의 디자인으로 확대되는 계기가 되었다. 2005년 영국의 디자인카운슬Design Council 이사장을 역임한 사업가 조지 콕스George Cox는 디자인은 창의성과 혁신을 이어주는 수단으로 영국의 장기적인 경제적 성공에 이바지한다고 주장했다. 영국의 상무부DTI, Dept. of Trade and Industry가 발표한「*Creativity, Design and Business Performance* 창의성, 디자인, 비즈니스 성과」라는 경제보고서에 화답이라도 하듯, 콕스는「비즈니스에서 창의성에 대한 콕스의 리뷰: 영국의 힘 세우기」라는 보고서를 발표했다.[1-6] 이 보고서에서 콕스는 영국의 창의 산업이 국가경제의 새로운 활력소라고 주장하며 그 핵심 요소인 창의성, 혁신, 디자인의 관계를 다음과 같이 설명했다.

창의성은 새로운 아이디어를 만든다. 기존 문제를 새로운 방식으로 바라보기, 새로운 기회를 찾기, 시장 변화나 첨단 기술 탐색 등을 통해서다. 혁신은 아이디어를 성공적으로 활용하는 것이다. 즉 아이디어를 신제품과 신서비스의 창출은 물론 비즈니스의 새로운 운영 방식이나 비즈니스 자체에 새롭게 적용하는 과정이다. 디자인은 창의성과 혁신을 이어준다. 아이디어를 사용자나 고객을 위해 매력적이며 실용적인 제안Proposition으로 만들어준다. 디자인은 창의성이 구체적인 성과로 활용되게 해준다.[10]

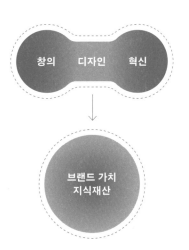

1-6
창의와 혁신을 잇는
디자인

　　과학기술의 발전과 사회적 변화에 따라 디자인 분야 자체의 다변화와 세분화가 일어나고 있다. 전통적으로 인쇄매체의 디자인 문제를 다루던 그래픽 디자인은 디지털 기술의 발달과 더불어 아이덴티티 디자인, 웹 디자인, 어플 디자인처럼 새로운 디자인 영역으로 확대되며 더욱 큰 영향력을 행사하고 있다. 제품과 시스템을 대상으로 하는 산업 디자인은 '제품 디자인'이라는 용어로 대체되는 경향이 뚜렷하다. '산업 디자인'이 한 분야의 명칭이 아니라 산업과 관련되는 모든 디자인이라는 넓은 뜻으로 사용되기 때문이다. 제품 디자인은 생활용품, 가전, 패션, 섬유, 자동차 등 모든 제품과 시스템의 제반 특성을 창출하는 분야다. 환경 디자인은 인간 생활환경을 다루는 분야로서 건물, 인테리어, 조경, 공간 디자인 등을 포괄한다.

　　최근 빠르게 성장하고 있는 서비스 디자인은 제품처럼 '눈에 보이는' 실체뿐 아니라 의료, 교통, 관광, 통신 등 '보이지 않는' 서비스의 질적 수준을 높여 소비자 편익을 향상시킨다. 복지를 중시하는 영국 등 유럽에서 공공부문의 서비스 디자인이 시작되었으며, 비즈니스에서도 서비스 디자인이 활성화되고 있다. 또한 사용자경험/인터랙션 디자인UX/UI Design의 비중이 크게 늘어나고 있다. 컴퓨터와 통신 기술의 발달로 웨어러블 제품 등 언제 어디서나 사용할 수 있는 제품과 서비스가 늘어남에 따라 기기와 사용자 간의 인터페이스가 중요한 디자인 요소로 부각되고 있기 때문이다. 특히 컴퓨터를 디자인 과정에 적극 도입해 궁극적으로 원하는 결과물이 무엇인지 입력하면 수많은 대안을 자동으로 생성해주는 컴퓨테이셔널 디자인Computational Design이 빠르게 성장하고 있다. 제너레이티브 디자인Generative Design, 파라메트릭 디자인Parametric Design(파라메트릭 디자인도 형상의 치수와 각종 변수들을 연결시켜 어떤 변수가 변화를 하면 자동으로 디지털모델을 변경시켜줌), 알고리스믹 디자인Algorithmic Design 등 컴퓨팅을 활용하는 새로운 디자인 기법들은 디자인을 통해 달성하려는 목표와 발생하는 제한요소, 매개변수들을 입력하면 알고리즘을 따라 소프트웨어가 작동하여 다양한 형태를 생성해준다. 이렇게 하나의 디자인을 위하여 선택할 수 있는 수백만 가지의 옵션이 만들어진다. 단순히 우수하거나 탁월한 디자인을 넘어 사람이 도저히 만들어내기 어

려운 전혀 새로운 옵션들이 자동으로 생성된다. 예를 들어 의자를 디자인할 경우 손으로 형태를 그리고 나서 그에 따라 모형을 만드는 대신, 컴퓨터에 어떤 소재를 사용해 70kg의 무게를 지탱할 수 있는 30달러짜리 의자를 만들라고 입력하면 된다. 컴퓨터는 그 기준에 정확히 일치하는 수많은 디자인 옵션을 제공해주므로 디자이너는 그 가운데 가장 적합한 디자인을 선택하면 된다. 소프트웨어는 엄청난 연산능력을 활용하여 기존 제조방식으로는 불가능했던 복잡한 형태를 만들어낼 수 있기 때문이다.[11] 에어버스AIRBUS는 제너레이티브 디자인과 3D 프린팅 방식을 활용해 항공기 객실에 사용하는 '생체공학적 칸막이벽'을 개발했다. 알루미늄 합금 가루를 특수 가공해 만든 고강도 합금 스캄말로이Scalmalloy 소재로 제작된 칸막이벽은 1만여 개의 대안 중에서 선정되었으며 기존 제품보다 무려 45%가량 가볍다.[12]

　컴퓨테이셔널 디자인 기술과 소프트웨어의 진보는 디자이너의 작업 방식을 획기적으로 바꿔줄 수 있다. 건물과 제품 등을 디자인할 때 하나하나의 대안을 일일이 렌더링하거나 모델링할 필요 없이, 컴퓨터가 알고리즘을 기반으로 순식간에 수많은 대안들을 제공해주기 때문이다. 그러므로 디자이너는 단순 반복적인 수작업에서 벗어나 창의적인 활동에 집중할 수 있다. 물론 디자이너는 그러한 환경 변화에 능동

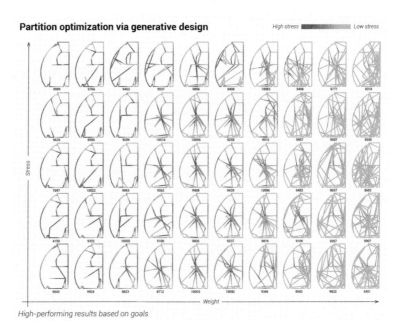

1-7
제너레이티브
디자인 사례
출처: AIRBUS &
AUTOCAD, 2016

적으로 대응할 능력을 갖추고 있어야 한다. 이때 너무도 많은 대안들 가운데에서 최선의 안을 고르느라 디자이너가 시달릴 것이라는 우려가 제기되기도 한다.

## 경영의 이해

### 어원과 의미

경영은 '말을 조련한다.'라는 의미의 이탈리아어 '마나기아레' Managgiare ('손Manus'과 '행동하다Agere'라는 두 개의 라틴어가 합쳐져서 생성됨)에서 유래되었으며, 영어로는 '경영하다, 관리하다.'라는 의미다. 또한 'Man + age + ment'로 세 가지 단어가 결합된 용어로서 나이가 들어가면서 이해하고 습득하게 되는 조직 운영의 경륜과 지혜라는 주장도 있다. 현대적인 의미에서 경영이란 조직의 목적을 달성하기 위해 인적, 물적 자원을 효율적으로 활용하는 것이다. 조셉 리터러Joseph Litterer는 경영이란 목표를 세우고 사람과 자원을 통합하여 그 목표를 달성하는 활동이며, 사회적 기능에 중점을 두어 우리가 원하지 않는 상황이나 조건을 원하는 상태로 바꾸어주는 것이라 정의했다.[13] 그것은 곧 원하지 않는 상태나 조건을 고쳐서 원하는 방향으로 변화시키는 것이 경영이라는 것이므로 허버트 사이먼의 디자인 정의와 일맥상통한다고 볼 수 있다. 경영은 주로 행위를 의미하지만 사람을 가리키기도 한다. 행위로서의 경영은 여러 사람이 모여 공식적인 조직을 갖추어 추진하는 사업을 관리하는 것이다. 경영이 사람을 가리킬 때는 다수의 사람들로 구성된 조직의 관리자로 한정된다. 국가 기관이나 지방자치단체의 종사자들은 고위 공직자, 군대 조직에서는 장교라고 한다.

### 경영의 주요 분야

경영은 조직의 목적을 달성하기 위해 여러 분야 전문가의 유기적인 협력을 이끌어내는 데 필요한 지식체계와 노하우를 기반으로 한다. 경영의 주요 분야로는 인사, 재무, 관리 및 IT지원, 마케팅 및 판매, 연구개발, 운영, 고객관계 등이 있다.

| 분야 | 주요 활동 |
|------|-----------|
| 인사<br>Human Resources | 인적자원의 효율적 이용을 위한 계획적, 체계적 시책으로 채용, 배치, 교육훈련, 승진, 퇴직, 임금, 안전, 위생, 근로시간 등 처리 |
| 재무<br>Finance | 자본의 조달과 운용을 위하여 실시하는 시책으로 이익관리, 예산관리, 원가관리, 경영분석 등의 계수관리 |
| 관리 및 IT 지원<br>Administration & IT Support | 일반 사무 처리 및 IT 자산을 수명주기에 따라 비용, 계약관리, 지원, 재고관리 등의 관점에서 관리 |
| 마케팅 및 판매<br>Marketing & Sales | 마케팅을 종합적, 체계적, 합리적으로 실시하기 위한 시책으로 제품계획, 가격설정, 광고, 판매촉진, 판매경로 설정, 물적 유통 등 |
| 연구 개발<br>Research & Development | 기초 응용기술 연구 및 공학 프로세스의 설계 개발을 위한 시책으로 제품 아이디어의 탐색-평가-제품화 결정-생산-판매 등 |
| 운영<br>Operations | 조직의 전반적인 관리 및 운영에 관한 시책으로 건축물 및 시설물 관리, 차량관리, 데이터 통신 관리, 폐기물 관리 등 |
| 고객 관례<br>Customer Relations | 고객이 원하는 제품과 서비스를 계속 제공하여 수익을 확대하려는 시책으로 고객 선별, 고객 획득, 고객 개발, 고객 유지 등 |
| 기타<br>Others | 지식, 디자인, 지식재산권 등 조직 전반의 운영에 커다란 영향을 미치는 요소의 운영에 관한 시책 |

### 경영의 기능과 원칙

조직이 목적을 달성하기 위해 전개하는 갖가지 활동의 본질을 파악하려는 시도가 20세기 초반부터 이어졌다. 프랑스 광산업자 앙리 파욜Herny Fayol은 수많은 노동자들이 일하는 광산을 경영한 경험을 바탕으로 현대적인 경영의 기능을 기획Planning, 조직화Organizing, 통솔Commanding, 조정Coordinating, 통제Controlling로 정리했다.[14] 기획은 사업의 목적을 세우고 그것을 달성하는 데 필요한 세부적인 계획과 행동지침을 마련하는 것이다. 경영 기능 중에서 기획이 가장 중요하고 어려운 경영 활동인데, 이 단계에서의 잘못은 일정 지연, 예산 낭비 등 사업의 차질로 이어질 수 있기 때문이다. 조직화는 기획을 실행하기 위해 다양한 활동을 전개해가는 사업 구조를 만드는 것이다. 사업의 특성이 잘 반영된 조직 구조가 구축되면 유능한 인재를 선발해 적재적소에 배치하고 업무를 수행하게 하는 통솔 활동이 이어진다. 조정은 모든 부서와 사람들이 서로 협력하여 업무를 수행하도록 해주는 것이며, 통제는 당초 계획대로 모든 일들이 잘 진행되는지 진단하고 필요하면 수정해주는 것이다. 그의 이론은 현대적인 경영의 특성을 잘 반영하고 있지만, 프랑스어로 출판되어 널

리 확산되지는 못했다. 앙리 파욜의 다섯 가지 경영 기능과 같은 맥락에서 1937년 콜롬비아대학교 행정학 교수 루터 귤릭Luther Gulick과 린들 어윅Lyndall Urwick은 경영의 기능을 일곱 가지로 정의하고 각각의 머리글자를 모은 POSDCORB로 정리했다.

'기획'은 목표를 설정하고 그것을 달성하기 위해 최선의 방식을 선택하는 것이다. '조직화'는 계획을 실현하기 위해 권위의 구조The Structure of Authority를 만들고 자원을 조정하는 것이다. '인사'는 적합한 사람을 선택하고 알맞은 작업을 부여하는 것이다. '지휘'는 사람들이 자발적으로 일할 수 있도록 유도하는 것이다. '조정'은 사람들을 조화롭게 하고 작업의 여러 가지 부분을 관련시키는 것이다. '보고'는 상급자에게 작업의 진행 상황 및 결과를 알려주는 것이다. '예산'은 목표 달성을 위해 자원

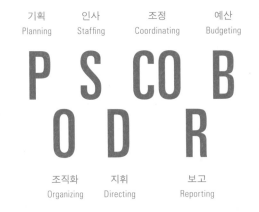

| 기획 | 인사 | 조정 | 예산 |
|------|------|------|------|
| Planning | Staffing | Coordinating | Budgeting |

## P S CO B
## O D R

| 조직화 | 지휘 | 보고 |
|--------|------|------|
| Organizing | Directing | Reporting |

1-9

POSDCORB

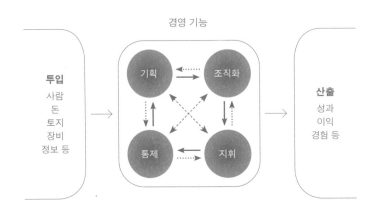

경영 기능

투입
사람
돈
토지
장비
정보 등

기획 · 조직화

통제 · 지휘

산출
성과
이익
경험 등

1-10

경영 프로세스와
4대 기능

을 어떻게 할당할 것인가를 결정하고 분배하는 것이다. 앙리 파욜의 다섯 가지 경영 기능과 루터 귤릭과 린들 어윅의 일곱 가지 경영 기능 중에서 유사한 것을 모아 기획Planning, 조직화Organizing, 지휘Directing, 통제Controlling의 4대 기능으로 정리할 수 있다. 투입과 산출로 이어지는 경영 프로세스에서 4대 경영 기능의 관계는 1-10과 같다.

경영은 공평한 원칙에 따라 일관성 있게 이루어져야 한다. 앙리 파욜은 경영자가 지켜야 하는 열네 가지 경영 원칙을 제시했다.

① 분업Division of Work: 업무의 전문화

② 권한과 책임Authority and Responsibility: 권한에 따르는 책임

③ 규율Discipline: 업무 수행과 공정한 감독을 위한 규칙

④ 명령의 일원화Unity of Command: 한 사람의 직속 상사의 명령을 따름

⑤ 지휘의 일원화Unity of Direction: 하나의 지휘 계통을 따름

⑥ 전체의 이익을 위한 개인의 복종Subordination of Individual to General Interest:
전체와 개인의 이익이 충돌할 경우 경영자가 조정해야 함

⑦ 공정한 보수Remuneration: 금액과 지불 방법이 공정해야
모두에게 최대의 만족을 줌

⑧ 중앙 집중화의 정도Degree of Centralization: 의사결정 권한의 나눔 정도

⑨ 소통의 사슬Scala of Chain: 최고경영진에서 말단 구성원까지를
잇는 소통 구조

⑩ 질서Order: 인적, 물적 자원을 적재적소에 배치

⑪ 공평성Equity: 공평한 상사의 친절과 정의감에서
구성원의 충성 및 헌신이 나옴

⑫ 임기의 안정성Stability of Tenure: 불필요한 이직의 방지

⑬ 주도권Initiative: 구성원이 주도적으로 될 수 있게 경영자가
자만심을 버림

⑭ 단결심Esprit de Corps: 한마음으로 뭉침

이상 열네 가지 원칙은 조직을 경영하는 사람이라면 누구나 충분히 숙지하고 무슨 일을 하든 염두에 두어야 하는 원칙이다. 이 책에서는 그 가운데 유사한 것들을 통합하여 여덟 가지 원칙으로 정리했다.

| | |
|---|---|
| **목적** | 경영 목적에 부응할 수 있도록 조직을 구성해야 함 |
| **명령 일원화** | 직속 상관의 명령만을 따르게 계통을 일원화해야 함 |
| **분업과 전문화** | 분업을 통한 업무의 전문화를 이루어야 함 |
| **감독 범위의 적정화** | 적정 수의 인원을 감독해야 함<br>(작업: 30명 이내, 행정: 6-8명, 기획: 2-3명) |
| **계층 단축화** | 관리 계층의 단축으로 원활한 의사소통이 이루어져야 함 |
| **권한 이양** | 권한과 책임이 일치되도록 직무 담당자에게 이양 |
| **권한 책임 명확화** | 지위에 따른 권한과 책임을 규정하여 회피하지 못하게 함 |
| **조정** | 분규의 발생을 예방하기 위해 사전에 조정해야 함 |

1-11
경영의 여덟 가지 원칙

### 제4차 산업혁명의 도래

정보통신기술의 급속한 발전으로 세상은 새로운 산업혁명을 맞고 있다. 인류 역사상 네 번째 산업혁명으로 삶의 방식이 크게 바뀜에 따라 디자인 패러다임에 커다란 변화가 일어나고 있다. 1700년대 증기기관 발명으로 촉발된 제1차 산업혁명은 사람의 노동력을 기계의 힘으로 대체하였다. 기계의 도입으로 대규모 공장이 설립되자 농민들이 유입되어 도시가 형성됨으로써 농경사회가 산업사회로 바뀌었다.[15] 응용미술이나 장식미술이라는 이름으로 디자인 활동이 시작된 것도 이 무렵

1-12
네 차례의 산업혁명과
디자인의 관계

출처: AllAboutLean.com
크리스토프 로저
(Christoph Roser)가 그린
이미지 수정 및 추가.

| 제1차 산업혁명 | 제2차 산업혁명 | 제3차 산업혁명 | 제4차 산업혁명 |
|---|---|---|---|
| 기계화, 수력, 증기기관 | 대량생산, 전기, 조립라인 | 컴퓨터, 자동화 | 가상 물리 시스템 (CPS) |
| **장식** Decoration | **스타일링** Styling | **인터랙션** Interaction | **융복합** Convergence |

부터다. 기계로 제조하는 섬유, 도자기 등 공산품을 아름답게 치장하기 위해 고대 그리스 로마시대의 조형물을 재현하거나 섬세한 문양으로 꾸미려는 신고전주의Neoclassicism가 유행하기도 했다. 19세기 초반에 이르러 일부 산업화된 지역에서 대기와 수질 오염 등 공해가 심해져서 '기계파괴운동Luddite Movement'과 같은 사회적인 문제가 생겨났다. 디자인 분야에서는 윌리엄 모리스William Morris가 생활용품과 가구 등을 기계가 아니라 수작업으로 제작해야 한다고 주창한 '미술공예운동'이 일어났다.

제2차 산업혁명은 1900년대 초반부터 본격화된 전기, 내연기관, 합성수지 등의 발명으로 산업화가 가속되었다. 컨베이어벨트 시스템으로 대량생산되는 제품의 기능에 어울리는 형태를 만들어내기 위해 디자인은 외관에 치중하는 스타일링 위주로 전개되었다. 1920년대 중반부터 가열된 포드와 GM 간의 스타일 전쟁은 디자인이 비즈니스의 성패를 좌우한다는 것을 입증해주었다. 1930년대에는 자동차의 스타일에서 유래된 유선형이 연필깎이나 토스터처럼 속도와는 관련 없는 공산품에까지 두루 적용되기도 했다. 대량생산, 대량유통, 대량소비로 대변되는 3MMass production, Mass distribution, Mass consumption 시대의 디자인은 스타일링이 그 주역이었다. 1970년대부터 시작된 제3차 산업혁명은 인간의 사고력을 컴퓨터가 대체하는 디지털 혁명이었다. 정보통신, 신소재, 재생에너지 등을 기반으로 공장 자동화와 인터넷 소셜 네트워크 시스템SNS, Social Network System이 확산되면서, '언제 어디서나 누구라도 할 수 있는 3AAnytime, Anywhere, Anyone 시대'가 열렸다. 퍼스널 컴퓨터나 스마트폰처럼 복잡 다양한 기능을 갖춘 제품들이 출현함에 따라 사용자 인터페이스UI, User Interface 와 사용자 경험UX, User Experience 이 디자인의 주요 관심사가 되었다. 아울러 디자인을 하는 과정에 사용자 등 이해관계자들의 참여가 촉진되었다. 제4차 산업혁명은 2010년경 독일 정부가 제조업 경쟁력 강화를 위해 추진한 '인더스트리 4.0' 정책에서부터 비롯되었다. 인더스트리 4.0 정책은 센서, 로봇, 혁신 제조공정, 물류 및 정보통신 기술을 활용하여 가상 물리 시스템, 사물 인터넷IoT, Internet of Things, 클라우드 컴퓨팅Cloud Computing이 가능한 지능형 공장Smart Factory을 구축하는 것을 목표로 한다. 인터스트리 4.0 시나리오를 위한 디자인원칙은 상호운용성, 가상화, 분산화, 실시간 능력, 서비스 지향, 모듈 방식이다.

1-13
인더스트리 4.0
시나리오를 위한
디자인 원칙

출처: Hermann, Mario
Pentek, Tobias Otto, Boris,
Design Principles for
Industries 4.0 Scenarios: A
Literature Review, *Working
Paper* No. 01, 2015.

| | 가상물리시스템 Cyber Physical System | 사물인터넷 Internet of Things | 서비스 인터넷 Internet of Service | 지능형 공장 Smart Factory |
|---|---|---|---|---|
| 상호운용성 Interoperability | × | × | × | × |
| 가상화 Virtualization | × | | | × |
| 분산화 Decentralization | × | | | × |
| 실시간 능력 Real-time Capability | | | | × |
| 서비스 지향 Service Orientation | | | × | |
| 모듈 방식 Modularity | | | × | |

제4차 산업혁명은 좀 더 범위를 넓혀 인공지능[AI, Artificial Intelligence], 증강현실[AR, Augmented Reality] 등 최첨단 기술을 활용하는 것이다. 그러므로 제4차 산업혁명이 가속화됨에 따라 디자인의 역할은 여러 이질적인 요소를 하나의 틀로 재조합해내는 융복합[Convergence]에 맞추어지고 있다. 아울러 미국의 생물학자 에드워드 윌슨[Edward Wilson]이 인문사회과학과 자연과학을 통합해 범학문적 연구를 위해 "서로 다른 것을 한데 묶어 새로운 것을 잡는다."는 의미로 사용한 통섭[通涉]도 주요 관심사들 중 하나다.[16] 디자인(하드웨어)과 보이지 않는 디자인(소프트웨어)의 융합을 위한 코디자인[Co-design]은 물론 컴퓨테이셔널 디자인[Computational Design]의 확산 등에서 이미 융복합의 디자인 흐름을 볼 수 있다.

### 심미적 욕구에 대한 인식 전환

인간의 욕구는 의식주라는 물질적인 필요[Needs]와 진선미[眞善美]라는 정신적 욕구[Desire]로 구성된다. 의식주가 인간이 생존하기 위한 조건이라면, 진선미는 품격 있는 삶을 위한 것이다. 인공지능의 발달로 달라질 인류의 미래와 관련해 이어령은 "의식주를 추구하는 삶에서 진선미를

추구하는 삶으로 바뀔 수 있다."고 주장했다. 미래에는 무엇이 옳고 그르며 참다운 삶인지 따지는 진真의 직업, 어떤 행동이 착한 것인지 규명하는 선善의 직업, 무엇이 아름다움인지 생각하는 미美의 직업이 중요하게 될 것이므로 '노동'하고 '작업'하는 삶에서 '활동 또는 봉사'하는 삶으로의 전환이 이뤄질 것으로 전망했다.[17]

미국의 심리학자 에이브러햄 매슬로Abraham Maslow가 주장한 욕구단계설도 의식주, 진선미와 밀접한 관련이 있다. 욕구 피라미드의 아래 단계에서는 의식주와 관련이 깊고, 위로 갈수록 진선미의 욕구가 중요해진다. '금강산도 식후경'이라는 우리 속담과 같은 맥락에서 이해될 수 있다. 매슬로는 1943년 인간의 욕구를 생리적 욕구, 안전 욕구, 소속 및 사랑 욕구, 존경받고 싶은 욕구, 자아실현 욕구 등 5단계로 설명했다.[18] 그러나 1970년 '존경받고 싶은 욕구'와 '자아실현 욕구' 사이에 '인지적 욕구'와 '심미적 욕구'를 추가했다.[19]

인지적 욕구는 진은 물론 선과 직결된다. 남들의 존경을 받으려면 지식과 이해의 폭이 넓어야 하므로 새로운 것을 알고자 하는 욕구가 생겨나기 때문이다. 새로운 지식을 탐구하고 미지의 세계를 탐험하려는 동기 유발은 인지적 욕구로 이어진다. 미지의 현상을 밝히기 위해 최근 빅데이터나 AI 등에 대한 관심이 커지는 것도 그런 현상과 무관하지 않다. 해박한 지식과 경험을 갖추고 나면 선하게 살기 위해 노력하게 된다. 그 위 단계의 심미적 욕구는 아름다움을 추구하는 욕구다. 세계적으로 아름다운 명소를 찾고 품격이 높은 미술품을 소장하거나 명품을 선

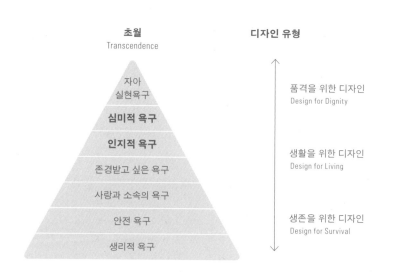

1-14
욕구 7단계와
디자인의 관계

호하는 것도 심미적 욕구의 발현이다. 실용미학을 추구하는 디자인 관점에서 보면 심미적 욕구가 중요하게 다루어지는 것은 당연한 일이다. 삶의 여유가 생기면 더욱 아름다운 것을 추구하는 것이 인간의 본성이기 때문이다.

매슬로의 욕구 단계는 디자인 발전 단계와 관련이 있다. 먼저 피라미드의 아랫부분으로 갈수록 의식주의 해결에 급급하므로 '생존을 위한 디자인Design for Survival'에 치중한다. 점차 삶의 여건이 개선되면 '생활을 위한 디자인Design for Living'을 넘어 '품격을 위한 디자인Design for Dignity'으로 발전되어 간다. 사람이 생명을 유지하기 위해 물을 얻는 방법과 관련해 이 세 가지 유형의 디자인 사례를 살펴볼 수 있다. 먼저 산업화 이전에 수공으로 만든 두레박, 물동이, 똬리 등과 같은 도구들은 생존을 위한 디자인의 예시이다. 그런 물품들은 그 지역에서 쉽게 얻을 수 있는 재료들을 전통적인 방식으로 가공하기 쉽게 디자인되었다. 이른바 '버내큘러 디자인Vernacular Design'이라고 불리는 토속적인 디자인은 생존을 위한 디자인의 전형이다. 아프리카 오지에 사는 주민들의 물 긷는 문제를 해결하기 위해 적정 기술을 활용해 디자인한 히포 롤러Hippo Roller[20], 정수 기능이 있는 휴대용 빨대 등이 이 범주에 속한다. 2007년 미국에서 '나머지 90%를 위한 디자인Design for The Other 90%'이라는 전시회에 선보인 제품들은 거의 모두 생존을 위한 디자인으로 볼 수 있다.

욕구 피라미드의 중간 단계에서는 '생활을 위한 디자인'의 비중이 커진다. 보다 더 편리하고 안락한 삶을 살고자 하는 욕구가 높아지기 때문이다. 상수도가 보급됨에 따라 수도전과 싱크대 등을 사용하기 편하게 하려는 생활을 위한 디자인이 중시되었다. 수도꼭지의 경우 온수와 냉수가 구분되고 밸브를 손으로 돌려서 물의 양을 조절하던 전통적인 방식 대신 음성인식 기술을 활용한 첨단 디자인이 속속 등장하고 있다. 또한 수돗물에서 유해 성분을 걸러 내거나 알카리수처럼 양질의 물을 만들어내기 위한 정수기를 디자인하는 기회가 늘어난다.

피라미드의 윗부분에서는 인지적 욕구와 심미적 욕구가 커져서 마시는 물의 질과 위생에 대한 관심이 커져서 고품격 디자인이 선호된다. 몸에 좋은 특수한 성분이 함유된 고가의 미네랄워터나 심층수 등을 선호하는 부유층 고객들의 욕구에 맞춰 독창적으로 물병을 디자인하는

것도 이 범주에 속한다. 필리코[Fillico] 생수는 일본 오사카 인근의 광천수를 스와로브스키[Swarovski]가 디자인한 물병에 담아 750ml 한 병에 약 22만 원을 받으며 월 5,000병만 한정주문 방식으로 공급하고 있다. 지금까지 병에 담아 공식적으로 거래된 물 중에서 가장 비싼 것은 '아우룸[Aurum] 79 한정판'이다. 단 세 병만 제작되어 약 9억 원에 팔린 이 생수는 독일산 레온 광천수 500ml와 식용 금이 들어 있으며, 물병은 순금제의 113개 다이아몬드로 장식되어 있다.[21]

흔히 하이클래스, 럭셔리라는 수식어가 붙는 고품격 디자인에서는 제품과 서비스의 심미성이 가장 중요한 판단 기준이다. 설사 기능이 뛰어나더라도 형태가 아름답지 못하면 고객으로부터 외면당하기 십상이다. 보는 사람의 눈길과 마음을 사로잡는 아름다운 형태는 갖고 싶고 욕구와 애착심이 생겨나게 한다. 하지만 제2차 산업혁명기에는 생산기술과 재료의 한계 등으로 아름다운 인공물을 만드는 데 제약이 많았다. 생산 공정이 까다로워지면 단가가 높아질 것을 우려해 가급적 만들기 쉬운 기하학적 형태를 선호했기 때문이다. 따라서 디자이너는 경영자나 기술자로부터 자사의 생산라인에서 만들기 편한 형태를 디자인하라는 압력을 받기도 했다. 그 결과 기능적 디자인이라는 명분으로 개성 없는 인공물들이 넘쳐났다. 그러나 제4차 산업혁명으로 모든 사정이 크게 달라지고 있다. 다양한 컴퓨터그래픽 소프트웨어와 3D 프린팅 기술 등의 발전으로 아무리 복잡한 형태라도 쉽게 생산할 수 있게 됨에 따라 심미성이 다시 각광받고 있다. 그러므로 디자이너의 독창적이며 심미적인 조형능력이 그 어느 때보다도 중시될 것으로 전망된다.

## 규모의 경제를 넘어 경험·공유경제로

20세기 경제의 특징은 한마디로 '규모의 경제'였다. 생산량이 증가함에 따라 생산단가 등 평균비용이 줄어들어 경제적인 이익을 거둘 수 있었기 때문이다. '규모에 따른 수익[Returns to Scale]'은 대량생산의 이익, 시장 참여자 수의 증가에 따른 이익, 대규모 경영을 통한 관리비 절감의 이익 등 공급 측면의 수익을 기반으로 한다. 초기에 대규모의 생산시설

과 특화된 설비를 갖추기 위해 막대한 투자를 한 덕분에 장기적으로 수익을 거두는 것이다. 예컨대 철도, 통신, 전력 등 국가 기간산업이나 반도체 등 전략산업의 경우 초기 투자비용은 크지만, 이용객 수가 늘어나면 추가적인 투자가 없어도 평균비용이 낮아진다. 가구, 가전, 자동차 등 소품종 대량생산을 위주로 하는 제조업에서도 규모의 경제가 경쟁력의 원천이었다.

21세기 경제의 특징은 경험경제Experience Economy 와 공유경제Sharing Economy 이다. 먼저 경험경제는 고객에게 가치 있는 체험을 선사함으로써 수익을 거두는 것이다. 조지프 파인 주니어와 제임스 H. 길모어Pine II & Gilmore 는 『체험의 경제학Experience Economy』이라는 책에서 색다른 체험 자체가 하나의 상품이나 서비스가 될 수 있다고 주장했다.[22] 모든 비즈니스는 무대이고 회사는 고객이 기억할 만한 공연을 만들어야 하며, 경험의 가치가 클수록 받는 입장료, 즉 제품과 서비스의 가격은 올라간다는 메시지가 담겨 있다. 그들은 원두커피를 예로 들어 경험경제의 가치를 설명했다. 커피 원두 생산, 커피제품 제조, 커피음료 제공 서비스 등 다양한 유형의 원두커피 비즈니스를 통해 체험의 가치를 쉽게 이해할 수 있다. 커피 원두를 생산, 수확하는 회사는 원두를 무게 1파운드450g당 1달러 정도의 가격으로 판매하는데, 커피 한 잔당 원가로 환산하면 1-2센트가 된다. 맥스웰 등 커피가루 제조회사는 원두를 빻아 개별 포장하여 커피가게에서 파는데, 개별 제품으로 바뀌면 소비자 가격이 한 잔당 5-25센트 정도로 높아진다. 햄버거 매장 등 패스트푸드 식당에서 커피가 음료로 서비스될 때 한 잔당 50센트에서 1달러를 받는다. 네 번째 단계인 고급 레스토랑, 특

1-15
경험경제의 가치
출처: Joseph Pine II and James Gilmore, *The Experience Economy: Work is Theatre & Every Business a Stage*, Boston: Harvard Business School Press, 1999. p.166.

원자재
1-2¢

제품
5-25¢

서비스
75¢-1.5 $

경험
2-5 $

급호텔 커피숍, 스타벅스Starbucks 같은 커피 전문점에서는 한 잔에 2-5달러까지 올라가서 처음 원두커피 가격의 5,000%나 가치 증대가 이루어진다. 경험경제의 선두주자로 꼽히는 월트 디즈니Walt Disney는 테마공원을 조성하여 고객은 '특별 출연자', 종업원은 '배역'으로 설정하고 평생 잊지 못할 독특한 경험을 하게 해준다. 하지만 요즘은 대화식 게임, 웹사이트 그리고 가상현실과 같은 새로운 기술이 등장해 집에서도 실제와 똑같은 경험을 할 수 있게 되었다. 그런데 경험경제의 성패는 디자인에 달렸다. 디자인 수준에 따라 경험의 강도가 달라지기 때문이다. 파인과 길모어는 경험 디자인의 원리를 다섯 가지로 정리했다.[23]

① 경험을 주제화하라
② 인상을 긍정적인 신호와 조화시켜라
④ 부정적인 신호를 제거하라
⑤ 기념품에 포함하라
⑥ 오감을 이용하라

한편 공유경제는 생산된 제품을 독점하는 것이 아니라 여럿이 함께 공유하며 사용하는 협력소비를 기본으로 한다. 2008년 미국 하버드 법대 로런스 레식Lawrence Lessig 교수가 이 용어를 처음 사용한 이래로 공유경제가 급속히 확산되었다. 일상용품이나 자동차 등 물품은 물론, 생산설비나 서비스 등을 개인이 소유하지 않고 필요한 만큼 빌려 쓰고, 다른 사람에게 빌려주는 '협력적 소비'를 기반으로 한다. 소유자, 구매자, 공유업체 모두에게 이익이 돌아가는 윈-윈 구조로서 대여자는 효율을 높이고, 구매자는 싼 값에 이용하는 소비 형태다. 2011년 미국 시사주간지《타임》은 '세상을 바꿀 수 있는 열 가지 아이디어' 중 하나로 공유경제를 꼽았으며, 경기침체와 환경오염의 대안을 모색하는 사회운동으로 확대되고 있다. 공유경제 개념은 글로벌 금융위기 이후의 저성장 기조에서 세계 경제에 활력을 불어넣을 비즈니스 모델로 성장하고 있다. IT 플랫폼과 SNS 등을 기반으로 하는 공유경제의 성공 사례로는 우버Uber: 차량 공유, 에어비앤비Airbnb: 숙박 공간 공유를 꼽을 수 있다. 우버는 구글벤처스 등의 대규모 투자와 온디맨드On-demand(이용자의 주문에 따라 네트워크를 통

해 필요한 정보를 제공하는 방식) 전략으로 글로벌 영업망을 빠르게 확대하여 680억 달러 규모의 가치 기업으로 성장했다. 에어비앤비는 실리콘밸리의 액셀러레이터 지원과 후속투자 유치 덕분에 경쟁업체 인수합병 및 현지화 전략으로 255억 달러 규모의 기업이 되었다. 물론 우버와 에어비앤비의 영업은 기존 시장과의 마찰, 탈세 및 불법 논란 등을 야기하는 등 지역에 따라 큰 장애를 겪기도 했지만, 최근 법 개정을 통한 허용 등 우호적인 환경이 조성되고 있다.[24] 특히 IT 플랫폼을 통한 전자상거래가 용이해지면서 제품, 장소, 서비스를 넘어 무형자원의 공유로까지 확대되고 있다. 그런 추세를 반영하듯 2016년 다보스포럼에서는 미래 혁신 비즈니스로 '공유경제'를 선정했다. 미국의 경우 해마다 2,240만 명의 소비자가 공유경제에 참여하며 무려 576억 달러를 쓴다고 집계했다. 국가적 준비에 대한 조사National Readiness Survey에 따르면, 매월 온라인 시장에서는 1,630만 명의 소비자가 355억 달러, 교통 부문에서는 730만 명이 163억 달러, 음식과 식료품 배달 부문에서는 550만 명이 46억 달러를 소비하고 있다. 온디맨드 경제가 계속됨에 따라 글로벌 중산층이 2009년 180억 명에서 2020년에는 320억 명, 2030년에는 490억 명으로 늘어날 것으로 전망된다.[25]

## 온디맨드 경제와 긱 경제의 확산

세계적으로 온디맨드 경제On-Demand Economy, 주문 경제와 긱 경제Gig Economy라는 용어가 자주 등장한다. 이 두 경제 시스템은 디자인 분야의 서비스 제공 방식과 디자이너의 고용 환경에 커다란 영향을 미치기 때문에 그 본질에 대해 이해할 필요가 있다.

### 온디맨드 경제

먼저 온디맨드 경제는 공급 중심에서 벗어나 수요가 모든 것을 결정하는 시스템이다. 쉽게 말해서 공급자가 만들어 가판대에 올려놓은 상품을 소비자가 사는 것이 아니라, 수요자가 원하는 상품과 서비스를 모바일 기기 등을 통해 손쉽게 주문하고 신속하게 제공받을 수 있는 주

문형 서비스 경제모델이다. 즉 실수요자가 주문하는 대로 상품과 서비스를 만들어주는 것이 이 경제 시스템의 본질이다. 몽고메리 등[Montgomery, et. al]은 "온디맨드 경제란 기술의 진보, 인구 구조 및 노동 시장의 변화, 소비자 행동의 진화에 대응해 다양한 방법으로 고객의 수요를 만족시키는 혁신적인 비즈니스 활동"[26]이라 정의했다. 수요자와 공급자가 온라인을 통해 서비스나 제품을 직접 판매하거나 대여하는 온디맨드 경제의 특성은 '개인 대 개인[Peer to Peer]' '협업 소비[Collaborative Consumption]' '공유경제'이다. 즉시 접근성, 편리함, 가격 경쟁을 통해 온디맨드 경제가 확산되고 있다.

그러나 온디맨드 경제가 곧 공유경제가 아니라는 점을 명확히 할 필요가 있다. 공유경제는 단지 개인이 소유를 하지 않고 불특정 다수의 이용자가 함께 나누어 쓰는 것인 반면, 온디맨드 경제는 수요자가 원하는 것을 제공하려는 공급자의 의지가 크게 작용되기 때문이다. 공유경제란 온디맨드 경제의 한 가지 양상일 뿐이다. 하지만 두 가지 모두 플랫폼을 통해 이루어지므로 같은 것으로 오해하기 쉬운 것이 사실이다. 서비스라는 측면에서 보면 온디맨드 경제는 자신이 해야 할 일을 다른 사람에게 시키는 것이므로 게으름 경제[Lazy Economy]라고도 한다. 청소, 세탁, 육아, 주차, 애완견 산책 등을 대행해주는 것은 물론 대화 상대가 되어주기, 시간을 함께 보내주기 등과 같은 서비스까지 가능하게 하는 경제 시스템이기 때문이다. 이런 형태의 온디맨드 서비스의 성패는 합당

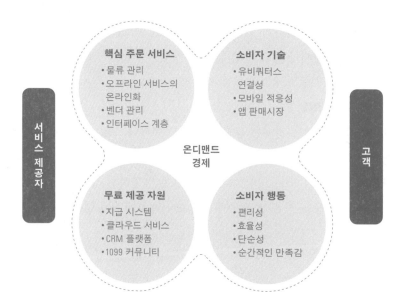

1-16
온디맨드 경제
출처: medium.com/
troo-blog/on-demand-
business-model-from-
the-time-you-rise-to-
the-time-you-sleep-
10e2b8cc914

한 자세와 능력을 갖춘 인력의 확보와 공급에 달려 있으므로 필요할 때만 적임자를 불러 일을 시키는 긱 경제와 깊은 관련이 있다.

### 긱 경제

크라우드 소싱과 아웃소싱의 본격화로 긱 경제가 확산되고 있다. 긱$^{Gig}$이란 원래 한 명의 연주가가 단독으로 공연하는 것을 의미했으나, 점차 한 번만 잠시 출연하는 '단역'이라는 뜻으로 바뀌었다. 하룻밤 계약으로 연주한다는 의미인데, 1920년대 미국 재즈 공연장에서 전속 공연자를 두는 대신, 현장에서 적격자를 섭외해 짧은 시간 공연시킨 데서 비롯되었다. 긱 경제란 기업이나 단체 등이 전문성을 필요로 하는 분야의 직원을 전임으로 오래 고용하지 않고, 도움이 필요할 때마다 그때그때 임시로 활용하는 시스템이다. 기업과 단기간 계약을 맺고 일하는 프리랜서처럼 '1인 자영업자'라는 의미로 확장되었다. 그러므로 월급이나 연봉과 같은 기업의 기존 봉급체계 대신, 노동자에게 소득을 바로 현금으로 지급하는 '인스턴트$^{Instant}$ 급여' 방식이 통용된다. 공장, 병원, 콜센터 등 유연한 시간제 근로자에게도 적합한 방식으로 알려진 인스턴트 급여는 성장 속도가 빠른 스타트업 등에서도 선호되고 있다. 전임직을 고용해 각종 보험료와 퇴직급여 적립금 등 비싼 오버헤드를 부담하지 않아도 되므로 저렴하고 효율적인 서비스가 가능하기 때문이다. 대리운전도 대리운전업체라는 플랫폼을 통해 수요자의 정보를 받아 개별적인 서비스를 제공하기 때문에 긱 경제의 전형적인 사례라고 할 수 있다. 대학교의 경우 겸임교수나 초빙교수도 '긱'의 범주에 속한다고 볼 수 있다.

미국의 경우 성인의 44%가 긱 경제 서비스를 활용한 경험이 있고 25%는 적극 참여 중이다. 유럽에서도 계약제 임시 근로자 채용이 빠르게 늘어나고 있으며, 영국 기업체들도 임시직 근로자를 더 활용할 계획이다. IT 산업을 기반으로 빠르게 성장하고 있는 인도는 세계 2위의 계약직 근로자 채용국이다.[27] 긱 경제의 확산은 1인 기업(프리랜스 디자이너, 프리에이전트, 인디펜던트 워크$^{Independent\,Work}$ 등)의 확대로 이어진다. 1인 기업은 규모가 작다는 것을 의미할 뿐 1-5인 이하의 기업을 망라한다. 또한 1인 기업이란 고객이 원하는 서비스를 서로 합의된 조건에

따라 정해진 시간과 장소에서 제공하는 전문가라고 정의할 수 있다. 창조경제연구회KCERN, Korea Creative Economy Research Network 이민화 이사장은 개발자, 코치, 작가, 크리에이터 등 창의성을 바탕으로 하는 1인 창조기업의 육성 필요성을 강조했다.[28] 동일 업종 내 1인 기업들 간의 연결망, 다른 업종 내 1인 기업 간의 협력 네트워크, 시장과의 연결망을 구축해야 한다는 것이다. 디자인 분야에서도 긱 경제의 여파가 나타나고 있다. 인하우스 디자이너 중에 디자인 컨설턴트나 프리랜서로 전업을 하려고 하거나 디자인 창업을 하려는 경우가 많으므로 앞으로 1인 창조기업이 늘어날 것으로 전망된다.

## 넛지 디자인의 대두

사람이 올바른 행동을 하도록 유도하는 힘은 무엇일까? 노골적인 지시나 명령은 듣는 사람의 반감을 일으키기 쉬운 반면, 부드러운 권유나 개입은 자연스럽게 받아들여지는 경향이 있다. 넛지Nudge는 상대방의 주의를 환기시키려고 팔꿈치 등으로 슬쩍 치는 것이다. 이 개념이 세계적으로 주목받게 된 것은 2008년 미국 시카고대학교의 리처드 탈러Richard Thaler 교수와 미국 법률가 캐스 선스타인Cass Sunstein이 공동 저술한 『넛지Nudge』[29]라는 책을 통해서다. 행동경제학자인 저자들은 넛지란 '금지'와 '명령'이 아니라 팔꿈치로 옆구리를 툭 치는 듯한 부드러운 개입 또는 권유로 타인의 올바른 선택을 유도하는 활동이라 정의했다. 넛지는

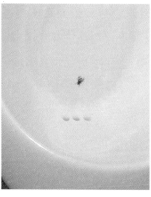

1-17
넛지를 유발하는
소변기 디자인

더 나은 선택을 유도하지만, 유연하고 비강제적인 접근을 통해 선택의 자유를 침해하지 않는다는 '자유주의적 개입주의Libertarian Paternalism'를 기반으로 한다. 금연, 금주, 출입금지 등 강경한 지시로 어떤 선택을 금지하거나 경제적 인센티브를 크게 바꾸지 않으면서 사람들의 행동을 예상 가능한 방향으로 변화시키는 것이다. 디자인은 시각적인 소통으로 넛지를 유발하는 강력한 수단이 될 수 있다. 한 예로 스키폴 플라이Schipole Fly를 꼽을 수 있는데, 네덜란드 암스테르담의 관문인 스키폴공항 화장실 소변기에 그려진 파리 한 마리가 이용객의 습관을 바꾸어 화장실 위생을 향상시켰다. 특히 넛지 디자인은 공공 캠페인이나 공익광고 등에서 큰 효과를 발휘한다. 사람들이 예사롭게 보아 넘기던 일에 관심을 갖고 스스로를 돌아보게 하기 때문이다. 세계야생동물협회WWF에서 야생동물 보호를 위해 디자인한 머그컵에 그려진 세계지도는 따뜻한 물이 차오르면서 지도가 사라지는 대신 세계 전체 기온이 섭씨 2도 올라가면 전 세계가 물에 잠긴다는 메시지를 전해준다. 스타벅스도 그런 목적으로 일회용 컵을 디자인했다. 컵 외부에 그려져 있는 초록빛 세계지도가 따뜻한 커피를 담고 일정 시간이 지나면 사막화 현상을 나타낸다. 소비자가 자연스럽게 일회용 컵을 사용하지 않도록 부드럽게 개입하여 행동의 변화를 유도하려는 것이다.

넛지 디자인은 '행동 유도성'을 의미하는 어포던스Affordance라는 심리학 용어와 밀접한 관련이 있다. 어포던스란 어떤 대상이 갖고 있는 특징이나 속성으로 사용자가 특정한 생각이나 행동을 하도록 유도하는 것이다. 사람들이 어떤 대상을 보고 무의식적으로 하게 되는 행동을 인공물을 디자인할 때 적용하여 굳이 설명하지 않아도 이용할 수 있게 해주는 게 어포던스 디자인이다. 일본의 산업 디자이너 후카사와 나오토深澤直人가 디자인한 벽걸이 CD 플레이어는 몸체에서 내려온 전원 코드가 온·오프 스위치 역할을 하는데, 어떤 물건에 끈이 달려 있으면 무의식적으로 당겨보고 싶어하는 심리를 반영한 디자인의 예시이다. 최근 넛지 디자인에 대한 관심이 고조되고 있는 것은 리처드 세일러 교수가 2017년 노벨경제학상을 받은 덕분이다. 노벨위원회는 세일러 교수는 사람들이 기존 경제학이론이 가정하는 것처럼 합리적으로만 행동하지 않는다는 사실을 밝혀내는 데 선구적인 연구를 수행한 것을 선정 이유

로 밝혔다. 특히 연구 결과로 얻은 교훈을 바탕으로 사람들이 더 나은 선택을 할 수 있는 정책을 디자인한 것을 높이 평가했다. 예를 들면 노동자가 퇴직연금에 자동 가입하도록 기본 설정을 바꾸어 가입률을 크게 높인 것을 꼽을 수 있다. 종전에는 가입을 위해 개개인이 등록을 해야만 했는데 그 절차가 간단한데도 사람들이 귀찮아했다. 그래서 가만히 있어도 누구나 자동 등록이 되도록 하되, 원하지 않는 사람은 등록을 해지할 수 있도록 한 것이다. 영국 정부는 자동차 등록세 고지서 디자인에 자동차 사진을 포함시키면 글자만 적힌 고지서를 받았을 때보다 등록세를 더 잘 낸다는 사실을 발견하고 정책에 반영했다.[30]

## 디자인의 경제적 가치 재인식

이처럼 다양하게 전개되는 비즈니스 환경 변화 속에서 디자인의 경제적 가치가 새롭게 인식되고 있다. 디자인이 비즈니스 성공의 지름길이라는 인식이 확산되는 가운데, 기업의 주식 가격이 디자인에 따라 크게 좌우된다는 사실이 속속 밝혀지고 있다. 디자인 매니지먼트 인스티튜트DMI, Design Management Institute는 디자인경영이 주가를 끌어올린다는 연구 결과를 발표했다. 2004년 6월부터 2014년 12월까지 10년 동안 미국 '스탠더드&푸어스 500대 기업S&P 500'의 평균 주가지수와 디자인경영을 잘하는 16개 기업의 주가 평균인 '디자인 가치 지수Design Value Index'

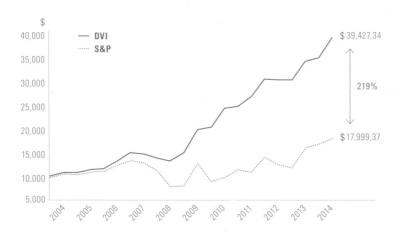

**디자인 가치 지수**
Design Value Index 2004–2014

1-18
S&P 500 기업과
디자인 가치기업의
주가 성장 추이
출처: DMI

를 비교했더니 후자가 219%나 더 높게 성장한 것으로 나타났다. 2004년 1만 달러이던 S&P 500 기업의 평균 주가는 10년 동안 1만 7,999달러로 오른 반면, 디자인중심기업<sup>DCC, Design Conscious Company</sup>의 평균 주가는 3만 9,427달러를 기록한 것이다. 애플<sup>Apple</sup>, 코카콜라<sup>Cocacola</sup>, 포드<sup>Ford</sup>, 허먼밀러<sup>Herman Miller</sup>, IBM, 인투이트<sup>Intuit</sup>, 뉴웰러버메이드<sup>Newell Rubbermaid</sup>, 나이키<sup>Nike</sup>, P&G<sup>Procter & Gamble</sup>, 스타벅스, 스타우드<sup>Starwood</sup>, 스탠리 블랙&데커<sup>Stanley Black & Decker</sup>, 스틸케이스<sup>Steelcase</sup>, 타깃<sup>Target</sup>, 월트 디즈니, 월풀<sup>Whirlpool</sup> 등 가전, 음료, 자동차, 가구, 호텔 등 다양한 산업분야에 고루 분포된 디자인 가치 기업들은 대단히 까다로운 기준으로 심사하여 선정되었다. 주가가 빨리 상승한 것이 디자인경영을 잘한 덕분이라는 것을 입증해주기 위함이다. 그렇지 않으면 경영을 잘해서 주가가 높은 것이라는 둥 논란이 있을 수 있기 때문이다. DMI가 디자인 가치기업을 선정하는 기준은 10년 이상 사업 지속 여부, 디자인의 규모, 디자인에 대한 투자, 디자인 조직 구조, 디자인 리더, 최고경영진의 노력 등 여섯 가지다.[31]

한편 DMI의 조사에 앞서 영국에서는 '파이낸셜타임즈 주가지수<sup>FTSE, Financial Times Stock Exchange Index</sup>'와 '디자인 인덱스<sup>Design Index</sup>'의 관계를 비교하여 유사한 결과를 얻었다. 디자인카운슬은 1993년 12월부터 2004년 12월까지 두 가지 지수를 비교하는 연구를 추진한 결과, 디자인 인덱스가 FTSE보다 200% 이상 높게 나왔다는 공식 통계를 발표했다. 디자인의 가치를 잘 이해하고 비즈니스에 잘 활용하는 기업들의 모임인 디자인 인덱스의 선정 기준으로는 디자인상<sup>Design Awards</sup> 수상 실적이 활용되었다. 디자인 인덱스에 포함된 기업은 63개다. 이처럼 영국과 미국에서 20년간에 걸쳐 디자인경영을 잘하는 기업들의 주가지수가 일반 기업들의 지수보다 200% 이상 높다는 것이 밝혀짐에 따라 디자인의 경제적 가치에 대한 인식이 폭넓게 확산되었다.

디자인에 대한 투자는 회수율<sup>ROI, Return on Investment</sup>이 대단히 높다. 영국의 디자인카운슬은 디자인에 1파운드를 투자하면 매출은 20파운드, 수익은 4파운드, 수출은 5파운드나 늘어난다는 연구 결과를 발표했다. 디자인카운슬이 중소기업들을 대상으로 비즈니스 성과의 향상을 위해 디자인을 전략적으로 활용하는 방법을 지도하는 '비즈니스를 위한 리더십 프로그램'을 실시하여 얻은 성과다. 2007년부터 2,000여 개의 중

소기업을 지원하고, 700개 업체에는 디자인을 비즈니스 수단으로 활용
하는 방법을 직접 지도한 결과 다음과 같은 부대 효과도 거두었다.

비즈니스 성장의 부양 Boost Business Growth
능력과 자신감의 개선 Improved Capability and Confidence
효과의 지속 Lasting Impact[32]

이처럼 디자인의 경제적 가치가 부각됨에 따라 디자인 관련 활동들과의
시너지를 높이는 역할을 하는 디자인경영의 필요성이 더욱 커지고 있다.

### 인간의 사고 유형

사고思考는 수직적 사고와 수평적 사고로 구분된다. 수직적 사고는 선형적, 중앙 집중적 사고 등을 말하며, 기존의 지식과 경험으로만 분석, 판단하는 것이다. 논리적인 타당성을 근거로 '예'나 '아니오'로만 선택한다면 상식적인 제안이나 해답만 제시될 뿐이다. 책상을 '공부하는 곳'이라 생각하는 게 전형적인 수직적 사고다. '얼음이 녹으면 무엇이 되는가?'라는 문제에 대한 수직적 사고의 답은 '물'이다. 귀납법과 연역법이 전형적인 수직적 사고다.

반면에 에드워드 드 보노Edward de Bono가 주창한 수평적 사고는 기존의 패턴을 벗어나 재구성하는 사고방식으로 비선형적 사고나 방사적 사고라고도 한다. 고정관념에 빠지지 않고, 지레 가정하거나 짐작하지 않으며, 뜻밖의 방해에도 개의치 않으므로 창의적인 생각을 할 수 있다.[33] 예컨대 책상은 식탁이 될 수도 있고, 놀이 공간이 될 수도 있다. '얼음이 녹는다.'는 '봄'이 될 수 있다. 그러므로 수평적 사고를 잘 구사하면 새롭고 다양한 아이디어를 얻을 수 있다. 귀납법에 의문을 제기하는 귀추법은 수평적 사고에 속한다. 수직적 사고와 수평적 사고는 서로 상반되는 특성을 갖고 있다.

| 수직적 사고<br>Vertical Thinking | 수평적 사고<br>Lateral Thinking |
|---|---|
| 귀납법Induction, 연역법Deduction | 귀추법Abduction |
| 선택적(최적의 접근 방법을 선택) | 생성적(많은 대안을 생성) |
| 수립된 방향에 순응 | 따라갈 만한 방향을 개척 |
| 분석적 | 자극적 |
| 순차적 | 비순차적: 뛰어넘어갈 수 있음 |
| 가장 적합한 경로를 따름 | 가장 적합하지 않은 경로 탐색 |
| 엉뚱한 것은 제외시킴 | 끼어들 기회를 환영 |
| 모든 단계가 바르게 이루어져야 함 | 꼭 그래야만 되는 것은 없음 |

## 디자인 싱킹의 유래

디자인 싱킹이라는 용어가 처음 등장한 것은 1965년 영국 왕립예술학교RCA, Royal College of Arts의 브루스 아처Leonard Bruce Archer 교수가 쓴 『*Systematic Method for Designers*(디자이너를 위한 시스템적 방법)』이라는 책이다. 루돌프 아른하임Rudolf Arnheim은 사람이 생각하는 데는 언어뿐 아니라 눈으로 보고 느끼는 시지각의 역할이 크다고 주장했다.[34] 하버드 디자인 대학원장을 역임한 건축가 피터 로위Peter Rowe는 『*Design Thinking*』이라는 책에서 건축과 도시계획 분야의 문제를 해결하는 과정에서 디자이너처럼 창의적으로 생각해야 한다고 주장했다.[35] 스탠퍼드대학교의 롤프 패스트Rolf Faste 교수는 '양손잡이 사고'를 강조했다. 디자인 과정에서 왼쪽 모드(상징적; 논리적, 부분적, 순차적)와 오른쪽 모드(시각적·운

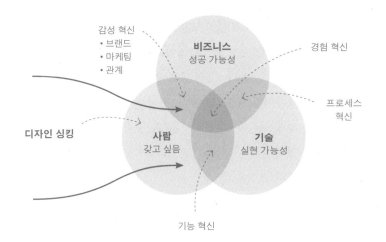

1-20
디자인 싱킹의 기본 구조
출처: https://
sites.google.com/site/
moocmodules/research-for-
entrepreneurs/design-thinking

동감각적, 직관적, 전체적, 비순차적)의 융합이 중요하다는 것이다.[36] 스탠퍼드대학교 교수이자 IDEO 미국 캘리포니아주 팔로알토에 있는 디자인 싱킹의 대명사로 불리는 디자인 컨설팅회사 창업자 데이비드 켈리David Kelley는 우뇌와 좌뇌의 균형을 중시하는 디자인 싱킹을 활용하여 디자인 문제를 해결하는 데 관심을 두었다.

디자이너가 아이디어와 조형적 특성을 창출할 때 조건이나 제약 등에 너무 구애받지 않고 시각적으로 생각한다는 데서 유래된 디자인 싱킹에 미국 경영자들이 관심을 갖게 된 계기는 IDEO의 CEO 팀 브라운Tim Brown이 2008년 6월호《하버드 비즈니스 리뷰HBR, Harvard Business Review》에 기고한 「디자인 싱킹」이라는 글이다. 서브프라임 모기지 사태 등 금융 위기로 초래된 불황을 겪고 있던 경영자들에게 디자인 싱킹을 활용하여 위기를 극복하라고 주장했다. "디자이너처럼 생각하면 제품, 서비스, 프로세스는 물론이고 전략 개발 방법도 바꿀 수 있다."[37]는 팀 브라운의 주장은 불황 극복을 위해 새로운 방법을 찾던 경영자들에게 주목받았다. 디자인 싱킹은 사람이 갖고 싶어 하는 욕구Desirability를 중심으로 비즈니스의 성공 가능성Viability과 기술의 실현 가능성Feasibliity을 융합하여 경험 혁신을 이루는 것이다.

### IDEO의 디자인 싱킹 모델

디자인 싱킹의 핵심은 확산적 사고(아이디어를 구상할 때 엉뚱하리만큼 남다르게 생각하여 독창적인 것을 창안하는 사고방식)와 수렴적 사고(선택된 아이디어를 구체화할 때 현실적인 조건이나 제약에 맞추어 풀어나가는 사고방식)를 구사하여 문제를 통합적으로 해결하는 것이다. 팀 브라운은 디자인 싱킹을 가능케 하는 방법론으로 3I를 제시했는데, I로 시작하는 영감Inspiration, 아이디어 창출Ideation, 실행Implementation의 머리글자를 모은 것이다. 영감은 해결안을 찾으려는 동기를 제공해주는 문제나 기회이며, 관찰과 스토리텔링을 통해 얻어진다. 아이디어 창출은 브레인스토밍을 통해 다양한 아이디어를 만들고 발전시키고 시험하는 과정으로, 생각의 확산과 수렴을 반복하는 통합적 사고를 통해 이루어진다. 실행은 프로젝트 단계를 완수하여 그 성과를 사람의 삶으로 발전시키는 통로로서, 모형을 제작, 시험, 수정하는 과정이다.

IDEO가 제시한 디자인 싱킹 프로세스는 공감Empathy, 정의Definition, 아

이디어 도출Ideation,, 프로토타입Prototype, 테스트Test 의 다섯 단계로 구성된다. '공감'은 사람들이 진정으로 원하는 것을 발견하는 단계다. '정의'는 발견한 것을 알기 쉽게 서술하고 성취해야 할 목표가 무엇인지 등을 명확히 하는 것이다. '아이디어 도출' 단계에서는 브레인스토밍과 마인드 매핑 등 디자인 싱킹 방법으로 해결책을 만들어낸다. '프로토타입'은 제시된 해결책이 목표에 부합하는지를 확인하기 위해 모형을 제작하는 단계다. '테스트'는 프로토타입을 시험하고 더 발전시켜야 할 부분을 찾아내는 것이다. 디자인 싱킹 프로세스에서는 반복이 중요한데, 해결책이 완성되어 전달된 뒤에도 다음 버전을 더 잘 만들기 위해 개선점에 대한 실험을 지속해야 하기 때문이다. 스탠퍼드 디.스쿨D.school에서는 디자인 싱킹 프로세스의 각 단계에서 필요한 방법들을 간결하게 정리해 교육에 활용하고 있다. IDEO는 각 단계별로 필요한 다양한 도구와 방법을 개발하여 널리 확산시키고 있다. 2015년 IDEO가 킥스타터Kick Starter, 미국의 대표적인 크라우드 펀딩 서비스 캠페인을 통해 출판한『IDEO 인간중심 디자인툴킷 Design Kit: The Field Guide to Human-Centered Design』이라는 디자인 싱킹 참고서는 당초 목표보다 세 배 가까운 1,300여 명이 투자할 만큼 성황을 이루었다.[38]

### 로저 마틴의 디자인 싱킹 모델

2009년 로트먼 경영대학의 학장 로저 마틴은 IDEO와는 다른 관점에서 디자인 싱킹에 대한 이론적 체계를 제시했다.[39] 마틴은 디자인

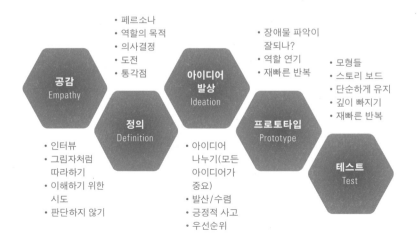

1-21
디자인 싱킹 프로세스와
각 단계의 활동
(스탠퍼드 디.스쿨의
디자인 싱킹 프로세스)
출처: dschool.stanford.edu

싱킹이란 분석적 사고(신뢰성 추구)와 직관적 사고(타당성 겨냥)를 융합하여 신뢰성과 타당성이 50 대 50으로 균형을 이루게 하는 사고방식이라 정의하고, 디자인 싱킹을 활용하여 비즈니스를 디자인해야 한다고 강조했다. 디자인 싱킹은 조직이 지식의 탐구Exploration와 개발Exploitation, 비즈니스의 창업과 경영, 독창성과 숙련 사이의 균형을 도모하는 비즈니스의 디자인에 동력을 제공한다는 것이다. 마틴은 기업의 비즈니스 디자인은 미스터리Mystery(명확히 설명하기 어려운 문제를 찾아내어 해결책을 모색) → 경험법칙Heuristic(진보된 기술과 판단력으로 미스터리에서 질서나 원리를 발견) → 알고리즘Algorithm(질서나 원리에서 공식이나 표준화된 규칙을 확립하여 컴퓨터 프로그램화)의 세 단계로 발전한다고 주장했다. 디자인 싱킹은 하나의 단계에서 지식을 정밀하게 다듬을 뿐 아니라 다음 단계로 발전시킬 수 있도록 돕는다. 미스터리 단계에서 경험법칙으로 발전되는 과정에서는 예감, 경영법칙에서 알고리즘으로 갈 때는 단순화가 중요한 역할을 한다.[40] 한 기업이 비즈니스를 제대로 디자인하려면 '디자인 싱킹 조직'으로 거듭나야 한다. 작은 성취에 안주하지 않고 끊임없이 새로운 미스터리를 찾아내어 경영법칙, 알고리즘으로 발전시켜나가는 문화를 형성하는 것이 디자인 싱킹 조직으로 가는 길이다. 마틴은 디자인 싱킹 조직으로 P&G, 블랙베리BlackBerry, 허먼밀러, 스틸케이스, 타깃 등을 꼽았으며, 비즈니스맨들이 디자인에 대해 보다 더 잘 이해하는 차원을 넘어서서 디자이너가 되어야 한다고 역설했다. 또한 앞 장에

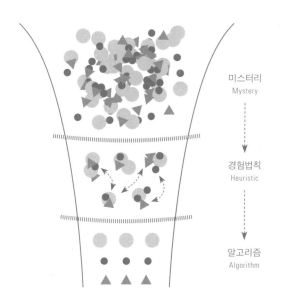

1-22
디자인 싱킹과
지식 생산 필터
출처: Roger Martin,
Harvard Business Press, 2009.

미스터리
Mystery

경험법칙
Heuristic

알고리즘
Algorithm

서 논의한 것처럼 마틴은 '비즈니스 디자인' 과목을 개설하여 성숙된 디자인 활동으로 높은 투자자본수익률ROI, Return On Investment 을 거둘 수 있는 방법을 가르치고 있다.

## 디자인 싱킹에 대한 다양한 견해

디자인 싱킹이 주목받기 시작한 지 10여 년이 지났지만 아직도 찬반양론이 팽팽하다. 디자인 싱킹이 대단히 유용한 방법이라고 옹호하는 사람들이 있는 반면, 명분만 그럴듯하지 실제로는 효과가 없다는 비판적인 의견도 만만치 않다. 먼저 디자인 싱킹에 대한 부정적인 견해는 2010년 DMI가 샌프란시스코에서 〈Re-Thinking ... the future of design(디자인의 미래 ... 다시 생각하기)〉라는 주제를 내걸고 개최한 연례 컨퍼런스에서 두드러지게 나타났다. 로저 마틴과 함께 그 행사를 공동 주관한 미국의 혁신컨설팅회사 체스킨Cheskin 의 CEO 대럴 레아Darrel Rhea 는 디자인 싱킹에 대해 많은 참석자들이 부정적인 반응을 나타내 놀랐다고 회고했다.

> 행사 기간 동안 여러 디자이너로부터 공통된 불평을 듣게 되었다. 그들의 불평은 바로 '디자인 싱킹'이라는 말에 심기가 불편해졌다는 것이다. 몇몇 디자이너는 '디자인 싱킹'이라는 개념에 대해 공격을 해대거나, 심지어 이 개념이 존재하는 것 자체를 부인하려 애썼다. 일부 디자이너들이 디자인 싱킹이라는 개념을 두 팔 벌려 수용하고 있는 동안 또 다른 한편의 디자이너들은 이에 대해 저항의 몸부림을 치고 있는 것이다. 이 현상은 어디에서 비롯된 것일까?[41]

서울특별시 디자인서울총괄본부장으로 그 컨퍼런스에 초청되었던 필자도 그런 현상을 체험했다. 자유로운 발상, 창의적인 접근, 숙련된 심미적인 조형 능력을 기반으로 하는 디자인을 단지 하나의 균형 잡힌 사고방식으로 간주하는 데 대한 저항이 심했다. 실제로 디자인 싱킹 프로세스를 다섯 단계의 규격화된 과정으로 나누고, 각 단계에서 필요한 기

법을 배우기만 하면 누구나 디자인을 할 수 있다는 데 대해 거부감이 크다. 디자인 싱킹이 품질을 개선하고, 효율적인 품질문화 정착을 위해 종업원의 업무 자세, 생각하는 습관 등을 바꾸어 올바른 기업문화를 조성하려는 식스 시그마Six Sigma 운동과 다를 게 없다는 지적도 있다. 특히 디자인 싱킹을 마치 혁신을 위한 만병통치약처럼 내세우는 것은 위험천만하다는 것이다. 뉴욕에 있는 글로벌 디자인 컨설팅회사 펜타그램Pentagram의 파트너 나타샤 젠Natasha Jen은 디자인 싱킹을 마치 만병통치약처럼 홍보하는 마케팅의 범람과 고가의 워크숍과 부츠캠프에서 단순화된 프로세스와 툴킷Toolkits을 배우기만 하면 디자인 싱커Design Thinker가 될 수 있는 양 호도하는 등의 폐해를 지적했다.[42]

반면에 디자인 싱킹에 대해 긍정적인 의견도 만만치 않다. 디자인 싱킹 덕분에 디자인의 영역이 보이지 않는 대상으로까지 넓어져서 서비스 디자인과 같은 분야가 생겨났으며, 디자인이 기업 경영의 핵심 요소로 자리 잡게 되었다는 것이다. 하버드비즈니스리뷰HBR, Harvard Business Review은 2015년 9월호에서 디자인 싱킹을 커버스토리로 다루었다.[43] 「전성기를 맞은 디자인 싱킹」이라는 글에서 오스틴 디자인 센터Austin Center for Design의 설립자 겸 디렉터 존 콜코Jon Kolko는 IBM, GE 등 글로벌 자이언트 회사에서는 사용자 경험의 디자인과 비즈니스 전략의 구분이 없어졌다고 주장했다. 「행동을 위한 디자인」「펩시코의 CEO 인드라 부비는 어떻게 디자인 싱킹을 전략으로 바꾸었나」「어떻게 삼성은 디자인 파워 하우스가 되었나」등과 같은 글들은 디자인 싱킹이 다른 비즈니스 환경에서 성장하고 있음을 보여주었다. 디자인 싱킹은 단지 제품 개발을 위한 것만이 아니라 임원들이 변화를 경영하고 전략을 구상하는 데서도 매우 유용한 접근이라고 강조하고 있는 것이다.

최근 디자인 싱킹를 활용하여 난해하기 짝이 없는 사회적인 문제를 해결하려는 시도가 성과를 거두고 있다. 2015년부터 DMI가 해마다 시행하는 디자인가치상Design Value Awards의 수상작들을 보면 난해한 문제를 해결하는 데 디자인 싱킹이 촉매제 역할을 할 수 있음을 알 수 있다. 첫해의 일등상 수상작 중 하나인 '학교에서 건강한 급식을 받도록 어린이 돕기Helping Children Get Heathy Meals at School' 프로젝트는 2013년에만 18억 달러(2조 1,400억 원)를 부적절하게 지출하는 등 학교급식을 둘러싼 고질적인 문

제를 해결하는 데 디자인 싱킹이 주효했다는 것을 강조했다. 미국 농무성USDA, 인사처의 이노베이션 랩Innovation Lab at OPM, 식품영양서비스FNS, 국립학교점심프로그램National School Lunch Program 등 정부기관들이 합동으로 문제의 본질을 파악하고 3천만 명에 달하는 저소득층 학생들이 양질의 점심을 무상으로 제공받을 수 있도록 개선했다. 2015년부터 개선된 프로그램을 실시하여 2019년까지 오류율을 33% 낮추어 6억 달러(6,800억 원)의 예산을 절감하는 것이 목표다.[44]

디자인 싱킹에 대해 다양한 견해가 공존하는 것은 자연스러운 일이다. 문제를 해결하는 방법은 해결하려는 사람들의 철학과 능력에 따라 얼마든지 달라질 수 있기 때문이다. 디자인 싱킹이 강조하는 사용자 중시 현장 체험, 신속한 모형 제작 및 수정, 실패를 두려워하지 않고 학습의 기회로 활용하는 것, 긍정적인 마음가짐 등은 모두가 다 혁신을 이루는 데 꼭 필요한 요소다. 경영자가 디자이너처럼 생각하면 서로 간에 협력이 촉진되어 디자인 싱킹 조직으로 진화하는 것도 용이하게 될 것이다. 그러므로 디자인경영은 육하원칙(누가, 언제, 어디서, 무엇을, 어떻게, 왜)에 따라 디자인 싱킹을 활용할 수 있도록 이끌어가는 길잡이 역할을 해야 한다.

디자인경영의 필요성은 1960년대부터 영국에서 제기되었다. 1965년 영국 디자인카운슬이 발행하던《디자인Design》지에 게재한「디자인경영: 왜 지금 필요한가?」라는 글에서 마이클 파르Michael Farr는 산업분야와 기업에서 디자인이 경영 과제로 다루어지기 때문에 디자인경영이 필요하다고 주장했다.[45] 파르는 기업들이 디자인경영 문제를 해결하는 데 필요한 특성화된 기량을 제공하기 위해 노력했다. 제조업체들이 더 이상 주먹구구식으로 디자인해서는 안 되므로 디자인경영이 필요하다고 믿었기 때문이다. 상공업에서 필요한 디자인의 유형이 복잡해짐에 따라 문제해결을 위한 기량이 복잡해진 것도 디자인경영이 필요한 이유이다. 한 명의 디자이너가 모든 유형의 디자인 문제를 해결할 수 없기 때문이다. 업무에 적합한 디자이너를 선발해 제 구실을 다 하도록 해야 하므로 디자인경영이 필요하다는 것이다.[46] 그런 파르의 주장은 반세기도 전에

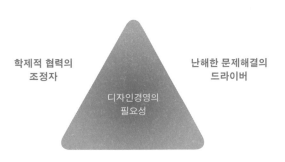

기고한 것이라고는 믿어지지 않을 만큼 생생하다. 오늘날 우리가 느끼는 디자인경영의 필요성과 크게 다르지 않기 때문이다. 이 책에서는 디자인과 연관 학문 분야들 간의 학제적 협력의 조정자, 난해한 문제해결의 드라이버, 융합의 촉매라는 세 가지 측면에서 디자인경영의 필요성에 대해 논의한다.

## 학제적 협력의 조정자

현대적인 디자인은 인문학, 심미학, 공학, 경영학 등 다양한 학문 분야의 속성을 공유한다. 디자인의 지식체계가 대학교에서 교육과 연구를 통해 전수되어야 하는 것도 여러 분야와 유기적으로 협력해야 하기 때문이다. 디자인의 학제적 특성은 디자이너의 자질 함양을 위해 심미학Aesthetics, 인문학Humanics, 기술학Technics의 조화를 중요시하는 디자인 교육 이념을 통해 이해할 수 있다. 심미학은 디자인이 인공물에 심미적 특성을 부여하는 중요한 속성이다. 디자이너의 심미적 감성은 아름답고 매력적인 특성을 만들 수 있게 해준다. 아서 폴로스Arther Pulos는 "어떤 제조업자도 추하고 불쾌하게 생긴 제품을 생산하려 하지 않는 것처럼, 어떤 소비자도 매력 없는 제품을 구입하려 하지 않을 것이므로 심미적 속성이 중요하다."[47]고 강조했다. 조형론, 색채론, 조형심리학, 제품미학 등은 물론 평면, 입체 디자인에 관한 스튜디오 과목들은 모두 심미적 속성

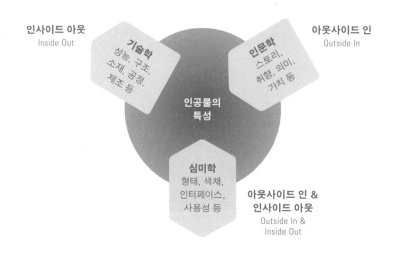

1-24
디자인의 학제적 속성

을 체득하기 위한 것이다. 인문학은 사람이 선호하는 특성뿐 아니라 사용의 편의성 등을 인공물에 부여해주는 속성이다. 그것은 곧 사용자들이 제품에 대해 느끼게 되는 심리적 효과와 직결될 뿐 아니라 인간에게 그 제품이 적합한가와 깊은 관련이 있다. 심리학, 정적 및 역동적 인체계측학, 인간공학Ergonomics, 인지과학, 감성공학 같은 과목이 이 범주에 속한다. 기술학은 제품의 쓸모, 즉 기능은 물론 생산에 관련된 공정을 편리하게 해준다. 새로운 제품을 구상하거나 기존 제품의 기능을 개선하려면 기술학 이해가 필수적이다. 최적의 구조 설계, 적합한 재료 선정, 생산 도구 개발, 생산 공정 수립, 제조 시스템 분석 등을 위해 재료학, 생산 공정, 기구학 등의 과목을 이수한다. 특히 디자인 교육은 심미학을 바탕으로 인공물의 기능과 조형 간에 조화를 만들어내는 능력을 함양하는 데 중점을 둔다. 디자이너의 역할은 심미적 조형이라는 전문성을 갖추고 연관 분야의 전문가와 협조해 디자인 문제를 해결하는 것이기 때문이다. 인공물의 특성 창출에 참여하는 분야들의 접근 방식은 제각기 다르다. 그 차이는 인사이드 아웃Inside Out과 아웃사이드 인Outside In으로 구분된다. '인사이드 아웃'은 대상의 내부에서부터 문제의 핵심 요소를 발견하고 해결해가는 접근 방식이다. 디자인해야 할 대상의 내부적 요인들을 체계적이며 정량적으로 풀어가는 기술학이 이 범주에 속한다. 반면에 '아웃사이드 인'은 인문학처럼 디자인할 대상의 사회적 의미, 스토리, 가치 등 인공물 그 자체보다 사용과 관련된 문제를 찾아내 정성적으로 풀어가는 접근 방식이다. 심미학은 아웃사이드 인과 인사이드 아웃을 모두 활용해 인공물의 심미적 특성, 사용자와 인공물의 상호작용, 사용성을 주로 다룬다. 이처럼 제각기 다른 방식으로 문제를 풀어가는 활동들이 시너지를 내게 하려면 '경영'이라는 공통 요소를 기반으로 상호 간에 협력을 조정하는 디자인경영의 역할이 필요하다.

### 난해한 문제해결의 드라이버

디자인 분야의 다변화와 더불어 문제의 복잡도와 난이도에도 큰 변화가 일어나고 있다. 디자인의 범위가 서비스로 확대됨에 따라 디자

이너는 나날이 새롭고 복잡한 문제를 만난다. 많은 이해 당사자들이 복잡하게 얽혀 있고, 범위가 넓어 한계를 정하기 어려우며, 설사 해결을 해도 다른 문제를 야기하는 문제들이다. 더욱이 해결책을 실행하는 데 '적합한 수단'이 없는 경우가 많다. 그런 문제를 '난해한 문제Wicked Problems' 라고 부르는데, 악한 게 아니라 해결하기가 어려운 문제라는 의미다. 리텔과 웨버Rittel and Webber는 사회적 정책 기획의 어려움과 관련해 난해한 문제의 열 가지 특징을 제시했다. ① 확실한 공식이 없음 ② 끝내는 규칙이 없음 ③ 맞거나 틀리는 게 아니라, 보다 더 낫거나 못한 것임 ④ 해결안을 시험해볼 수 없음 ⑤ 일회용이므로 시행착오를 통해 배울 수 없음 ⑥ 기획에 참고할 만한 잠재적인 해결안이 없음 ⑦ 모든 문제가 본질적으로 독특함 ⑧ 다른 문제의 징후로 간주될 수 있음 ⑨ 모순을 다양한 방법으로 설명할 수 있음 ⑩ 사회적 기획가라고 해서 잘못해도 좋다는 권리가 없음[48]

디자인은 본질적으로 난해한 문제의 속성을 고루 갖고 있다. 문제를 명확히 정의하기 어려운 데다 끝내는 규칙이 없고, 모든 디자인이 일회용이다. 디자인은 맞고 틀림이 아니라 좋고 나쁨으로 평가하고, 성공 여부를 미리 시험해볼 수 없고, 과거의 실적이 성공을 담보하지 못하기 때문이다.[1-25] 이처럼 난해한 문제를 해결할 때 이제 더 이상 과거에 유용했던 주먹구구식 접근이 통용될 수 없다. 늘 새롭고 신선한 관점에서 문제의 본질을 파악하고 최신 방법과 기량을 총동원해야 한다. 또

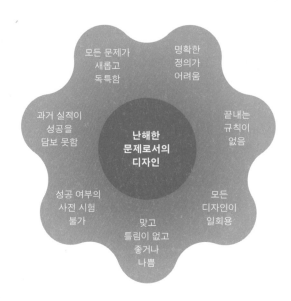

1-25

디자인이
난해한 문제인 이유

한 그런 문제를 해결할 역량을 갖춘 인재들을 찾아내어 적극 활용해야 한다. 새롭게 대두되는 난해한 문제들을 효과적으로 해결하려면 디자인 과정을 주도적으로 이끌어가는 드라이버 같은 역할을 수행하는 디자인경영이 필요하다.

### 융합의 촉매

디자인이 비즈니스의 성공에 크게 기여한다는 것은 새로운 사실이 아니다. IBM의 2대 회장이자 디자인 후원자였던 토머스 왓슨 2세는 1974년 펜실베이니아대학교의 와튼경영대학원에서 〈굿 디자인은 굿 비즈니스〉라는 강의를 통해 "진정으로 사람에게 봉사하는 굿 디자인이야말로 사업의 성공을 이끈다."고 주장했다. 왓슨 2세는 디자인 경쟁력을 높이기 위해 외부 전문가를 컨설턴트로 초빙하고, 내부에 디자인 전담부서를 설치하는 등 디자인경영에 박차를 가했다(제4장 사례 참조). 마케팅의 구루로 알려진 필립 코틀러와 라스[Philip Kotler and Rath]는 "디자인은 막강한 힘을 갖고 있지만 외면당하고 있는 전략적 수단"이라고 주장했다. 디자인의 힘은 고객이 쉽게 제품의 가치를 이해하게 하여 선택을 쉽게 해주며, 정보를 알려줄 뿐 아니라 즐겁게 해주는 것이므로 디자인경영은 제품의 시각적 효과, 정보의 효용성, 소비자의 만족을 크게 높여줄 수 있다는 것이다.[49]

영국의 《파이낸셜타임스》, 미국의 《비즈니스위크》 등 언론매체들은 비즈니스의 성공에서 디자인이 얼마나 중요한지에 대해 보도하기 시작했다. 1987년 《파이낸셜타임스》의 디자인 전문기자 크리스토퍼 로렌즈[Christopher Lorenz]는 제품 디자인이 핵심적인 경쟁 무기로 활용되는 '마케팅의 새로운 시대'가 열리고 있다며, 소니[Sony] 하이파이, 미놀타[Minolta] 카메라, 필립스[Philips] 전기면도기, 아우디[Audi] 자동차, 스와치[Swatch] 시계 등 세계 최고로 꼽히는 제품의 경쟁력이 바로 디자인이라고 보도했다. 1989년 하버드경영대학원 교수 존 맥아더[John McArther]는 기업의 경쟁 수단이 성능 → 가격 → 디자인으로 바뀜에 따라 디자인경영에 관심을 갖는 최고경영자들이 늘어나고 있다고 지적했다. 기업 디자인 부서의 규모

가 커지고 운영 책임자들의 위상이 높아져 '디자이너 임원시대'가 열렸다는 표현이 실감나게 되었다. 이 같은 현상들은 비즈니스의 성공을 위해 디자인을 전략적인 경영 수단으로 활용하려는 시도가 활발히 이루어지는 데서 비롯되었다. 디자인과 비즈니스 분야는 시너지를 내야 하는 전략적 파트너이지만, 둘의 화학적 융합은 말처럼 쉽지 않다. 디자인과 비즈니스는 서로 이질적인 성격을 갖고 있기 때문이다. 진 리트카와 팀 오길비Jeanne Liedtka and Tim Ogilvie는 비즈니스와 디자인을 전공하는 대학원생들이 제각기 다르게 문제해결을 도모한다는 데서부터 두 분야의 차이를 비교했다. 경영학석사MBA 과정 학생들과 디자인 석사과정 학생들에게 '선도적인 제품을 생산하는 기업이 10년 뒤 소매 시장의 변화에 대해 어떻게 생각하고 대처해야 하는가?'라는 가상의 문제가 제시된다면 다음과 같이 다르게 접근할 것이라고 설명했다.

MBA 학생들은 시장의 경향(사회적, 기술적, 환경적, 정치적)에 대한 조사부터 시작할 것이다. 그들은 분석보고서를 읽고, 산업계 전문가들을 인터뷰하고, 선도적인 소매점과 경쟁사들을 벤치마킹할 것이다. 그들은 ROI와 순현재가치NPV, Net Present Value 의 계산을 기초로 예측하고 추천 전략들을 만들어낸 다음, 그 모든 것들을 파워포인트 프레젠테이션을 통해 전달하려 할 것이다.

디자인 석사과정 학생들의 접근은 유사한 경향분석으로 시작하겠지만 스프레드시트 대신 가능한 미래 시나리오를 발전시키기 위한 것이다. 그들은 쇼핑 경험에 초점을 두어 상점을 서성이며 쇼핑객, 점원과 대화할 것이다. 제각기 다른 페르소나들을 만들고, 10년 뒤 쇼핑 습관 변화에 따라 그 페르소나들의 생활에 변화를 주는 모델을 만들기 위해 그 시나리오를 활용할 것이다. 그들은 동료 학생들을 초청해 공짜 피자를 제공하면서 '미래의 상점'이라는 제목으로 브레인스토밍 세션을 실시할 것이다. 시나리오들과 페르소나들을 출발점으로 사용하며 그것들을 그룹으로 만들 것이다. 궁극적으로는 해결책을 제시하지 않고 진짜 고객과 협력자들로부터 피드백을 얻기 위해 프로토타입으로 제작된 몇 가지 콘셉트를 제시할 것이다.[50]

리트카와 오길비는 비즈니스는 화성에서, 디자인은 금성에서 왔다며 두 분야의 차이를 근본적인 가정, 방법, 프로세스, 의사결정 드라이버, 가치, 집중의 수준에 중점을 두어 구분했다.

| 구분 | 비즈니스 | 디자인 |
|---|---|---|
| 근본적인 가정<br>Underlying Assumptions | 합리성, 객관성<br>Rationality, Objectivity | 주관적 체험<br>Subjective experience |
| | 고정되고 정량화된 현실<br>Reality as fixed and quantified | 사회적으로 구축된 현실<br>Reality as socially constructed |
| 방법<br>Methods | 하나의 '정답' 제공을<br>목표로 분석<br>Analysis aimed at<br>proving one 'best' answer | 더 나은 해답을 얻기 위해<br>반복되는 실험<br>Experimentation aimed at<br>iterating toward a 'better' answer |
| 프로세스<br>Process | 기획<br>Planning | 실행<br>Doing |
| 의사결정<br>드라이버<br>Decision<br>Drivers | 논리<br>Logic | 감성적 통찰력<br>Emotional insight |
| | 수리적 모델<br>Numeric Models | 경험적 모델<br>Experiential models |
| 가치<br>Value | 통제와 안정 추구<br>Pursue of control and stability | 새로움을 추구<br>Pursue of novelty |
| | 불확실성을 불편해함<br>Discomfort with uncertainty | 현상 유지를 싫어함<br>Dislike of Status quo |
| 집중의 수준<br>Levels of Focus | 추상적이거나 구체적<br>Abstract or particular | 추상과 구체 사이를 넘나듦<br>Movement between abstract and particular |

1-26
비즈니스와
디자인의 비교
출처: mycourses.aalto.
fi/mod/resource/
view.php?id=154867

그렇게 서로 이질적인 특성을 갖고 있으며 문제해결 방식도 다르기 때문에 디자인과 비즈니스에 종사하는 사람들은 관심사와 행동양식도 다를 수밖에 없다. 그렇지만 각기 다른 강점을 갖고 있는 디자인과 비즈니스 분야의 전문가들이 함께 문제를 해결하기 위해 협력한다면 각자의 강점들이 어우러져서 엄청난 시너지를 가져올 수 있다. 미국 서비스 디자인 전문업체 라이브워크Live/Work는 비즈니스 노하우가 서비스 디자인에 가져다주는 효과를 다음과 같이 정리했다.

① 조직과 비즈니스의 변화에 영향을 주는 요인들을
　더 잘 이해하게 해줌
② 서비스 콘셉트가 혁신을 위하여 어떤 잠재력을 갖는지에 대한
　정량적인 설명
③ 프로토타입이 가져다줄 가치를 비즈니스 증거로 제시[51]

1-27
서비스 디자인 +
비즈니스 디자인
출처: www.liveworkstudio.com

1-27은 근본적으로 다른 특성과 접근 방법을 갖고 있는 비즈니스와 디자인이 긴밀히 협조해야 하는 필요성을 잘 보여주고 있다. 하지만 이질적인 두 분야 전문가들의 화학적 융합을 위해서는 디자인과 경영의 지식체계를 공유하는 디자인경영이 촉매와 같은 역할을 해야 한다. 디자인경영을 통해 두 분야에 종사하는 사람들 사이의 이해와 공감대를 넓히는 게 중요하기 때문이다. 그러므로 디자인과 비즈니스의 지식체계와 노하우 등을 접목해 두 분야의 유기적인 융합을 위해 촉매 역할을 수행하는 디자인경영의 필요성이 커지는 것이다.

## 주요 학습 과제

※ 과제를 수행한 뒤 체크리스트에 표시하시오.

1  디자인의 어원과 의미의 변화에 대해 알아보자. ☐

2  미술과 디자인은 어떻게 다른가? ☐

3  형태와 기능의 관계에 대한 해석은 어떻게 변화했나? ☐

4  디자인 대상의 확대와 새로운 디자인 분야의 출현에 대해 알아보자. ☐

5  경영의 어원은 무엇이며, 어떤 분야들이 있나? ☐

6  경영의 주요 기능과 원칙은 무엇인가? ☐

7  제4차 산업혁명으로 디자인 분야에서 생겨나는 변화를 알아보자. ☐

8  매슬로의 욕구 5단계설과 디자인은 어떤 관계인가? ☐

9  세계 경제의 주요 관심사 변화와 디자인의 관계를 알아보자. ☐

10  넛지 디자인이란 무엇인가? ☐

11  디자인의 경제적 가치를 설명해보자. ☐

12  디자인 싱킹이란 무엇이며 어떤 모델이 있나? ☐

13  디자인경영이 필요한 이유를 알아보자. ☐

지금 비즈니스에 필요한 것은 디자인이다.
이제 디자인이 비즈니스를 성공적으로 이끌어야 한다.

베스 콤스탁, GE 부사장

# 디자인경영의 본질

ESSENCE OF
DESIGN MANAGEMENT

디자인경영은 창의적인 디자인 환경의 조성, 독창적인 디자인 비전과 전략의 수립,
뚜렷한 정체성과 마음을 사로잡는 매력의 창출로 디자인 자산을 형성함으로써
경쟁력과 삶의 질을 높이는 것을 목적으로 한다.

### 디자인 + 경영 = 시너지 제고

글로벌 경영환경의 변화로 '최고가 아니면 도태될 수밖에 없는 세상'이 되고 있다. 치열한 비즈니스 경쟁에서 살아남으려면 고객의 마음을 사로잡을 수 있는 제품과 서비스를 디자인해야 한다. 디자인을 올바르게 경영하면 경쟁에서 이기거나, 경쟁 자체를 뛰어넘을 수 있다는 인식이 커짐에 따라 디자인경영의 중요성이 커진다. 디자인은 연구개발, 생산, 마케팅, 판매 등으로 구성되는 비즈니스 퍼즐 게임을 완성시키는 마지막 조각과도 같기 때문이다.

한때 디자인을 하지 않아도 크게 문제가 되지 않던 시절이 있었다. 제품을 선택하는 기준이 가격과 성능에 치우쳐서 디자인의 비중이 상

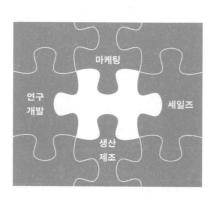

2-1
비즈니스에서
디자인의 역할

대적으로 낮았기 때문이다. 하지만 요즘은 모든 상황이 크게 달라졌다. 디자인이 경쟁력을 좌우하는 가장 중요한 요소로 대두되고 있다. 비즈니스의 성공에 미치는 디자인의 영향력이 높아짐에 따라 디자이너가 경영에 대해 알아야 하는 필요도 커진다. 디자이너가 회사의 목표와 활용 가능한 자원에 대해 이해를 해야만 CEO는 물론 마케팅, 공학, 판매 등 관련 분야 전문가들과 유기적으로 협조할 수 있기 때문이다. 특히 경제환경 예측 및 시장동향 분석 등 갖가지 정보를 해석하고 평가할 수 있는 능력을 갖추어야 한다. 경영에 대해 무지한 디자이너는 자신의 발전과 영향력 확대를 위한 기회를 갖는 데 제한적이 될 수밖에 없다. 경영자 또한 디자인이 무엇이며, 경쟁력을 높이기 위해 디자인을 어떻게 활용해야 하는지, 디자이너와 어떻게 협력해야 하는지를 알아야 한다. 디자인을 디자이너들에게만 맡겨두어서는 안 된다는 레이먼드 로위의 주장처럼 경영자는 디자인에 관심을 갖고 디자이너에 대한 지원을 아끼지 말아야 한다. 경영자가 디자인의 본질을 이해하고 디자이너와 긴밀하게 협력해야 비로소 우수한 디자인이 창출되는 '디자인 싱킹 조직'이 될 수 있다.

디자인경영은 디자인과 경영의 융합으로 시너지를 창출하는 활동이다. 그런데 두 분야의 융합이 쉽지 않다. 제1장에서 논의한 대로 디자인과 경영은 어원부터 복합적이며 서로 다른 특성을 갖고 있기 때문이다. 먼저 디자인은 고객을 감동시킬 수 있는 인공물과 서비스의 창출을 목표로 한다. 디자이너는 자신의 디자인이 베스트셀러가 되기를 원하는 한편, 권위 있는 상을 수상하거나 미술관 등에 소장되는 것을 영광으로 여긴다. 또한 디자이너는 문제를 해결하는 과정에서 사람 중심 사

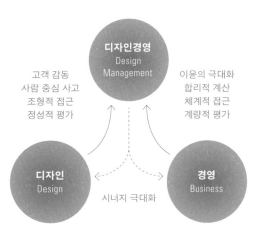

2-2
디자인, 경영,
디자인경영의 관계

고와 조형적 접근(심미적인 조형언어, 문법의 구사)을 위주로 한다. 디자인 성과에 대해서는 정성적인 평가를 선호한다. 반면에 경영의 목표는 이윤의 극대화다. 무엇보다 주어진 기간에 돈을 얼마나 많이 벌었는지가 최대의 관심사다. 문제해결을 위해서는 합리적인 계산과 체계적인 접근을 위주로 한다. 결과에 대한 평가는 객관적인 판단이 가능한 계량적 평가 위주이다. 이처럼 디자인과 경영은 서로 다른 속성을 갖고 있지만 잘 융합하기만 하면 커다란 성과를 이룰 수 있다.

## 디자인경영에 대한 오해와 진실

### 디자인경영은 세칭 '매니지먼트'인가

흔히 '매니지먼트' 하면 배우, 가수, 탤런트, 운동선수 등 재능이 있는 사람과 전속 계약을 맺고 경호와 스케줄 관리 등 온갖 편의를 제공하는 것으로 간주하는 경향이 있다. 그런 맥락에서 재능 있는 디자이너들을 확보하고 그들의 재능을 필요로 하는 기업에 제공해줄 기회를 물색하고 뒷바라지해주는 활동으로 디자인경영을 오해할 수도 있다. 그러나 디자인경영은 그런 활동과는 본질적으로 다르다. 신상품이나 서비스의 특질을 창출하는 매우 복합적이며 난해한 문제를 해결하여 가시적인 결과를 만들어내는 디자인을 경영하는 것이기 때문이다. 실제로 다양한 재능과 역량을 가진 디자이너와 엔지니어 등 전문가들이 협업하는 디자인 컨설팅 회사들은 성업 중이지만, 프리랜스 디자이너들과 전속 계약을 맺고 고객을 물색해주는 이른바 '디자인 매니지먼트 회사'는 드물다. 디자인 회사는 디자인 파트와 경영관리 파트가 분리되어 있는 경우가 많다. 디자이너가 창의적인 디자인 업무에 전념할 수 있도록 프로젝트 계약, 일정 및 고객 관리, 회사 운영 등 관리 업무를 전담하는 요원을 두고 있는 것이다. 디자인경영은 기업, 지자체, 국가적 차원에서 디자인 활동이 원활히 이루어질 수 있는 제반 여건과 창의적인 환경을 조성해주기 위한 지식체계, 방법론, 노하우 등을 교육, 연구하는 분야다.

디자인경영이 중요하다는 인식이 확산됨에 따라 전 세계적으로 디자인경영 관련 교과목을 개설하거나 디자인경영 프로그램, 전공, 학과 등을 운영하는 교육기관이 늘고 있다. 먼저 영국에는 54개의 디자인경영 석사과정이 있다. 브루넬대학교는 대학원 과정에서 디자인 전략과 혁신, 디자인과 브랜딩 전략 등 다양한 디자인경영 관련 전공을 개설하고 있다. 랭커스터대학교는 학사과정에서 마케팅과 디자인학사, 석사과정에서는 디자인경영석사, 박사과정에서는 '이매지네이션 랩Imagination Lab'을 중심으로 디자인경영 관련 교육과 연구가 이루어지고 있다. 드몽포트대학교에서는 학사, 석사, 박사로 연계되는 디자인 혁신, 디자인경영과 기업가 정신 과정을 운영하고 있다. 미국에서는 프랫 인스티튜트 Master of Professional Studies in Design Management, 캔사스대학교 Master of Arts in Design Management, 파슨스 MA Strategic Design and Management, 사반나대학교 MA, MFA Design Management 등에서 디자인경영과정을 개설하고 있다. 국내에서는 홍익대학교 IDAS, 이화여자대학교 대학원에 디자인경영학과가 설치되어 있고, 경희대학교, KAIST, 성균관대학교 등에서 석·박사과정에서 디자인경영 관련 교과목을 개설하고 있다. 그렇다면 그런 교육과정을 이수하기만 하면 누구나 디자인경영자가 될 수 있나? 물론 그렇지 않다. 디자인경영 과목을 배우는 것은 장차 디자인경영자가 되는 데 필요한 기본적인 소양과 전문지식을 습득하는 것이기 때문이다. 디자인경영자가 되려면 디자인 관련 학위를 받고 현장에서 디자인 업무에 종사하며 상당 기간 경험과 노하우를 쌓아야 한다. 하지만 그것만으로는 충분하지 않은 경우가 있다. 아무리 오랫동안 디자인 분야에서 경험을 쌓아도 경영 능력이 없으면 디자인경영자가 될 수 없다. 반면에 대학에서 디자인을 전공하지 않았더라도 디자인경영 석사나 박사과정을 이수한 다음 현장 경험을 제대로 하면 훌륭한 디자인경영자가 될 수 있다. 이 주제에 대해서는 제4장 '디자인경영자의 특성'에서 보다 심도 있게 논의한다.

### 디자인경영은 대기업의 전유물인가

과연 어떤 규모의 기업에서 디자인경영을 할 수 있나? 디자인경영을 제대로 하려면 우수한 디자인 전문 인력은 물론 고가의 시설과 장비

등을 확보해야 하고 운영 비용도 많이 소요될 텐데 작은 회사가 감당할 수 있을 것인가라는 우려 때문이다. 그러나 규모와 상관없이 어떤 기업도 디자인 업무의 비중이 크고 최고경영자의 의지만 확고하다면 디자인경영을 잘할 수 있다. 디자인경영의 성공 사례 하면 IBM, 애플, 구글, 삼성전자 등 대기업의 경우가 많기는 하지만, 중소기업들 중에도 디자인경영으로 사업을 성공으로 이끈 사례를 쉽게 볼 수 있다. 해마다 정부가 실시하는 대한민국디자인대상의 디자인경영 부문에서 수상하는 기업들 중 다수가 중소기업이다. 최고상인 대통령 표창을 수상한 기업만 해도 2011년도에는 부산의 예물 브랜드인 트리샤, 2012년 아이리버, 2014년 바디프렌드, 2016년 BGF리테일 등이 있다. 2017년에는 (주)다리컨설팅이 대통령표창, 샘표식품(주), (주)코다스 디자인, 서울아산병원이 국무총리 표창을 받았다.

## 디자인경영에 대한 정의의 변화

제2차 세계대전의 승전국인 영국이 산업과 주거환경을 재건하는 과정에서 디자인의 역할이 두드러졌다. 1950년대 초반부터 디자인은 최고경영자의 책임이라는 인식이 생겨났다. 기업경영에서 디자인의 중요성이 커짐에 따라 디자인경영이라는 용어가 사용되기 시작했으며, 시대적 변화와 더불어 디자인경영의 주요 관심사와 정의도 달라졌다.

### 디자인경영의 윤리적 책임 강조

1964년 왕립예술협회RSA, Royal Society of Arts는 디자인경영을 장려하기 위해 '디자인경영 회장상Presidential Awards for Design Management'을 제정, 격년마다 우수 기업을 선정, 시상했다. 디자인 활동을 통해 기업의 경쟁력과 명성을 높이는 디자인경영을 활성화하려는 영국 정부의 의지에 따른 것이다. 영국 디자인카운슬이 발행하던 《디자인Design》지 편집인이자 최고정보책임자였던 마이클 파르Michael Farr는 최초로 "디자인경영이란 제품과 서비스의 경쟁력을 높이기 위해 디자인 문제를 정의하고, 가장 적합한 디자이너를 찾아내어, 주어진 시간과 예산의 범위 내에 해결할 수

있도록 해주는 것"[1]이라고 정의했다.

독일 울름조형대학 학장을 역임한 막스 빌[Max Bill]은 디자인경영에서는 책임감이 무엇보다 중요하다고 주장했다. 빌의 주장을 이어받아 에릭 게이어와 버나드 뷔르덱[Erich Geyer and Bernard Bürdek]은 디자인경영은 미래를 위한 준비와 기획을 통해 수립된 디자인 목표의 달성에 초점을 두는 활동이므로 미래를 위한 전략적 기획이 중요하다고 강조했다.[2] 그들은 디자인경영이 미래 지향적이고 목표 지향적인 활동이므로 파급효과가 매우 크기 때문에 윤리적 측면이 중요하다는 데 주목했다. 디자인에서 기획하는 것들은 미래의 일과 모습을 미리 예측하고 구체화하는 것이므로 막중한 책임감을 가져야 한다는 것이다. 디자인경영의 성패가 기업의 운명을 좌지우지하므로 책임감의 중요성은 아무리 강조해도 지나치지 않는다.

영국 왕립예술학교가 울프슨 재단[Wolfson Foundation]의 재정 지원으로 신설한 디자인경영 석좌교수로 초빙된 브라이언 스미스[Brian Smith]도 디자인경영의 윤리성을 강조했다. 디자인경영은 단순히 디자인 기법을 숙달하는 것을 넘어서 디자이너다운 윤리적인 이념과 자세로 무장하도록 해야 한다는 것이다. 비즈니스 경영은 정량적이고 관리적이지만, 디자인경영은 정성적이고 창의적이라는 점도 부각되었다. 찰스 클락[Charles Clark]은 관리적 기술의 지나친 강조가 초래할 위험성을 지적했다. 현대의 경영자들은 조직의 안정을 위해 기획, 조직, 지휘 그리고 통제의 기능에 통달해야 하지만 효율적인 관리는 창의성을 위축시킬 위험이 크다. 경영 기능은 정해진 틀로부터 이탈을 허용하지 않을 뿐 아니라 얻어내야 하는 결과보다는 일이 진행되는 과정의 요식 행위에 치중하는 경향이 있기 때문이다.[3] 디자인경영에서는 관리적인 기법보다 창의성이 더욱 중요하다. 관리적 측면을 너무 강조하다 보면 창의성이 위축될 수 있기 때문이다.

### 창의적 디자인 업무 시스템의 구축

디자인의 경영자원화를 위해 유용한 지식을 제공하기 위해서는 두 가지 방향의 접근이 가능하다. 첫째, 기업의 디자인 업무에 경영기법을 도입해 생산성과 효율성을 높이는 것이다. 둘째, 경영 활동에 디자인의

창의적인 사고와 접근 방법을 도입해 전략적인 기획 활동을 활성화하는 것이다. 두 측면은 서로 상승효과를 가져오므로 완전히 분리하여 생각할 수 없는데, 디자인 싱킹이 바로 그런 접근이다. 일본의 기업 전략가 곤노 노보루紺野登는 그런 맥락에서 디자인경영은 디자인 자원을 기업 활동의 핵심 요소로 활용해야 한다고 주장했다.[4] 노보루는 디자인경영이란 "기업의 목표 달성을 위해 필요한 디자인 정책, 디자인 조직의 구조, 디자이너의 위상, 디자인 평가 등 다양한 디자인 자원을 효율적으로 운용하기 위한 일련의 지식 체계"라고 정의했다. 미국 가구회사 허먼밀러의 디자인 담당 부사장을 거쳐 네덜란드 필립스에서 디자인 최고책임자를 역임한 로버트 블레이크Robert Blaich는 자신이 기업 디자인 부서의 임원으로 일했던 경험을 토대로 "디자인경영은 기업의 목표 달성을 위해 디자인 자원이 모든 기업 활동에 고루 활용되게 해주는 공식적인 업무 프로그램"이라 정의했다.[5] 블레이크는 1980년 필립스에 전무로 초빙되어 디자인, 제조, 마케팅을 하나의 단위로 취급하는 디자인경영 시스템을 도입했으며, 필립스디자인센터가 유연성과 창의성을 살리도록 재정비한 결과 브랜드 이미지를 혁신하는 공로를 세웠다.

### 디자인의 전략적 가치 제고

디자인경영은 경영과 디자인 분야의 방법론과 노하우를 공유하며 양자 간의 협력을 촉진시켜 조직의 비전과 목적 달성에 이바지하는 분야다. 디자인경영은 양보다 질을 중시하는 분야라는 데 주목할 필요가 있다. 레드닷 디자인 어워드Red Dot Design Award의 창립자 페터 제흐Peter Zec는 "디자인경영은 기업의 모든 분야에 적용되는 가치 기준을 창안하고 유지하려는 특수한 형태의 질적 경영이다."라고 주장했다.[6] 만약 디자인경영이 이익에만 집착하고 소비자의 요구 충족에 급급하다면 디자인의 질적 수준은 낮아질 수밖에 없다. 아울러 디자인경영이 기존 시장의 요구나 현재의 경향을 뛰어넘는 새로운 해결책을 제시하지 못한다면 그 존재 가치를 인정받기 어렵다. 디자인의 전략적 가치는 경영자들이 미처 내다보지 못하는 미래의 가치를 현재의 시점에서 미리 볼 수 있게 해주는 데 있기 때문이다. 마케팅을 전공하고 디자인경영 전문가가 된 프랑스의 브리지트 모조타Brigitte Borja de Mozota는 1990년 전략 연구의 세계

적 권위자인 마이클 포터Michael Eugene Portor의 '본원적 전략'과 관련해 세 가지 '디자인 전략'을 제시했다. 비용 절감 디자인 전략, 디자인-이미지 전략, 디자인-사용 전략이 그것이다.

먼저 규모의 경제로 비용을 최소화해 가격을 낮추는 총체적인 비용우위 전략에 부응하는 비용 절감 디자인은 제품 디자인에서 비용을 줄이는 것을 지상 목표로 한다. 시장 지배력이 있는 기업들이 주로 구사하는 차별화 전략을 위해서는 시각적이며 감성적인 요소를 부각시켜 다르게 보이게 해주는 디자인-이미지 전략이 필요하다. 특정 구매자 그룹이나 특정 지역을 겨냥하는 집중화 전략에는 사용자의 요구를 신속 정확히 파악해 뛰어난 인터페이스와 사용성을 구현하는 디자인-사용 전략이 효과적이다.[7] 모조타는 또한 『기업 혁신과 브랜드 가치 창출을 위한 디자인경영Design Management: Using Design to Build Brand Value and Corporate Innovation』이라는 책에서 적합한 디자인 전문회사 선정하기, 조직 내에서의 디자인 통합하기, 가치를 창출하고 기업의 성과를 높이기, 기업 비전과 브랜드 가치에 기여하기 등을 제안했다.[8]

| 마이클 포터의 본원적 전략 | 모조타의 디자인 전략 |
| --- | --- |
| 총체적 비용우위 전략<br>Overall Cost Leadership Strategy | 비용 절감 디자인 전략<br>Design-to-Cost Strategy |
| 차별화 전략<br>Differentiation Strategy | 디자인-이미지 전략<br>Design-to-Cost Strategy |
| 집중화 전략<br>Focus Strategy | 디자인-사용 전략<br>Design-Use Strategy |

2-3
포터의 본원적 전략과
모조타의 디자인 전략

캐서린 베스트Kathryn Best는 『디자인경영: 디자인전략, 프로세스와 실행 Design Management : Managing Design Strategy, Process and Implementation』에서 디자인경영과 관련되는 전략, 프로세스, 실행에 초점을 맞춰 디자인경영의 지식, 실제, 기량 등에 대해 소상하게 설명했다. 베스트는 "디자인경영에서 조직의 목표와 고객의 요구 사항은 물론 사회적, 환경적 책임에 대한 대내외적인 요구를 세심하게 고려해야 한다. 그런 것들은 모두 현존하거나 잠재적인 소비자 시장에서 호의적인 여건을 조성하는 데 유용한 것이므로 조직의 시간, 돈, 자원을 투자한 데 따른 효과를 극대화할 수 있도록 관

리될 필요가 있다."고 주장했다.[9] DMI는 "디자인경영은 경제적, 사회적, 문화적, 환경적 요인을 망라하여 경쟁적 우월성을 제공하기 위해 디자인과 고객, 경영, 기술, 혁신을 연결한다. 디자인의 효율성을 높이기 위해 디자인과 비즈니스 간에 협력적 시너지를 강화할 수 있도록 디자인에 권능을 부여하는 학예적인 분야다."[10]라고 정의했다.

### 디자인경영의 새로운 정의와 기본 구조

이상과 같이 디자인경영은 1960년대부터 정의하는 사람의 사상과 입장에 따라 각기 다르게 정의되고 있다. 또한 시대별로 나타나는 거시적인 환경 변화에 따라 디자인경영의 주안점도 달라지고 있다. 이 책에서는 그런 내용을 종합, 정리해 디자인경영을 다음과 같이 정의한다.

디자인경영은 디자인을 경영 수단으로 활용하여 조직의 목적을 달성하고 생활 가치를 만드는 데 관한 지식체계를 연구하는 분야다. 디자인경영은 창의적인 디자인 환경의 조성, 독창적인 디자인 비전과 전략의 수립, 정체성과 매력 창출을 통해 디자인 자산을 형성함으로써 경쟁력과 삶의 질을 높이는 것을 목적으로 한다.

디자인 자산Design Assets이란 시각, 제품, 환경 등 여러 가지 디자인 활동을 통해 형성되는 경제적 효과와 반응을 모두 합친 것이다. 서울특별시가 '세계디자인수도 2010' 사업을 추진하면서 사용한 디자인 자산은 세계적인 브랜드 전문가인 데이비드 아커David A. Aaker가 정의한 브랜드 자산Brand Equity과 유사한 개념이다. 아커는 브랜드 자산이란 기업이 갖고 있는

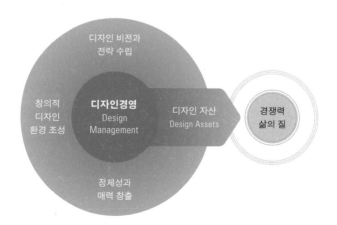

2-4
디자인경영의 기본 구조

브랜드 충성도, 인지도, 지각된 품질, 연상聯想, 기타 독점적 브랜드 자산 (특허, 트레이드마크, 채널 관계Channel Relationships) 등을 통해 형성되는 긍정적이거나 부정적인 요소의 총합이라고 정의했다.[11] 디자인 자산은 건물이든, 제품이든, 로고든 어떤 대상을 지속적으로 일관되게 디자인함으로써 형성되는 정체성과 신뢰성 등 유무형의 가치라고 정의할 수 있다. 2010년 개최된 서울디자인자산 전시회는 '정도定都 600년'을 맞은 수도 서울의 궁전, 성곽, 의복, 공문서, 생활용품 등 일련의 디자인된 자산들Designed Assets과 기량Skills이 쌓여 형성된 '서울다움'을 찾아내기 위한 시도였다.

디자인 자산이 풍부한 회사로는 애플을 꼽을 수 있다. 애플은 오랫동안 일관성 있는 디자인 정책을 수행한 결과 누가 보아도 한눈에 알 수 있는 특성을 갖고 있기 때문이다. 로고부터 제품, 매장, 본사 사옥까지 애플의 디자인 자산은 단순함과 우아함으로 대변된다. 신제품이 출시된다고 하면 긴 줄에 서서 밤을 새우는 것도 마다하지 않는 마니아급 고객이 가장 많다는 애플의 매력은 독특한 디자인 자산의 효과라고 해도 과언이 아니다.

2-5
애플의 디자인 자산
출처: Apple / Apple Campus:
Forgemind Archimedia

2-6
현대카드의 디자인 자산
출처: 현대카드

신용카드 회사인 현대카드는 독창적인 디자인경영으로 디자인 자산을 쌓아가고 있다. 제조업체도 아닌 카드 회사가 웬 디자인을 앞세우냐는 고정관념과 편견을 깬 현대카드는 독자적인 서체인 'Youandi'체와 알파벳 카드를 비롯해 디자인·트래블·뮤직 라이브러리, 장터 등의 디자인을 통해 고객들에게 새로운 경험을 제공하고 있다. 2003년 정태영 사장의 취임과 함께 디자인경영을 도입한 현대카드는 '현대카드M'의 디자인 개발 비용으로 1억 원을 투자했으며 카림 라시드Karim Rashid, 레옹 스톡Leon Stolk 등 해외 유명 디자이너들에게 카드 디자인을 맡겼다. 디자인을 잘하는 것이 가장 쉽게 브랜드 가치를 올릴 수 있는 방법이라고 믿었기 때문이다. 이 점에 대해서는 4장에서 좀 더 상세히 논의한다.

## 디자인경영 시스템

디자인경영 활동이 제대로 이루어지려면 여러 관련 업무 간에 협력이 잘될 수 있는 시스템이 형성되어야 한다. 디자인경영 시스템은 디자인 그룹 실무를 통해 창의적 성과(굿 디자인)를 일구어 디자인 자산을 형성하는 과정에서 일어나는 여러 요소의 상호 관계로 구성된다. 디

자인경영 시스템의 시작은 디자인 과제의 착수다. 디자인 과제를 이끌어가는 것은 굿 디자인에 대한 기대와 열망이다. 굿 디자인을 만들어내려면 갖가지 제약조건에 대한 이해가 필요하다. 디자인그룹 실무의 수행을 위해서는 우수한 디자인 인력, 경험과 실적, 프로세스와 방법론, 창의적인 업무 환경, 조직문화, 디자인 리더십 등이 갖추어져야 한다. 그룹 실무에 영향을 미치는 환경은 대외적인 거시적 환경과 대내적인 미시적 환경으로 구분된다. 거시적 환경은 정치, 경제, 사회, 문화, 기술적 영향, 인구 동향과 시장 상황, 법률적 고려 사항 등이며, 미시적 환경은 기업의 전략과 정책, 자사의 역량, 경쟁 상대, 고객, 기업문화 등이다. 창의적 성과인 디자인은 경쟁 상대들과 구분되는 정체성과 고객의 마음을 사로잡는 매력을 부각시키는 디자인 자산을 형성한다.

2-7
디자인경영 시스템

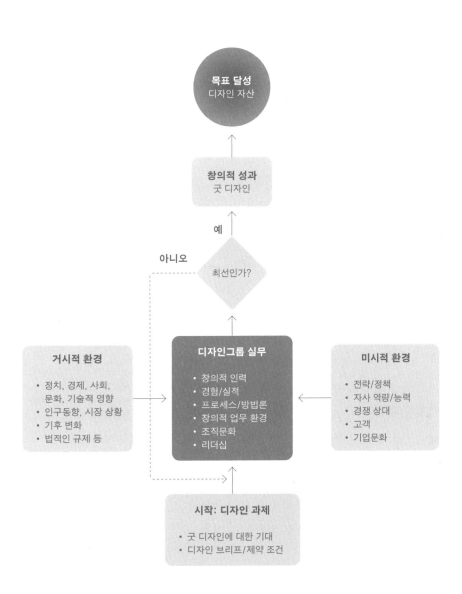

## 디자인경영의 요소: 디자인, 브랜딩, 지식재산

세계적으로 '소프트 파워Soft Power'가 주목받고 있다. 소프트 파워라는 용어를 만든 조지프 나이Joseph Nye는 "힘이란 원하는 결과를 얻기 위해 상대방의 행동에 영향을 끼치는 능력"이라 정의하고, 소프트파워는 상대방이 선호하여 자발적으로 선택하게 하는 힘이므로 그 중요성이 더욱 커질 것이라고 주장했다.[12] 하드 파워Hard Power는 경제적 압박이나 군사적 위협 등 강제력을 동원해 억압하거나 돈이나 권력 등을 이용해 설득을 강요하는 능력이다. 반면 소프트 파워는 매력을 통해 자발적으로 호응하도록 하는 능력이다. 그런 점에서 보면 디자인경영은 인공물과 서비스의 매력을 창출하는 소프트 파워의 핵심적인 수단이다. 디자인, 브랜딩, 지식재산은 서로 긴밀한 연관을 맺고 있을 뿐 아니라 시너지를 내는 디자인경영의 3대 핵심 요소다.

디자인은 제품과 서비스의 아름다운 '외관과 느낌Look and Feel'은 물론 기억에 오래 남을 만한 독특한 경험을 만들어줌으로써 고객의 마음을 사로잡게 해준다. 브랜딩은 어떤 회사나 상품을 나타내는 네이밍, 트레이드마크, 심벌 등을 창출해 브랜드 가치를 높이려는 활동이다. 특정 회사나 제품, 서비스의 이름과 특성을 반영해 정체성을 형성하고, 소비자들이 호감, 신뢰, 편안함을 느끼면 충성도가 높아진다. 브랜딩은 소

비자가 어떤 기업이나 제품을 생각할 때 연상되는 이미지가 긍정적이 되도록 정체성을 형성해가는 과정이다. 마케팅의 한 분야이기도 한 브랜딩은 디자인을 만나야 비로소 모양과 느낌을 갖게 되므로 두 분야 간의 협력이 긴요하다.

지식재산은 사람의 두뇌 활동으로 발생하는 지적 창작물의 가치다. 지식재산권은 디자인과 브랜딩 활동의 성과로 만들어진 경제적인 가치에 대한 권리다. 지식재산권은 전통적 지식재산권(산업재산권, 저작권)과 신지식재산권(첨단산업재산권, 산업저작권, 정보재산권 등)으로 구분되며, 산업재산권에는 특허, 실용실안, 디자인, 상표가 있다. 비즈니스 활동을 하다 보면 이해관계가 상충해 소송 등 법률적인 문제에 부딪히는 경우가 있다. 중소기업들은 대체로 로펌 등 법률사무소에 의뢰하여 그런 문제를 해결한다. 대기업에서는 다양한 법률 문제 해결 및 사전적 법률 위반 여부 검토 등을 위해 법무부서를 운영한다. 그런데 일반적인 법률문제를 다루는 법무부서의 업무와 특허 등을 다루는 지식재산 부서의 업무는 크게 다르기 마련이다. 지식재산권에 관한 업무는 특허법, 디자인 보호법은 물론 기술과 디자인에 대한 이해가 필요하므로 일반 법무와는 다르기 때문이다. 한국라이센싱협회 부회장을 역임한 심형택은 "특허법은 법과대학이나 법학전문대학원의 필수과목도 아니고, 사법고시나 변호사 시험의 필수과목도 아니므로 변호사들이 잘 모르는 경우가 많으므로 일반법무부서와 특허부서가 서로 갈등을 일으키기 쉽다."고 주장했다.[13] 그러나 일반법무부서와 지식재산부서와의 갈등을 예방하

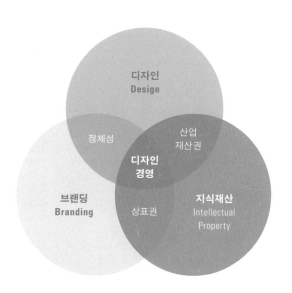

2-8
디자인경영의 주요 요소

기 위해 두 분야를 총괄하는 법무부서를 만들고 그 밑에 특허 팀을 두는 데 대해서는 부정적인 의견이 많다. 두 부서 간의 이익 불합치로 갈등이 일어나기 쉽기 때문이다. 그런 맥락에서 보면 지식재산은 디자인경영의 한 요소가 되는 것이 바람직하다. 디자인의 성과는 그 특성에 따라 디자인권은 물론 특허와 실용신안으로 등록되고 있으므로 업무상 매우 밀접한 관련이 있기 때문이다(『디자인경영 다이내믹스』 제4장 참조).

## 디자인경영의 역할과 기능

### 디자인경영의 역할

역할의 사전적인 의미는 마땅히 해야 할 맡은 바 '직책'이나 '임무' '구실' '소임' '할 일'이다. 디자인경영의 역할은 조직화된 디자인 활동이 원활히 이루어지게 해주는 중심축과 같으며, 다음의 네 가지로 정리될 수 있다. 첫째, 디자인경영은 디자인 전략 수립부터 디자인 프로세스 추진까지 모든 업무가 원활히 수행되도록 하는 데 중추적 역할을 담당한다. 또한 디자인 부서의 업무 영역을 설정하고, 구성원 개개인의 업무를 조정해주고, 필요한 자원을 확보하여 배분하는 역할을 수행한

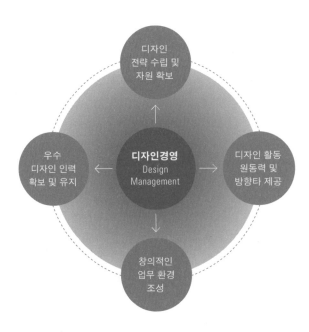

2-9
디자인경영의 역할

다. 둘째, 디자인경영은 기업의 정체성 형성은 물론 디자인을 통한 경쟁력 증진을 도모한다. 기업의 전략을 시각적으로 구체화하여 '…다움'을 창출하고, 그 특성이 일관되게 지속되도록 해준다. 디자인경영은 고객의 마음을 사로잡는 매력적인 요소들을 창출하여 제품과 서비스 경쟁력을 높인다. 셋째, 디자인경영은 모든 디자인 활동의 추진에 필요한 원동력을 제공하는 엔진이자 디자이너의 업무 수행이 올바르게 전개되도록 해주는 방향타 역할을 한다. 디자인 프로세스의 모든 국면에서 합당한 방법을 제시하고, 디자인에 관한 의사결정을 위한 지침과 디자인 선정 기준 등을 마련해준다. 넷째, 디자인경영은 디자이너가 마음껏 창의성을 발휘할 수 있는 환경을 마련해준다. 디자이너가 자유롭게 생각하고 거리낌 없이 의견을 발표할 수 있는 환경을 조성하여 독창적이며 수준 높은 아이디어와 콘셉트들이 창출되도록 한다. 또한 디자인경영은 고도의 전문성과 경험을 바탕으로 CEO는 물론 여러 전문 분야와 디자인 부문을 이어주는 역할을 해야 한다.

**디자인경영의 기능**

디자인경영의 기능도 일반적인 경영 기능과 별반 다름이 없다. 디자인경영의 기능은 디자인 기획, 디자인 조직화, 디자인 지휘, 디자인

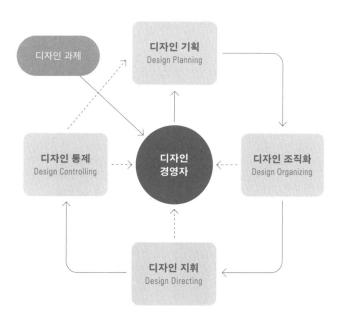

2-10
디자인경영의 기능

통제의 네 가지로 집약될 수 있다. '디자인 기획'은 디자인 목표를 결정하고 이를 성취하기 위해 장단기 계획을 수립하는 것이다. 가장 적합한 작업 경로와 미래의 작업을 예측하는 것이 디자인 기획의 주요 활동이다. '디자인 조직화'는 수립한 계획을 실행에 옮기기 위해 적합한 조직 구조를 갖추는 것은 물론 디자인 자원을 획득하고 배분하는 것을 포함한다. 디자인 자원을 효율적으로 활용해 시너지를 이루는 것이 중요하다. '디자인 지휘'는 디자인 부서 구성원들이 설정된 계획을 실행하기 위해 열심히 일하도록 격려하고 동기를 부여하는 것이다. '디자인 통제'는 지휘된 디자인 활동이 사전 계획과 일치하는지 여부를 확인하는 기능이다. 그러므로 기획은 상위 단계의 디자인경영에서 주요 업무인 반면, 지휘와 통제는 하위 단계의 디자인경영에서 더욱 중요한 기능이다.

## 디자인경영의 원칙

제1장에서 다룬 것처럼 모든 경영활동에 원칙이 있는 것처럼 디자인경영을 일관성 있게 수행하려면 원칙이 필요하다. 그러한 원칙들은 디자인이 기업의 다른 활동들과 효과적으로 협력하도록 틀을 제공해 준다. 덴마크디자인센터Danish Design Center의 원장을 역임한 옌스 베른센Jens Bernsen은 열두 가지 디자인경영 원칙을 제시했다.

2-11
디자인경영 기능의
비중 변화

① 디자인을 경영 수단으로 이용하라

② 올바르게 정의하라

③ 굿 디자인 의제를 이사회에서 다루어라

④ 디자인을 단계적으로 차근차근 소개하라

⑤ 디자인을 '지휘의 통일성Unity of Command' 창출을 위해 사용하라

⑥ 혁신을 자극하기 위한 도전을 찾아라

⑦ 디자인 브리프에 목표를 명확히 서술하라

⑧ 큰 아이디어를 식별해내라

⑨ 과업의 한계를 받아들여라

⑩ 디자인을 여러 기량 사이의 공통분모로 활용하라

⑪ 사용자와 도구 간의 공감대를 찾아라

⑫ 기업 이미지와 정체성 사이의 긍정적인 피드백을 창출하라[14]

이 책에서는 경영 과제화, 질質 우선, 정체성Identity 확립, 통합적 접근 등 네 가지를 디자인경영 원칙으로 정리했으며, 각 특성은 다음과 같다.

### 경영 과제화의 원칙

디자인 문제해결과 의사결정에서 CEO의 사사로운 판단이나 취향에 의존하지 말고 기업의 경영 과제로 다루어야 한다. CEO가 사업의 성공에 미치는 굿 디자인의 중요성과 역할을 잘 이해한다고 해도 막상 디자인경영에 대해서는 자세히 알지 못하는 경우가 있다. 그런 경우 CEO의 디자인에 대한 깊은 관심이 장애 요인이 될 수도 있다. 부적절한 간섭으로 잘못된 의사결정이 이루어질 수 있기 때문이다. 기업의 규모가 작고 다루는 품목이 적을 때는 CEO가 회사 내에서 디자인에 대해 가장 폭넓은 지식과 다양한 경험을 갖고 있을 수도 있다. 일부 중소기업에서는 창업자인 사장의 지침에 따라 디자인 개발이 이루어지기도 한다. 그러나 창업자가 은퇴하거나 회사의 규모가 커지면 그런 방식은 거의 불가능한 일이 된다. CEO가 자신의 개인적인 취향에 따라 디자인을 좌지우지하려 해서는 안 된다. 디자인경영을 잘할 수 있는 임원을 임명하고 디자인 전담 부서를 설립해 전문성을 살려나갈 수 있도록

해야 한다. 최대한 지원은 아끼지 않되 간섭은 최소화한다는 '한 팔 거리 정책Arm's length policy'을 유념할 필요가 있다.

### 질 우선의 원칙

디자인경영의 모든 국면에서 양보다 질이 우선적으로 고려되어야 한다. "디자인은 질적인 게임이다."라는 말처럼 굿 디자인은 질적 우월성을 기반으로 한다. 특히 무한 경쟁이 이루어지는 환경에서는 질적으로 가장 우수한 디자인만 그 가치를 인정받을 수 있다. 그러므로 무수히 많은 제품들 중에서 두드러지게 나타나 보일 수 있는 군계일학과 같은 것을 만들어내야 한다. 그와 같은 고품격 디자인을 얻기 위해서는 디자인 활동을 평가하는 방법 또한 질적인 면에 중점을 두어야 한다. 아무리 양적으로 많은 디자인 안이 창안되었다고 해도 질적으로 뛰어난 것이 없다면 소용없기 때문이다. 이 점에 관해서는 『디자인경영 다이내믹스』 제4장 '디자인을 위한 통제'에서 좀 더 심도 있게 논의한다.

### 정체성 확립의 원칙

디자인은 기업의 정체성을 확립하고 유지하는 수단이 되어야 한다. 디자인 개발이 정해진 원칙 없이 산발적으로 이루어지면 제품과 기업의 정체성이 혼란스러울 수밖에 없다. 만일 그런 일이 발생하면 회사는 유형, 무형으로 커다란 손해를 입게 된다. 제품 이미지가 실추되면

2-12
디자인경영의 원칙

이는 소비자들의 선호에 큰 영향을 미쳐 매출이 떨어진다. 기업 이미지가 나빠지면 일반 대중의 신뢰도가 낮아져 모든 경영활동이 어려움에 빠진다. 디자인경영이 일관된 방침과 정책에 따라 이루어질 때 비로소 기업정체성의 형성과 유지를 위한 CIP Corporate Identity Program 와 같은 활동들이 실효를 거둘 수 있다. 회사 규모에 관계없이 창립 시점부터 디자인의 목표와 전략을 명확히 수립하고 시행해야만 바람직한 정체성이 형성될 수 있다.

### 통합적 접근의 원칙

디자인 활동은 다른 비즈니스 활동들과 유기적으로 협조하면서 통합적으로 접근해야 한다. 디자인이 아무리 계량화하기 어려운 창의성과 심미성을 근간으로 한다 해도, 기업의 디자인 활동은 최대한 정상적인 비즈니스 활동의 범주에서 벗어나지 않도록 해야 한다. 모든 디자인 활동이 주먹구구식이 아니라 다른 비즈니스 활동처럼 합리적이고 체계적인 절차와 방법에 따라 추진되어야 한다는 것이다. 기업의 디자인 활동은 다른 업무들과 밀접한 관련을 맺고 있기 때문이다. 만일 디자인에서 차질이 생기면 연관 부서들의 업무가 마비되거나 차질을 빚게 된다. 디자인경영에서 디자인 측면과 경영 측면의 균형이 유지되어야만 한다. 즉 창의성과 정성적인 측면을 강조하는 디자인과 합리성과 정량성이 중시되는 경영이 유기적인 조화를 이루도록 통합적인 접근이 보장되어야 한다.

## 디자인경영의 수준

디자인경영은 몇 가지 수준으로 구분될 수 있다. 앨런 토팰리언 Alan Topalian 은 디자인경영을 '프로젝트 디자인경영'과 '기업 디자인경영'으로 분류했다.[15] 전자는 주로 디자인 프로젝트를 관리하는 데 관한 문제를 다루므로 단기적이며 한정적이다. 후자는 기업 경영 전략으로 디자인을 활용하는 데 따르는 여러 활동과 기법에 연관되므로 장기적이며 포괄적이다. 마크 오클리 Mark Oakley 도 디자인경영을 '디자인 프로젝트 경영'

과 '디자인 정책 경영'[16]의 두 가지 수준으로 나누었으나, 세부적인 내용은 토펠리언과 크게 다르지 않다.

이 책에서는 디자인경영 수준을 기업 디자인경영, 디자인 부서 경영, 디자인프로젝트 경영의 세 가지로 분류한다. 이 분류는 디자인경영의 전략적, 전술적, 운영적 수준에 근거를 둔 것이다. 기업 디자인경영은 조직 전반에 걸쳐 적용되는 디자인 전략과 원칙을 다루는 전략 수준이다. 디자인 부서 경영은 한 조직 안에서 디자인을 전담하는 부서의 운영에 관한 전술 수준이며, 디자인 부서 내의 팀 단위에서 이루어지는 디자인 프로젝트 경영은 운영 수준이다.

### 전략 수준

전략 수준의 디자인경영에서는 가장 수준 높고 폭넓은 디자인 문제를 다룬다. 전략적 차원의 목표를 달성하기 위해 디자인을 활용하는 것이기 때문이다. 디자인의 전략적 활용은 기업이 부각시키려는 개성, 예를 들면 복고풍, 모던, 캐주얼, 빈티지 등을 형성하는 과정에서 대단히 중요한 역할을 수행한다. 하버드경영대학원의 로버트 헤이즈 Robert Hayes 교수는 전략적 디자인의 혜택을 네 가지로 정리하여 제시했다. ①효율적이며 단순한 생산을 촉진 ②개성적인 제품으로 경쟁사의 제품들과 차별화 ③여러 분야 간의 협력으로 콘셉트에서부터 시장에 이르는 과정의 통합 ④매체를 통해 기업의 가치와 품질을 가시적인 실체로 제시[17]

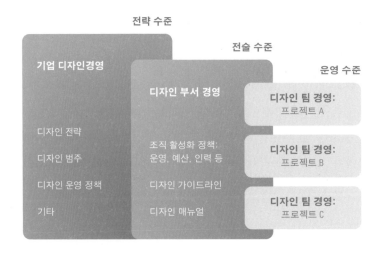

2-13
디자인경영의 수준

그러므로 기업 디자인경영의 핵심은 중요한 경영 활동을 가시화하기 위한 기본적인 '틀'을 만드는 것이라 할 수 있다. 기업의 비전, 목표, 경영 전략 그리고 사업 내용에 형태와 느낌을 부여해주는 것이 바로 이 수준의 디자인경영이다. 총체적 디자인경영의 주요 활동으로는 다음과 같은 것들이 있다(통합 정체성 프로그램CIP, Corporate Identity Program, 통합 색채 계획CCS, Corporate Color Scheme, 제품 디자인을 통한 통합 정체성 프로그램CIPD, Corporate Identity Program through Product Design). 통합 색채 계획은 조직에서 사용하는 색채를 활용하는 방법을 체계화하는 것이다. CIPD는 제품 디자인에서 일관된 특성을 지속적으로 유지하여 정체성을 더욱더 풍부하게 한다. 즉 심벌이나 로고 등을 보지 않고도 어느 회사 제품인지 한눈에 알아볼 수 있는 특성을 창출하려는 것이다. 한 기업의 경영 이념과 디자인 철학이 은연중에 제품 디자인을 통해 드러나도록 전략적으로 관리하려는 것이다. 이 수준의 디자인경영에서 디자인 전략과 방침 등에 관한 결정이 이루어지므로 CEO와 최고디자인책임자CDO, Chief Design Officer의 협력이 매우 중요하다. CDO는 CEO를 도와 디자인 전략, 정책, 기준, 시방 등을 설정하고, 디자인 시스템 운영을 책임진다. 그러므로 CEO와 CDO의 유기적인 협력은 굿 디자인의 창출 동기를 유발하는 기업 디자인 문화를 형성시키는 데 중추적인 역할을 한다. 디자인경영이 올바르게 이루어질 수 있는 환경을 마련해준 CEO로는 IBM의 토마스 왓슨 2세 전 회장, 삼성전자의 이건희 회장, 현대카드 정태영 부회장 등을 꼽을 수 있다.

### 전술 수준

전술 수준의 디자인경영은 기업의 디자인 부서 운영을 주요 대상으로 한다. 디자인 조직은 창의성을 기반으로 업무를 수행하므로 일반적인 비즈니스 조직과 다르다. 디자인 부서의 운영에서는 독창적인 디자인 안이 관리적인 절차 때문에 변형, 왜곡되지 않도록 하는 게 중요하다. 디자인 부서의 자유로운 활동을 보장하여 창의성이 방해받지 않게 해야 하기 때문이다. 만약 디자인 조직이 다른 비즈니스 기능에 소속되면 그들의 이해관계에 따라 부당한 간섭을 받게 될 수 있다. 그러므로 디자인센터를 CEO 산하의 직속 부서로 운영하며, 그런 경우 센터의 장이 CDO 역할을 수행한다. 센터 규모가 크면 디자인 분야나 사

업부별로 세부 부서로 분화되며, 디자인 임원들이 임명되어 각각 운영을 책임진다. 디자인 임원은 디자인 부서들이 공생적인 협조 관계를 이루어갈 수 있도록 협력해야 한다. 아울러 제품기획, R&D, 마케팅, 생산, 판매부서 등과 유기적으로 협조해야 한다. 기업 디자인 활동에 유용한 정보를 교류하고 전문적인 편견이나 잠재적인 갈등을 해소해야 하기 때문이다.

### 운영 수준

디자인경영에서 가장 기본적인 수준이지만 매우 중요하다. 디자인의 질적 수준은 이 수준의 디자인경영으로 좌우되기 때문이다. 운영 수준의 디자인경영에서는 디자인 문제들을 세부적으로 정의하고 시각적으로 표현하기 위한 기법들이 활용된다. 아무리 기업과 디자인 조직 차원의 디자인경영이 훌륭하게 추진된다고 해도 디자인 프로젝트를 제대로 수행하지 못하면 굿 디자인의 창출은 기대할 수 없다. 기업디자인센터에서는 여러 개의 디자인 프로젝트가 동시에 추진되는 경우가 많다. 보통 다양한 디자인 실무 경험과 리더십을 갖춘 중견 디자이너들이 디자인 프로젝트의 추진을 책임지고 이끈다. 다양한 제품군을 갖고 있는 기업에서는 제품군별로 디자인 팀장을 임명하여 디자인 프로젝트를 통솔하게 한다. 디자인 프로젝트 매니저는 보통 디자인 지침, 시장 정보, 기술 데이터 등 유용한 내용이 포함된 브리프에 따라 디자인 프로젝트를 운용한다. 디자인 프로젝트 매니저의 목표는 주어진 시간과 예산 안에서 굿 디자인을 창출하는 것이다. 디자인 프로젝트의 규모나 범위는 그 프로젝트의 중요도에 따라 달라지게 마련이다. CIP처럼 기업의 모든 국면을 포괄하는 기업 디자인 프로젝트는 오랜 기간과 많은 예산을 필요로 한다. 반면에 성숙기의 제품을 다시 디자인하는 것 Redesign처럼 통상적이며 규모가 작은 프로젝트에는 오직 소수의 한정된 인력만이 필요하다.

프로젝트 수준의 디자인경영에서 주요 사항은 다음과 같다. 첫째, 디자인 프로젝트의 본질과 목표를 명확하게 설정하여 가장 적합한 프로세스와 유용한 인력을 선정해야 한다. 둘째, 디자인 프로젝트 추진에 소요되는 공간, 시설 및 예산 등 모든 자원이 효과적으로 활용될 수

있도록 해야 한다. 셋째, 팀 수준에서 필요한 디자인 역량을 확보하여 프로젝트가 약정된 시간과 예산 안에서 완결될 수 있도록 해야 한다. 넷째, 디자인 프로세스의 추진에 필요한 모든 활동과 결과물을 평가하는 종합적인 기준이 수록된 매뉴얼이 마련되어야 한다. 끝으로, 디자인을 통해 얻어진 모든 강점들이 적절히 보호될 수 있는 법적 장치를 강구해야 한다.

### 디자인경영의 범주

디자인을 해야 하는 대상이 가시적인 데서 벗어나 비가시적인 데로까지 확대됨에 따라 디자인경영의 범주 또한 넓어지고 있다. 종전에는 디자인경영 하면 기업 차원으로 한정되었으나 점차 도시(지방자치단체 포함)는 물론 국가 차원의 이슈로 발전되고 있다. 날로 치열해지는 경쟁 환경에 적극 대응해 비교우위 역량을 갖추는 데는 디자인경영이 효과적이라는 인식이 높아지고 있기 때문이다. 기업, 도시, 국가 디자인경영의 특성은 다음과 같다.

#### 기업 디자인경영
기업의 디자인경영은 규모에 따라 달라질 수 있으므로 중소기업, 중견기업, 대기업의 디자인경영으로 구분하여 다룬다.

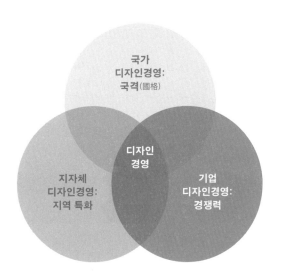

자본금, 종업원, 시설 등의 규모가 작은 기업을 중소기업이라 한다. 그런 기업들은 한두 가지 업종에 집중하므로 디자인경영을 추진하는 데 따르는 강점과 약점을 갖고 있다. 강점으로는 업종이 단순하므로 디자인 트렌드의 변화 추이를 잘 알 수 있다는 것과 신속한 의사결정이 가능하다는 것을 꼽을 수 있다. 그러나 디자인 전담 인력을 보유하기 어려워 CEO가 개인적인 취향이나 판단에 따라 직접 디자인하거나, 임직원 중에서 감각이 있어 보이는 사람에게 디자인을 맡기기도 한다. 예컨대 애플의 경우 1976년 창업기의 첫 로고는 제도사 출신이자 공동창업자인 로널드 웨인Ronald Wayne이 디자인했다. 그러나 그 로고가 너무 설명적이고 복잡해 실용성이 낮음을 간파한 스티브 잡스는 외부 그래픽 디자인 컨설턴트 롭 재노프Rob Janoff에게 의뢰해 무지개 로고로 개선했다. 한 입 베어 먹은 듯한 형태의 로고는 색채와 질감의 변화만을 거쳐 오늘날까지 애플의 상징으로 활용되고 있다.

중소기업의 디자인 문제 해결을 위해 디자인 컨설턴트를 활용하는 것이 효과적이지만 높은 비용, 개발 일정의 차질, 회사 기밀 유출 등에 대한 우려로 실행하지 못하는 기업들도 있다. 그래서 자체적으로 로고와 제품 등을 디자인하고 점차 형편이 좋아지면 다시 디자인하려는 기업들도 있다. 하지만 그런 접근은 저급한 정체성이 고착될 위험과 개선에 많은 시간과 비용이 소요되는 문제가 있다. 당장은 부담되더라도 디자인 전담 인력을 확보하거나 외부 디자인 컨설턴트와 유기적인 협력관계를 조성하기 위한 노력이 필요하다.

욕실 인테리어 용품 전문업체인 세비앙은 전 직원 40여 명의 소기

2-15
애플 로고 디자인의 진화

| 1976 | 1977 | 1998 | 2002 | 2007 | 2014 |

업이지만 디자인경영으로 큰 성과를 거두고 있다. 농과대학 출신인 류인식 사장은 '일하면서 배우는 방식Learning by Doing'으로 디자인경영을 실천했다. 류 사장은 대림통상에서 무역 업무에 종사하며 굿 디자인에 대한 안목을 높였으며, 1993년 세비앙을 창업한 다음에는 외부 디자인 컨설턴트들과 협력해 굿 디자인 제품 개발에 주력했다. 1996년 국내 욕실업계 최초로 '굿 디자인 마크'를 획득하여 디자인이 좋은 제품을 만든다는 브랜드 인지도를 구축해나갔다. 회사가 성장함에 따라 전 직원의 25% 정도로 자체 디자인 및 개발 인력을 늘렸다. 2008년 아덱스 디자인상, 2009년 iF 디자인 어워드 등 국제 디자인상을 받았으며, 디자인코리아 해외박람회에 참여해 국제적인 네트워크를 구축하며 매출을 높여가고 있다. 세비앙의 컬러 샤워 '시크릿 에어Secret Air'는 독창적인 디자인으로 절수와 사용 편의성을 크게 향상시킨 사례다. 샤워 그립 부분에 향균, 무독성 실리콘을 사용해 촉감이 부드럽고 손에서 미끄러질 걱정이 없다. 샤워기 아랫부분에 있는 물방울 모양의 에어홀이 외부 공기를 흡입하는데, 이때 발생한 미세 기포가 샤워기에서 나오는 물줄기의 수압을 높여 40% 절수 효과를 얻을 수 있도록 디자인되었다.

중소기업과 디자인 컨설턴트의 협력 사례로는 옥소 굿 그립스OXO Good Grips와 스마트디자인Smart Design을 꼽을 수 있다. 하버드경영대학원 출신으로 주방용품 산업에 종사하다 1988년 은퇴한 샘 파버Sam Farber는 아내 벳시Betsey가 손가락 관절염으로 겪는 어려움을 보고 고품질 주방 도구를 디자인, 생산하는 옥소를 설립했다. 파버는 감자 깎는 도구인 스위블 필러Swivel Peeler의 디자인을 뉴욕의 스마트디자인에 의뢰했다. 자금 조달이 어려운 옥소는 디자인료를 로열티로 지불하도록 계약을 체결

2-16
세비앙의
컬러 샤워 시크릿 에어
출처: 세비앙

2-17
옥소 굿 그립스의
스위블 필러
출처: OXO

했으며, 스마트디자인은 주부의 사용 행태를 면밀히 분석해 인간공학적으로 사용성을 향상시킨 스위블 필러를 디자인했다. 특히 손잡이 부분에는 고무와 플라스틱을 합성해 부드럽고 그립감도 좋은 센토프린이라는 소재를 활용했다. 스위블 필러는 8.99달러라는 높은 가격에도 날개 돋친 듯 팔려나가 옥소와 스마트디자인은 모두 큰 부를 얻었으며, 두 회사는 윈-윈 관계를 유지했다. 한편 산업 디자이너 패트리샤 무어Patricia Moore는 노인이 일상에서 겪는 어려움을 이해하기 위해 수년간 노인으로 분장하고 캐나다와 미국 전역을 돌아다니며 체험한 자료를 옥소에 제공해 후속 제품 디자인에 활용하도록 했다. 이처럼 소기업이 창의적으로 디자인경영을 수행하는 사례를 쉽게 찾아볼 수 있다. 서문에서 논의한 것처럼 긱 경제 확산에 따라 기업이 필요한 디자인 서비스를 크라우드 소싱, 웹사이트 등을 통해 조달하는 경우가 늘어나고 있다.

### 중견기업

중소기업기본법상 중소기업이나 대기업 계열사가 아니며, 공정거래법상 상호출자제한 기업집단에는 속하지 않는 회사다. 제조업의 경우 상시 근로자 수 300인 이상, 자본금 80억 원 초과 기업이 여기에 속한다. 이 정도로 사세가 커지면 디자인 업무가 다양해지고 양적으로도 늘어나서 디자인경영의 역할이 더욱 긴요해진다. 개성이 뚜렷한 디자인 자산을 형성하려면 독창적인 디자인을 꾸준히 개발해야 하기 때문이다. 회사 사정에 따라 디자인 전담 부서를 설치, 운영하거나 외부 디자인 컨설턴트와 협력할 수 있다. 디자인 전담부서를 갖는 것은 회사 내부의 전문성을 강화시키는 등 장점이 많다. 그러나 디자인 부서가 마케팅, 연구개발, 생산 등 다른 비즈니스 기능과 동등한 위상으로 편성되어야 한다. 직위가 높은 비전문가가 디자인에 불필요한 간섭을 하거나 잘못된 의사결정을 해서는 안 되기 때문이다. 만일 디자인이 마케팅이나 판매부서의 하부 구조에 속하면 당장 시장점유율을 높이는 데 급급할 수밖에 없게 된다. 디자인이 생산부서에 소속되면 기존 제품의 구조와 소재, 생산 방법을 벗어나는 새로운 디자인 해결책을 제시하기 어렵다. 그러므로 디자인 부서를 CEO 직속으로 하고, 디자인 책임자를 임원급으로 임명해 독자적인 활동을 보장해주는 것이 바람직하다.

외부의 디자인 컨설턴트를 디자인고문으로 영입해 협력하는 것도 좋은 방법이다. 덴마크의 A/V 전문업체인 뱅앤올룹슨B&O, Bang & Olufsen은 세계 최고 수준의 비디오와 오디오 기기를 생산하고 있지만, 사내에는 연구개발 인력만 있을 뿐 디자이너가 없다. 영국의 산업 디자이너 데이비드 루이스David Lewis가 1965년대부터 2012년까지 B&O의 외부 디자인 컨설턴트로 일했다. 코펜하겐에서 디자인 스튜디오를 운영하던 루이스는 매주 초 빌룬트의 B&O 본사를 방문해 엔지니어와 디자인 문제를 협의했다. 2011년 루이스가 작고한 후에는 덴마크 출신 산업 디자이너 야콥 바그너Jakob Wagner가 그 자리를 이어받았다. 외부 디자인 컨설턴트와 내부 개발자가 긴밀히 협력하는 전통이 이어지고 있는 것이다. 이탈리아 조명 전문회사 아르테미데Artemide도 사내에는 소수의 디자인경영 인력만 보유하고 있다. 디자인 개발 업무는 세계적 명성이 있는 외부 디자인 전문가들을 선정, 활용하고 있다.

### 대기업

다양한 사업 부문에 걸쳐 여러 자회사를 거느린 대기업이 되면 디자인경영의 활성화가 필수적이다. 늘어나는 갖가지 디자인 업무들을 총괄하는 디자인센터를 설립, 운영하는 게 효과적이다. 삼성전자의 경우 디자인경영센터의 구성원만 1,500명이 넘으며,[18] 디자인 전공자인 이돈태 부사장이 디자인최고책임자CDO 역할을 수행하고 있다. CDO는 단순히 디자인 개발 업무에만 매달리지 않고 다양한 디자인 활동의 통합, 조정은 물론 최고경영진과 디자이너를 이어주는 교량 역할을 한다. 현대기아자동차그룹은 페터 슈라이어Peter Schreyer를 현대기아차 디자인총괄사장으로 임명한 데 이어 세계적으로 명성이 있는 디자이너를 임원급으로 영입하고 있다.

디자인센터를 분사해 독립법인으로 운영하는 사례도 있다. 필립스는 1969년에 설립했던 산업 디자인센터를 1998년 필립스디자인Philips Design으로 분사했다. 필립스디자인은 다양한 디자인 분야의 전문 인력을 확보하고 그룹 내 사업 분야들을 위해 디자인 서비스를 제공하고 있으며, 경우에 따라 외부 디자인 프로젝트도 수주한다. 필립스디자인 설립을 주도했던 스테파노 마르자노Stefano Marzano가 2011년 은퇴한 이후에

는 숀 카니<sup>Sean Carney</sup>가 그 자리에 영입되었다. 영국 출신인 카니는 미국
HP와 스웨덴 가전업체 일렉트로룩스<sup>Electolux</sup> 등에서 디자인경영자로 일
했던 경험을 바탕으로 필립스디자인을 제품 중심에서 경험 중심으로
바꾸고 있다.

## 도시 디자인경영

도시는 하나의 생명체와 같아서 성장하고 발전하지만, 활력을 잃
고 낙후될 수도 있다. 도시재개발<sup>Urban Renewal</sup>, 도시 재생<sup>Urban Regeneration</sup>, 젠트
리피케이션<sup>Gentrification</sup>(도시 회춘화로 원래의 거주자들이 다른 지역으로 쫓겨
나는 현상) 같은 용어들이 사용되는 것도 같은 맥락이다. 도시디자인경
영은 디자인 혁신을 통해 도시의 정체성 확립, 경쟁력 강화, 환경 조성,
문화 형성을 도모하는 것이다. '도시 정체성 확립'이란 도시의 문장, 로
고, 서체 등은 물론 스카이라인 조성 등으로 한눈에 어떤 도시임을 드
러나게 하는 독특한 개성을 만드는 것이다. '도시 경쟁력 강화'는 디자
인을 통해 핵심 산업의 호감도, 상품과 서비스의 매력도, 방문자의 만
족도를 높여주는 것이다. '도시 환경 조성'은 업무, 주거, 휴식 등을 위
한 공간을 잘 디자인해 삶의 질을 높이는 것이다. 도시문화의 형성은
상호 간의 이해와 공감대를 넓혀 모두 함께 더불어 즐길 수 있는 분위
기를 조성하는 것이다.

아라바와 에델만<sup>Ahlava & Edelman</sup>은 도시디자인경영이란 건축, 부동산
개발, 도시 계획, 도시 개발 등 여러 분야의 종사자가 당면한 갖가지 이
해관계를 협상과 조정 등으로 해결하는 활동이라 정의하고, 그들 간의
상호작용을 촉진하기 위한 방법과 노하우를 제시했다.[19] 런던, 뉴욕, 도

2-18
도시디자인경영

쿄, 서울 등 대도시의 디자인경영이 활성화되고 있다. 시청 안에 디자인 전담부서를 설치해 도시 구성원의 디자인 마인드를 제고하고 디자인 산업을 진흥하려고 갖가지 행사와 이벤트를 개최한다. 해마다 디자인 위크Design Week 나 디자인 페스티벌과 같은 이벤트를 열어 도시 특산품과 디자인 상품의 프로모션으로 경제적인 이득을 취하여 디자인산업에 활력을 불어넣고 국제적인 위상을 높인다. 런던 디자인 페스티벌은《뉴욕 타임즈》가 "디자인의 성지"라고 논평할 만큼 날로 유명해지고 있다. 수많은 디자인 브랜드와 스튜디오, 뮤지엄 갤러리, 디자인 대학까지 참여하는 전시회가 열릴 뿐 아니라 신진 디자이너의 데뷔와 프로모션, 토론과 포럼 등이 이루어진다. 세계디자인기구WDO, World Design Organization: ICSID 의 후신가 격년제로 세계디자인수도WDC, World Design Capital를 선정하는 것도 같은 맥락이다. WDO는 2년마다 디자인을 통해 발전을 추구하는 도시를 선정하여 WDC 지위와 로고의 독점적인 사용권을 부여한다.

2-19
세계디자인수도 로고

WDC로 선정된 도시는 2년 동안 국제적으로 공인된 '세계디자인수도'라는 이름을 앞세워 각종 이벤트를 개최할 수 있다. 2008년 첫 번째 WDC로 지정된 이탈리아 토리노Torino는 공개 경쟁을 거치지 않은 '시범 세계디자인수도Pilot WDC'였다. 서울특별시는 처음으로 국제 공모를 통해 경쟁 도시들을 물리치고 2010년 WDC 타이틀을 획득하고 성공적으로 모든 과정을 마쳐 이 제도가 정착하는 데 크게 기여했다. 2012년에는 헬싱키Helsinki, 2014년에는 케이프타운Cape Town, 2016년에는 타이베이Taipei가 WDC의 역할을 수행했으며, 2018년에는 멕시코 시티Mexico City, 2020년에는 프랑스의 릴리Lille와 호주의 시드니Sydney가 WDC로 선정되었다. WDC로 선정되면 WDO가 지정한 WDC 로고 포맷에 개최 연도와 도시 이름을 병기한 로고를 사용할 수 있다.

### 국가 디자인경영

국가적 차원의 디자인경영은 한 국가의 디자인 역량을 높여 경제적 효과를 거두는 것을 목적으로 하며, 흔히 디자인 진흥이라 한다. 제1장에서 논의한 대로 디자인 투자는 막대한 이익을 가져다준다. 제품 디자인에 대한 투자는 부(부가가치)의 창출에 60%나 기여할 뿐 아니라, 가치사슬의 품질에 50%의 영향을 미치기 때문이다.[20] 국가의 디자인경영 모델은 영국식 국가 주도 모델과 미국식 민간 주도 모델로 나눌 수 있다. 먼저 영국은 정부가 앞장서서 디자인 진흥기관을 설립해 디자

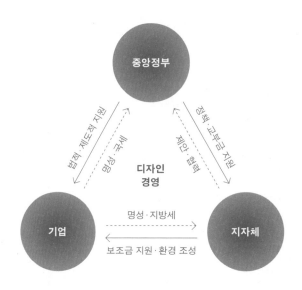

2-20
주요 범주 간의 상호작용

인 산업을 육성하는 국가 주도형 모델이다. 일본과 한국, 대만, 싱가포르 등은 영국 모델을 도입해 자국에 맞는 디자인 진흥 활동을 전개하고 있다. 반면에 지방자치제도가 발달된 미국에서는 주 정부가 주도하거나 민간 부문의 디자인 관련 단체와 협회들이 디자인 진흥에 앞장서고 있다. 그런데 디자인의 중요성에 부응하기 위해 연방정부의 역할이 커져야 한다는 목소리가 높아지고 있다. 2009년 미국의 대표적인 디자인 단체의 회장들로 구성된 아메리카 디자인 커뮤니티America Design Communities는 「다시 디자인하는 미국의 미래Redesigning America's Future」보고서를 통해 열 가지 디자인 정책을 제안했다. 연방정부에 대통령 직속으로 미국 디자인 카운슬America Design Council을 설치하고, 상무성에 디자인과 혁신을 전담하는 부장관을 임명하라는 내용이 포함되어 있었다.

이상 논의한 대로 기업, 도시, 국가는 소기의 목적을 달성하기 위해 디자인을 전략적 수단으로 활용함으로써 다각적으로 디자인경영 활동을 전개하고 있다. 정부는 디자인 관련 법적, 제도적 장치 마련, 디자인 인력 양성을 위한 교육, 디자인 조세 정책 등을 통해 지자체와 기업의 디자인경영 활성화를 위한 환경과 여건을 조성한다. 지자체는 정부의 정책에 부응하도록 자체적인 디자인경영활동을 전개함은 물론 소관 기업들의 정책을 지원한다. 기업은 정부가 제공한 기회와 지자체의 지원을 활용해 디자인의 질적 수준을 높이기 위한 노력을 지속한다. 지자체와 기업이 거둔 우수 디자인 성과들은 국가의 디자인 순위를 높이는 데 이바지한다.

세계디자인랭킹World Design Ranking은 해마다 국제적으로 명성이 높은 *A'Design Awards*를 수상한 실적을 점수화해 평가한 국가별 순위를 발표하고 있다. 수상한 상의 등급(백금, 금, 은, 동)에 따라 6점에서 2점까지 차등 평가한 결과 2010년부터 2017년까지 557개의 상을 수상한 미국이 1위를 차지했다. 이어 520개를 수상한 중국(2위), 대만(3위), 홍콩(4위), 터키(5위) 순이며, 대한민국은 102개를 수상해 14위다.

물론 이런 평가 결과가 한 나라의 디자인 경쟁력을 직접적으로 나타내는 것은 아니다. 디자인을 누가 했는지 여부는 따지지 않고, 수상한 상의 개수만을 근거로 평가한 것이기 때문이다. 하지만 국제적인 수상 실적은 곧 디자인의 질적 향상에 관심을 갖는 기업이 얼마나 많은가

| 순위 | 나라 | 수상 | 성적 |
|---|---|---|---|
| 1 | 미국 | 557 | 2060 |
| 2 | 중국 | 520 | 1949 |
| 3 | 대만 | 447 | 1593 |
| 4 | 홍콩 | 384 | 1416 |
| 5 | 터키 | 376 | 1282 |
| 6 | 이탈리아 | 262 | 950 |
| 7 | 일본 | 209 | 861 |
| 8 | 영국 | 195 | 741 |
| 9 | 독일 | 154 | 574 |
| 10 | 이란 | 150 | 513 |
| 11 | 브라질 | 135 | 505 |
| 12 | 인도 | 128 | 416 |
| 13 | 러시아 | 104 | 370 |
| 14 | 대한민국 | 102 | 360 |
| 15 | 그리스 | 100 | 345 |
| 16 | 싱가포르 | 98 | 331 |
| 17 | 캐나다 | 91 | 337 |
| 18 | 스페인 | 87 | 318 |
| 19 | 포르투갈 | 85 | 331 |
| 20 | 호주 | 83 | 318 |

를 보여주는 것이라는 데 의미가 있다. 세계의 경제를 좌우하는 미국이 1위라는 것은 쉽게 수긍이 간다. 하지만 중국, 대만, 홍콩이 2위부터 4위를 차지한 것은 의외라는 생각이 들게 하지만, 산업 전반의 활력도는 물론 수출 제품의 경쟁력 증진을 위해 디자인에 많은 투자를 한 결과라 할 수 있을 것이다.

　　디자인경영이 성숙되어가는 정도는 기업마다 다르기 마련이다. 기업의 디자인 활용 방법은 회사 형편에 따라 각기 달라지기 때문이다. 회사 설립 초창기에는 디자인에 무관심하기 쉽다. 행정 절차의 완료, 자금 조달, 상품 개발 등 시급히 해결해야 하는 업무가 많기 때문이다. 디자인을 개발하는 데 소요되는 비용을 감당하기 어렵다고 생각하는 경영자도 적지 않다. 디자인을 잘하면 좋겠지만, 굳이 돈을 들여서까지 해야 할 필요를 느끼지 못하는 것이다. 그런데 회사가 성장해 제품과 서비스의 질적인 경쟁이 시작되면 디자인의 중요성이 커지게 되어 디자인경영의 역할과 비중도 높아지기 마련이다. 디자인경영의 성숙도에 관해서는 덴마크의 덴마크디자인센터 모델과 캐나다 로트먼경영대학원의 모델에 대해 고찰한다.

### 디자인 래더 모델—덴마크디자인센터

　　덴마크디자인센터Danish Design Center 의 '디자인 래더Design Ladder' 모델은 2001년 기업의 디자인 활용 수준을 측정하기 위해 개발되었으며 한 기업의 디자인 성숙 단계를 네 단계로 구분했다. 무 디자인Non-design, 스타일링으로서의 디자인Design as Styling, 프로세스로서의 디자인Design as Process, 전략으로서의 디자인Design as Strategy 이 그것이다.

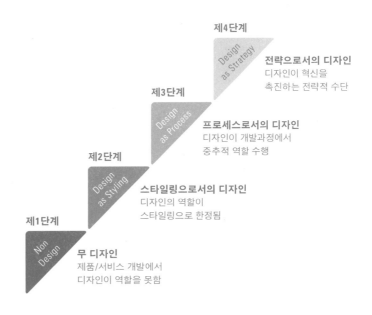

**제4단계**
Design as Strategy
**전략으로서의 디자인**
디자인이 혁신을
촉진하는 전략적 수단

**제3단계**
Design as Process
**프로세스로서의 디자인**
디자인이 개발과정에서
중추적 역할 수행

**제2단계**
Design as Styling
**스타일링으로서의 디자인**
디자인의 역할이
스타일링으로 한정됨

**제1단계**
Non Design
**무 디자인**
제품/서비스 개발에서
디자인이 역할을 못함

2-22
디자인 래더 모델

첫째로 가장 낮은 단계인 '무 디자인'은 갓 창업한 스타트업처럼 제품
과 서비스를 개발하는 과정에서 전문 디자이너의 도움을 받지 못하는
단계다. 영세한 스타트업은 로고와 제품 디자인을 창업자 중에서 솜씨
가 좋은 사람이 담당하는가 하면, 개발 과정에서 생기는 디자인 문제를
엔지니어나 개발자가 스스로 알아서 처리하는 경우가 많다. 설사 디자
인을 한다 해도 다른 회사의 것을 베끼거나 모방하는 수준에 머물기 마
련이다. 그러므로 제품과 서비스의 가치를 높이는 데 디자인이 기여하
는 것은 전혀 기대할 수 없다. 둘째로 '스타일링으로서의 디자인'은 제
품과 서비스 개발에서 디자인이 단지 외관을 아름답게 꾸미는 치장이
나 화장술로 활용되는 단계다. 스타일링을 잘해서 큰 성과를 거두는 경
우도 있지만, 개발이 마무리되는 단계에서 디자이너가 참여하기 때문
에 본질적인 혁신에 기여하기는 어렵다. 셋째로 '프로세스로서의 디자
인'은 제품과 서비스 개발 과정에서 디자인이 필수적인 요소로 활용되
는 단계다. 개발 초기 단계부터 디자인이 참여해 정체성과 경쟁력을 만
들어내는 데 중추적인 역할을 수행한다. 끝으로 '전략으로서의 디자인'
은 디자인이 혁신의 방향이나 독창적인 콘셉트를 제시하며 개발 과정
을 이끌어가는 가장 높은 단계다. 디자이너는 기업의 소유주나 CEO가

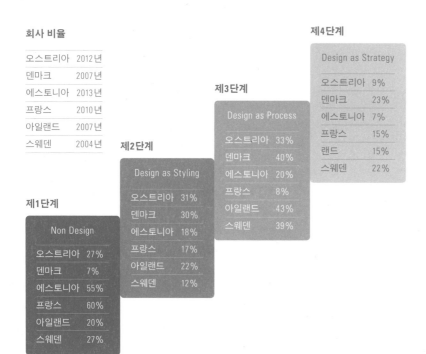

| 회사 비율 | |
|---|---|
| 호주 | 2012년 |
| 덴마크 | 2007년 |
| 에스토니아 | 2013년 |
| 프랑스 | 2010년 |
| 아일랜드 | 2007년 |
| 스웨덴 | 2004년 |

**제1단계**

| Non Design | |
|---|---|
| 호주 | 27% |
| 덴마크 | 7% |
| 에스토니아 | 55% |
| 프랑스 | 60% |
| 아일랜드 | 20% |
| 스웨덴 | 27% |

**제2단계**

| Design as Styling | |
|---|---|
| 호주 | 31% |
| 덴마크 | 30% |
| 에스토니아 | 18% |
| 프랑스 | 17% |
| 아일랜드 | 22% |
| 스웨덴 | 12% |

**제3단계**

| Design as Process | |
|---|---|
| 호주 | 33% |
| 덴마크 | 40% |
| 에스토니아 | 20% |
| 프랑스 | 8% |
| 아일랜드 | 43% |
| 스웨덴 | 39% |

**제4단계**

| Design as Strategy | |
|---|---|
| 호주 | 9% |
| 덴마크 | 23% |
| 에스토니아 | 7% |
| 프랑스 | 15% |
| 랜드 | 15% |
| 스웨덴 | 22% |

2-23
유럽 주요 국가들의
디자인 성숙 정도
출처: Anna Whicher, The
Value of design to policy
makers, *Design for Europe*,
Feb. 5, 2015. Source:
Sharing Experience Europe.

비즈니스 콘셉트에 대해 전혀 새로운 생각을 하도록 해주는 등 네 가지 단계 중 디자인의 영향력과 파급효과가 가장 크다.

디자인 래더 모델은 원래 덴마크 정부가 디자인의 경제적인 효과를 측정하기 위한 프레임워크의 하나로 개발했다. 1998년부터 2003년까지 덴마크 기업들의 디자인 서비스 활용 실태 및 성과를 조사한 결과, 디자인을 활용한 기업의 매출이 22%(80억 유로)나 더 높아서 디자인 투자와 경제 성장이 밀접한 관련이 있음을 밝혀냈다. 좀 더 심층적으로 디자인 투자와 디자인 활용 단계의 상관관계를 알아보기 위해 2003년 1,000개의 덴마크 기업을 4개 그룹(종업원 수 10-19명, 20-49명, 50-99명, 100명 이상)으로 나누어 조사를 실시했다. 그 결과 덴마크 회사들의 연간 디자인 투자비는 10억 유로(약 1조 2,400억 원)에 달하지만, 디자인 활용 방법은 무 디자인(36%), 스타일링(13%), 프로세스(35%), 전략(15%)으로 나타났다. 무 디자인의 비중이 높은 데 충격을 받은 덴마크 정부는 '문화와 경험경제'라는 경제발전 계획의 일환으로 기업의 디자인 활용을 장려하기 위해 4개년 계획을 수립했다. 덴마크 디자인센터는 디자인에 대한 기업인들의 인식을 높이는 것을 목적으로 제품 브랜딩, 디자인 브리핑, 디자인 프로세스, 신소재와 사용자 주도 이노베이션 등을 체계적으로 교육하는 훈련 과정을 개설했다.

2007년 디자인센터는 4년 동안 얻은 성과를 확인하기 위해 두 번째 조사를 실시했다. 첫 번째 조사와 동일한 방식으로 실시된 조사 결과, 무 디자인은 36%에서 15%로 크게 줄어든 반면, 프로세스로서의 디자인은 35%에서 45%, 전략으로서의 디자인이 15%에서 21%로 높아지는 등 커다란 변화가 확인되었다. 정부와 디자인센터의 노력으로 디자인에 대한 기업의 인식이 크게 높아진 것이다. 이에 따라 디자인 래더 모델은 스위스, 스웨덴 등 유럽의 여러 국가로 확산 보급되었다. 아울러 정책 담당자들도 디자인이 혁신의 수단으로 민간부문은 물론 공공부문에서도 경제 성장의 드라이버 역할을 한다는 점을 깊이 인식하기 시작했다. 2010년 EU의 혁신 정책에 디자인이 처음 포함되어 유럽 디자인 정책의 지형을 바꿀 계기가 마련되었다. 먼저 덴마크, 에스토니아, 핀란드, 프랑스, 라트비아 등 EU에 소속된 주요 국가들이 디자인 주도 혁신을 위한 액션 플랜을 실시했다. 그중 6개 국가를 대상으로

디자인 래더 모델을 적용해 평균치를 조사해보니 무 디자인(33%), 스타일링(22%), 프로세스(30%), 전략(15%)으로 나타났다. 디자인을 전략으로 가장 잘 활용하는 국가는 덴마크(23%)와 스웨덴(22%)이며, 가장 낮은 나라는 오스트리아(9%)와 에스토니아(7%)로 편차가 크게 나타났다. 디자인경영의 역할은 기업의 디자인 활용 방식을 낮은 단계에서부터 높은 단계로 성숙도를 끌어올리는 것이다. 디자인경영의 성숙도는 무 디자인 단계로부터 전략으로서의 디자인 단계로 발전되기 마련이지만, 반드시 일정한 패턴을 따르는 것은 아니다. 스타트업 중에는 처음부터 디자인을 전략적 수단으로 적극 활용하는 경우가 많다. 에어비앤비처럼 산업 디자이너가 새로운 비즈니스 모델을 디자인하여 창업한 사례가 있는가 하면, 창업 파트너 중에 디자이너가 포함되거나 외부 디자인 컨설턴트가 디자인 임원으로 참여하기도 한다.

### 디자인 가치 모델—로트먼경영대학원

캐나다의 토론토대학교 로트먼경영대학원은 디자인 싱킹을 교육 과정에 도입하는 등 디자인경영 교육에 적극 나서고 있다. 하버드경영대학원 출신으로 경영대학원장을 역임한 로저 마틴은 평소 비즈니스 디자인의 중요성을 강조하며 "경영자가 디자인에 대해 더 잘 이해하는 것만으로는 부족하다. 경영자가 디자이너가 되어야 한다."라고 주장했다.[21] 경영에 디자인 싱킹을 접목해 비즈니스를 디자인해야 한다는 마틴의 신념은 비즈니스 디자인 프랙티쿰BDP, Business Design Practicum이라는 과목의 개설로 이어졌다. MBA 과정의 2년차 과목인 BDP는 비즈니스 디자인의 원리, 프레임워크와 방법을 교육하여 학생들이 혁신적인 해결안을 창출하고 새로운 전략적 비즈니스 모델의 디자인 역량을 갖추는 것을 목표로 한다. 이 과목에서는 디자인의 성숙도와 투자 대비 회수 효과, 즉 ROI와의 관계를 분석해 다섯 단계의 포지셔닝을 제시했다. 디자인 성숙도와 ROI가 모두 가장 낮은 '스타일Style' 단계의 예시는 단순한 기능을 갖는 분무기다. 스프레이 기능은 아주 단순하므로 디자인은 겉모양의 변화에 치중할 수밖에 없으므로 디자인 성숙도는 물론 ROI도 낮을 수밖에 없다. 두 번째 단계는 '형태와 기능Form & Function'이라는 이름으로 여행용 가방을 예시로 꼽았다. 무거운 짐을 담아서 먼 거리를

운반해야 하므로 기능과 형태의 조화가 아주 중요하다. 그러나 디자인이 그다지 어렵지 않아서 성숙도가 낮고 단가도 저렴한 편이기 때문에 ROI도 낮은 편이다. 셋째로 '문제해결Problem Solving'은 소비자가 느끼는 불편함이나 욕구를 해결해주는 새로운 제품이나 서비스를 창안하는 것으로 P&G에서 출시한 '타이드 투 고Tide To Go'라는 휴대용 즉석 얼룩제거제를 예시로 들었다. 누구나 실수로 음식물이나 커피 등을 옷에 떨어뜨려 생긴 얼룩으로 당황스러웠던 경험이 있기 마련이다. 펜처럼 휴대하고 다니다가 그런 얼룩을 쉽게 제거할 수 있다면 얼마나 좋을까? 고객의 애로 사항을 해결해주는 '타이드 투 고'의 디자인 성숙도와 ROI는 중간 정도다. 넷째로 '전략적 구조Strategic Frame'는 특정 제품군을 선정, 집중 투자해 독자적인 하이엔드 시장을 형성하는 것이다. 사례로는 미국의 냉장고 전문회사인 서브제로Sub Zero를 꼽았다. 1945년부터 냉장고 사업에 진출한 이래 빌트인 냉장고, 투명 유리창 냉장고, 와인저장고 등에 전념해 '꿈의 냉장고'라는 별명을 얻었으며, 일반 냉장고보다 2-3배 높은 가격을 주어야만 살 수 있다. 디자인 성숙도가 높을 뿐 아니라 ROI도 매우 높은 수준이다.

디자인 가치사슬의 맨 위 단계는 '비즈니스 디자인Business Design'인데 커피 전문점 스타벅스를 예시로 꼽았다. "커피를 파는 게 아니라 새로운 경험과 문화를 판다."는 스타벅스의 경영 철학이 반영된 매장은 다

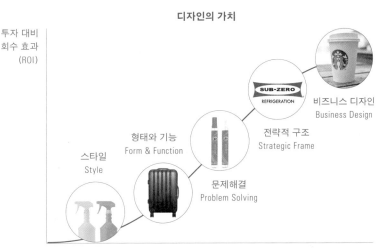

**디자인의 가치**

투자 대비
회수 효과
(ROI)

스타일
Style

형태와 기능
Form & Function

문제해결
Problem Solving

전략적 구조
Strategic Frame

SUB-ZERO
REFRIGERATION

비즈니스 디자인
Business Design

디자인 성숙도

2-24
디자인 가치 모델
출처: Rotman DesignWorks, 2010.

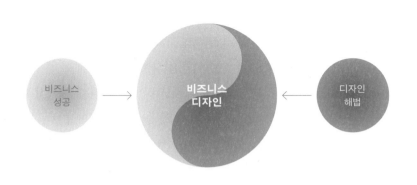

**비즈니스 성공 = 위대한 디자인**
Business Success = Great Design

양한 계층의 고객이 오감 만족을 체험할 수 있도록 디자인 성숙도가 높기로 유명하다. 또한 제1장의 '경험경제'에서 다룬 것처럼 스타벅스 커피 한 잔 가격은 원두의 50배에 달할 만큼 비싸다. 비즈니스 디자인이 성숙도와 ROI가 가장 높은 것으로 포지셔닝 되었다.[22] 이상과 같이 디자인 성숙도와 ROI는 정비례 관계에 있다는 주장은 나름대로 타당성이 있다. 새로운 비즈니스를 디자인한다는 것은 고난도의 작업인 데다 실패에 따른 위험부담이 아주 크기 때문이다. 디자인 성숙도가 높을 수밖에 없으며 성공을 거두었을 때 ROI가 대단히 높다. 그러므로 비즈니스 디자인이란 위대한 디자인 해결책을 통해 비즈니스의 성공을 이끌어 가는 것이라 할 수 있다.

**주요 학습 과제**

1  디자인, 경영, 디자인경영의 관계를 알아보자. ☐

2  디자인경영에 대한 오해와 진실은 무엇인가? ☐

3  디자인경영의 의미는 어떻게 변화했나? ☐

4  디자인경영의 새로운 정의와 기본 구조에 대해 알아보자. ☐

5  디자인 자산(Design Assets)이란 무엇인가? ☐

6  디자인경영 시스템의 구조에 대해 알아보자. ☐

7  디자인경영의 요소는 무엇인가? ☐

8  디자인경영의 역할을 알아보자. ☐

9  디자인경영의 기능을 네 가지로 정리해보자. ☐

10  디자인경영의 4대 원칙은 무엇인가? ☐

11  디자인경영을 세 가지로 구분해보자. ☐

12  디자인경영의 범주에는 어떤 것들이 있나? ☐

13  디자인경영의 성숙 단계에 대한 모델들에 대해 알아보자. ☐

단순함은 최상의 정교함이다.

레오나르도 다 빈치

# 디자인경영의 역사

HISTORY OF
DESIGN MANAGEMENT

'디자인'과 '경영'이라는 용어조차 없던 1700년대부터
디자인으로 경쟁력과 가치를 높이려는 세계 여러 나라의 정부, 선도적인 기업,
디자인 단체, 교육기관들의 활동을 여명기, 태동기, 성장기, 성숙기로 정리할 수 있다.

이 장에서는 디자인경영의 역사적인 맥락에 대해 알아본다. 제1장에서 논의한 것처럼 네 차례의 산업혁명은 디자인 분야의 발전은 물론 디자인경영의 형성과도 밀접한 관련이 있다. 수공 작업을 위주로 하던 중세 시대의 길드가 기계에 의한 생산 체제를 갖춘 근대적인 기업 형태로 전환하면서 디자인이 중요한 경영 수단으로 활용되기 시작했다. 비록 '디자인'이나 '경영'이라는 용어가 존재하지 않았지만, 남들보다 먼저 더 훌륭한 제품을 생산해내야만 살아남을 수 있다는 경쟁 구도가 조성되었기 때문이다.

1700년대에 시작된 제1차 산업혁명기는 디자인경영의 '여명기'다. 기계로 생산하는 인공물의 형태를 어떻게 해야 할 것인가를 고심하던 경영자들은 미술을 응용하는 것으로 방향을 잡았다. 문양이나 장식을 잘 그려내는 화가와 조각가를 제품 개발에 활용하는 이른바 '응용미술'이나 '장식미술'이 각광받게 되었다. 영국의 도자기 회사인 웨지우드 등은 당대 최고 수준의 미술가를 초빙하는 등 소극적으로나마 디자인을 경영했다. 또한 당시 세계 경제를 주도하던 영국과 프랑스 간의 디자인 경쟁도 심화되어 디자인 진흥 활동이 활발해지는 계기가 되었다.

1900년대 초부터 본격화된 제2차 산업혁명기는 디자인경영의 '태동기'다. 전기에 의해 컨베이어벨트 시스템이 가동되어 대량생산이 본격화되자 선진 기업들이 디자인 역량 강화에 나서 기계미학과 스타일

링을 지원하는 적극적인 디자인경영 활동이 시작되었다. 디자인 컨설팅 산업이 자리 잡아 가고, 디자인경영이 교육되는 등 분야의 형성에 필요한 전제조건들이 갖추어졌다.

1970년대부터 컴퓨터, 로봇, 공장 자동화 등 제3차 산업혁명기가 시작되면서 디자인경영은 '성장기'를 맞는다. 인터넷 상용화와 로봇 기술에 의한 자동화 등으로 인터랙션 디자인과 경험 디자인이 활성화됨에 따라 디자인의 영역이 확대되고 영향력도 커진 덕분이다. 영국의 RCA와 런던 비즈니스 스쿨 등에서 디자인경영 교육이 시작되었고, 미국 펜실베이니아대학교의 와튼경영대학원에서도 디자인경영 강연 시리즈를 개최했다. DMI의 설립을 계기로 디자인경영이 건설적인 역할을 수행하게 되었다.

2000년대부터는 디자인경영 활동이 유럽과 미국 위주에서 벗어나 한국과 중국 등 전 세계로 확산되어 '성숙기'를 맞았다. 제4차 산업혁명과 맞물려 IoT, 빅데이터, 클라우드 기술의 발달로 사람, 사물, 공간을 잇는 가상 물리 시스템이 확산되고 디자인 싱킹이 혁신을 주도함에 따라 디자인경영이 비즈니스의 성패를 좌우하는 전략적인 역할을 수행하기에 이르렀다. 디자인경영은 디자인분야와 다른 분야들 간의 융복합을 전략적으로 통합, 조정하는 역할을 수행하여 그 중요성이 더욱 커지고 있다. 앞으로 자세히 살펴볼 각 시대의 개략적인 특성은 3-1과 같다.

3-1
디자인경영의
발전 과정

| 시대 구분 (연도) | 핵심 기술 혁신 | 주요 사업 형태 | 디자인경영의 특성 |
|---|---|---|---|
| 여명기<br>(1750–1899) | 증기기관, 방적기계,<br>제철 | 증기기관에 의한<br>기계화 | 소극적 역할:<br>장식, 응용미술 |
| 태동기<br>(1900–1969) | 전기, 컨베이어벨트,<br>화학 | 전기에너지에 의한<br>대량생산 | 적극적 역할:<br>기계미학, 스타일링 |
| 성장기<br>(1970–1999) | 컴퓨터, 로봇,<br>공장자동화 | 인터넷 상용화와<br>로봇 기술에 의한 자동화 | 건설적 역할:<br>UX, UI 디자인 |
| 성숙기<br>(2000–) | IoT, 빅데이터,<br>클라우드 | 사람, 사물, 공간을 잇는<br>가상 물리 시스템(CPS) | 전략적 역할:<br>디자인 싱킹, 융복합 |

## 픽토리얼 디자인의 중요성 대두

영국의 역사학자 아널드 토인비Arnold Toynbee가 처음 사용한 '산업혁명'이라는 개념은 18세기 중반부터 영국에서 시작된 면방적, 증기기관, 제철 기술의 혁신으로 생겨난 사회경제적 대변혁이다. 수공 위주의 생산 방식을 기계화한 산업혁명은 제품의 생산 주체가 길드Guild(중세시대에 상인과 수공업자가 구성한 동업 조합)에서 기업으로 바뀌는 계기가 되었다. 원래 길드는 큰 상인들이 상부상조하며 상거래를 독점하기 위해 조직한 상인 길드가 원류였다. 점차 상인 길드의 독점과 제재에 반발해 동일한 업종에 종사하는 수공업자들이 서로의 권익을 보호하기 위해 공예길드가 구성되었다. 공예길드는 자신들의 노하우와 특권을 철저히 보호하기 위해 제품의 품질, 규격, 가격 등을 엄격히 통제했으며, 도제 혹은 견습공Apprentice, 직인Journeyman, 장인Master이라는 신분제도로 운영되었다. 그러나 길드의 독점적이고 폐쇄적인 운영 방식은 1791년 '노동의 자유에 관한 선언'으로 무너졌다. 직접적인 이유는 수공업의 숙련공보다 기계를 다룰 줄 아는 비숙련공이 더 높은 생산 효율을 올리게 되었을 뿐 아니라 자본가들을 통해 근대적인 형태의 기업들이 세워졌기 때문이다.

산업혁명은 섬유, 도자기 등 생활용품의 디자인이라는 새로운 문

제를 불러일으켰다. 거의 모든 공정을 수작업에 의존하던 공예길드와는 달리 방직기계를 사용하는 직물 공업에 적합한 색채와 패턴을 그려내는 픽토리얼 디자인Pictorial Design이 주목받게 되었다. 세련되고 화려한 패턴이 섬유제품의 경쟁력을 좌우한다는 인식에 따른 것이다. 바로크, 로코코 양식을 이끄는 등 유럽에서 패션 산업이 가장 앞선 나라답게 프랑스는 섬유산업의 육성과 픽토리얼 디자인 교육에 적극 나섰다. 1466년 프랑스의 루이 6세는 이탈리아와의 비단 무역 역조를 개선하기 위해 리옹의 비단 산업 육성을 위한 기반을 조성했으며, 1600년대에 이르러서는 리옹에만 1만여 대의 수동 직조기가 설치되었다.[1] 프랑스가 유럽 패션의 중심지로 자리 잡아감에 따라 유럽 전역에서 재주 있는 아티스트들이 모여 들어 스튜디오를 운영했으며, 1756년 라 크루아La Croi는 왕립 드로잉 스쿨을 설립했다. 존 헤스켓John Heskett은 1771년 파리에서 픽토리얼 디자인을 공부하는 학생의 숫자가 1,500명을 넘었다고 주장했다.[2] 1789년 프랑스 대혁명 기간 동안 비단 산업이 급속히 붕괴되었는데, 장인들이 부르주아 세력으로 몰려 수제 직조기 등 생산 시설들이 파괴되었기 때문이다.

1799년 제1통령으로 임명된 나폴레옹은 혁명으로 피폐해진 프랑스의 경제를 살리기 위해 섬유산업 재건에 적극 나섰다. 먼저 방적 기계로 대량생산하여 가격이 저렴한 영국산 옷감의 수입을 전면 금지하는 한편, 전통적으로 명성이 높았던 발랑시엔Valenciennes 시의 수공예 레이스 산업을 부활시켜 고품격 옷감 생산을 장려했다. 영국보다 기계에 의한 대량생산에서 뒤진 것을 만회하기 위해 프랑스는 국제적으로 명성이 높은 특산품의 고품질과 희귀성에 승부를 건 것이다. 나폴레옹은 수동 직조기의 기계화에 관심을 갖고 있던 조셉 자카드Joseph Jacquard와 면회하고, 자동직조기 발명을 적극 지원했다. 1802년에 선보인 자카드의 자동직조기는 많은 구멍이 뚫려 있는 펀치 카드로 가로 세로의 씨실과 날실을 엮어냄으로써 아주 복잡하고 정교한 무늬를 자동으로 만들어내 프랑스 견직물 공업의 경쟁력을 크게 향상시켰다. 따라서 부유층의 눈길을 사로잡을 만큼 세련되고 화사한 패턴을 그려내기 위한 픽토리얼 디자인의 중요성에 대한 인식이 더욱더 커졌다. 존 헤스켓은 19세기에 이르러 프랑스의 주요 도시에서 다양한 산업에서 종사할 우수 디자

인 인력을 공급하기 위해 픽토리얼 디자인을 교육하는 학교들의 연합체가 생겨났다고 주장했다.[3] 이상과 같은 노력으로 프랑스는 방적기계의 도입이 영국보다 늦었음에도 수준 높은 픽토리얼 디자인을 무기로 고품질 섬유제품을 양산해 국가 경제에 크게 이바지했다.

## 기업 디자인 활동의 태동

영국에서는 중국 도자기를 모방하는 과정에서 고령토 대신 소뼈를 잘게 간 가루를 섞어서 연질의 도기를 만드는 본차이나Bone China 기술이 개발되었다. 1748년 토마스 프라이Thomas Frye가 발명한 본차이나는 가볍고 얇으며 단단할 뿐 아니라 반투명이라 할 정도로 빛이 맑아 인기가 높았으며, 영국 도자산업 발전의 원동력이 되었다. 세계적인 명품 도자 기업체인 웨지우드의 설립도 본차이나 기술을 기반으로 이루어졌다. 1730년 도공의 아들로 태어난 조사이어 웨지우드Josiah Wedgwood는 아홉 살 때부터 T. 빌트 공장에서 도자 실무를 익혔으며 1759년 웨지우드를 설립했다. 웨지우드는 대량생산, 마케팅, 디자인을 적극 도입해 근대적인 기업의 기초를 마련했다. 특히 도자기의 형태와 표면의 장식이 제품의 경쟁력을 좌우한다는 사실을 인식한 웨지우드는 미술에 재능 있는 모델러들을 채용하여 아름다운 제품을 만들기 위해 노력했다. 점차 웨지우드 제품의 독창성과 우수성이 널리 알려짐에 따라 1765년 국왕 조지 3세 시절, 왕실에 티 세트를 납품하면서 퀸즈 웨어Queen's Ware라는 칭호를 사용하게 되었다.

1775년 웨지우드는 로열 아카데미 출신인 조각가 존 플랙스먼John Flaxman을 모델러로 영입했다. 플랙스먼은 고대 그리스 조각에 심취해 고전주의적으로 디자인된 부조 장식을 재스퍼 웨어Jasper Ware와 바살트 웨

퀸즈 웨어     재스퍼 웨어     블랙 바살트 웨어

3-2
웨지우드의
제품 라인별 정체성
출처: (왼쪽부터)
chinaserach.co.uk
www.replacements.com
gaukartifact.com

어Basalt Ware 등에 적용했다. 1787년 웨지우드의 재정 지원으로 로마에 유학한 플랙스먼은 1794년까지 현지에 있는 웨지우드 스튜디오에서 모델러들의 신제품 디자인 활동을 지휘, 감독했다. 그 결과 웨지우드는 기능에 부응하는 형태와 절제된 패턴의 품격을 기반으로 하는 제품 정체성Product Identity 을 형성했다. 웨지우드는 제품의 표준화와 품질의 일관성 유지를 위해 일련번호가 매겨진 색채 샘플 막대Color Sample Bar를 활용했다. 1800년대 초반부터 영국의 유명한 온천관광지인 바스Bath 등 주요 도시에 아울렛을 여는 등 적극적인 마케팅 활동을 전개해 큰 부를 쌓았다. 도자기 비즈니스에서 디자인의 중요성을 잘 이해한 CEO 조사이어 웨지우드와 탁월한 조형능력을 바탕으로 매력적인 신제품을 계속 디자인해낸 존 플랙스먼의 협력으로 미루어볼 때 비록 그 시대에는 디자인은 물론 경영이라는 용어가 존재하지는 않았지만, 그러한 웨지우드의 활동은 기업 디자인경영의 원초적인 형태로 볼 수 있다.

### 국가 디자인 진흥의 시작

1830년대에 이르러 영국의 면방직산업은 국가경제 성장을 주도할 만큼 크게 성장했다. 그런데 프랑스와의 교역에서는 무역 역조가 심화되었다. 기계에 의한 대량생산을 앞세운 영국과 우수한 디자인의 고품격 제품으로 맞선 프랑스의 섬유산업 경쟁이 더욱 치열해졌기 때문이다. 산업혁명의 선두 주자인 영국의 섬유제품이 프랑스 제품에 비해 경쟁력이 떨어진다는 것은 큰 충격이었다. 대중을 위한 저가품에서는 영국 제품이 우수하다지만, 고가품에서는 프랑스 제품이 선호되는 이유가 디자인 때문이라는 것을 인식한 영국은 국가적 차원에서 디자인 진흥을 본격적으로 논의하기 시작했다. 1832년 로버트 필Robert Peel 경이 의회에서 아래와 같이 픽토리얼 디자인 진흥정책이 시급하다는 연설을 한 것이 계기가 되었다.

기계를 적극 활용함에 따라 우리나라의 제조업체들이 모든 외국의 경쟁자들보다 뛰어나다는 것은 주지의 사실입니다. 그러나 불행하

게도 산업의 생산품을 소비자의 취향과 부합되도록 하는 데 중요한 역할을 하는 픽토리얼 디자인은 성공적이지 못합니다. 제조업체들은 경쟁자들보다 디자인이 취약하다는 것을 알게 되었습니다.[4]

이런 주장은 영국 제품의 디자인 개선이 판매와 이윤을 제고해줄 것이라는 논의로 이어져서 1835년 의회에 셀렉트 위원회Select Committee가 구성되었다. 이 위원회는 1886년 광범위한 조사를 통해 프랑스에는 80여 개, 독일 바바리아 지역에만 30여 개의 디자인 학교가 있는 반면, 영국에는 잘 교육받은 디자이너가 부족하다는 것과 영국 기업들은 외국에서 디자인을 수입하는 경향이 있다는 것을 밝혀냈다. 위원회는 그런 문제를 해결하기 위한 국가적 차원의 산업 디자인 육성 방안을 제시했으며, 정부는 그것을 즉각 실시했다.

| 주요 디자인 진흥 정책 | 디자인 정책의 성과 |
| --- | --- |
| 디자인 학교 설립: 주요 산업 거점 도시에서 우수 디자인 인력 양성 | 1837년 런던 서머세트에 국립디자인사범학교 (현 Royal College of Arts의 전신) 등 설립 |
| 디자인박물관 설립: 사업가와 일반대중의 디자인 인식과 안목 제고 | 1852년 '빅토리아&앨버트뮤지엄'이 개관하여 전 세계 우수 공산품 소장 및 전시 |
| 만국박람회 개최: 영국 제품의 우수성을 알리고 경쟁국의 강점 파악 | 1851년 런던에서 대박람회(Great Exhibition) 개최. 오늘날 4년마다 개최되는 EXPO의 효시 |

3-3
영국 의회 셀렉트
위원회의 정책과 성과

그 결과 1837년 국립디자인사범학교가 설립되어 디자인 인재를 양성하기 시작했고, 1851년에는 빅토리아&앨버트뮤지엄V&A, Victoria & Albert Museum이 세워져 대중의 디자인 안목을 높이는 데 기여했다. 1852년에는 런던에서 대박람회를 개최하여 영국 제품의 우수성을 홍보하고 경쟁국의 강점을 파악하는 기회로 삼았다. 조셉 팩스톤Joseph Paxton이 디자인한 대박람회 건물은 유리와 강철로 축조되어 크리스털 팰리스Crystal Palace라는 별명을 얻었으며 전시품들은 V&A에 소장되었다. 의회가 앞장서서 적절한 정책을 구상하고 법안으로 상정하며, 정부가 강력한 디자인 진흥 정책을 추진함에 따라 영국 산업 디자인의 국제 경쟁력은 빠르게 높아지게 되었다.

세계 최초의 디자인 컨설턴트로 꼽히는 영국의 크리스토퍼 드레서Christopher Dresser는 런던 국립디자인사범학교의 첫 졸업생이다. 1834년 스코틀랜드 글래스고 출신인 드레서는 열세 살에 국립디자인학교에 입학해 디자인과 식물학을 수학했다. 드레서는 카펫, 실버 웨어, 벽지, 도자기, 유리제품, 금속제품 등 다양한 제품을 생산하는 회사들을 위해 디자인 컨설턴트로서의 역할을 충실히 수행했다. 드레서는 작은 찻주전자를 디자인할 때도 고대 그리스와 이집트, 이슬람의 도자기들을 관찰해 본체와 물이 나오는 부분, 손잡이의 위치와 각도 등을 정확히 설정하려고 노력했다. 그 결과 아름답고 실용적이며 가격도 저렴한 도자기 제품을 디자인했다. 독일의 예나대학교University of Jena에서 1859년 드레서는 「식물학의 기초Rudiments of Botany」 「다양성 속의 통일성Unity in Variety」 등 몇 편의 논문을 기초로 박사학위를 받았으나 학위 수여식에 불참했다. 1857년 아트 저널에 「미술과 미술 제품에 적용된 식물학Botany as Adapted to the Arts and Art Manufactures」을 게재하는 등 저술 활동에도 적극적이었다. 국제적인 협력에도 심혈을 기울인 드레서는 1873년 미국 정부의 요청으로 「생활용품의 디자인The Design of Household Goods」에 관한 보고서를 작성, 제출했다. 1876년 일본 정부의 초청으로 일본 전역을 여행하며 도자기 등 전

3-4
토스트 랙
디자이너: 크리스토퍼 드레서,
제조회사 알레시, 1878년.
출처: Alessi.com

통문화에 큰 영향을 받아 앵글로 재패니즈 스타일Anglo-Japanese Style을 확산시켰다. 드레서가 디자인한 기름과 식초 세트, 토스트 랙Toast Rack 등 금속제품들은 100여 년이 지난 요즘도 생산되고 있다.

## 미술공예운동의 영향

영국에서는 산업혁명에 대한 반작용으로 일어난 기계파괴Luddite 운동의 일환으로 1860년대부터 미술공예운동Art & Craft Movement이 전개되었다. 당시 영국의 지식인들은 기계에 의해 대량으로 생산되어 고유한 심미성을 잃었을 뿐 아니라 질적 수준이 낮은 가구, 도자, 회화 등이 유통되고 있다는 문제를 제기했다. 존 러스킨John Ruskin, 윌리엄 모리스William Morris, 필립 웹Philip Webb 등은 기계식 대량생산 체제를 반대했으며, 전통적인 수공예품의 대중화를 위한 미술공예운동을 전개했다. 부유한 가정에 옥스퍼드대학교 출신인 러스킨은 기계가 인간의 노동력을 대신함에 따라 생겨난 어두운 사회경제적 모순을 날카롭게 비판하고 중세 수공업 전통으로의 회귀를 주장했다.

모리스는 옥스퍼드대학교 재학 시절 존 러스킨의 예술 민주화와 반反산업혁명적 강의에 심취해 전통적인 수공예 요소가 사라진 공산품의 대량생산 체제에 반기를 들고 중세의 길드제도에 입각한 수공예 산업의 부활을 도모했다. 모리스는 개개인이 사용할 물품을 자신이 필요할 때 스스로 만들어 쓰는 가내수공을 이상적으로 보고, 1857년 신혼집인 레드 하우스Red House와 가구, 집기 등을 모두 아내와 함께 구상하고 제작했다. 1861년 기계로 대량생산하여 보기 흉한 물건들과 싸울 것을 선언하고, 모리스마샬포크너 회사Morris, Marshall, Faulkner & Co., 훗날 모리스상회를 설립했다. 그들은 다양한 건축 양식을 절충한 '조지아 양식'을 부정하고, 중세 고딕으로의 회귀를 주장했다. 단순히 고딕 양식을 모방하는 게 아니라, 기능에 충실하고 장식을 배제하자는 것이다. 건축의 벽화와 실내장식은 물론 건축물 외부의 모자이크나 스테인드글라스에 수공예적인 요소를 가미했다. 1884년 모리스는 런던 번화가인 옥스퍼드가로 모리스상회를 옮겼으며, 아름다운 수공예품을 대중에게 공급하고자 100여

명의 직원을 고용했다.

러스킨과 모리스처럼 아름답고 획일적이지 않은 수공 제품들을 대중화하겠다는 선언은 이념적으로는 높이 평가할 만하지만 실제로는 한계가 뚜렷했다. 모리스상회에서 수공으로 생산된 제품들은 일부 부자에게만 고가에 팔렸다. 생산성이 낮아 오랜 제작 기간이 걸렸기 때문에 직원은 납기를 맞추기 위해 엄격한 감독 아래 기계적인 노동에 시달려야만 했다. 노동력만으로는 기계에 의한 대량생산을 대체할 수 없기 때문이다. 그런 점에서 보면 미술공예운동은 시대착오적인 것으로 이해될 만하다. 하지만 이 운동의 진정한 의의는 '노동의 즐거움을 바탕으로 사람의 손길이 닿은 물건을 만들자.'는 이념에 있다. 그 이념은 훗날 아르누보, 더 스테일, 바우하우스 등 근대적인 디자인운동 전개에 영향을 주었을 뿐 아니라, 장식을 철저히 배제한 모더니즘은 물론 20세기 후반을 풍미한 포스트모더니즘에까지 영향을 끼쳤다. 이처럼 제1차 산업혁명은 현대적인 디자인경영의 시발점이었다. 새로운 문명의 이기인 기계에 의한 대량생산 체제를 옹호하거나 반대하는 등 입장의 차이는 있었으나, 비즈니스에 성공하려면 디자인을 적극 활용해야 한다는 것은 누구나 공감하게 되었다. 비록 경영자, 기업 디자이너, 디자인 컨설턴트라는 용어가 존재하지는 않았지만, 디자인과 관련해 많은 사람들이 긴밀히 협조하던 방식은 오늘날 디자인경영이라 해석해도 무리가 없으므로 이 시기를 디자인경영의 여명기라고 한다.

|  | 관련 인물 | 관련 사건 | 거시적 이슈 |
|---|---|---|---|
| **1700년대**<br>프랑스의<br>섬유산업과<br>영국의<br>도자산업 | **토마스 프라이(1748)**<br>본차이나 기술 개발 |  |  |
|  | **조사이어 웨지우드(1759)**<br>웨지우드 설립 | **증기기관 발명(1769)**<br>제임스 와트 최초 특허 취득 |  |
|  | **존 플렉스먼**<br>웨지우드 미술감독 취임(1775)<br>로마 유학 및 현지 미술지도<br>(1787-1794) | **옷감을 짜는 역직기 개발(1784)**<br>카트라이트의 발명으로<br>면직물 공업 발전 가속 | 미국 독립(1774)<br><br>프랑스 대혁명(1789)<br><br>나폴레옹 보나파르트<br>황제 취임(1799) |
| **1800년대**<br>영국의 디자인<br>진흥정책과<br>미술공예운동 | **조셉 자카르(1802)**<br>자동직조기 개발 |  |  |
|  | **로버트 필 의회 연설(1832)**<br>프랑스와의 섬유 무역 역조를<br>해소하기 위해 픽토리얼 디자인<br>역량을 강화해야 하는 필요성 강조 | **셀렉트 위원회 구성(1835)**<br>영국의 산업 디자인 역량 제고를 위한<br>정책 과제 제시 |  |
|  | **크리스토퍼 드레서(1837)**<br>국립디자인사범학교 입학<br>일본 방문(1866-1867) | **국립디자인사범학교(1837)**<br>런던 서머세트, 맨체스터, 버밍햄,<br>글래스고 등 주요 거점 도시 | 빅토리아 영국 여왕 취임<br>(1837) |
|  | **윌리엄 모리스(1857)**<br>레드 하우스 건축 | **대박람회(1851)**<br>영국 공산품의 우수성 홍보 및<br>경쟁국의 강점 파악 |  |
|  |  | **빅토리아&앨버트 뮤지엄(1852)**<br>기업가와 일반 대중의 디자인 의식<br>및 안목을 높이기 위해 세계 최고<br>공산품 소장 및 전시 |  |
|  |  | **모리스마샬포크너 상회 설립(1861)**<br><br>**모리스상회 런던 이전(1884)** | 미국 남북전쟁<br>(1861-1865) |

## 디자인경영의 태동기
## (1900-1960년대)

### 기업 디자인경영의 본격화

19세기 말부터 시작된 중화학공업의 혁신은 제2차 산업혁명으로 이어졌다. 두 차례의 세계대전을 거치며 강력한 무기를 제조하는 군사 기술과 전자, 합성화학공업 등이 크게 발전했다. 산업구조가 섬유, 도자, 금속 등 경공업 중심에서 부가가치가 큰 중화학 공업으로 바뀌면서 사회적으로도 큰 변화가 생겨났다. 소수의 독점기업이 경제적인 지배력뿐 아니라 정치, 사회, 문화 등 모든 분야에서 큰 영향력을 행사하는 독점자본주의가 성행하게 된 것이다. 그런 문제를 해소하기 위해 국가가 개입해 계획경제와 사회보장제도 등을 추진하는 수정자본주의가 나타났다. 기업 활동이 본격화되면서 민간 부문에서부터 디자인을 경영 수단으로 활용하려는 노력이 활발하게 이루어졌다. AEG, 런던지하철, 올리베티Olivetti 등 유럽의 선도 기업들은 기업의 로고와 색채는 물론 제품과 건물 등의 정체성을 형성하기 시작했다. 그런 회사의 최고경영자는 기업 디자인 활동을 전폭 지원하는 후견인이나 후원자 역할을 수행했다. 한편 미국에서 1920년경부터 디자인의 힘을 경쟁력 증진에 활용해야 한다는 인식이 널리 퍼졌다. 점차 시장에서 제품 경쟁이 보다 더 심화됨에 따라 GM과 같은 대기업들이 기업 디자인 그룹을 설립했다. 또한 중소기업들의 디자인 개발 요구를 충족시켜주기 위해 디자인

컨설팅 산업이 성장하기 시작했다. 1929년에 시작된 대공황 때문에 산업 활동이 크게 위축되었지만, 디자인경영을 위한 갖가지 전제조건들이 갖추어지게 되었다.

### AEG의 사회지향적 예술

1883년 설립된 독일의 제조업체 AEG는 우수 제품으로 게르만족의 우수성을 널리 알리려는 설립자 에밀 라테나우Emil Rathenau와 유능한 CDO의 긴밀한 협조 덕분에 세계 최초로 하우스 스타일House Style을 확립한 회사 중 하나가 되었다. 1907년 라테나우는 페터 베렌스Peter Behrens를 아트 어드바이저Art Advisor로 초빙했다. 건축을 전공하고 뒤셀도르프 공예학교장을 역임한 베렌스는 AEG의 사옥, 제품, 전시, 디스플레이, 포스터, 소책자, 로고 등을 일관성 있게 디자인했다.[5] 베렌스는 조명기구, 전기냄비, 전기시계, 전기 주전자 등의 제품군에 소수의 표준화된 부품, 색채, 질감 및 마감을 교묘하게 이용해 수많은 조합을 만들어내는 방법으로 동질성을 확립했다.

3-6
AEG 제품 및
로고 디자인의 진화
출처: AEG

| 1896 | 1900 | 1900 | 1908 | 1908 | 1912 |

| 1985 | 1996 | 2004 | 2010 | 2016 |

전기 주전자의 경우 몇 가지로 표준화된 몸체, 손잡이, 뚜껑 등 부품을 각기 다른 방법으로 조립해 무려 80가지의 변종을 만들어낼 수 있었다. 특히 플러그와 가열장치는 동일한 것을 사용해 제조원가 절감을 도모했다.[6] 존 헤스켓은 페터 베렌스야말로 표준화를 제품 디자인에 처음 제대로 적용한 산업 디자이너 중 한 사람이라고 주장했다.[7] 베렌스는 디자인 인재의 발굴과 등용에 적극 나서 훗날 세계적인 디자인 거장으로 성장한 발터 그로피우스Walter Gropius, 미스 반 데어 로에Mies Van Der Rohe, 아돌프 메이어Adolf Meyer 등 젊고 재능 있는 건축가와 디자이너를 초빙해 함께 일했다.

AEG 디자인경영의 성공은 소유주인 에밀과 발터 라테나우, 사장 폴 조단Paul Jordan과 같은 우수한 최고경영진이 베렌스의 디자인 작업을 전폭적으로 지원해준 덕분이다. 그들은 기업이 단지 상업적인 성과에 연연하지 않고 사회를 위해 헌신적 사명을 다하기 위해 '사회지향적 예술Socially Oriented Art'을 지향해야 한다고 믿었다.[8] 더 나아가서 세계시장에서 독일 제품의 우수성을 널리 알리려면 디자인도 훌륭해야 한다는 소신을 갖고 있었다. 그런 맥락에서 AEG는 세계 최초로 디자인경영을 체계적으로 구현한 기업이라고 볼 수 있다. 비록 1914년에 일어난 제1차 세계대전으로 AEG의 선구적인 디자인경영 활동은 오래 지속되지 못했지만, 훌륭한 디자인으로 인류에 봉사한다는 기업 이념은 오늘날까지 이어져 오고 있다.

### 런던지하철의 하우스 스타일

영국의 런던지하철LU, London Underground은 공공부문에서 이루어진 디자인경영의 효시로 꼽을 수 있다. 대학에서 법률을 전공하고 1906년 LU에 입사한 프랭크 픽Frank Pick은 공공 서비스의 질을 향상시키는 데 디자인이 크게 기여할 수 있다는 신념을 갖고 있었다. 회사 안에서 픽의 지위가 높아짐에 따라 LU의 경영활동에서 디자인의 수준이 점차 향상되었다. 사장 비서로 일을 시작한 픽은 1908년 홍보책임자로 임명되었고, 1928년 전무로 승진했으며, 1933년부터 1940년까지 지하철공사의 CEO를 역임했다.

1914년 에드워드 존스턴Edward Johnston이 개발한 산세리프Sans Serif 서체

는 LU에서 사용하는 모든 사이니지, 포스터, 인쇄물을 위한 표준 서체로 채택되었다. 그래픽 디자이너 맥나이트 카우퍼McKnight Kauffer는 많은 포스터를 제작했고, 찰스 홀덴Charles Holden은 여러 역 건물의 디자인 용역을 수주했다. 1931년 해리 벡Harry Beck은 직선과 대각선, 원형으로 간소화한 도시철도망 노선도를 디자인했다. 1933년 프랭크 픽이 CEO로 승진하면서 디자인 통합 프로그램은 더욱 힘을 받게 되었다. 토니 리들리Tony Ridley는 픽의 업적에 대해 다음과 같이 설명했다.

프랭크 픽은 디자인경영의 위대한 선구자였다. 1930년대에서 1940년대에 걸쳐 이루어진 새로운 지하철 노선의 확장은 모두 디자인과 제품 혁신이 유기적인 조화를 이룬 하나의 본보기이다. 피카딜리Piccadilly, 노던Northern, 센트럴Central 노선 연장에 따라 새롭게 해리 벡이 디자인한 기차, 역 건물, 그래픽 등은 LU가 새로운 정체성을 갖게 해주었을 뿐 아니라 고객에게 수준 높은 서비스를 제공했다. 더 나아가 프랭크 픽은 디자인으로 고객의 관심을 새로운 서비스에 집중시켜 지하철의 이점을 충분히 부각시킴으로써 지속적으로 수

3-7
런던지하철 지도의 진화

3-8
런던지하철 로고의 진화

1908

1931

1908

1910

1920s

1933

1985

요를 높일 수 있었다. 본질적으로 그는 디자인경영을 공공운송 서비스를 꽃피우는 수단으로 잘 활용했다.[9]

그 결과 지하철의 차량, 버스, 플랫폼 의자, 조명기구 들이 모두 조화를 이루도록 해주는 '하우스 스타일'이 형성되었다. 디자인에 관한 픽의 관심은 오직 지하철 이용객의 편의와 LU 직원의 자긍심을 높이는 데 유용하다는 판단에 따른 것이다.[10] 에이드리언 포티Adrian Forty는 LU 디자인 시스템의 우수성에 대해 다음과 같이 설명했다.

> 디자인을 활용해 일체감을 얻으려던 LU의 노력은 아주 탁월한 성과를 거두었다. 회사의 실정에 맞지 않는 CIP를 도입해 초라한 결과를 남기는 경우가 많지만, LU의 디자인 동질성은 마치 최고급 주문복처럼 잘 어울린다. 조직의 목표에 부응하는 디자인을 위해 기울인 정성과 노력이 일관되고 완벽하게 조화를 이루었다는 인상을 준다. 비록 요즘 이 회사가 당면하고 있는 어려움, 임시방편적인 개보수改補修, 직원의 사기 저하 등이 있음에도 교외에 있는 피카딜리 라인의 플랫폼에 서 있으면 진보적 스타일이 회사의 위상과 종업원의 자긍심을 일깨워주는 시스템으로 얼마나 잘 스며들고 있는가를 알 수 있다.[11]

그런 이유로 프랭크 픽은 '디자인 후원자'처럼 일했던 최초의 최고경영자로 불릴 만한 것이다. LU 디자인경영의 전통은 오늘날까지 잘 이어져오고 있다.

### 올리베티의 제품미학

이탈리아의 문화적 전통을 이어받아 아름다운 제품을 생산한 올리베티는 수준 높은 기업 디자인 시스템을 갖고 있는 회사이다. 1908년 카밀로 올리베티Camillo Olivetti가 설립한 이 회사 역시 최고경영자가 디자인경영을 주도했다. 튜린폴리테크닉에서 전기공학을 전공한 올리베티는 미국 스탠퍼드대학에서 2년간 시간강사로 일하며 공장과 가정의 기계화와 자동화를 연구했다. 미국 생활을 마치고 귀국할 때 그는 '빅토Victor' 자전거와 '윌리엄스Williams' 타이프라이터 등 미국 제품의 이탈리아 내

판매 독점권을 갖고 있었다. 올리베티는 이탈리아 고유의 타이프라이터를 만들려고 회사를 설립한 지 3년 만에 간결하게 정돈된 형태의 'M1'을 출시했다. 1912년 올리베티는 M1 타이프라이터를 예로 들어 제품의 아름다움을 창출하는 디자인의 중요성을 다음과 같이 강조했다.

> 제품의 심미적 측면에 특별한 관심을 기울였다. 타이프라이터는 모호한 장식으로 가치를 높이는 대상이 아니다. 우아하고 세련된 아름다움을 부각시키기 위해 노력했다. 외관뿐 아니라 니켈 도금과 표면 처리에 대해서도 세심하게 배려했다. 품질을 높이기 위해 최고의 생산 시설을 갖추었다.[12]

카밀로 올리베티는 산업 제품의 아름다움은 최첨단 기술공학을 기반으로 한다는 믿음을 갖고, 그 당시 유행하던 '표피적인 장식'을 과감히 배제했다. 그런 방식으로 올리베티는 시장의 선두 주자였던 언더우드 등과 차별화함으로써 경쟁력을 확보할 수 있었다. 기술적으로 뛰어날 뿐 아니라 전체적으로 조화를 이루도록 디자인해야만 훌륭한 제품이 될 수 있다는 신념 덕분이었다. 올리베티는 회사 내에 소수의 디자이너를 채용하되 프로젝트별로 최고 수준의 외부 전문가에게 디자인을 의뢰한다는 방침을 갖고 있었다. 홍보는 지오바니 핀토리Giovanni Pintory, 제품 디자인은 마르첼로 니촐리Marcello Nizzoli가 전했다. 올리베티와 함께 프로젝트

3-9
시적으로 표현된
렉시콘 타이프라이터 포스터
(디자인: 지오반니 핀토리)
출처: Olivetti

를 수행한 외부 디자이너는 에토레 소트사스Ettore Sottsass와 마리오 벨리니Mario Bellini, 미켈레 데 루키Michele de Lucci, 르 코르뷔지에Le Corbusier, 밀턴 그레이저Milton Graser, 장미셸 폴롱Jean-Michel Folon 등을 꼽을 수 있다. 이처럼 최고 수준의 외부 디자인 컨설턴트를 활용해 최고급 디자인을 만들어내는 올리베티의 디자인 전략은 오늘날에 이르기까지 실천되고 있다.

## 미국 기업의 디자인 부서 설립

제1차 세계대전1914-1919은 세계 경제의 판도를 송두리째 흔들어 놓았다. 전쟁터였던 유럽은 심각한 후유증을 앓은 반면, 미국은 영향력이 높아졌다. 1920년대부터 미국의 제조회사들은 제품 디자인이 대중을 만족시키는 중요한 요인이라는 것을 인식하고 기업 디자인 그룹을 설립하기 시작했다. 미국 자동차 산업에서 디자인 전쟁이 촉발된 것도 이 무렵부터다. 1908년부터 생산된 포드의 '모델 T'는 실용적이며 저렴해 출하되자마자 선풍적인 인기를 얻었다. 미국인의 생활수준이 점차 높아지면서 모델 T의 선호도와 만족도는 현저히 떨어졌지만 헨리 포드Henry Ford는 고객의 기호 변화에 부응할 새로운 디자인 개발보다는 생산단가 절감에만 집착했다. 반면 1923년 GM 사장으로 부임한 앨프리드 슬론Alfred Sloan은 고객의 기호와 경제력에 맞추어 다양한 모델을 개발하는 비즈니스 전략으로 포드를 공략했다. GM의 전략이 시장에서 큰 성과를 거둔 데 대해 크리스토퍼 로렌즈Christopher Lorenz는 다음과 같이 설명했다.

헨리 포드의 저항이 있음에도 이 메시지는 자동차 산업에 급격히 스며들기 시작했다. 1926년 GM의 앨프리드 슬론은 외형과 제품 장식을 해마다 교체하는 판매 전략을 활용함으로써 포드의 시장점유율을 잠식해 마침내 최고 위치를 차지했다. 포드는 즉각 디자인에 대한 전열을 재정비해 반격에 나섰고 이에 디트로이트는 외관 디자인Skin-deep Design 변화를 통한 인위적 폐기 전략의 시대로 접어들었다. 독일의 비평가들은 이러한 전략을 '디트로이트 마키아벨리즘Detroit Machiavellismus'이라고 혹평했다.[13]

해마다 새로운 자동차 모델을 선보이기 위해서는 디자인 전담 부서가 필요하게 되었다. 슬론은 캘리포니아에서 자동차 모델을 만들던 할리 얼Harley Earl을 디자인 책임자로 초빙해 디자인 부서의 진용을 갖추어 새로운 디자인 개발에 전념하도록 했다. 얼은 산업용 유토를 사용해 완성차와 같은 모형을 만드는 등 새로운 기법을 구사해 외관이 세련된 1927년형 캐딜락 '라 살La Salle'을 디자인하여 시장 주도권을 가져왔다. 존 헤스켓은 GM사의 디자인 부서 설립에 따른 효과를 다음과 같이 설명했다.

> 1928년 할리 얼은 GM사가 신설한 미술색채부Art and Color Section의 책임자로 임명되었다. 이 부서는 1938년 스타일링부로 승격되었으며, 인원은 300명이 넘어 중요한 위상을 인정받게 되었다. 세계적인 대기업의 디자인 책임자로서 얼은 현대적인 산업제품의 외관에 지대한 영향력을 발휘했다. 아울러 기업 내에서 디자이너의 새로운 역할과 위상을 정립시키는 핵심 인물이 되었다.

GE에서도 1928년 가전제품 디자인 전담 부서를 설립하고 레이 패튼Ray Patten을 책임자로 임명했다. 웨스팅하우스Westinghouse사도 1930년부터 디자인 부서를 설치하고 카네기공과대학Carnegie Institute of Technology(현 카네기멜론대학 Carnegie Mellon University)의 교수 도널드 도너Donald Donner를 디자인 책임자로 활용했다. 이 무렵부터 미국에서 경제대공황이 시작되었지만 주요 회사들이 디자인 부서를 설립, 운영하는 현상이 자리 잡아갔다. 이는 곧 디자인이 경제 위기를 극복하기 위한 방법들 가운데 하나로 활용될 수 있음을 보여주는 것이라 할 수 있다.

### 디자인 컨설팅 산업의 출현

1920년대 중반부터 경쟁적 압력에서 살아남기 위해 디자인을 활용하려는 중소기업이 늘어남에 따라 산업 디자인 분야의 선구자들은 디자인 컨설팅 회사를 설립하기 시작했다. 1926년 광고인쇄업에 종사하던 월터 도윈 티그Walter Dorwin Teague는 뉴욕에서 산업 디자인 회사를 설립했

다. 티그는 이스트맨 코닥을 위해 카메라와 패키지를 디자인했다. 1927년 노먼 벨 게디스Norman Bel Geddes도 뉴욕에서 디자인 스튜디오를 열고 라디오, 캐비닛, 수륙양용기 등을 디자인했으며, 1932년 미래지향적인 비행기, 선박, 자동차 등의 디자인을 다룬 『Horizon지평선』을 출판했다. 1929년 뉴욕에서 디자인 스튜디오를 설립한 레이먼드 로위는 허프 자동차Hupp Automobile 등 여러 회사에 디자인 서비스를 제공했다. 같은 해에 헨리 드레이퍼스Henry Dreyfuss도 뉴욕에서 디자인 회사를 설립하고 벨랩Bell Laboratory을 위해 일하기 시작했다. 그는 "디자인은 조용한 세일즈맨이다."라며 성공적인 마케팅에서 차지하는 디자인의 역할을 쉽게 설명했다. 1929년 월가 붕괴에 이어 대공황이 지속되었지만 디자인 컨설팅 비즈니스는 1930년대 중반에 이르러 미국에서 가장 빠르게 성장하는 분야가 되었다. 《포춘》지는 "가구와 섬유류 제품이 디자인 덕분에 잘 팔린다는 것은 이미 잘 알려진 일이다. 이제 그런 현상이 세탁기, 난로, 스위치보드, 기관차 등에서도 나타나고 있다."[14]고 보도했다. 1936년 《비즈니스위크》는 산업계의 디자인 의식에 대해 다음과 같은 조사 결과를 발표했다.

> 315개의 조사 대상 중 78%에 달하는 회사들이 디자인 업무가 늘어나고 있기 때문에 기술직 인원을 늘려야겠다고 응답했다. 또한 디자인 활동이 점차 증대될 것으로 전망하는 회사가 82%에 달했다. 1936년도에만 디자인 업무 종사자의 증가율이 29%를 넘었다.[15]

점차 산업계가 불황의 늪을 벗어남에 따라 미국을 중심으로 디자인 산업이 본격적으로 활성화되기 시작했다.

### 제2차 세계대전 중의 디자인 서비스

제2차 세계대전은 디자인 분야에 어려움과 새로운 도전의 기회를 제공해주었다. 특히 디자인 컨설팅 산업에 큰 영향을 미쳤는데, 군수 무기와 장비에 대한 훨씬 새로운 디자인 업무들이 생겨났기 때문이다. 레이먼드 로위는 전쟁 동안 미 공군을 위해 종합 응급처치 기기, 자

주포 속성 장전장치, 조정 가능한 로켓추진 비행체 등을 디자인했다. 헨리 드레이퍼스는 미 육군을 위해 105밀리 대공포를 디자인했다. 한편 티그는 미 해군을 위해 함대함 미사일, 수중 기뢰, 잠수함 등 152가지 프로젝트를 수행하는 등 디자인 업무가 늘어났다. 하지만 대다수의 디자인 회사들은 전쟁 동안 교육을 충분히 받은 디자이너의 부족과 재료의 결핍을 극복해야만 했다. 다수의 중견 디자이너들이 군대에 차출되고 강철, 알루미늄 등과 같은 금속들이 무기 제조를 위해 공출되었기 때문이다. 재료의 부족을 디자인으로 극복한 사례로는 로위가 여성용 립스틱의 금속케이스를 카드보드로 대체한 것을 꼽을 수 있다. 디자인 회사들이 군수품을 디자인하는 전통은 전쟁이 끝난 후에도 이어졌다.

1944년 제2차 세계대전에서 승기를 잡았다고 판단한 처칠 행정부는 전쟁이 끝난 후 디자인 수요가 크게 늘어날 것에 대비해 최초의 산업 디자인 진흥기관인 '산업디자인카운슬CoID, The Council of Industrial Design'을 설립했다. 무차별 폭격으로 영국의 주거시설과 산업생산시설들이 무참히 파괴되었으므로 전쟁이 끝난 뒤에는 산업 디자인 수요가 크게 늘어나게 될 것이라고 전망했기 때문이다. CoID는 1946년 '영국제Britain Can Make It'라는 이름의 전시회를 개최해 산업 디자인이 수출을 진흥함으로써 국가경제에 기여할 수 있다는 사실을 홍보하는 등 다양한 활동을 전개했다. 이어 1950년에는 대영 박람회 100주년 기념행사인 대영 페스티벌Festival of Britain을 개최했으며, 1956년에는 부설기구로 디자인센터를 설립했다. 전쟁 중에도 미국 디자이너의 권익 옹호를 위한 전문단체들이 설립되었다. 1938년에는 제조업의 중심지 시카고에서 '미국 디자이너 협회ADI, American Designers Institute'가 설립된 데 이어, 19454년 뉴욕에서 '산업 디자이너 협회SID, Society of Industrial Designers'가 발족되었다. ADI는 1951년 IDI Industrial Design Institute로, SID는 1955년 ASID American Society of Industrial Designers로 개편, 1965년 IDSA Industrial Designers Society of America라는 단일 단체로 통합되었다. 영국에서는 1943년 '디자인 연구소DRU, Design Research Unit'가 설립되었는데, 이는 1935년에 밀너 그레이Milner Gray와 미샤 블랙Misha Black이 설립한 산업디자인파트너십Industrial Design Partnership이 발전된 것이다.

제2차 세계대전이 끝나자 군수산업이 민수民需 체제로 빠르게 전환됨에 따라 디자인 수요가 늘어나서 디자인 회사도 많아졌다. 당시 미국

에서 2,000여 명의 디자이너가 활동하고 있었던 것으로 추정되며《산업 디자인Industrial Design》지는 "1947년 (미국) 산업부는 산업 디자인 활동에 9,000만 달러를 투자했다."고 보도했다.[16] 이는 미국 정부가 산업 디자인의 진흥을 위해 그 당시로서는 거금을 투자했음을 의미한다. 이에 따라 산업계에서 디자인 수요가 크게 늘어났다. 이처럼 디자인 분야가 성년기를 맞이하면서 디자인경영의 필요성이 높아져갔다.

## 디자인경영 학술대회 및 저술 활동의 시작

1951년 산업디자인카운슬[17]은 런던에서 개최된 영국 페스티벌의 공식 이벤트로 국제 디자인 학술대회를 개최했다. 여기서 '산업 디자인이 기업 생존에 필수적'이라는 것과 '디자인 정책은 최고경영자의 책임'이라는 데 대한 공감대가 형성되었다.[18] 폴 레일리Paul Reilly는 디자인 정책이 최고경영자로부터 시작되어 기업 경영 전반으로 확산되어야 한다고 주장했다.[19] 같은 해에 미국에서는 제1회 애스펀 디자인대회Aspen Conference(1954년부터 애스펀 국제디자인대회로 명칭을 바꿈)가 '경영 기능으로서의 디자인'이라는 주제로 개최되었다. 그 회의의 근본 취지는 훌륭한 디자이너, 미술관장, 교육자, 철학자 들과 주요 기업 사장들이 함께 모여서 디자인과 상업의 성공적 통합을 논의하기 위한 것이었다.[20] 2차와 3차 대회도 같은 주제로 열려 디자인경영이 그 당시부터 주요 시사점이었다는 것을 할 수 있다.

1957년, 필라델피아 박물관 대학Philadelphia Museum School은 '경영자로서의 디자이너, 그들을 어떻게 교육해야 하나'라는 주제로 토론회를 개최했다. 토론의 핵심은 '경영자로서의 디자이너에 대한 다섯 가지 견해'였다. 조셉 카레이로Joseph Carreiro를 좌장으로 IIT 디자인학교 교수 제이 도블린Jay Doblin, GE 디자인 매니저인 아서 벡바Arthur BecVar, 듀퐁Du Pont사 디자인 매니저 도메니코 모텔리토Domenico Motellito, L&MLippincott & Margulies의 파트너 고든 리핀코트J. Gordon Lippincott 등 네 명의 토론자를 초청했다. 이 토론회의 목적은 교육계, 기업 디자인 부서의 책임자, 디자인 전문회사의 대표 등을 초빙해 디자인경영에 관한 견해를 청취하는 것이었다. 각각

의 토론자에게 주어진 질문은 "산업 디자이너가 지향해야 하는 최고의 수준은 무엇인가? 이러한 수준에서 문제는 무엇이며, 예외적으로 뛰어난 학생을 위해 그 수준에 도달할 수 있도록 하려면 직업 경로를 어떻게 계획할 수 있는가?"였다. 보충 질문으로는 "대학이 전문적 산업사회의 필요성에 기여하기 위해서는 무엇을 교육해야 하는가?" "디자인경영은 무엇이며 어떤 책임을 수반하는가?" "학교는 직업을 필요로 하는 사람들에게 무엇을 교육해야 하는가?" 등이 있었다. 도블린 교수는 디자인경영 교육의 필요성이 커지고 있다고 강조했다.

> 현재 부사장 수준의 디자인 매니저가 있거나, 10년 이내에 있을 회사는 2,000여 개로 추정된다. 이 같은 방식으로 디자이너를 활용하고 있는 회사들은 소비제품 제조업체와 기본적인 소재공급자 등 두 가지 유형이 있다. 두 분야에서 모두 디자인 매니저를 필요로 하지만 특히 소재 분야에서 필요성이 크다. 디자인 매니저는 회사의 기업 이미지를 정의할 책임은 물론, 회사가 수행하는 모든 업무를 위해 일할 책무를 가진다. 그는 기업의 개성을 형성하는 데 도움을 주며, 이러한 도움은 완성제품을 판매하는 회사보다 다른 회사에 소재를 공급할 때 특히 중요시된다.[21]

도블린은 "디자이너는 기업의 임원이 되어야 한다."는 견해를 피력하고, 디자인 대학Institute of Design은 졸업생들이 미래에 디자인경영자의 지위에 도달할 수 있도록 교육하고 있다고 주장했다. 즉 디자인 분야의 리더를 양성하는 것이 일리노이 공과대학교 디자인 교육의 목표라는 것이었다. 이 토론회를 통해 디자인경영과 디자인경영 교육의 중요성에 관한 인식이 크게 확산되기 시작했다. 영국에서 발행되는 《디자인》은 1964년부터 디자인경영에 대한 일련의 기사를 연재했다.[22] 3회 연재된 이 시리즈의 목적은 디자인경영의 본질이 무엇인가를 알아내고, 성공적인 기업에서 디자인경영의 역할을 밝혀내는 것이었다. '디자인경영'이라는 용어는 1964년 영국 왕립예술협회가 '디자인경영을 위한 상Presidential Awards for Design Management'을 제정하면서부터 공식적으로 사용되기 시작했다. 이 시상 제도는 RSA와 CoID1972년부터는 Design Council가 공동

으로 기업의 품질 향상을 위한 디자인 활동을 장려하기 위해 격년제로 실시했다. 1966년 최초의 디자인경영 전문서적이 마이클 파르<sup>Michael Farr</sup>에 의해『*Design Management* <sup>디자인경영</sup>』라는 제목으로 출간되었다. 파르는 디자인 컨설턴트로서 직접 경험한 내용을 기초로 기업 경영자와 프리랜스 디자이너 사이의 효과적 소통의 중요성을 강조했다.[23] 그는 디자인경영의 기능을 디자인 문제를 정의하는 것, 가장 적절한 디자이너를 찾아내는 것, 그리고 그 디자이너가 약정된 시간과 예산의 범위 내에서 디자인 문제를 해결할 수 있도록 도와주는 것이라고 주장했다. 1967년, 마이클 미들턴<sup>Michael Middleton</sup>은『*Group Practice in Design* <sup>디자인에서의 그룹 실무</sup>』에서 "경영만이 좋은 디자인의 창출을 위한 환경을 만들어줄 수 있다."고 주장했다. 그는 특히 디자인경영에서는 전문적인 자격과 경험이 필요하다고 다음과 같이 강조했다.

『*Group Practice in Design*』

> 좋은 디자인을 만들어낼 수 있는 기본적인 환경은 오직 경영 활동을 통해 수립될 수 있으므로 경영을 창조적 프로세스로 끌어들이는 효과적인 연결 고리가 있어야 한다. (중략) 건축 못지않게 산업 디자인에서도 디자인경영을 잘하려면 전문적인 자질과 경험이 요구된다.[24]

1960년대 후반에 이르러 CoID는 커다란 환경 변화를 맞았다. 산업 디자인뿐 아니라 공학 디자인<sup>Engineering Design</sup>의 중요성이 크게 부각되기 시작했기 때문이다. 자동차나 기계제품처럼 복합적인 대상을 디자인하려면 산업 디자인과 공학 디자인이 유기적으로 조화되어야 한다는 인식이 생겨난 것이다. 처음에는 CoID와 별도로 공학디자인위원회를 설립하는 방안이 검토되었으나 예산 절감 등의 이유로 CoID를 확대 개편해 공학 디자인 기능을 포함시키는 계획이 추진되었다. 1900년대부터 1960년대까지 디자인경영의 전제조건 준비기의 주요 디자인경영 활동들을 인물과 사건별로 구분하여 정리하면 다음 쪽의 3-10과 같다.

| 연도 / 이벤트 | 관련 인물 | 관련 사건 | 거시적 이슈 |
|---|---|---|---|
| **1900년대**<br>유럽 기업<br>디자인<br>활동의 본격화 | **월터 라데나우**<br>AEG의 사장으로 디자인의 중요성을<br>강조하며 디자인 챔피언 역할 수행<br><br>**페터 베렌스**<br>1907년 AEG의 디자인 책임자 취임<br>기업정체성 확립<br><br>**프랭크 픽**<br>런던교통시스템(LTS) 입사(1906)<br>디자인을 통한 서비스의 질 개선 도모<br><br>**카밀로 올리베티**<br>표피적인 장식 배제<br>최고 수준의 컨설턴트 활용 | **AEG사의 사회지향적 예술**<br>상업적이 아니라 헌신적인 임무로<br>사람들의 삶을 더 편하게 해주는<br>디자인관 신봉<br><br>**하우스 스타일 추구**<br>디자인으로 지하철의 차량, 버스,<br>플랫폼 의자, 조명기구 등의 조화:<br>하우스 스타일 형성 | 러시아 혁명(1905)<br><br>독일공작연맹(DWB)<br>창립(1907)<br><br>포드 '모델 T' 생산<br>(1908)<br><br>미래파 전시회(1912)<br><br>제1차 세계대전<br>발발(1914)<br><br>영국 디자인산업 협회<br>(DIA) 창립(1915)<br><br>바우하우스 설립(1919) |
| **1920년대**<br>미국 기업<br>디자인 그룹<br>및 디자인<br>전문회사의<br>설립 | **월터 도윈 티그 디자인회사(1926–)**<br>전문가로서 산업 디자이너의<br>지위 확보 주장<br><br>**노먼 벨 게디스 디자인회사(1927–)**<br>제품 판매 촉진을 위한<br>디자인 서비스 제공<br><br>**헨리 드레이퍼스 디자인회사(1929–)**<br>"디자인은 말 없는 세일즈맨이다."<br><br>**레이먼드 로위 디자인회사(1929–)**<br>"추한 것은 팔리지 않는다."는 것을 미국<br>산업계에 입증시킨다며 디자인회사 설립 | **GM이 포드의 판매액 추월(1926)**<br>매년 외형을 교체하는<br>판매 전략으로 '모델 T'만을<br>고집하던 포드사 제압<br><br>**GM 미술색채부 설치(1928)**<br>자동차 디자인실의 효시<br>(책임자 할리 얼)<br>판매를 위한 스타일: 인위적<br>폐기처분 조장한다는 비난<br><br>**GE 가전제품 디자인 부서<br>설립(1927)**<br>레이 패튼의 지휘로 가전제품<br>디자인을 체계적으로 관리 | 광고효과테스트(1926)<br>다니엘 스타치:<br>성공적 광고의<br>기능이란 주목, 흥미,<br>설득력, 기억과 감동,<br>책임에 따른 행동<br><br>경제대공황(1929–)<br>뉴욕 증권시장 붕괴<br><br>디자인 컨설팅 산업의<br>빠른 성장 전망(《포춘》<br>《비즈니스위크》지) |
| **1930년대**<br>디자인 컨설팅<br>산업의 활성화 | **노먼 벨 게디스**<br>『Horizon』 출간(1932)<br>미래파적 투영, 유선형 디자인 개념 수립<br>엄격한 직선 위주의 모더니즘에 대한 반발<br><br>**허버트 리드**<br>『Art & Industry』 출간(1934)<br>응용미술을 비판, 새로운 미적 기준을<br>위한 디자인 의식의 필요성 주장 | **웨스팅하우스**<br>도널드 도너를 디자인경영자로<br>활용(1930)<br><br>**라슬로 모호이너지**<br>뉴 바우하우스 설립(1937) | 대공황 확산<br>국제경제의 불균형<br>대규모 실업사태<br>군수산업 육성<br><br>제2차 세계대전<br>발발(1941) |
| **1940년대**<br>전쟁 중의<br>디자인 활동 | **레이먼드 로위**<br>미 공군을 위한 디자인<br><br>**헨리 드레이퍼스**<br>미 육군을 위한 디자인 개발<br>(105밀리 대공포 등) | **영국 DRU 설립(1943)**<br>밀너 그레이, 미샤 블랙이 설립<br><br>**영국 CoID 설립(1944)**<br>국립 산업 디자인 진흥기관으로<br>다양한 활동 전개 | 제2차 세계대전<br>종료(1945) |

| 연도 \ 이벤트 | 관련 인물 | 관련 사건 | 거시적 이슈 |
|---|---|---|---|
| **1940년대**<br>전쟁 중의<br>디자인 활동 | **월터 도르윈 티그**<br>**미 해군을 위해 함대함 미사일 등**<br>152가지 프로젝트 수행<br><br>**레이먼드 로위**<br>《타임》지 커버스토리(1949) | **미국 SID 설립(1944)**<br>월터 도윈 티그(초대 회장)<br>미국 산업 디자이너협회(IDSA)로<br>발전(1965) | |
| **1950년대**<br>디자인경영에<br>대한<br>학술대회 | **폴 레일리(1951)**<br>"디자인 정책은 최고경영자로부터<br>시작되어 기업 전반으로 확산되어야<br>한다."고 주장<br><br>**할리 얼**<br>GM 초대 디자인 책임자:<br>'인위적 폐기처분' 개념을 창안<br><br>**제이 도블린(1957)**<br>일리노이 공과대학교 디자인대학장<br>디자인대학(Institute of Design)은<br>미래 디자인경영자를 교육해야 한다고 주장<br><br>**아놀드 파이젠바움**<br>전체 품질관리(Total Quality Control, 1956):<br>경영과학의 진보적 단계를 상징<br>디자인부터 수송까지의 통합 관리 효율성 | **CoID: 국제디자인학술대회(1951)**<br>"산업 디자인이 기업 생존에<br>필수적이며, 디자인 정책은<br>최고경영자의 책임이어야 한다."<br><br>**애스펀 대회(1954-1956)**<br>제1, 2, 3차 대회의 주제로<br>'경영 기능으로서의 디자인' 채택:<br>디자인과 비즈니스의<br>성공적 통합을 논의<br><br>**필라델피아뮤지엄대학교의**<br>**디자인 경영 세미나(1957)**<br>주제: '경영자로서의 디자이너<br>그리고 그들을 어떻게 다루는가.'<br>핵심: '경영자로서 디자이너에<br>대한 다섯 가지 견해'<br><br>**GK 인더스트리얼 연구소(1957)**<br>에쿠안 겐지(榮久庵憲司)가 설립:<br>일본 최대의 산업 디자인<br>전문회사로 발전<br><br>**일본 정부 G-마크 제도 실시(1957)** | 한국전쟁(1950-1953) |
| **1960년대**<br>디자인경영<br>저술 활동 | **마이클 파르(1966)**<br>『Design Management』 출간<br>디자인 문제 정의, 적절한 디자이너 탐색,<br>시간과 예산 내에서의 작업 기능<br>기업 경영자와 프리랜스 디자이너<br>사이의 효과적 소통의 중요성 강조<br><br>**마이클 미들턴(1967)**<br>『Group Practice in Design』 출간<br>경영 활동만이 좋은 디자인을 위한<br>초기 환경을 수립할 수 있으며<br>디자인과 경영을 효과적으로 결합해<br>경영에 창조적 프로세스를 도입해야 함 | **영국 《디자인》지**<br>**디자인경영 관련 기사(1964)**<br><br>**왕립예술협회 디자인경영상(1965)**<br>산업 디자인위원회와 공동으로<br>격년제 디자인경영상<br>(Presidential Awards for<br>Management) 시상제도 실시<br><br>**필립스디자인관계센터(1969)**<br><br>**일본산업디자인진흥원**<br>**(JIDPO)(1969)** | 베트남 전쟁<br>(1960-1975)<br><br>스푸트니크 1호<br>발사(1967) |

## 디자인경영 교육의 확산

1970년 미래학자 앨빈 토플러Albin Toffler는 『미래쇼크The Future Shock』에
서 "인류는 기술적, 사회적 변화가 가속화되어 개인과 집단이 적응하
기가 점점 더 어려워지는 이른바 '미래의 충격'에 대비해야 한다."고 주
장했다. 이 책에서 처음 등장했던 지식의 과부하, 권력이동, 디지털 혁
명, 지식시대와 같은 용어들이 일상어로 자리 잡아갈 만큼 선견력을 갖
고 있던 토플러는 1980년 『제3의 물결The Third Wave』에서 "첫 번째 물결인
농업혁명과 두 번째 물결인 산업혁명에 이어 제3의 물결인 정보혁명이
시작되었다."고 주장했다. 컴퓨터의 대량 보급에 따른 인터넷의 상용
화와 로봇 기술을 이용한 자동화의 확산으로 탈대량화, 지식 기반 생산
과 변화가 더욱 빠르게 이어질 것으로 예측했다. 물론 '제3차 산업혁명'
이라는 용어 자체는 미국의 미래학자 제러미 리프킨Jeremy Rifkin이 『3차 산
업혁명The Third Industrial Revolution』[25]에서 처음 사용했지만, 토플러는 일찍이 그
시대의 도래를 내다보았던 것이다.

1969년 일본 정부는 일본산업디자인진흥기구JIDPO, Japan Industrial Design
Promotion Organization를 설립했으며, 1970년 우리나라에서는 최초의 디자인
진흥기관인 한국디자인포장센터가 출범했다. 1972년 영국에서는 2차
세계대전 직전에 설립된 CoID의 명칭을 디자인카운슬Design Council로 바

꾸었다. 영국제품의 경쟁력을 강화하려면 조형적 특성을 창출하는 산업 디자인뿐 아니라 기술적 솔루션을 만들어내는 공학 디자인을 고루 진흥해야 한다는 주장이 크게 대두되었기 때문이다. 이 무렵부터 선진국에서는 디자인경영이 하나의 학문 분야로 자리 잡게 된다. 영국과 미국 등 선진국의 경영대학원 등 주요 교육기관에서 디자인경영이 교육되기 시작했으며, 관련 서적의 저술도 활발히 이루어졌다. 캐나다에서는 기업 임원들에게 디자인경영을 교육하기 위한 커리큘럼이 개발되었고, 영국의 런던 비즈니스 스쿨과 왕립예술학교에서는 디자인경영 과목이 개설되었다. 미국 보스턴에서 디자인 매니지먼트 인스티튜트 DMI, Design Management Institute 가 발족되어 전문적인 교육 및 연구 활동을 주도하기 시작했다.

## 캐나다 교육계의 디자인경영 교육 주도

1971년 캐나다 맥매스터대학교 McMaster University 는 임원을 위한 디자인경영 교육과정을 개발했다. 이 프로젝트는 캐나다 상공부 디자인청과 국립디자인위원회 National Design Council 가 지원했다. 캐나다 기업의 임원들과 정부의 공무원에게 디자인과 디자인경영의 중요성을 인식시키기 위한 이 교육과정은 디자인이 조직의 목적 달성에 공헌하는 수단이라는 인식을 근간으로 하고 있다. 이에 따라 교육과정에서는 디자인 개발의 창조적 측면이 아니라 관리적인 측면을 중점적으로 다루었다. 이 교육과정은 디자인경영에 대한 다음 열네 가지 이슈들로 구성되었다.

① 디자인 기능의 조직　　⑧ 디자인경영에서의 의사결정

② 디자인 인력 관리　　　⑨ 비용-이익 관계

③ 디자인 컨설턴트 활용　⑩ 마케팅

④ 디자인경영　　　　　⑪ 생산과 재료

⑤ 프로젝트 경영　　　　⑫ 포장과 공급

⑥ 프로젝트 계획　　　　⑬ 사회적 측면

⑦ 스케줄 그리고 조정　　⑭ 법적 측면

한편 매니토바대학교University of Manitoba의 디자인경영센터는 기업의 임원들이 디자인경영의 이론과 실제를 경험할 수 있도록 세 가지 디자인경영 과정을 개설했다. 첫 번째 과정은 디자인경영에 관한 인식을 높이기 위한 일반적인 입문 과정이었으며, 두 번째와 세 번째 과정은 각각 수익을 높일 수 있는 마케팅과 생산에 중점을 두었다. 모든 과정의 교육 방식은 여러 명의 초빙강사가 제공하는 여덟 가지 프레젠테이션을 위주로 하였다. 각 과정의 교육 기간은 여덟 단위로 구성되었다. 이상 세 가지 교육과정은 맥매스터대학교의 디자인경영 교육과정으로부터 큰 영향을 받았지만 좀 더 구체적이었다고 할 수 있다. 그러나 1970년대 중반에 이르러 캐나다의 정치적 환경이 달라지면서 이 교육과정은 문을 닫게 되었다.

## 티파니와튼의 디자인경영 강연회

1974년 펜실베이니아대학교 와튼경영대학원The University of Pennsylvania Wharton School은 티파니와 공동으로 기업 디자인경영 강연 시리즈를 개최했다.[26] 티파니와튼Tiffany-Wharton의 디자인경영 강연회는 일곱 명의 유명 기업인과 디자이너를 연사로 초빙해 비즈니스 리더는 물론 경영학을 전공하는 학생의 디자인 의식 수준을 높여 디자이너와 파트너십을 형성하게 하는 것을 목적으로 하였다.

IBM의 회장인 토마스 왓슨 2세Thomas Watson, Jr.는 〈좋은 디자인은 좋은 사업이다.Good Design is Good Business.〉라는 제목의 강연에서 IBM이 사업상 큰 성공을 거둘 수 있었던 것은 좋은 디자인 덕분이었다며, 어떻게 기업 디자인 시스템을 구축했는지 소상하게 설명했다. IBM이 현대적인 CIP를 수립할 수 있었던 데는 올리베티 사장의 도움이 컸다는 것은 잘 알려진 사실이다. 왓슨 2세는 올리베티 제품의 디자인 수준이 IBM보다 월등히 높은 수준이라는 것을 인식하고 아드리아노 올리베티Adriano Olivetti를 방문해 많은 조언을 얻었다고 실토했다. 하버드디자인대학원 출신으로 뉴욕 현대미술관MoMA의 큐레이터였던 엘리엇 노이스Eliot Noyes처럼 매우 탁월한 디자인 컨설턴트와 긴밀한 협조를 한 것도 IBM의 디

자인 프로그램이 성공을 거두는 데 커다란 역할을 했다고 설명했다. 아울러 그는 IBM은 한 제품의 개성을 강조하기보다는 서식, 포스터, 책자, 광고 등은 물론 제품과 건물 등에서도 일관성 있는 기업 이미지를 형성하는 데 중점을 두었다고 강조했다. 실제로 IBM은 세계 최고 수준의 건축가와 디자이너를 활용해 개성과 품격이 높은 건축물과 제품을 디자인함으로써 "우리는 디자인에서 최고가 되기 위해 심사숙고하고 있다."는 점이 암암리에 부각될 수 있도록 했다.[27] 이 강연회에는 RCA의 교수인 미샤 블랙과 미국의 저명 디자인 평론가인 조지 넬슨George Nelson 등도 연사로 초빙되어 디자인경영의 중요성에 대해 강조했다. 토머스 슈트Thomas Schutte는 이 강연회에서 발표된 논문들을 모아『The Art of Design Management 디자인경영의 예술』를 출판했다.

『The Art of Design Management』

## 영국 대학원 과정의 디자인경영 교육

1970년대 중반부터 영국의 대학원 과정에서 디자인경영 교육이 시작되었다. 런던경영대학원LBS, London Business School과 RCA에서 각각 디자인경영과정이 개설된 것이다. 1976년 RCA의 브루스 아처Bruce Archer 교수는 혁신을 촉진하기 위해서는 디자인경영의 학문적 역할이 매우 필요하다는 점을 강조했다.[28] 같은 해에 LBS에서 디자인경영 과정을 설립하는 데 앞장선 피터 고브Peter Gorb는 여러 유형의 디자인 실무와 관련해 디자인경영의 기획 기능이 중요하다고 주장했다.[29] 이 교육과정은 미래의 경영자가 될 경영대학원 학생들에게 디자인경영의 중요성을 인식시키기 위한 것이었다. 1977년부터 RCA는 울프슨재단의 재정적인 협조로 디자인경영 석좌교수를 초빙하기 시작했다. 첫 번째 석좌교수로 초빙된 브라이언 스미스Brian Smith는 기업의 디자인 자원 경영에 중점을 두어 윤리성의 중요성을 강조했다. 왕립예술협회에서 주최한〈디자인경영과 윤리성The Morality and Management of Design〉이라는 제목의 강연에서 스미스 교수는 "많은 경영자들이 이윤 증대를 앞세워 디자인에 대해 잘못된 결정을 하고 있다."고 지적하며 "디자이너가 윤리적으로 무장하여 그런 일을 막아야 한다."고 주장했다. 그는 "디자인경영의 이념에 앞서 기법

들이 강조되는 것을 싫어한다. 그것이 내 강연에서 전달하고자 하는 메시지의 90%이다. 디자인경영의 이념이 무엇보다 중요하다는 점을 지적하고 싶다."라고 강조했다.[30] 이후 RCA는 해마다 디자인경영 석좌교수를 초빙해 교육에 참여할 수 있도록 했다. LBS의 디자인경영 과정은 경영자는 물론 경영학을 전공하는 학생이 디자인경영 마인드를 갖도록 하는 데 중점을 두고 운영되었다. LBS는 저명한 경영자와 디자이너를 초빙해 디자인과 디자인경영에 대한 세미나 시리즈를 개최했다. 이처럼 디자인경영 교육은 영국의 대학원에서부터 본격화되기 시작했다.

## DMI 설립

1976년 매사추세츠미술대학Massachusetts College of Art은 부설 기구로 DMI Design Management Institute를 설립했다. 로버트 해논Robert Hannon이 설립한 DMI는 디자인경영의 연구, 교육, 출판 등을 통해 산업계의 디자인 실무가 효율적으로 이루어지도록 하는 것을 목표로 했다. DMI의 활동은 피터 로렌스Peter Lawrence(그는 현재 보스턴에서 기업디자인재단Corporate Design Foundation을 설립, 운영하고 있음)를 운영책임자로 초빙한 다음부터 다변화되기 시작했다. 특히 1979년부터 해마다 개최되는 디자인경영학술대회Design Management Conference는 기업 경영자들에게 이 분야를 홍보하고 지식체계를 수립하게 하는 데 크게 기여했다.

DMI는 얼 파웰Earl Powell이 책임자로 부임한 1985년부터 크게 변모하기 시작했다. 먼저 매사추세츠미술대학으로부터 독립해 독자적인 전문협회 체제를 갖추었다. 기업의 디자인경영자와 디자인경영 관련 교수들이 DMI의 회원으로 가입함에 따라 협회의 규모가 달라졌다. 1987년 DMI는 디자인경영에 관한 획기적인 연구 프로젝트를 착수했다. 하버드경영대학원의 디자인경영자원센터The Center for Design Management Resources와 공동으로 TRIAD라는 명칭의 국제 공동연구를 추진하기 시작한 것이다. TRIAD는 제대로 육성된 디자인이 기업의 성공에 얼마나 큰 영향을 미치는가에 대한 사례들을 발굴해 경영대학원의 최고경영자과정 등에서 교재로 활용하는 것을 목표로 하였다. 이 프로젝트는

미국, 유럽, 일본 등 주요 선진국의 13개 기업들이 이루어낸 성공적인 산업 디자인 실무 사례를 대상으로 추진되었다. 소니 워크맨, 캐논 카메라, 브라운 커피메이커, 필립스 초음파 진단기 등 모든 사례는 디자인이 사업의 성공을 위한 경영 전략적 수단으로 큰 기여를 하고 있음을 보여주었다. 1989년 DMI는 이 프로젝트에서 밝혀낸 내용들을 규격화된 패널로 정리해 전 세계 주요 도시에서 순회 전시회를 개최했다. 이 전시회는 특히 런던의 예에서 보는 것처럼 〈90년대를 위한 제품전략〉이라는 제목으로 개최된 이틀간의 세미나와 함께 열려서 최고경영자들에게 디자인의 중요성을 효과적으로 보여주었다.[31]

1989년 DMI는《디자인경영 저널Design Management Journal》을 창간했다. 이 저널은 제품, 커뮤니케이션, 환경의 디자인이 어떻게 해당 조직의 경영에서 핵심적이며 필수적인 자원이 될 수 있는가에 대한 논문과 사례 연구를 선정, 게재하고 있다. 계간으로 발행되는 이 저널은 디자인경영 분야의 지식체계 확립에 지대한 공헌을 하고 있다. 같은 해부터 DMI는 국제디자인경영교육 및 연구학술대회International Design Management Research and Education Forum를 하버드경영대학원에서 개최했다. 이 학술대회는 매년 미국과 유럽에서 번갈아 가면서 열리고 있다. 제3회(1991)는 하버드경영대학원, 제4회(1992)는 런던경영대학원, 제5회(1993)는 매사추세츠공과대학교(MIT), 제6회(1994)는 파리대학교, 제7회(1995)는 스탠퍼드대학교에서 개최되었다.

## 디자인경영의 개념적 체계 형성

1980년대 초반부터 '디자인경영'이라는 용어를 명확하게 정의하고 개념적 구조를 형성하려는 노력이 다각적으로 전개되었다. 앨런 토펠리언은 『The Management of Design Projects 디자인 프로젝트 경영』라는 책에서 디자인경영의 본질과 경영을 분석하는 방법으로 개념적인 구조를 구축했다. 토펠리언은 디자인경영을 '프로젝트 디자인경영'과 '기업 디자인경영'의 두 가지 수준으로 분류했다. 프로젝트 디자인경영은 단기간 동안에 디자인 프로젝트를 관리하는 문제들을 다룬 반면, 기업 디자인

경영은 장기간 기업의 경영활동에 기여하는 디자인 기법과 활동에 초점을 맞추고 있다. 마크 오클리도 『*Managing Product Design* 프로젝트 디자인 경영』이라는 책에서 디자인경영의 수준을 '디자인 프로젝트'와 '디자인 정책'의 두 가지로 구분한 다음 각각의 특성을 규명하려고 시도했다.[32] 1982년 필자는 시라큐스대학원에서 디자인경영을 주제로 석사학위를 취득했다. '디자인경영의 이론과 실제'라는 제목으로 수행된 이 연구에서 필자는 디자인경영의 본질을 다음과 같이 정의했다.

> 디자인경영은 약정된 시간과 예산의 범주 속에서 디자인 서비스의 질적 수준과 생산성을 극대화하기 위해 디자인 인력을 조직하여 실무를 수행하는 데 관한 지식체계다.[33]

이 논문에서 필자는 기업경영에 미치는 디자인경영의 기여를 밝혀내기 위해 사례 연구를 수행한 결과 GE, 코닝 글래스Corning Glass, 스페리 유니백Sperry Univac 등이 디자인의 올바른 경영을 통하여 큰 성과를 거두고 있음이 밝혀졌다. 또한 헨리드레이퍼스연구소, 폴로스디자인연구소, 왈터도원티그연구소 등과 같은 디자인 컨설팅 회사의 성공적인 운영에서도 디자인경영이 큰 기여를 한다는 사실도 밝혀냈다. 특히 이 논문에서는 디자인경영 프로세스를 '기획, 조직, 지휘, 통제'의 순서로 정의하고 각 단계에서 유의해야 하는 주요 시사점과 유용한 기법에 대해 다루었다.

1983년 RCA의 울프슨 디자인경영 석좌교수 크리스토퍼 프리먼Christopher Freeman은 디자인 활동을 실험적 디자인, 디자인 공학, 패션 디자인, 디자인경영의 네 가지 범주로 구분했다. '실험적 디자인'은 신제품이나 프로세스를 상용화하기 위해 생산용 도면의 준비로 이어지는 프로토타입과 시험 공장을 디자인하는 것이다. '디자인 공학'은 특정한 응용을 위하여 기존 기술을 적용하는 것이다. '패션 디자인'은 섬유, 신발, 의자, 자동차, 건물 등의 심미적이며 스타일적 디자인이다. '디자인경영'은 신제품을 시장에 출시, 제조, 창작하는 데 필요한 기획 및 조정 활동이다. 프리먼은 실험적 디자인은 연구개발에 포함되나, 디자인 공학과 유행 디자인은 그 범주에 포함되지 않고, 디자인경영은 부분적으로 연구개발에 포함된다고 주장했다. 프리먼은 디자인경영은 신제품

을 창출하고 출하하는 데 필요한 모든 활동의 기획과 조정을 위한 '혁신 경영' 및 '넓은 경영Broad Management'과 깊은 관련을 맺는다고 보았다.[34]

필자는 1989년 영국 맨체스터메트로폴리탄대학교**舊** 맨체스터 폴리테크닉에서 「신제품전략에 미치는 산업 디자인의 역할에 관한 연구: 디자인 컨설턴트의 역할을 중심으로」라는 논문을 통해 디자인 전략에 관한 이론적 체계가 확립되었고, 산업 디자인이 신제품 전략의 수립 및 시행에서 주도적Initiative, 참여적Participative, 추종적Subordinate 역할을 하고 있음을 실증적으로 밝혔다. 영국 기업이 생산한 아홉 가지 제품(Questron 첨단전자완구, Commander 모터사이클, Roadrunner 7.5톤 트럭, Sitemaster 굴삭기, System K 주방기기, Topsy 공공쓰레기통, Zonephone CT2 휴대폰, Cassette Hose 정원급수용품)을 대상으로 기업 디자인과 디자인 컨설턴트의 역할에 대한 사례연구를 통해 산업 디자인의 역할이 신제품의 성공에 필수적이라는 것을 알아냈다.

## 영국 국립학위수여위원회의 디자인경영 교육과정

영국 제품의 경쟁력을 높이려면 디자인경영 교육을 활성화해야 한다는 인식에 따라 국립학위수여위원회CNAA, Council for National Academic Awards는 '디자인경영 개발 프로젝트' 연구를 지원했다. 1980년에 상무부와 디자인카운슬의 공동 지원으로 CNAA는 실무위원회를 구성했다. 실무위원회는 경영학 교육을 통해 경영자가 디자인에 대한 인식을 증진시킬 수 있는 방법을 모색했다. 영국의 산업계는 물론 전 세계 유수 기업과 경영학 교육기관을 대상으로 심층 연구를 한 결과 경영학 교육에 디자인경영 과목을 포함시키는 것이 필요하다는 결론을 얻었다. 또한 산업계와 교육계의 디자인경영 사례를 경영학 교육에 도입하는 것이 최선의 방법이라고 제안했다. 이 프로젝트는 특히 학부보다 대학원에서 디자인경영을 가르치는 데 중점을 두었다. 디자인경영에는 고도화된 경영기법들이 포함되므로 대학원 수준에서 교육시키는 것이 바람직하다는 판단 때문이다. 1984년에 첫 연구 보고서 「*Managing Design: An Initiative in Management Education* 디자인경영: 경영학 교육에서의 주도」이 출판되었다.

이 보고서에는 영국 기업의 경쟁력 증진을 위해 모든 대학원 과정(경영학석사, 공학석사 등 포함)에서 디자인경영 과목이 교육되어야 한다는 제안이 포함되어 있다.

이상적으로는, 전체 교육과정에서 10% 정도의 시간이 디자인경영에 할애되어야 하고, 적어도 5%의 시간이 필요하다. 디자인경영이 '전통적인 필수과목' 중의 하나가 되어야 하기 때문이다. 이미 디자인경영과 관련되는 내용들이 경영학 교육에서 다루어지고 있기는 하지만, 10%의 시간을 할애해야 한다는 것은 다른 핵심 과목을 축소하거나 빼야 한다는 것을 의미한다. 그것은 경영학 교육에 대한 산업계 요구의 변화를 반영하고 있는 것이다. 만약 새로운 산업혁명을 일으키려 한다면 교육의 혁명 또한 이루어져야 한다.[35]

「Managing Design:
An Initiative in
Management Education」

이 보고서에서는 'Design Management'라는 용어 대신 'Managing Design'이라는 용어가 사용되었다. 그것은 'Design Management'가 이미 여러 분야에서 각기 다른 의미로 사용되고 있다는 판단 때문이었다. 여기서 'Managing Design'은 내부 디자인 조직의 경영이나 제조회사의 디자인 프로젝트 관리를 의미하지 않는다. 이 용어는 혁신 경영과 같은 맥락에서 제품 개발의 모든 측면을 포괄하는 것이므로 제품 조형을 위주로 하는 산업 디자인보다 더 넓은 의미를 갖는다. 경영자가 제품 디자인의 중요성에 대해 폭넓게 인식하게 하고, 실제로 활용할 수 있는 기법을 교육하기 위해 이 교육과정은 다음 아홉 가지 주요 주제로 구성되었다. 사업적 맥락에서의 디자인, 디자인 작업의 본질, 디자인과 제품전략, 디자인 정책 수립, 디자인과 제품 요구사항의 연구, 디자인 프로젝트 관리, 디자인 업무의 구성요소, 디자인 성과물의 평가, 디자인의 법률적 측면 등이다.[36] CNAA의 권고에 따라 1985학년도부터 리즈Leeds, 레스터Leicester, 킹스턴Kingston 대학교의 경영학 과정에서 디자인경영 과목이 시험적으로 교육되기 시작했다. 이어 브리스톨Bristol, 미들섹스Middlesex, 험버사이드Humberside 대학에서도 시범교육이 실시되었다. 1987년 CNAA에서는 이상 6개 교육기관에서 실시된 디자인경영 교육의 결과를 수록한 제 2차 보고서 「Managing Design: An Update디자인경영: 업데이트」

를 발간하였다. 이 보고서에는 디자인경영 교육의 성공을 위해 디자인 전공 교수와 경영학 전공 교수의 유기적인 협조가 긴요하다는 내용이 포함되었다. 또한 디자인이라는 용어가 통념적인 의미의 산업 디자인 (제품, 섬유, 패션, 실내, 그래픽디자인 등 포함)과 공학 디자인을 모두 포괄해야 한다는 내용도 강조되었다. 이는 곧 신제품의 개발에서 아주 중요한 역할을 담당하는 산업 디자인과 공학 디자인이 부자연스럽게 나누어져서는 안 된다는 영국식 사고를 반영하는 것이라고 할 수 있다.

## 디자인 임원 시대의 도래

디자인이 제품의 경쟁력을 좌우한다는 인식이 확산됨에 따라 기업의 디자인경영 활동이 본격화되었다. 1976년 설립된 애플은 디자인에 관심이 컸던 창업자 스티브 잡스의 영향으로 디자인을 전략적으로 활용하기 시작했다. 잡스는 1982년부터 프로그 디자인의 대표인 하르트무트 에슬링거와 협력하여 애플 제품의 정체성 형성을 도모했다. 당시 애플은 프로그 디자인에 매월 10만 달러(각종 추가 경비 별도)를 지불하되, 프로그는 애플만을 위해 독점적으로 일한다는 계약을 맺었다. 에슬링거가 창안한 '스노 화이트 디자인 언어'라는 전략은 수직·수평선을 활용한 간결한 형태, '아주 옅은 황백색Off-white'(애플 내부에서는 '안개Fog'라는 별명으로 불렀음)을 모든 제품에 적용해 '애플다움'을 만들어내려는 것이었다. 이 전략에 따라 디자인된 첫 제품이 1984년에 출시된 애플IIC 컴퓨터이며, 잡스가 애플을 떠난 뒤에도 1990년까지 모든 제품에 그 원칙이 적용되었다. 1997년 스티브 잡스가 애플 CEO로 복귀한 뒤에는 영국 출신 산업 디자이너 조너선 아이브Jonathan Ive가 CDO 부사장로서 아이맥, 아이튠즈, 아이폰 등 다양한 제품 라인에 새로운 애플 제품의 정체성을 형성했다.

필립스는 산업 디자인센터를 독립 법인으로 개편했으며, 디자인을 미래의 비전을 구현하는 수단으로 적극 활용하고 있다. 그 과정을 주도한 사람이 바로 1991년 필립스디자인센터의 최고책임자로 선임된 스테파노 마르자노Stephano Marzano이다. 마르자노는 'Vision of the

Future'(1995) 등 다양한 선행 디자인 프로젝트를 통해 가전제품과 헬스케어의 디자인이 바꿀 인류의 삶을 보여주었다. 그는 특히 1998년 필립스디자인Philips Design을 독립법인으로 발족시켜 글로벌 디자인 에이전시의 역할도 수행하도록 했다. 필립스디자인에서는 세계 35개 이상의 다양한 국적을 가진 550여 명의 전문가들이 제품 디자인, 패키지 디자인, 아이덴티티 디자인, 환경 디자인, 사용자 인터페이스 인터랙션 디자인, 사용자 경험 디자인 그리고 미래 지향적 혁신 선행 디자인 등 다양한 디자인 분야의 업무를 맡고 있다. 필립스디자인은 필립스 내의 다양한 사업 분야를 위한 디자인 프로젝트를 수행하고 있으며, 외부 업체들과의 협동 프로젝트를 수행하기도 한다. 이에 따라 필립스 헬스케어의 제품들이 사용자 친화적으로 되어가고 있다는 평가를 받고 있다. 예를 들면 병원 환경의 디자인 솔루션인 '앰비언트 익스피리언스Ambient Experience'는 은은한 조명을 설치해 쾌적하고 심리적인 안정감을 느낄 수 있는 병원 환경을 제공해주어 큰 호응을 얻고 있다.

　1969년에 설립된 삼성전자는 수출 제품의 디자인 질을 높이기 위해 1971년 산업 디자이너를 공채하여 회사 내 디자인 부서를 운영해 왔다. 21세기 기업 경영의 최후 승부처는 디자인이라는 소신을 갖고 있던 이건희 회장은 1996년 신년사에서 "올해를 그룹 전 제품에 대한 '디자인 혁명의 해'로 정하고 우리의 철학과 혼이 깃든 삼성 고유의 디자인 개발에 그룹의 역량을 총집결해 나가도록 합시다."라고 제안했다. 당시 삼성전자 디자인 고문이던 후쿠다 다미오福田民郎의 보고서를 읽고 '디자인이란 단순히 형태나 색을 만드는 게 아니라, 제품의 편리성 연구에서 시작하여 부가가치를 높여 사용자의 생활을 창조하는 문화행위'라는 인식을 하게 된 이 회장의 주문은 전 직원의 인식을 바꾸는 계기가 되었다(제4장 참조). 삼성전자는 디자인 역량 확보를 위해 디자인 연구를 담당하는 디자인경영센터와 디자인 전문 인력을 양성하는 SADISamsung Art and Design Institute, 삼성패션연구소 등을 설립했으며, 해마다 우수 디자이너를 선정해 시상하는 삼성디자인상을 제정했다. 또한 런던, 샌프란시스코와 LA, 도쿄 등지에 디자인연구소를 운영해 현지인의 라이프스타일과 트렌드 변화를 신제품 디자인에 반영했다. 2001년 삼성전자는 CEO 직속 디자인경영센터를 설치하고 전사 디자인을 총괄

하는 CDO<sup>사장</sup> 제도를 도입했으며, 디자이너 출신 임원의 직급도 부사장으로 승격했다.

1999년 대한민국 정부는 청와대에서 제1회 '대한민국 산업 디자인진흥대회'를 개최하고 디자인 부문에 집중 투자해온 기업과 디자인 개발에 탁월한 능력을 보인 디자이너를 선발, 시상하는 '대한민국 디자인대상' 제도를 시작했다. 경영 부문과 개인공로 부문 등 2개 부문으로 나누어 경영 부문은 디자인경영 활동이 가장 활발한 기업 1개 사에 대통령상을 수여하고, 개인공로 부문에서는 최고 디자이너에게는 훈·포장을 수여하기로 했다. 제1회 대한민국 디자인대상 경영 부문 최고상은 LG전자가 수상했다. 국내 최초로 1958년 설립된 LG전자는 창립 초기부터 산업 디자인팀을 만들었으며, 1983년 디자인종합연구소를 설립해 기술과 디자인 개발을 효율적으로 접목한 공로를 인정받은 것이다. 당시 LG전자의 대표 구자홍 부회장은 "기업 경영의 모든 영역에 디자인 마인드가 파고들어야 강력한 제품 경쟁력을 지닐 수 있으며, 디지털 시대에는 성능보다 디자인이 제품의 성공 여부를 좌우합니다."라고 수상 소감을 밝혔다.

같은 해 필자는 안그라픽스 출판사에서 『디자인경영』을 출간했으며, 제1회 대한민국 디자인대상 개인공로 부문에서 대통령표창을 수상했다. 1995년 ICSID <sup>International Council of Societies of Industrial Design</sup>, 현 세계디자인기구<sup>WDO</sup> 이사로 선임되어 4년 동안 대한민국 디자인 산업 세계화를 위해 노력하고, 치열한 경쟁을 뚫고 2001 ICSID 총회를 서울로 유치한 공로를 인정받은 것이다.

| 연대 \ 이벤트 | 관련 인물 | 관련 사건 | 거시적 이슈 |
|---|---|---|---|
| **1970년대**<br>교육의 주도 및<br>DMI 설립 | **토마스 왓슨 2세(1974)**<br>IBM의 회장 'Good design is<br>good business.' 강연<br><br>**피터 고브(1976)**<br>런던경영대학원 교수,<br>디자인경영의 기획 기능을 강조<br><br>**스티브 잡스(1976)**<br>애플 설립<br><br>**브라이언 스미스(1977)**<br>RCA 디자인경영 석좌 교수:<br>디자인의 경영과 윤리성 강조 | **한국디자인·포장센터 설립(1970)**<br><br>**영국 CoID(1972)**<br>디자인카운슬(Design Council)로 개명<br><br>**캐나다 맥매스터대학교와 매니토바대학교**<br>임원들을 위한 디자인 경영 교육과정<br>개발(1971)<br><br>**펜실베이니아대학의 티파니와튼 강연(1974)**<br>예술가의 협력 도모, 기업에의 새로운 인식<br>고양 『The Art of Design Management』 출판<br><br>**LBS와 RCA(1976)**<br>디자인 경영대학원 과정 개설<br><br>**Design Management Institute(DMI)(1976)**<br>매사추세츠미술대학의 부설 기구로 설립,<br>독립법인화 | 제1차<br>오일 쇼크(1973) |
| **1980년대**<br>디자인 교육<br>및 연구 체계<br>연구 | **앨런 토팰리언(1980)**<br>『The Management of Design<br>Projects』 출간<br>디자인경영을 프로젝트<br>디자인경영 수준과<br>기업 디자인경영 수준으로 구분<br><br>**얼 파웰(1985)**<br>DMI 회장 취임<br><br>**안젤라 듀마와 헨리<br>민츠버그(1989)**<br>『Managing Design/Design<br>Management』 출간 | KBS 1TV, 〈세계는 디자인혁명시대〉(1983)<br><br>영국 CNAA 디자인경영 개발 프로젝트(1984)<br><br>DMI 트리아드(TRIAD) 프로젝트(1987-)<br><br>《디자인 매니지먼트 저널》 창간(1989)<br><br>제1회 국제디자인경영 연구/교육 포럼(1989) | 이란-이라크<br>전쟁(1980)<br><br>제록스<br>스타 컴퓨터 GUI<br>상용화(1981)<br><br>영국 홍콩 반환<br>(1987)<br><br>서울올림픽 개최<br>(1988) |
| **1990년대**<br>기업 디자인경영<br>활성화 | **스테파노 마르자노(1991)**<br>필립스 CDO 부임<br><br>**오스카 호프트만(1992)**<br>하버드경영대학원 MBA과정에<br>기술개발과 경영 과정 개설<br><br>**나오미 고르닉(1994)**<br>부르넬대학교에 디자인 전략과<br>혁신 과정 개설<br><br>**정경원(1999)**<br>『디자인경영』 초판 출간 | KBS 1TV 디자인에 승부를 걸어라(1994)<br><br>영국 BS7000 디자인경영 용어편람(1995)<br><br>삼성전자 '디자인 혁명의 해' 선언(1996)<br><br>필립스디자인 독립 법인화(1998)<br><br>대한민국 디자인대상 신설(1999):<br>LG전자 디자인경영대상 수상 | 월드와이드웹<br>(WWW, 1991)<br><br>EU 출범(1993)<br><br>IMF외환위기<br>(1998-2001) |

## 디자인경영의 성숙기
## (2000- )

### 아시아의 디자인경영 붐

2000년대부터 세계 경제 여건의 변화와 더불어 디자인경영의 저변 확대가 빠르게 이루어지고 있다. 영국, 미국 등 선진국을 중심으로 이루어지던 디자인경영 교육과 연구가 유럽과 아시아 등 전 세계로 확산되고 있는 것이다.

#### 일본

아시아 지역의 디자인 선진국인 일본의 경우 버블경제의 여파 등으로 소니, 파나소닉, 샤프 등 대기업의 디자인경영이 저조한 편이다. 그러나 일본 정부 경제산업성METI, Ministry of Economy, Trade and Industry 이 주도하는 디자인 진흥은 국가 브랜드 정체성을 형성하려는 방향으로 커다란 진전이 있었다. 2003년 METI는 '전략적 디자인 활용연구회J40'를 구성해 정책 연구를 추진하고 40가지 정책을 제안했으며, 3개의 워크 그룹(전략적 활용, 진흥 및 보급, 사업 환경 및 인재)에서 일본의 디자인 진흥을 획기적으로 발전시키기 위한 전략을 모색했다. 국가 브랜드의 확립을 위해 디자인의 전략적 활용, 디자인 기획 개발 지원, 디자인 정보 인프라 확립 및 정비, 디자인 권리 보호 강화, 실천적 인재 육성, 국민의식 고양을 하자는 것이다. 2005년 METI가 전개한 신일본양식 운동Japanesque Modern/

Neo Japanesque은 일본의 전통적인 기술과 아름다움을 바탕으로 일본 트렌드를 형성하려는 노력이었다. 3년간 한시적으로 진행된 이 계획의 성과를 모아 2009년 도쿄에서 개최된 신일본양식 100선 전시회에는 '일본다움'을 나타내는 100가지 대상과 소개 책자가 전시되었다.

2006년 이와쿠라 신야岩倉信弥, 이와타니 마사키岩谷昌樹, 나가사와 신야長沢伸也가 공동으로 혼다의 디자인경영 사례를 다룬『혼다 디자인 경영: 브랜드의 창조적 파괴와 진화ホンダのデザイン戦略経営: ブランドの破壊的創造と進化』를 펴냈다. 혼다자동차의 창업자 혼다 소이치로本田宗一郎의 의지와 철학을 조직원 전체가 공유하는 '혼다 매직'에 기반을 두어 디자이너가 관련 분야 전문가들과 공동으로 제품을 디자인해 사람과 세상을 위한 가치를 창조해야 한다는 점을 강조하고 있다. 2011년에는 일본산업디자인진흥기구JIDPO를 일본디자인진흥회JDP, Japan Institute of Design Promotion로 개편하고, 굿 디자인상Good Design Awards, GD 마크 제도를 주관하도록 했다. 아울러 도쿄 도都는 관내에 있는 기업의 최고경영자들을 위해 단기 디자인경영 과정을 개설하는 등 지자체 주관으로 다양한 디자인경영 활동이 이루어지고 있다.

『ホンダのデザイン戦略経営 ブランドの破壊的創造と進化』

3-12
신일본양식 100선 전시회
출처: cargocollective.com/ryusukenanki/Japanesque-Modern-exhibition

3-13, 14
일본디자인진흥회 로고(왼쪽)
중국 굿 디자인상 로고(오른쪽)

## 중국

급속한 산업화로 '세계의 공장'으로 성장한 중국은 2008년 베이징 올림픽과 2010년 상하이 엑스포의 성공적인 개최로 디자인산업의 발전이 가속화됨에 따라 디자인경영 분야도 성장하고 있다. 중국 정부는 제11차 5개년 계획(2006-2010)에서 창의산업 육성을 위해 국가급 불꽃산업벨트(클러스터)를 조성하였고, 제12차 5개년 계획(2011-2015)에서는 정부 부처 간 협조와 지방자치단체인 22개의 성省별로 산업 디자인 진흥전략을 추진해 디자인경영의 성장 기반을 조성했다. 2015년부터 '중국 굿 디자인CGD, China Good Design 상'의 운영을 레드닷Red Dot에 위임해 국제화를 도모하고 있다.

중국의 선도적인 대학교와 기업들은 세계적으로 명성이 높은 디자인 전문가나 해외에서 다양한 경험을 쌓은 중국인 디자이너를 임원으로 초빙해 적극 활용하고 있다. 한 예로 핀란드 디자이너이자 교수 위리에 소타마Yrjö Sotamaa는 2010년부터 2013년까지 퉁지대학교에서 중국-핀란드 센터 부소장 등을 역임한 공로로 2014년 중국인 우정상 Chinese Friendship Award을 수상했다. 샤오미의 공동창업자이자 디자인 부사장인 류더劉德는 미국 아트센터를 졸업하고 베이징공과대학교에 산업 디자인학과를 설립한 교수 출신이다. 2004년 홍콩디자인센터는 디자인 분야의 투자 및 디자인경영을 통해 사업적으로 큰 성공을 이끈 기업의 경영자에게 수여하는 디자인리더십상Design Leadership Award을 제정하고 이건희 삼성전자 회장을 첫 수상자로 선정했다. 중국에서는 국제적인 디자인경영 학술대회가 계속 열리고 있다. 베이징의 칭화대학교는 DMI와 협력해 국제디자인경영컨퍼런스(2007년과 2009년), 상하이의 자오퉁대학교는 2006년부터 B2BBusiness to Business를 개최했다.

## 대한민국

2000년대에 들어서면서 우리나라에서도 수출품의 경쟁력 향상을 위해 창조경영을 구현하는 방법으로 디자인경영에 대한 관심이 부쩍 커졌으며 교육의 기회도 늘어나게 되었다. 1990년대 초반 KAIST 산업디자인학과에 디자인매니지먼트랩이 설치되었고, 2000년대 초부터 홍익대학교 국제디자인대학원에 디자인경영학과, 이화여자대학교 디

자인대학원에 디자인 매니지먼트 전공이 개설되었다.

2003년 조동성은『디자인혁명 디자인경영』을 출판했다. 조동성은 20세기가 경영자의 시대였다면 21세기는 창조력과 아이디어를 중시하는 디자이너의 시대라고 정의하고, 소프트 경쟁력의 원천이자 기업의 무형 자산인 디자인경영을 육성하기 위한 전략을 제시했다. 2006년 삼성경제연구소가 국내 경영자 201명을 대상으로 한 설문조사 결과 응답자의 51.7%가 디자인을 "기업 경쟁력의 핵심 요소"로 인식하고 있는 것으로 나타났다. 특히 2008년 262명을 대상으로 실시한 조사에서는 응답자의 96.2%가 "디자인이 미래의 핵심 자산"이라고 답했다. 이안재 삼성경제연구소 수석 연구원은 삼성전자, LG전자, 현대자동차 등은 이미 글로벌 디자인 체제를 구축하고 디자인 리더십 확보, 디자인 아이덴티티 구축 등 디자인경영을 질적으로 고도화하는 데 주력하고 있다고 분석했다. 아울러 디자인경영의 범주가 확대되어 건설, 산전産電 등 비제조 분야의 기업, 나아가 공기업, 지방자치단체, 정부기관 등도 디자인을 경영 자원으로 도입하는 기업들이 늘어나고 있다고 주장했다.[37]

2008년 이병욱은『아시하야마 동물원에서 배우는 창조적 디자인경영』을 출간했다. 한때 폐쇄 위기까지 몰렸다가 일본 최고의 동물원으로 탈바꿈한 아사히야마 동물원의 기적 같은 변화와 혁신의 성공 사례를 디자인경영의 입장에서 재해석한 것이다. 2010년 필자는 대중에게 디자인경영을 보다 쉽게 인식시키기 위해 다양한 산업의 사례로 구성된『디자인경영 이야기』를 출간했다. 같은 해에 (사)한국디자인경영학회가 발족되어 학술대회를 개최하고《디자인경영저널》을 발간하는 등 디자인경영 관련 학술 연구와 교류를 도모하고 있다. 2011년 영국 랭카스터대학교 레이첼 쿠퍼Rachel Cooper 교수는 사빈 준징거Sabine Junginger, 토마스 록우드Thomas Lockwood와 함께 『The Handbook of Design Management 디자인경영 핸드북』를 편저했다. 리처드 뷰캐넌Richard Buchanan, 리처드 볼랜드Richard Bolland와 필자가 자문편집자Consultant Editor로 참여한 이 책은 디자인경영 분야에서 세계적인 평가를 받고 있는 32명의 전문가들의 논문을 네 가지 핵심 주제(디자인경영의 전통과 기원, 디자이너와 경영자를 위한 새로운 교육적 전망, 디자인과 경영 그리고 조직, 달라지는 세계 속으로)로 구분하여 수록했다. 2014년부터 동아일보와 한국디자인진흥원은 공동으로 국

『The Handbook of Design Management』

내외 전문가를 초청해 디자인경영 분야의 지식과 경험을 공유하기 위한 '디자인경영포럼'을 개최하고 있다. 2018년 한국디자인경영학회는 관련 산업의 실질적인 교류 협력을 강화하기 위해 (사)디자인경영네트워크로 개편하고, 학술 기능은 한국디자인학회의 디자인경영 특별그룹Design Management SIG 으로 이관했다.

## 유럽의 디자인경영 확산

영국, 독일, 네덜란드, 덴마크 등 유럽 국가들도 디자인경영에 적극 나서고 있다. 영국은 3개 정부 부처(문화미디어체육부, 기업혁신기술부, 영국무역투자청)가 디자인 관련 업무에 간여하고, 디자인카운슬이 디자인 정책의 집행 및 R&D, 디자인 캠페인, 디자인 교육 및 행사 등을 전담하고 있다. 디자인카운슬은 디자인과 창의 산업, 경제에 대한 디자인의 가치, 수요를 이끄는 디자인, 사회적 문제를 해결하는 디자인, 디자인 리더십 프로그램, 국가 건강 시스템을 위한 디자인 등 다양한 주제로 프로젝트를 수행하고 있다. 2007년 영국을 제외한 유럽의 17개국이 연합해 디자인경영상DME, Design Management Europe Award 을 제정했다. 24개 파트너 기관들로 구성된 DME 네트워크가 주관하는 이 상은 단순히 뛰어난 디자인을 가려내기 위한 공모전이 아니라, 디자인을 비즈니스에 적용해 성공을 거두게 한 경영의 리더십과 기량Skill 을 밝혀내는 것을 목적으로 한다. DME의 범주는 대상 기업이나 기관의 규모에 따라 극소기업부터 대기업, 공공 또는 비영리조직 등 여섯 가지 부문으로 구분된다.

| 구분 | 종업원 수 | 연간 매출 |
| --- | --- | --- |
| 극소기업(Micro Business) | 10명 | 200만 유로 |
| 소기업(Small Business) | 50명 | 1,000만 유로 |
| 중기업(Medium-sized Business) | 250명 미만 | 5,000만 유로 미만 |
| 대기업(Large Business) | 250명 이상 | 5,000만 유로 이상 |
| 비영리조직(NPO) | 해당없음 | 해당없음 |
| 유럽 권역 밖의 기업 | 처음 디자인을 활용한 비즈니스 | 해당없음 |

3-15
유럽 디자인경영상의
범주

유럽 기업의 디자인경영에서 괄목할 만한 사례는 폴크스바겐[VW, Volkswagen] 그룹이다. 자동차 산업의 개편에 따라 아우디, 포르쉐, 람보르기니, 벤 트리, 부가티 등 다양한 자동차 브랜드들을 보유한 폴크스바겐그룹은 디자인경영을 적극 도입했다. VW은 보유하고 있는 저명 브랜드들을 계속 성장시켜 2018년에는 세계 최대 자동차 메이커로 성장하는 것을 목표로 포츠담에 있는 VW 디자인센터를 자회사 체제로 운영하고 있다. 2007년 VW 그룹의 총괄디자이너로 임명된 월터 드 실바[Walter de Silva]는 그 룹 전체의 전략적 디자인 방향에 따라 브랜드별로 디자인을 책임지는 네 명의 수석 디자이너를 지휘하며 'VW다움'을 만들어가고 있다.

2012년 '유러피언 디자인 이노베이션 이니셔티브[European Design Innovation Initiative]'의 첫 번째 사업으로 유럽연합의 집행기관인 유러피언커미션 [European Commission]의 공동 재원으로 운영한 '유러피언 하우스 오브 디자인 경영[EHDM, European House of Design Management]'은 유럽 전역에서 공공서비스에 창의 적 사고와 방법 활용을 장려하기 위한 3개년 프로젝트다. EHDM는 공 공부문의 조직체들이 선도적인 민간 기업들처럼 디자인경영을 적극 활용하도록 하는 것을 목적으로 한다. 협력 파트너의 컨소시엄에 참여 한 공공 및 민간부문의 조직은 다음과 같다.

- 영국        Design Business Association(Project Coordinator)
- 에스토니아   Estonian Association of Designers
- 덴마크      Danish Designers
- 이탈리아     Umbria Trade Agency
              Innovhub

EHDM 웹사이트에서는 3년 동안의 프로젝트 성과물인 개인용 툴 키 트와 교육 연수 자료를 제공하고 있다. 2010년 핀란드 정부가 산업, 경 제, 문화를 선도하는 대학들을 합병해 설립한 알토대학교는 디자인경 영의 다학제적 특성을 감안하여 경제 및 비즈니스 관리, 기술공학, 미술 학의 세 가지 트랙으로 디자인비즈니스 경영학 석사과정을 개설했다.

- 국제디자인비즈니스경영 – 경제 및 비즈니스 관리 공학석사
  International Design Business Management - M.Sc. Degree in Economics and Business Administration

- 국제디자인비즈니스경영 – 기술공학석사
  International Design Business Management - M.Sc. Degree in Technology

- 국제 디자인 비즈니스 경영 – 미술학 석사
  International Design Business Management - Master of Arts[38]

3-16
디자인가치상 로고

미국의 DMI는 2015년부터 디자인경영을 성공적으로 수행한 기관, 기업, 개인의 업적을 심사하여 디자인가치상DVA, Design Value Awards을 수여하고 있다. 디자인과 디자인경영을 통해 탁월한 가치를 창출해낸 개인과 팀의 업적을 기리기 위해 제정된 DVA는 네 명으로 구성된 국제적인 심사위원단의 심사를 거쳐 해마다 수상자를 선정한다. 2015년에는 1등상 4팀, 2등상 2팀, 3등상 2팀, 가작 3팀 등 11팀이 수상했다. 2016년에는 12팀, 2017년에는 14개 팀이 수상했다. 한편 공주대학교 영상문화콘텐츠학과 김유진 교수는 DMI 자문위원회의 위원으로서 학술대회 진행 등 다각적인 협력을 한 공로로 2017년 DMI 회장상을 수상했다.

이상에서 살펴본 것처럼 디자인경영은 여명기(1750-1899), 태동기(1900-1969), 성장기(1970-1999), 성숙기(2000-)를 거치며 고도화기를 향해 가고 있다.

| 연도 \ 이벤트 | 관련 인물 | 관련 사건 | 거시적 이슈 |
|---|---|---|---|
| **2000년대** | **브리지트 모조타**<br>『*Design Management*』 출간(2003) | 한국디자인진흥원으로 개명/<br>코리아디자인센터 완공(2001) | 9.11 테러(2001) |
| | **조동성**<br>『디자인혁명 디자인경영』 출간(2003) | DMI: Review 창간(2004) | 제2차 걸프전쟁<br>(2003) |
| | **이건희**<br>제1회 디자인경영상 수상(홍콩, 2004) | 디자인경영 연구 및 교육 포럼(서울, 2004)<br>제1회 디자인경영상(홍콩, 2004) | 미국 경제위기<br>(2008) |
| | **이와쿠라 신야**<br>『혼다 디자인 경영』 출간(2005) | 유럽디자인경영상(DME, Design<br>Management Europe Awards) 발족(2007) | |
| | **캐서린 베스트**<br>『*Design Management*』 출간(2006) | 한국디자인경영학회 발족(2010) | |
| | **정경원**<br>『디자인경영』 개정판 출간(2006) | 핀란드 알토대학교<br>국제디자인비즈니스경영학 석사과정 개설 | |
| | **월터 디 실바**<br>VW 총괄디자이너 취임(2007) | 유러피언 하우스 오브 디자인경영<br>(EHDM, European House of Design<br>Management) 프로젝트(2012-2015) | |
| | **이병욱**<br>『창조적 디자인경영』 출간(2008) | DMI 제1회 디자인가치상<br>(Design Value Awards) 제정(2015) | |
| | **정경원**<br>『디자인경영 이야기』 출간(2010) | 디자인경영네트워크 설립(2018) | |
| | **레이첼 쿠퍼, 사빈 준징거,<br>토마스 록우드 편저, 리처드 뷰캐넌,<br>리처드 볼랜드, 정경원 자문**<br>『*The Handbook of Design Management*』<br>출간(2011) | | |
| | **정경원**<br>제1회 DMI 디자인가치상 1등상 수상(2015) | | |
| | **김유진**<br>DMI 회장상 수상(2017) | | |

## 주요 학습 과제

※ 과제를 수행한 뒤 체크리스트에 표시하시오.

1 디자인경영의 발전 과정을 네 단계로 구분하여 알아보자. ☐

2 픽토리얼 디자인(Pictorial Design)과 국가 디자인 진흥의 관계는? ☐

3 웨지우드(Wedgwood)에서 이루어진 디자인경영 활동은? ☐

4 미술공예운동(Art and Craft Movement)은 디자인 분야에 어떤 영향을 미쳤나? ☐

5 20세기 초 유럽에서 시작된 기업 디자인경영에 대해 알아보자. ☐

6 1920년대부터 미국에서 활발해진 디자인경영 활동을 정리해보자. ☐

7 제2차 세계대전 중에는 어떤 디자인 활동이 있었나? ☐

8 1950년대부터 본격화된 디자인경영 관련 활동(학술대회, 서적, 교육 등)의 확산에 대해 알아보자. ☐

9 1974년 티파니와튼 디자인경영 강의 시리즈(The Tiffany—Wharton Lectures on Corporate Design Management)는 무엇인가? ☐

10 디자인매니지먼트인스티튜트(DMI) 설립과 발전 과정을 알아보자. ☐

11 디자인경영 교육은 어떻게 이루어지고 있나? ☐

12 디자인경영이 전 세계로 확산되는 이유는 무엇일까? ☐

13 DMI의 디자인가치상(Design Value Awards) 수상작에 대해 알아보자. ☐

굿 디자인은 굿 비즈니스다.

토마스 왓슨 2세, IBM 전 회장

# 디자인경영자의 특성

CHARACTERISTICS OF
THE DESIGN MANAGER

디자인은 구성원의 창의성과 심미적 역량을 기반으로 하는 두뇌산업이므로
디자인경영자의 역할이 무엇보다 중요하다. 디자인 후원자, 디자인 사업가,
디자인 관리자로 구분하여 디자인경영자의 자질, 역할, 기량 등을 알아본다.

## 디자이너와 경영자의 차이점과 유사점

디자인경영자에 대해 잘 이해하려면 먼저 디자이너와 경영자가
어떤 일을 하는 전문가인지 살펴볼 필요가 있다. 먼저 디자이너는 무언
가 새로운 인공물의 모습을 생생하게 그리거나 모형으로 만들어서 보
여주는 전문가다. 기존 인공물을 개선하거나 이제까지 없던 새로운 것
을 만들어내는 것이므로 디자이너의 작업은 창의성과 시각적 표현을
기본으로 한다. 디자이너는 주로 다루는 대상에 따라 산업(제품), 그래

비즈니스
매니저

디자이너

디자인 매니저

4-1
비즈니스 매니저,
디자인 매니저,
디자이너의 관계
출처: www.boundless.com

픽, UX/UI, 웹, 게임, 패션, 건축, 인테리어, 조경, 서비스 디자이너 등 다양한 유형이 있다. 어떤 디자인 분야를 전문으로 하든지 디자이너는 누구나 머릿속의 생각과 아이디어를 눈으로 볼 수 있게 그려내거나 만들어낼 수 있는 조형 능력과 표현 능력을 갖춰야 한다. 한편 경영자는 하나의 조직체나 사업을 관리, 운영하는 전문가다. 경영자가 기업이나 사업의 소유권을 보유하는지 여부에 따라 직접경영과 위탁경영으로 나뉜다. 직접경영은 소유주가 손수 경영을 하는 것인 반면, 위탁경영은 역량을 갖춘 관리자에게 운영을 맡기는 것이다. 직접경영이든 위탁경영이든 경영자는 기업이나 사업이 추구하는 목적을 설정하고 그것을 달성하기 위해 다수의 직원들을 지휘 통솔해 소정의 성과를 이루어내야 한다. 그러므로 디자이너와 경영자는 서로 다른 업무를 수행하기 마련이다. 디자이너와 경영자의 관계에 관한 논의는 주로 두 방면의 전문가가 서로 본질적으로 다르다는 데 초점이 맞춰져 있었다. 디자인 분야와 경영학 분야의 차이점 때문에 디자이너와 경영자는 서로 다를 수밖에 없다는 것이다. 1990년 데이비드 워커David Walker는 「경영자와 디자이너: 두 부족은 전쟁을 하고 있나?」라는 글에서 디자이너와 경영자의 차이점을 밝혀내고자 했다.[1] 워커는 두 전문가 집단은 관점, 목적, 교육, 스타일에서 크게 다르다고 주장했다.

### 목적과 동기 유발 요인의 차이

경영자와 디자이너는 제각기 다른 목적과 동기를 갖기 마련이다. 경영자의 최대 목적은 이윤 증대인 반면, 디자이너의 목적은 질적으로 우수한 디자인 창출이다. 경영자는 디자인을 단지 생산과 서비스의 부가가치를 높여 이윤을 증대시키는 자원으로 간주한다. 그래서 디자인 투자를 회사의 이익을 높이는 수단으로 여긴다. "굿 디자인은 굿 비즈니스"라는 표현은 굿 디자인은 많이 팔려 이윤을 크게 해준다는 경영자들의 인식을 대변해준다. 반면 디자이너는 자신들의 활동을 재정적인 이윤으로 평가하는 것을 달갑게 여기지 않는다. 디자이너에게 굿 디자인이란 사용자의 욕구 충족과 환경 개선 등에서 우수해 시장성이나 대중적인 인기가 큰 것이다. 디자이너가 작업에 몰입하는 동기는 이윤 극대화가 아니라 진정으로 훌륭한 디자인을 개발하는 것이다. 그런 이

유로 디자이너는 경영자가 우선순위에서 낮게 두는 제품이나 서비스를 디자인할 때도 최선을 다한다.

### 사고방식의 차이

경영자는 순차적 사고 Serial Thinking 를 주로 하는 반면, 디자이너는 전체적 사고 Holistic Thinking 를 하는 경향이 있다. 순차적으로 생각하는 사람들의 특성은 일을 할 때 항상 논리적인 작은 단계들을 밟아가게 되고, 행동에 옮기기 전에 모든 요점을 명확히 짚어본다. 경영자는 순차적이고 분석적인 사고로 상황의 근본을 파고들어 어려움과 문제점을 밝혀내는 데 탁월한 능력을 발휘한다. 반면에 디자이너처럼 전체적으로 생각하는 사람은 서로 연관성이 없어 보이는 정보의 단편들을 모아서 서로 연관 짓는 기발한 착상으로 독특한 아이디어를 발상해낸다. 즉 분석보다는 종합을 통해 새로운 기회를 찾아내는 데 능하다.

### 교육 배경과 업무 특성의 차이

디자이너는 심미적 창의성을 바탕으로 시각적인 문제를 주로 다루는 반면, 경영자는 수리적 데이터를 기반으로 하는 수요, 공급, 분배 등의 문제에 정통하다. 그런 차이는 서로 다른 교육 배경에서 기인한다. 경영학 교육은 계량화된 분석에 기초를 둔 회계나 재무처럼 표준화

| 특성 | 경영자 | | 디자이너 | |
|------|--------|--|----------|--|
| 추구점 | 장기적, 이윤/회수,<br>생존-성장-조직적 안정 | | 단기적, 제품/서비스의 질, 개선, 명망,<br>경력 형성 | |
| 초점 | 사람 | 시스템 | 사물 | 환경 |
| 교육 | 회계, 공학, 언어적<br>수적(Numerical) | | 수공(Craft), 미술, 시각적<br>기하학적(Geometric) | |
| 사고방식 | 순차적, 선형적, 분석,<br>문제 지향(Problem Oriented) | | 전체적/수평적/종합적<br>해결 주도(Solution Led) | |
| 행동 | 부정적(Pessimistic)<br>적응적(Adaptive) | | 낙관적(Optimistic)<br>혁신적(Innovative) | |
| 문화 | 순응(Conformity)<br>신중함(Cautious) | | 다양(Diversity)<br>실험적(Experimental) | |

4-2
디자이너와 경영자의
비교
출처: David Walker.
Management and Designers:
Two Tribes at war?
In: *Design Management*.
ed. by Mark Oakley.
Cambridge. 1990. p.152.

된 기량을 구사하는 데 익숙하다. 반면에 디자인 교육에서는 직관력과 상상력으로 새로운 것을 창조하는 데 비중을 두어 조형 언어나 문법의 사용 방법을 전수하는 데 중점을 둔다. 따라서 경영학 교육에서는 교과서가 필수적이지만, 디자인에서는 역사와 방법론 등 이른바 '이론과목'을 제외한 실기과목의 경우 표준화된 교과서를 거의 사용하지 않는다. 데이비드 워커는 디자이너와 경영자의 그러한 차이점을 추구점, 초점, 교육, 사고방식, 행동, 문화에 따라 정리했다.

이러한 워커의 비교는 대체로 수긍할 만하다. 다만 두 번째 항에서 경영자는 사람과 시스템, 디자이너는 사물과 환경에 초점을 맞춘다는 것은 주로 다루는 대상을 의미한다. 디자이너가 중시하는 '사람 중심 디자인'과는 다른 맥락이다. 경영자와 디자이너가 사용하는 언어와 사고방식이 다르다 보니 의사소통이 원활치 않아 함께 일할 때 서로에 대한 몰이해로 충돌이 발생할 수 있다. 경영자는 디자인적 문제해결 방식이 갖는 불확실성에 불안감을 느끼는 반면, 디자이너는 경영자의 경직된 문제해결 접근 방식에 지루함을 금치 못한다. 대니얼 잉글랜더Daniel Englander는 그 같은 차이점을 "경영자는 디자이너가 머리를 구름 속에 두고 있다고 생각하지만, 디자이너는 경영자가 손을 모래 속에 묻어 두고 있다고 생각한다."라고 설명했다. 프랫인스티튜트의 디자인경영 프로그램 책임자인 로버트 안드레이스Robert Andres도 디자이너와 경영자는 그 특성상 서로 상극이라는 주장까지 했다.[2] 디자이너와 경영자는 그 특성 면에서 많은 차이점을 갖고 있는 것이 사실이다. 하지만 디자이너와 경영자는 물과 기름처럼 이질적인 존재라고 치부하는 것은 바람직하지 않다. 비록 성향 면에서 다른 점이 있기는 하지만, 기업 번영을 위해 미래지향적인 자세로 노력한다는 측면에서는 공통점 또한 적지 않다. 디자이너와 경영자가 서로의 특성을 존중하여 상보적인 입장을 취하면 변화하는 기업 환경에 적응하는 데서 유리한 고지를 점할 수 있다. 경영자의 눈과 마인드로 새로운 문제를 발견하고 디자이너의 사고방식으로 독창적인 해결안을 찾아내야 한다. 세상의 변화가 가속화됨에 따라 그처럼 두 가지 역량을 고루 갖춘 디자인경영자의 필요성이 증대되는 것은 자연스러운 현상이다.

디자인경영자는 직간접적으로 디자인을 경영하는 일에 종사하는 사람이다. 직접적인 디자인경영이란 디자인 조직의 운영을 직접 이끌어가는 것인 반면, 간접적 디자인경영은 디자인 활동이 원활하게 이루어지도록 지원과 협력을 제공하는 것이다. 디자인경영자는 한 조직의 발전을 위하여 디자인 기능이 지향할 비전과 목적을 설정하고, 그것들을 효율적으로 달성해나가는 전문가라고 정의할 수 있다. 디자인을 경영하려면 디자인은 물론 경영에 대해 일가견을 갖고 두 분야의 융합을 도모할 수 있어야 한다. 디자인경영자에는 여러 가지 유형이 있을 수 있다. 먼저 한 조직의 디자인경영 활동이 올바르게 전개되도록 지원하는 CEO를 디자인 후원자Design Patron/Design Guardian라고 한다. 디자이너들 중에서 사업가로서의 자질과 역량을 갖고 자신의 디자인 비즈니스를 설립, 운영하는 유형을 디자인 사업가Design Entrepreneur라 한다. 디자이너가 디자인 조직의 관리 운영에 대한 경험과 노하우를 습득해 경영자로서의 경륜을 갖추면 디자인 관리자Design Administrator('Manager'를 우리말로 옮길 때, 경영자는 넓고 포괄적인 의미로 쓰이는 반면, 관리자는 좁고 한정적인 의미로 쓰이므로 디자인 업무와 부서의 운영을 책임지는 사람을 관리자라 하였음)가 될 수 있다. 디자인 후원자, 디자인 사업가, 디자인 관리자의 특성과 역할은 4-3과 같이 정리할 수 있다.

| 구분 | 직위 | 역할 |
| --- | --- | --- |
| 디자인 후원자<br>Design Patron/<br>Design Guardian | 최고경영자(CEO) | 회사와 사업의 번영을 위해<br>디자인을 적극 활용 및 지원 |
| 디자인 사업가<br>Design Entrepreneur | 디자인 사업체(디자인<br>전문회사 포함) 대표 | 디자인 제품이나 서비스로<br>사업체 운영 및 디자인 서비스 제공 |
| 디자인 관리자<br>Design Administrator | 최고디자인책임자(CDO)<br>등 디자인 관리자 | 디자인 부서 및<br>디자인 프로젝트의 관리 |

4-3
디자인경영자의 유형

**디자인 후원자**

사업의 번영을 위해 디자인을 적극 활용하는 CEO 등 고위경영자이다. 회사의 디자인 부서를 옹호하고 지원하는 디자인 후원자들 덕분에 기업의 디자인경영이 활성화될 수 있다. CEO는 기업 디자인의 수준을 결정하는 바로미터와 같다. 기업의 디자인이 나아갈 방향 및 환경의 설정, 디자인 자원의 배분, 디자이너의 활동 고취에 큰 영향을 미치기 때문이다. 따라서 페터 제흐는 "디자인경영은 중간관리자에게 간단히 맡길 게 아니라 CEO가 최우선적으로 다루어야 한다."고 주장했다.[3] 만약 CEO가 디자인에 무관심할 뿐 아니라 상상력까지 빈곤하다면 그 영향이 곧바로 경영 구조에 파급되어 기업의 정체성에 악영향을 미치게 된다. 디자인 후원자들은 회사의 디자인이 지향할 비전과 목표, 전략 등을 명확히 제시해 일관된 활동이 이루어지게 함으로써 궁극적으로 훌륭한 디자인 자산을 형성하는 데 기여한다. 디자인을 기업 경영의 전략적 수단으로 활용하여 성공을 거두려면 CEO가 디자인 옹호자가 되어야 한다. 디자인 후원자의 성공 요건 중 가장 중요한 것은 유능한 디자인 관리자와 공생적 협력을 유지하는 것이다.

**디자인 사업가**

디자인 역량을 바탕으로 사업을 일으켜 크게 성공한 사람들과 디자인 전문회사를 통해 디자인 서비스를 제공하는 사람들이 이 범주에 속한다. 먼저 세계적인 기업 다이슨의 창업자이자 영국의 스티브 잡스라 불리는 제임스 다이슨James Dyson을 꼽을 수 있다. 영국 RCA 산업 디자인학과 출신인 다이슨은 '날개 없는 선풍기' 디자인으로 널리 알려졌지만, 먼지 봉투가 필요 없는 진공청소기와 무선청소기를 발명하기도 했다. 다이슨은 자신이 발견한 생활 속 문제점을 해결하기 위해 산업 디자인과 공학의 융합을 도모하며 수많은 시행착오와 실패를 극복한 결과, 세계적인 디자이너로서의 명성과 함께 엄청난 부를 쌓았다. 국내에서는 '배달의민족' 창업자이자 '우아한형제들'의 김봉진 대표를 꼽을 수 있다. 서울예술대학교 실내디자인학과를 졸업하고 국민대학교 시각 디자인학과에서 석사학위를 받은 김 대표는 이모션, 네오위즈Neowiz, 네이버 등에서 디자이너로서 다양한 실무를 경험하고, 2010년 배달의

민족 앱 서비스를 개발하며 우아한형제들을 창립했다. 김 대표는 디자이너 특유의 소프트한 감성을 기반으로 배민라이더스, 배민프레시, 배민쿡, 배민키친 등의 브랜드를 운영하고 있다. 한편 디자인 컨설팅 회사를 설립, 운영하며 사업가 역할을 수행하는 디자이너도 있다. 1920년대에 미국의 디자인 선구자들인 월터 도르윈 티그, 헨리 드레이퍼스 등이 설립한 디자인 전문회사들은 계속 성업 중이다. IDEO는 원래 산업 디자이너 빌 모그리지Bill Moggridge, 엔지니어 데이비드 켈리David Kelly, 마이크 넛톨Mike Nuttal이 공동으로 설립했다. 컨티늄Continuum은 지안프랑코 자카이Gianfranco Zaccai가 1983년 설립했으며 서울에 지사를 두고 있다. 국내에서는 이노디자인, 디자인파크, 212컴퍼니, 더브레드앤버터 등 디자이너가 단독으로나 집단으로 회사를 설립해 디자인 서비스를 제공하고 있는 회사들이 있다.

### 디자인 관리자

디자이너 가운데 기업(디자인 전문회사 포함)의 디자인 부서나 디자인 프로젝트의 관리자로서 역할을 수행하는 사람들이 있다. 그들은 자신이 담당하는 업무의 수준(직위)과 범위에 따라 초급 디자인 관리자, 중견 디자인 관리자, CDO로 구분할 수 있다. 초급 디자인 관리자는 소수의 디자이너들을 지휘하며 제품 아이템의 디자인처럼 한정된 디자인 업무를 수행한다. 중견 디자인 관리자는 다수의 초급 디자이너들을 지휘하며 다수의 제품 아이템으로 구성되는 제품 라인의 디자인을 수행한다. CDO는 다수의 중견 디자인 관리자들을 지휘하여 제품 믹스의 디자인을 총괄한다. 기업의 규모와 기업 디자인 활동의 범주에 따라 CDO의 직위도 다양하다. 크라이슬러, 허먼밀러, 놀Knoll, NCR 등과 같이 디자인을 중시하는 기업들의 CDO 직위는 부사장이다. 삼성전자 CDO인 이돈태 디자인경영센터장의 직위도 부사장이다. 현대기아차그룹의 CDO인 페터 슈라이어는 사장이다. 이처럼 최근 기업 경쟁력을 높이는 데 기여하는 디자인의 역할에 대한 인식이 증대되면서 디자인 관리자의 지위가 점차 높아지고 있다. 특히 카카오의 공동대표인 조수용 사장처럼 디자이너 출신이 대기업 대표가 된 사례는 대단히 고무적이다.

이상 세 가지로 구분한 디자인경영자들이 수행하는 리더십은 각기 다르다. 상위 직으로 갈수록 디자인 지도자로서의 역할을 해야 하는 반면, 하위직일수록 디자인 관리자로서의 역할에 충실해야 한다. 디자인 후원자와 디자인 사업가, CDO는 디자이너들이 비전을 갖고 열심히 일할 수 있도록 독려해주는 디자인 지도자 역할을 해야 한다. 조직 구성원이 스스로 미래에 대한 비전을 창출하도록 하고, 그들의 잠재력을 최대한 발휘하여 조직 목표 달성을 위해 도전하게 해야 하기 때문이다. 반면에 중견 및 초급 디자인 관리자는 자신이 운영하는 디자인 조직이 당면한 디자인 문제의 해결을 위해 관리자 역할을 충실히 수행해야 한다. 조직 구성원이 단기적인 목표를 달성하도록 실용적이며 구체적인 업무 지시를 내리고 수행 여부를 면밀히 점검해야 한다. 또한 필요하면 적절히 코치해주는 것도 디자인 관리자의 역할이다.

## 디자인경영자의 임무

임무란 어떤 일을 담당하고 있는 개인에게 할당되거나 요구되는 일련의 작업이다. 즉 맡고 있는 직책에 따라 마땅히 수행해야 하는 일이 바로 임무다. 따라서 임무는 직위나 직급에 따라 다양하기 마련이다. 그렇다면 디자인경영자의 임무는 무엇일까? 디자인경영자의 주요 임무는 세 가지로 요약할 수 있다. 디자인경영자의 첫 번째 임무는 디자인으로 기업 가치를 제고하는 것이다. 통합적인 디자인 시스템을 구축하여 기업 가치를 높일 수 있는 디자인 자산을 형성하는 것이 디자인경영자의

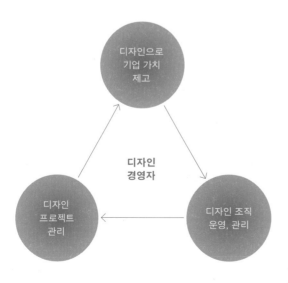

4-4
디자인경영자의
주요 임무

고유한 임무다. 통합적인 디자인 시스템의 구축은 우수한 인적 자원 확보는 물론 제반 여건과 업무 환경을 조성하는 것이다. 또한 디자인 업무를 수행하며 지켜야 하는 제반 기준과 지침을 제정하여 경영자, 디자이너, 공급자, 협력자, 그 외의 관련 전문가들이 공유하는 것도 이 범주에 속한다. 디자인경영자의 두 번째 임무는 디자인 자원과 디자인 조직을 체계적으로 운영하는 것이다. 환경 변화에 대처할 수 있는 유연한 조직 구조를 만드는 것은 물론, 디자이너를 재교육, 훈련시켜 최고의 역량을 발휘하도록 한다. 디자인 기능의 혁신과 디자이너의 정보 및 지식 기반을 넓혀주기 위한 교육 프로그램의 제공도 대단히 중요하다. 컴퓨터 지원 디자인 시스템 등 고도로 정교한 디자인 장비를 마련해주어야 한다. 특히 필요할 때 적합한 디자인 컨설턴트를 선정, 활용하기 위해 디자인 커뮤니티와 밀접한 관계를 유지해야 한다. 디자인경영자의 세 번째 임무는 디자인 프로젝트가 소기의 성과를 거둘 수 있도록 효율적으로 관리하는 것이다. 디자인 프로젝트의 목표를 기업의 전략과 일치시켜 시행착오를 없애는 것도 이 범주의 임무다. 디자인경영자는 디자이너가 보다 더 창조적, 직관적이 될 수 있도록 창의적인 환경을 조성, 유지해줄 임무가 있다. 특히 디자인경영자는 디자이너의 창의적인 발상을 저해하는 방해물들을 제거해야 한다. 분주하게 반복되는 일상이나 철저하게 경직된 조직 분위기에서는 창의성이 제대로 발휘될 수 없기 때문이다. 디자인 프로젝트에 참여하는 디자이너와 다른 분야 전문가 간에 효율적인 협조 체제를 만들어주는 것도 중요한 임무다.

### 디자인경영자의 역할

성공적인 디자인 성과를 얻어내려면 디자인경영자의 역할이 무엇보다 중요하다. 디자인경영자는 디자인 조직과 과제의 운영에 대한 총체적 책임을 맡고 있기 때문이다. 디자인경영자의 역할은 대인적, 정보적, 의사결정 역할로 구분할 수 있다.

　디자인 조직을 이끄는 디자인경영자에게는 대인관계가 중요하다. 디자인경영자는 대외적으로 디자인 조직을 대표하고, 대내적으로는 구성원을 지휘하고 통솔해야 하므로 많은 사람들과 원만한 관계를 유지해야 한다. 만일 디자인경영자가 편협하거나 소심하여 다른 사람들과 자주 충돌하면 디자인 업무를 성공적으로 수행할 수 없다. 디자인경영자의 대인적 역할Interpersonal Role 은 대표자Figurehead(우두머리라는 의미), 연락관Liaison, 지도자Leader 로 구분하여 볼 수 있다.

　'대표자'는 한 조직의 최고 책임자로서 사소한 일부터 중대한 것까지 온갖 문제에 대해 총체적인 책임을 지는 사람이다. 한 디자인 조직의 대표는 대내외적으로 무한 책임을 갖는다. 내부적으로는 조직의 목표 달성을 위해 구성원을 지휘, 통솔하여 업무를 원활히 수행하고 그 결과에 대해 책임을 진다. 외부적으로는 조직을 대표하여 공식적으로 외부와 접촉하는 역할을 수행한다. 디자인 조직의 업무와 관련해 외부 기관이나 단체 등과 맺는 계약과 협약 등은 모두 디자인경영자가 직접 체결해야 한다. 조직 구성원은 대표자의 지휘를 따르고 아무리 사소한 일도 보고해야 하는 의무가 있다. 그러므로 디자인경영자는 업무의 성패에 관한 책임을 누구에게도 전가할 수 없다.

　'연락관'으로서 디자인경영자는 디자인 조직과 외부 세계를 잇는 네트워크를 구축, 유지해야 한다. 디자인에 관한 CEO의 의견과 회사 방침 등을 디자이너에게 생생하게 전달하고, 디자이너의 의견을 CEO나 관련 부서의 책임자에게 전달하는 게 전형적인 연락관의 역할이다. 디자인 조직에서 발송되는 모든 공문서는 디자인경영자가 서명, 날인해야만 그 효력이 발생되며, 외부로부터 접수되는 공문서도 디자인경영자에게 보고 후 지침을 받아 처리해야 한다.

　'지도자'는 디자인 조직의 정신적인 지주로서 구성원이 조직의 질서에 순응하고 임무를 성실히 수행하게 이끌어주는 역할이다. 보통 조직의 구성원은 지도자를 본받으려는 경향이 있으므로, 디자인경영자는 자신의 언행에 세심한 주의를 하는 등 모든 면에서 구성원에게 모범이 되어야 한다. 이상과 같은 대인적 역할은 경영자의 권위는 물론 원활한 업무 수행과 직결되므로 디자인경영자는 대인관계에 필요한 지

혜, 지식, 노하우를 체득해야 한다. 무엇보다 구성원의 입장에 서서 모든 문제를 생각해보고, 다른 사람들과 함께 원만한 관계를 유지하며 효율적으로 협조하기 위해 부단히 노력해야 한다.

### 정보적 역할

디자인경영자는 디자인 조직의 내외부로부터 정보를 받아들이고 전달해주는 중추신경 같은 역할을 해야 한다. 휴 군즈Hugh Gunz는 디자인경영자는 조직의 내외부에서 일어나는 모든 일을 소상히 파악하고 중요한 정보를 장악하고 있어야 한다고 주장했다.[4] 디자인경영자의 정보적 역할Informational Roles은 모니터Monitor, 전파자Disseminator, 대변인Spokesman으로 설명될 수 있다.

'모니터'로서의 역할은 디자인 조직의 내외부로부터 유용한 정보를 입수하는 것이다. 디자인경영자는 유·무형 정보의 수집을 위해 안테나를 높이 세워야 한다. 디자인 업무의 수행에 필요한 디자인 경향, 소비자 동향, 시장 상황 등 제반 정보를 부단히 수집, 분석하여 적절히 활용할 수 있는 체제를 갖추어야 한다. 또한 디자인 조직은 물론 경영자 자신에 대한 사내외의 평판은 물론 구성원에 관한 개인적인 소문에도 귀를 기울여야 한다. 그런 정보는 인적자원의 지휘, 감독에는 물론 작업의 의사결정에서 요긴하게 활용될 수 있기 때문이다.

'전파자'는 디자인 업무 관련자에게 필요한 정보를 제공해주는 역할이다. 디자인경영자는 디자인 조직의 내외부에서 입수한 정보를 적

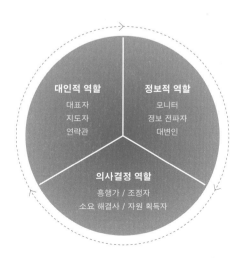

합한 사람들에게 전파하여 효율적으로 활용되게 해주어야 한다. 오피니언 리더라고 불리는 사람들을 통해 중요한 정보를 입수, 전파하기 위해 노력해야 한다.

'대변인'은 디자인 조직을 대표하여 공식적인 입장 등을 외부에 알리는 역할이다. 이는 곧 디자인 조직에 관한 올바른 정보를 확산시키고, 잘못된 정보는 바로잡아주는 것이다. 디자인경영자는 정기적으로는 물론, 비정기적으로 디자인 조직에 관한 정보를 내외부에 알려주기 위한 브리핑 등을 실시해야 한다.

### 의사결정 역할

의사결정은 이미 일어난 일에 대응하려는 것부터 사전에 미리 대비하려는 선행적인 것까지 다양하다. 디자인경영자는 디자인 조직과 관련되는 모든 의사결정을 해야 하며, 아무리 사소한 것일지라도 결코 소홀히 다루어서는 안 된다. 잘못된 결정은 예기치 않게 치명적인 부작용을 가져올 수 있기 때문이다. 이 범주에 속하는 의사결정 역할Decisional Roles은 흥행가Entrepreneur, 조정자Negotiator, 소요 해결사Disturbance Handler, 자원 획득자Resource Allocator로 구분할 수 있다.

'흥행가'로서의 역할은 디자인 조직의 운영에 중대한 영향을 미친다. 디자인 비전과 전략의 수립, 조직의 확대나 개편, 새로운 디자이너의 임용, 최종 디자인 안의 선정처럼 불확실성을 내포하는 결정에 흥행가적 역할이 요구된다. 완벽한 자료나 근거의 뒷받침 없는 결정에는 위험이 수반되기 때문이다. 계량적 판단이 불가능한 대안의 선택에서는 디자인경영자가 직관적 판단에 따라야 하는 경우가 많다.

'조정자'는 중요한 업무와 관련된 분쟁이나 갈등을 해결하는 데 도움을 주는 역할이다. 디자인 조직 내의 업무 분쟁, 디자이너와 타 부서 전문가 간의 의견 충돌, 디자인 안의 결정에 관한 디자이너 간의 이견에 이르기까지 다양한 마찰을 원만히 해결해주는 것이 바로 조정자의 역할이다. 디자인경영자는 중도적인 입장을 견지하며 조정자의 역할을 수행해야 한다.

'소요 해결사'는 디자인 조직 내외부의 갖가지 소요를 원만하게 해결하는 역할이다. 사소한 불만이 장기간에 걸쳐 쌓여서 집단적인 형태

로 분출되는 경우가 많다. 따라서 디자인경영자는 조직 구성원의 불만을 사전에 해소시켜주도록 노력해야 한다. 하지만 일단 소요가 발생하면 디자인경영자는 조직을 위해 최선이라고 판단되는 방향으로 엄중히 다루되, 책임 소재를 명확히 해야 한다.

'자원 획득자'의 역할은 디자인 조직에 필요한 물적, 인적 자원을 확보하는 것이다. 디자인경영자는 목표 달성을 위한 업무를 수행하는 데 필요한 갖가지 자원을 미리 획득했다가 합당한 시기에 적재적소에 배치하는 역할을 해야 한다. 그러므로 디자인경영자는 필요한 자원의 수급에 관해 미리 치밀한 계획을 수립해야 한다.

이상의 주요 역할은 디자인경영자가 디자인 조직을 원활히 운영하는 데 필수적인 조건이다. 그중 어느 한 가지 역할이라도 소홀하면 커다란 위기에 봉착할 수 있다. 디자인경영자가 대인적 역할을 아무리 훌륭하게 해내더라도 결단적 역할을 잘못하게 되면 소기의 목적을 달성하기 어렵다. 또한 의사결정 역할에 아무리 능하다 해도 정보적 역할이 미흡하면 올바른 결정을 하지 못할 위험성이 있다. 그러므로 디자인경영자는 이상 세 가지 주요 역할을 훌륭하게 수행해낼 수 있도록 부단히 자신을 연마해야 한다.

## 기본적인 자질

자질은 한 사람이 갖고 있는 전인적인 능력을 가리키며, 타고난 성품은 물론 후천적인 노력을 통해 길러진다. 디자인경영자가 되려면 임무의 범주와 특성에 합당한 자질을 갖추어야 한다. 디자인경영자가 적합한 자질을 갖추려면 스페셜리스트Specialist 보다는 제너럴리스트Generalist가 되어야 한다. 스페셜리스트가 어떤 한 분야에 대해 정통한 전문가라면, 제너럴리스트는 전공 분야에 정통할 뿐 아니라 여러 분야의 지식과 경험을 두루 갖춘 사람이다. 제너럴리스트로서의 디자인경영자는 디자인에 관해 해박한 지식과 폭넓은 경험을 갖고 마케팅, 공학, 일반교양, 사회과학 등 관련 분야에도 상당한 식견을 갖고 있어야 한다. 디자인경영자는 다른 분야의 경영자들은 물론 여러 분야의 전문가들과 협력해야 하기 때문이다.

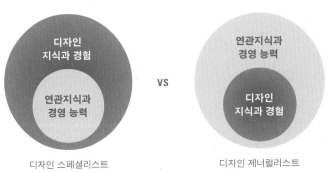

디자인 스페셜리스트              디자인 제너럴리스트

4-6
디자인 스페셜리스트 vs.
디자인 제너럴리스트

로버트 블레이크는 디자인경영자가 제너럴리스트여야 하는 이유를 다음과 같이 설명했다. 첫째, 디자인경영자는 디자인 스페셜리스트(이 경우에는 디자인 컨설턴트)들에게 문제와 요구사항을 쉽게 설명하고 이해시키며 사용자를 설득할 능력도 갖추어야 하기 때문이다. 둘째, 디자인 개념을 제품으로 전환시키는 상품개발 과정에서 재료, 공정, 치공구, 생산공학 등에 관해 알아야만 디자인의 일관성을 저해하지 않는 의사결정을 할 수 있다. 셋째, 프로젝트의 진도에 따라 디자인경영자는 마케팅 부문과 긴밀히 협조하여 사용자에게 적합한 마케팅 프로그램을 개발해야 한다. 마지막으로 판매와 서비스 부서와 협력해 제품의 개념과 구체화가 타당했는지 최종적인 시험을 해야 한다.[5] 디자인경영자는 디자이너다운 감성과 탁월한 심미적 판단력을 갖추고 경영에도 정통해야 한다. 수많은 디자인 안들 중 가장 뛰어난 것을 선별해내고, 디자이너가 문제를 해결하는 데 도움을 줄 실마리cue/clue를 찾아낼 능력이 필요하기 때문이다. 독창적인 해결 방안을 찾지 못해 어려움을 겪는 디자이너는 어떤 실마리라도 던져주는 디자인경영자를 신뢰하게 된다. 만일 그런 디자인 코칭 능력이 없으면 결코 존경받는 디자인경영자가 될 수 없다. 일반적으로 디자인경영자가 되는 데 있어서 가장 기본적인 자질은 체계적인 디자인 교육과정을 이수하고 다년간 기업의 디자인 부서나 디자인 컨설팅 회사 등에서 실무를 수행하며 경영자로서의 능력을 갖추는 것이다. 디자인 분야의 학위는 교육을 받은 학교가 어느 계열에 속하는지와 학·석·박사과정 여부에 따라 결정된다.

4-7
디자인 관련 학위의 종류

| | 미술 | 디자인 | 이공 | 인문/기타 |
|---|---|---|---|---|
| **학사** | 미술학사<br>Bachelor of Fine Art in Design: BFA | 디자인학사<br>Bachelor of Design: B.Des<br>산업 디자인학사<br>Bachelor of Industrial Design: BID | 디자인 공학사<br>Bachelor of Science in Design: BS<br>산업 디자인 공학사<br>Bachelor of Science in Industrial Design: BSID | 문학사<br>Bachelor of Arts: BA |
| **석사** | 미술학 석사<br>Master of Fine Art in Design: MFA | 디자인학 석사<br>Master of Design: M.Des<br>산업 디자인학 석사<br>Master of Industrial Design: MID | 디자인 공학 석사<br>Master of Science in Design: MSD<br>산업 디자인 공학 석사<br>Master of Science in Industrial Design: MSID | 문학 석사<br>Master of Arts: MA |
| **박사** | 디자인 박사<br>Doctor of Design | 디자인 박사<br>Doctor of Design<br>철학 박사<br>Doctor of Philosophy: PhD | 철학 박사<br>Doctor of Philosophy. PhD<br>공학 박사<br>Doctor of Engineering | 철학 박사<br>Doctor of Philosophy: PhD |

정규 디자인 교육을 받지 않았더라도 디자인 분야에 대한 관심과 열정이 있으면 디자인경영자로서의 소양과 능력을 기를 수 있다. 세계적인 신발 디자인경영자로 성장한 나이키의 CEO 마크 파커Mark Parker가 대표적이다. 펜실베이니아주립대학교 정치학과를 졸업한 파커는 "달리기에 편안한 운동화를 만들고 싶다."는 의욕을 갖고 1979년 나이키에 신발 디자이너로 입사했다. 오른쪽 두뇌와 왼쪽 두뇌가 고루 발달되어 새로운 신발 콘셉트의 창안과 스케치 능력이 뛰어난 파커는 탁월한 실적을 거두어 1987년 신발 개발 부사장, 1998년 글로벌 신발 부사장으로 승진을 거듭했으며 2006년 CEO가 되었다(2004년 창업자이자 CEO였던 필 나이트Phil Knight가 사임한 뒤 외부 인사를 CEO로 영입했으나 실적 부진 등으로 13개월 만에 해임하고 내부 인사인 파커를 발탁했음). 그러나 파커의 사례를 일반화할 수는 없다. 디자인 교육 배경이나 실무 경험이 없으면 고도의 전문성을 요구하는 디자인 문제해결 능력이나 굿 디자인 감식안은 쉽사리 얻어질 수 없기 때문이다. 경영자가 대학에서 미술사美術史나 디자인의 역사를 배웠다거나 유화나 조각품 제작을 경험했어도 디자인경영의 업무 수행 능력과 큰 관련이 없는 경우가 많다. 그런 지식이나 경험은 미래의 디자인 경향을 예측하거나 수많은 디자인 아이디어와 대안 중에서 최상의 해결안을 선택하는 데 큰 도움이 되지 못하기 때문이다. 디자인에 관심이 많고 식견이 있는 경영자라면 직접 디자인경영에 나서는 것보다 올바른 디자인경영 환경을 조성해주는 디자인 후원자가 되는 것이 바람직하다.

한편 중견 디자이너라고 해서 모두 훌륭한 디자인경영자가 될 수는 없다. 디자인경영자의 직무를 원활히 수행하기 위해서는 경영자의 자질과 리더십이 필요하기 때문이다. 디자이너가 장래에 디자인경영자가 되려면 경영학의 기본적인 지식과 기량을 배워야 한다. 아울러 매사를 경영자의 입장에서 생각해봄으로써 간접 경험을 쌓아가는 것도 좋은 방법이다. 만일 디자이너가 자신을 디자인 창작이라는 영역에만 묶어두려 한다면 디자인경영자가 될 수 없다. 디자인경영자가 되려는 사람들은 디자인 스페셜리스트에 머물지 말고 제너럴리스트로서의 자질과 기량을 갖출 수 있도록 부단히 노력해야만 한다.

디자인경영자가 위에서 논의한 대로 다양한 역할을 원활히 수행하려면 문제해결에 적합한 기량$^{Skills}$을 갖추어야 한다. 기술적인 재간이나 솜씨를 의미하는 기량은 수행해야 하는 디자인경영자의 업무와 관련해 기술적 기량, 대인관계 기량, 개념적 기량의 세 가지 측면으로 구분해볼 수 있다.[6]

### 기술적 기량

디자인 업무를 원활하게 수행하기 위해 문제의 구조를 파악하고 독창적인 해결 방법을 찾아내는 데 필요한 기량들이다. 디자인경영자는 창의적인 아이디어나 콘셉트의 창출과 관련되는 '블랙박스$^{Black\ box}$ 기량'은 물론, 합리적인 해결안 선정을 위한 '글래스박스$^{Glass\ box}$ 기량'을 활용하는 데 따르는 장단점과 한계 등에 대해서도 잘 알아야 한다. 투입되는 요소와 산출되는 결과물이 다르며, 진행되는 과정에서 생겨나는 일, 기능, 구조를 전혀 알지 못할 때 발휘되어야 할 블랙박스 기량으로는 브레인스토밍과 시넥틱스$^{Synectics}$(서로 관련이 없어 보이는 것들을 조합해 새로운 것을 도출해내는 집단 아이디어 발상법) 등을 꼽을 수 있다. 투입되는 요소와 산출물이 나오는 과정이 비교적 명확하게 식별될 때 발휘될 글래스박스 기량에는 정보 수집, 데이터 분석, 계획 수립 등과 관련되는 방법들이 포함된다. 이 방법들은 많은 정보를 수집해 분석, 종합, 평가하는 과정을 거쳐 가장 타당한 디자인으로 발전시키는 데 유용하다.

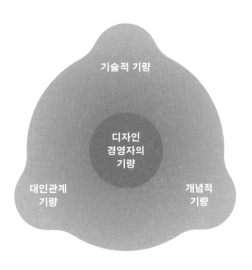

4-8
디자인경영자에게
필요한 기량

디자인 조직의 구성원이 효과적으로 업무를 수행할 수 있도록 조직 안팎에서 협조적인 분위기를 이끌어내는 능력이다. 디자인경영자는 디자인 부서의 구성원은 물론 다른 경영자의 입장을 잘 이해하고 서로 원만한 관계를 형성, 유지해야 한다. 인간의 본성과 행동 양식, 동기유발 등에 관한 지식을 이해하고 실천하면 갈등이 발생하는 것을 미연에 방지할 수 있다. 또한 구두나 문서를 통한 원활한 소통 능력도 이 범주에 속한다. 원활한 의사소통이야말로 원만한 인간관계를 형성, 유지하는 데 매우 중요하다.

### 개념적 기량

추상적이며 복합적인 조직 구조와 관계 속에 내재된 문제의 본질을 파악하고 능동적으로 대처하는 기량이다. 디자인 조직의 업무에 대한 이해를 바탕으로 여러 기능이 어떻게 서로 의존, 협력하며 어느 부분의 변화가 다른 부서에 어떤 영향을 끼치는지를 파악하고 대처하게 해준다. 디자인 조직이 처한 상황을 관찰해 내재된 문제와 향후 가능성 등을 파악하여 고위 경영진은 물론 타 부서와의 관계를 원활하게 만드는 데 필요한 기량도 포괄한다. 디자인 경향에 대한 폭넓은 이해를 바탕으로 미래지향적인 아이디어를 제안하는 능력뿐 아니라 수많은 디자인 안들 중에서 최선의 대안을 선정하는 것도 이 범주에 속한다. 이상 세 가지 영역의 기량은 서로 밀접하게 연관되어 있으므로 디자인경영자는 시의적절하게 활용하여 상승효과를 내도록 해야 한다.

## 경영 계층에 따른 역량 변화

우수한 인재를 선발하고 적재적소에 배치한다는 관점에서 보면, 한 사람의 능력과 관련해 Ability, Capability, Competence 등 여러 단어가 있다. 앞의 두 단어는 '선천적으로 타고난 능력'과 '보유하고 있는 기능과 자격'을 의미하는 데 비해, Competence는 '어떤 업무를 제대로 수행할 수 있는 역량'을 말한다. Competence는 Competency와 혼용되며 직무의 성과를 달성하기 위해 지식, 이해, 기량 등을 활용하는 능력을 의미한다. Competency는 '한 사람의 잠재적인 특성이 어떤 직무나 상황과 관련해 얼마나 효율적인가'를, Competence는 '고용에 필요한 기준을 달성하기 위해 지식, 이해, 기량을 활용할 수 있는 능력'을 의미한다. 디자인경영자의 역량은 직위나 종사하는 분야에 따라 달라진다. CDO 등 고위 디자인경영자는 디자인 비전과 철학을 가져야 하는데, 상위 수준으로 갈수록 전략적 역량이 보다 더 중요하게 된다. 경제 상황, 산업 동향, 기업 환경, 디자인 경향 등에 관한 다양한 정보를 바탕으로 올바른 의사결정을 해야 하므로 디자인 통찰력, 창의력, 감별력이 필요하다. 중견 디자인경영자에게는 CDO의 지휘를 받아 초급 디자인경영자를 지휘, 통솔하는 전술적 역량이 대단히 중요하다. 또한 그들에게는 공감·설득, 교섭·조정, 조직관리 능력이 중요하다. 더 나아가 디자

인경영자는 디자인 문제의 구조, 디자인 경향의 변화, 소비자의 잠재적 요구, 최첨단 생산기술 등을 이해하는 역량을 갖춰야 한다. 초급 디자인경영자는 디자인 프로젝트를 운영 관리하는 역량이 필요하다. 프로젝트 추진력, 디자인 코칭 능력, 디자인 지식과 기량<sup>Knowledge and Skills</sup> 등 실행적 역량이 중요하다.

## 디자인경영자 육성을 위한 교육 내용

1998년《디자인 매니지먼트》저널은 세 명의 디자인경영자를 초빙해 미래의 디자인경영자 육성 방안을 주제로 지상 좌담회를 개최했다.[7] IBM의 CI 및 디자인 담당 임원인 리 그린<sup>Lee Green</sup>, 레브론<sup>Revlon</sup>의 부사장 존 롬바디<sup>John Lombardi</sup>, 캐터필러<sup>Caterpillar</sup>의 CI 및 커뮤니케이션 매니저인 보니 브릭스<sup>Bonnie Briggs</sup>가 초빙된 이 좌담에서는 다음과 같은 이슈가 다루어졌다.

- 훌륭한 디자인경영자를 육성하기 위한 교육과정에서 필수적인 요소는 무엇인가
- 디자인경영 교육과정에서 다뤄야 할 주제는 어떤 것인가
- 디자인경영자가 다른 경영자들과 소통하고 협업하기 위한 방법은 무엇인가
- 기업의 자원으로서 디자인경영의 가치를 높일 프로그램으로는 어떤 것들이 있나
- 디자인 컨설턴트 등 외부 전문가를 활용하는 것을 어떻게 생각하나

제일 먼저 제시된 질문인 "디자인경영자에게 MBA 학위가 필요한가?"에 대해서는 세 사람 모두 '필수'는 아니라며 보수적인 견해를 보였다. MBA 학위 그 자체보다 디자인 프로세스에 대한 이해가 무엇보다 중요하다는 데 의견이 일치되었다. 디자인경영자는 좋은 디자인을 선별해내고 디자이너의 업무를 잘 이끌어나가야 하기 때문이다. 컴퓨터

189

(IBM), 화장품(레브론), 중장비(캐터필러) 산업의 디자인경영자들의 견해는 디자인경영 교육에서 고려해야 하는 사항을 파악하는 데 도움이 된다. 좌담회의 핵심적인 내용은 4-9에 정리되어 있다.

디자인경영에 필요한 다학제적 능력과 기량은 정규 과정의 교육, OJT On-the-Job Training, 전문 실무를 통해 습득될 수 있다. 그러므로 디자인경영에 관한 지식체계를 구축하고, 이를 교육을 통해 확산시키는 것이 매우 중요하다. 1990년대 초반 하버드경영대학원장 존 맥아더 John McArthur 가 경영 교육에서 디자인경영이 핵심적인 요소들 중 하나가 되어야 한다고 주장한 이래 디자인경영의 교육에 대한 관심이 계속 커지는 것은 같은 맥락에서 이해될 수 있다.

4-9
디자인경영 교육의
핵심 요소에 대한
인터뷰 결과

| 질문 \ 응답자 | 리 그린<br>Lee Green | 존 롬바디<br>John Lombardi | 보니 브리그스<br>Bonnie Griggs |
|---|---|---|---|
| 디자인경영자 교육의<br>필수 요소는? | 정규 디자인 교육과 디자인 실무 경력이 필수. MBA 학위보다 디자인에 대한 이해가 중요 | 디자인 기량, 대인 관계, 경영 실무에 대한 지식이 필수. MBA가 필수는 아니지만 선호하는 경향이 커짐 | 디자인경영자가 되려면 디자인 교육 배경이 도움 되지만 필수는 아님 |
| 디자인경영 교육에<br>포함될 과목은? | 브랜드 경영, 디자인 가치, 기업의 성공을 위한 디자인의 기여 등이 재무관리 못지않음을 교육해야 함 | 창의적 프로세스 관리, 기술 관리, 인간 역학 관리 등이 디자인경영 과정의 필수 과목 | 의사소통, 팀 작업, 전략적 사고 능력 및 경영 회계 지식 |
| 타 분야 경영자들과<br>소통 및 협업 방법은? | 서로 전문성을 이해하고 존중하는 자세. 학제적 팀 운영 기술 연마 훈련 필요 | 아무리 재능이 뛰어나도 소통이 원활하지 못하면 실패 | 디자인 성과의 가시화 노력. 디자인 싱킹 적극 활용 |
| 디자인경영의 가치를<br>알리는 프로그램은? | 디자인의 전략적 기여를 정량화하여 알리는 홍보 및 출판 | 디자인 프로세스를 경영정보시스템, 생산, 광고 등과 연관시켜 디자인의 가치를 홍보 | '왜'를 앞세워 디자인이 비즈니스에 기여함을 실증적으로 보여줌 |
| 디자인 컨설턴트 등<br>외부 인력의 활용은? | 컨설턴트는 인습적인 실무 방식을 벗어나 새로운 영감을 줌. 디자인경영 포럼 참여 및 디자인 경영저널 구독 | 특별 프로젝트 추진을 위해 외부 전문가와 협업하는 것은 모두에게 이익. 새로운 분야의 기량 습득에 도움이 됨 | 결과가 명확한 문제만 외부의 컨설턴트에게 의뢰. 최고로 정평이 난 사람과 협력하여 높은 전문성을 배움 |

디자인경영 능력은 교육을 통해 길러질 수 있다. 디자인경영 교육은 크게 세 가지 범주로 구분해볼 수 있는데, 디자인 전공자를 위한 과정, 경영학 전공자를 위한 과정, 최고경영자를 위한 과정이다. 디자인 전공자를 위한 과정은 디자인 교육기관에 재학 중인 학생을 위한 과정과 디자인 실무 종사자를 위한 재교육 과정으로 구분할 수 있다.

먼저 디자인 전공자를 위한 디자인경영 교육과정은 디자이너를 미래의 디자인경영자로 육성하거나 디자인 업무에 종사하는 디자이너를 대상으로 경영 능력을 제고하기 위한 교육이다. 타 전공자를 위한 디자인경영 교육은 경영학이나 공학을 전공하는 학생을 위해 디자인경영을 교육하여 디자인 지수가 높은 미래의 경영자를 양성하는 것으로 목적으로 한다. 공학도와 경영학도들이 디자인의 본질과 중요성을 이해함으로써 장차 디자인을 경영에 효율적으로 활용하는 디자인 후원자로 성장시키려는 것이다. 고위 경영자를 위한 디자인경영 과정은 CEO를 포함해 고위 경영자에게 디자인을 경영 전략적 수단으로 활용하도록 지식과 사례 등을 교육하는 것을 목적으로 한다.

그러나 유능한 디자인경영자는 단지 디자인 교육과정을 이수하거나 경영학 지식을 많이 습득한다고 길러지는 것이 아니다. 디자인 감정사鑑定師로서의 역할을 제대로 수행하려면 디자이너도 오랜 기간 다양한 실무 경험을 해야 한다. 디자이너가 기업 경영의 문제들은 물론 디자인 트렌드 변화에 전략적으로 대응하는 방법을 숙지해야 디자인경영자에게 필요한 역량을 기를 수 있다. 그러므로 디자인을 전공하는 학

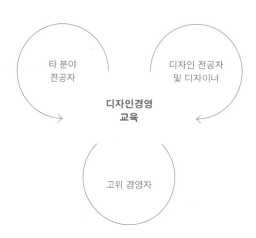

4-10
디자인경영의
교과과정 모델

생이 디자인경영 교육을 받는 것은 장차 디자인경영자처럼 생각하고 판단할 수 있는 능력을 기른다는 데 더 큰 의의가 있다. 단지 경영학 이론에 바탕을 둔 방법론의 전수보다는 사고방식을 변화시켜 의식을 바꿀 수 있는 디자인경영 교육이 바람직하다. 이 책에서는 1970년대부터 개발되었던 몇 가지 주요 디자인경영 교과과정(캐나다 모델, CNAA 모델, 프랫 인스티튜트 모델 등)을 분석한 결과를 토대로 새로운 모델을 제시한다. 이 교육과정은 대학원 과정을 대상으로 하며, 여러 가지 유형의 디자인경영에 모두 적용되는 공통과목과 경영 수준에 따라 이수하는 선택과목으로 구성되었다. 먼저 공통 과목으로는 다음 여섯 가지 주제가 선정되었다.

| 공통과목 | 선택과목 |
| --- | --- |
| 디자인의 본질과 역사 | 디자인의 정의와 목표<br>디자인의 기원과 역사<br>디자인 분야들과 그것들 간의 관계 |
| 디자인의 사회경제적 측면 | 문화적, 사회적 요인(가치, 지위 상징물;<br>특정 문화권에서 금기시되는 패션과 경향 등)<br>경제적, 기업적 상황<br>디자인과 생활의 질 |
| 디자인의 윤리적, 법률적 측면 | 디자인의 윤리적, 사회적 책임<br>기준, 규율, 법령(국제적, 국가적, 산업적, 기업적)<br>디자인 보호(특허, 저작권, 트레이드마크)와 계약 |
| 디자인 업무의 특성 | 디자인과 혁신(변화의 주체로서의 디자인)<br>기본적인 디자인 기량과 디자인 프로세스 모델의 이해<br>창의적인 방법과 환경 |
| 디자인과 비즈니스 시스템 | 사업 성공에서의 디자인의 역할<br>국제 시장에서의 디자인 요인<br>디자인과 수익성 |
| 디자인경영의 본질 | 디자인경영의 정의<br>디자인경영의 수준<br>디자인경영자의 역할과 책임 |

여섯 가지 공통과목 이외에 경영 수준의 차이에 따라 달라지는 요구를 반영하는 선택과목이 선별적으로 교육되어야 한다. 모든 디자인경영자를 위한 공통과목과 경영 수준별로 선택하여 이수하게 되는 선택과목의 이수 구분은 4-11과 같다.[8]

| 디자인경영의 수준 | 공통과목 | 특정 단계에 관련되는 선택과목 |
|---|---|---|
| 상급 수준:<br>최고 디자인 책임자 | 디자인의 본질과 역사<br>디자인의 사회경제적 측면 | 기업 디자인의 경영<br>장기적 계획 수립 기술<br>전략적 의사결정 기량 |
| 중급 수준:<br>디자인 담당 중역 | 디자인의 윤리적, 법규적 측면<br>디자인 작업의 특성 | 디자인 조직의 관리<br>중기적 계획 수립 기술<br>전술적 의사결정 기량 |
| 하급 수준:<br>디자인 프로젝트 경영자 | 디자인과 기업 체계<br>디자인경영의 본질 | 디자인 프로젝트 관리<br>단기적 계획 수립 기술<br>실행적 의사결정 기량 |

## 디자인경영 교육 사례—핀란드 알토대학교 IDBM

핀란드 알토대학교의 국제디자인비즈니스경영IDBM, International Design Business Management 과정은 기술, 디자인, 비즈니스를 융합하여 새로운 가치와 의미가 있는 혁신을 창출하는 능력을 길러주는 데 중점을 두고 있다. 1995년부터 시작된 IDBM 교육의 목표는 다음과 같다.

- 제품, 서비스, 비즈니스 개발 시 디자인 접근법을 활용토록 함
- 자기 자신의 전문성을 폭넓은 비즈니스 콘텍스트Context에 적용하여 다문화적, 다학제적 팀을 이끌고 협력을 고취함
- 조직 내 활동의 개발과 변화를 이끌어감
- 전략, 실행 수준에서 아이디어, 콘셉트를 구두나 시각적으로 소통함
- 체계적이며 조직적인 방법으로 문제를 정의하고 접근하는 학문적 연구의 이해 및 활용[9]

비즈니스, 디자인, 과학기술로 특화된 교과과정으로 구성된 세 가지 트랙 중 하나를 선택하여 2년간 이수하며 120학점ECTS, European Credit Transfer and Accumulation System을 취득하면 해당 분야에 적합한 학위를 수여하고 있다.

- 미술학 석사Master of Arts
- 과학기술학 석사Master of Science in Technology
- 경제 및 경영학 석사Master of Science in Economics and Business Administration

IDBM 프로그램의 가장 두드러진 특징은 6개월 동안 산업계의 파트너와 협동하여 일하면서 배우는 산업 프로젝트라는 점이다. 4-5명의 학생들로 구성된 다학제적 팀은 프로젝트 파트너의 도전적인 과제를 함께 해결해주며 실무 수행 능력을 기른다. 팀 과제는 프로젝트와 관련된 지역으로의 조사연구 여행을 포함한다. IDBM 졸업생들이 진출하는 분야는 다음과 같다.

- 서비스 디자인Service Design
- 비즈니스 디자인Business Design
- 디자인과 기술 전략Design and Technology Strategy
- 제품과 프로젝트 경영Product and Project Management
- 제품과 서비스 성과품 개발Development of Product and Service Offering
- 학문이나 디자인 연구Academic or Design Research
- 혁신 경영, 마케팅Innovation Management, Marketing
- 크리에이티브 디렉션, 수출 경영Creative Direction, Export Management
- 트렌드 분석과 예측Trend Analysis and Forecasting

### 디자인 후원자 사례

#### 토마스 왓슨 주니어, IBM 전 회장

IBM의 제2대 회장을 역임한 토마스 왓슨 2세는 디자인 후원자의
대명사 같은 존재다. 그의 부친은 1914년 IBM을 창업하고 42년 동안
이나 CEO로 일했던 토마스 왓슨이다. 다소 내성적이고 소극적이었던
왓슨 2세는 늘 매사에 적극적인 부친의 그늘에서 벗어나고 싶어 했다.
1937년 브라운대학교 경영학과를 졸업한 왓슨 2세는 IBM에 입사해
세일즈 부서에서 일했으나 큰 흥미를 느끼지 못했다. 그러나 제2차 세
계대전에 미국 공군 조종사로 참전하는 동안 그는 자신감과 적극성을
회복했다. 1946년 IBM에 복귀한 그는 수개월 만에 상무로 승진한 데
이어 1949년 부사장이 되었다. 왓슨 2세는 나름대로 디자인 안목을 갖
고 있었다. 1947년 초 그는 지구를 상징하는 '원' 형태 속에 회사의 이

4-12
IBM 로고 디자인의 진화

1924-1946  1947-1956  1956-1972  1972-현재

름을 모두 써넣었던 구태의연한 로고를 'IBM'이라는 간결한 머리글자 모음으로 바꾸도록 했다. 이어 1956년 회장으로 취임하자 폴 랜드Paul Rand에게 의뢰해 비튼 볼드Beaton Bold 체였던 로고를 시티City Medium 체로 바꾸어 'IBM' 문자 로고가 더욱 견고하며 균형 잡힌 모습으로 보이게 했다. 1972년에는 다시 폴 랜드에게 의뢰해 컴퓨터의 기본 단위인 8비트를 의미하는 8개의 선으로 구성한 새로운 로고를 디자인하여 컴퓨터 회사다운 특성을 갖추었다.

왓슨 2세는 제품 디자인에도 각별한 관심을 기울였다. 1955년에는 주력 제품이던 타이프라이터 디자인을 개선하기 위해 이탈리아의 올리베티를 직접 방문해 벤치마킹했다. 올리베티의 아드리안Adriano Olivetti 사장으로부터 기업 디자인경영에 대해 다각적인 지도를 받은 왓슨 2세는 1956년 엘리엇 노이스Elliot Noyes를 디자인 고문으로 영입해 전사적인 디자인경영 프로그램을 본격 추진했다. 노이스는 1938년 하버드 디자인대학원에서 건축학 석사학위를 취득하고 월터 그로피우스와 마르셀 브로이어 사무소에서 일하며 실무 경력을 쌓은 다음 MoMA에서 산업 디자인 큐레이터로 굿 디자인 선정 제도를 주도한 실력자였다. 노이스는 왓슨 2세의 적극적인 후원으로 IBM의 모든 제품은 물론 서식, 포스터, 책자, 건물 등에 일관성 있는 기업의 정체성인 'IBM다움'을 형성하는 데 주력했다. IBM의 사옥 건물들이 모두 독창적으로 디자인된 것은 노이스가 당대 최고의 건축가로 꼽히던 이로 사리넨Erro Saarinen, 찰스 임스Charles Eames 등을 IBM 프로젝트에 적극적으로 참여시킨 성과다.

앞 장에서 논의한 것처럼 왓슨 2세는 1974년 펜실베이니아대학교 와튼경영대학에서 개최된 디자인경영 강연 시리즈에서 '굿 디자인은 굿 비즈니스다'라는 제목으로 강연했다. IBM이 세계적인 기업으로 성장할 수 있었던 비결은 바로 디자인을 전략적으로 적극 활용한 덕분이

4-13
IBM의 디자인 철학 아이콘
출처: Logo Realm

Good Design is Good Business

라고 강조한 것이다. 2011년 IBM 창립 100주년을 맞아 뉴욕에서 개최한 'Think Exhibit'는 컴퓨터 기술로 더 나은 세상을 만들기 위한 노력들이 디자인을 통해 더욱 고객에게 가까워질 수 있음을 보여주었다. IBM의 디자인 철학 아이콘은 제품과 서비스가 성공하려면 진정으로 사람을 위해 봉사할 수 있도록 잘 디자인해야 한다는 이념을 잘 구현했다.

왓슨 2세 회장이 주도한 "사람을 중시하는 IBM의 디자인 철학"은 2012년 10월 취임한 지니 로메티Ginni Rometty 회장이 추진하는 '디자인 속도 경영'으로 이어지고 있다. 관리자급 직원 전원이 3개월간 '디자인 싱킹' 과정을 이수하여 모든 업무가 더 빠르고 효율적이 되도록 독려하고 있다. 'IBM 디자인' 대표임원이자 사용자 경험 분야의 전문가인 필 길버트Phil Gilbert는 새로운 제품이나 서비스를 개발할 때 시장조사 → 제품개발 → 테스트 → 판매 방식에서 벗어나도록 했다. 대신 디자이너가 사용자의 욕구를 발견하고 신속히 해결책을 찾아내어 소프트웨어와 서비스를 개발하는 과정을 주도하도록 했다.

회사 안에 24개의 디자인 스튜디오를 운영 중인 IBM 디자인은 인공지능, 클라우드 컴퓨팅, 정보 보안 등 신성장 분야 공략을 위해 회사의 디자인 역량을 강화하고 있다. 《뉴욕타임스》는 IBM이 최근 출시해 히트한 오픈 소프트웨어 플랫폼 '블루믹스Bluemix'는 과거 업무 방식이었다면 개발 과정이 수년은 걸렸을 것이지만, 디자이너와의 협업을 통해 1년으로 단축된 사례라고 소개했다.[10] 사무용품 회사로부터 컴퓨터 회사로 바뀌었던 IBM은 소프트웨어와 컨설팅회사로 다시 변신하면서 디자인 싱킹 회사로 거듭나고 있다.

### 이건희, 삼성전자 회장

삼성전자가 세계 최고의 디지털 기업으로 성장하는 과정에서 이건희 2대 회장의 디자인경영 후원자 역할이 주효했다. 삼성전자의 뿌리는 1938년 이병철 초대 회장이 대구에서 설립한 '삼성상회'이다. 이병철 회장은 '삼성'이라는 상호 아래 여러 계열사를 설립하여 규모를 키웠다. 1948년 상호를 삼성물산공사(현 삼성물산)로 변경했으며 6.25 전쟁 이후 사업 확장을 통해 점차 대기업으로 성장하였다. 1969년 삼성전자를 설립해 전자산업에 진출했고, 1974년 한국반도체 인수를 계

기로 반도체 사업을 적극 육성했다. 1987년 공정거래위원회가 삼성전자와 그 계열사를 대규모 기업집단으로 지정했지만, 삼성그룹이라는 상호의 회사는 존재하지 않는다. 삼성전자를 중심으로 삼성물산, 삼성생명 등 다수의 회사가 존재할 뿐이다. 삼성이 우리 경제에서 차지하는 비중은 거의 절대적이다. 2015년을 기준으로 우리나라 전체 수출액(593조 원)에서 삼성전자가 차지하는 비중이 20.4%에 달한다. 2017년 2월 삼성그룹은 미래전략실을 해체하고 계열사별 독립·자율경영체제로 전환했으며, 같은 해 2분기에만 영업이익 14조 원을 달성하여 애플을 제치고 세계에서 가장 돈을 많이 번 제조 기업으로 자리 잡았다.

이건희 회장은 1942년 이병철 회장의 3남으로 태어나 1965년 일본 와세다대학교 경제학과를 졸업했다. 1966년 조지워싱턴대학교에서 MBA 과정을 수료했으며, 동양방송[TBC] 이사로 입사해 혹독한 경영 수업을 받은 끝에 1987년 삼성전자 회장에 취임했다. 삼성전자의 디자인경영은 1993년 이건희 회장의 이른바 '프랑크푸르트 선언'으로부터 본격화되었다. "마누라와 자식 빼고 다 바꾸라."고 한 것은 곧 양에서 질 위주로 신경영을 추진하자는 것이다. 제3장에서도 논의한 것처럼 그 무렵 삼성전자의 디자인 고문이었던 후쿠다 다미오가 삼성전자가 글로벌 기업으로 성장하려면 디자인을 제대로 경영해야 한다는 보고서를 이건희 회장에게 제출했는데, 그중 14쪽에 달하는 '경영과 디자인'이 핵심 내용이었다. 후쿠다는 디자인이란 단순히 색이나 모양이 아니며, 기구 설계와 금형 기술은 하류적 디자인일 뿐 핵심 디자인은 상품 기획이라고 지적했다. 삼성전자의 디자인이 안고 있는 문제들을 제대로 분석, 지적한 후쿠다의 보고서를 읽고 크게 공감한 이건희 회장은 임원들에게 디자인 혁신을 성장의 원동력으로 삼자고 제안했다.[11] 이어 삼성전자는 미국의 아이덴티티 디자인 전문회사 L&M[Lippincott & Margulies]에 의뢰해 로고 디자인을 청색 타원형 바탕의 워드마크로 바꾸었다.

이건희 회장은 1996년을 삼성의 '디자인 혁명의 해'로 정했다. 이 회장은 "우리 상품을 보면 '디자인 마인드'가 있는지 의구심을 갖게 된

4-14
삼성 로고의 진화

다. 아직도 디자인을 기술적으로 제품을 완성한 뒤 거기에 첨가하는 미적 요소 정도로 여기고 있다."고 지적하며 경영진에게 단순히 제품 외형을 예쁘게 치장하는 게 아니라 삼성만의 혼을 담은 디자인을 만들어내라고 요구했다. 디자인의 질적 수준을 높이기 위해 수원 공장에 있던 디자인본부를 서울로 이전했으며, 2001년부터 사장급 CDO가 통솔하는 디자인경영센터로 승격시켰다. 그런 노력의 결과로 서서히 삼성 제품의 디자인 수준이 높아져서 세계적인 디자인상을 수상하는 빈도가 늘게 되었다. 2004년 11월, 이건희 회장은 홍콩디자인센터와 홍콩산업기술통상부가 제정한 '디자인 리더십 어워드Design Leadership Award'의 첫 번째 수상자로 선정되었다. 이 회장은 수상 소감에서 "디자인 역량이 향후 시장의 성공을 결정짓는 핵심 요인으로 대두되고 있으며, 디자인은 기업의 철학과 문화를 표현할 수 있어야 한다."고 강조했다. 2005년 이건희 회장은 제2의 디자인 혁명 선언인 '밀라노 선언'을 발표했다. 이 선언의 핵심 내용은 "CEO부터 현장 사원까지 디자인의 의미와 중요성을 새롭게 인식해 세계 일류의 명품을 만들자."는 것이었다. 이처럼 디자인에 대한 최고경영자의 관심과 풍부한 지원은 삼성 제품의 경쟁력을 높이는 원동력이 되었다. 블루블랙폰, 이건희폰T100, 햅틱폰의 잇단 성공은 뛰어난 디자인 덕분이다. 특히 소니의 브라비아를 꺾고 세계 시장의 20%가 넘는 점유율을 기록하여 세계 TV 역사를 새로 쓴 보르도 LCD TV는 디자인경영 활동의 성과다. 필자가 카렌 프리즈Karen Freeze와 함께 수행한 삼성전자의 디자인 전략에 관한 사례 연구는 하버드경영대학원 출판부에서 출간되었다.[12]

삼성전자는 세계 3대 디자인상으로 꼽히는 독일의 'iF International Forum 디자인 어워드'와 '레드닷 디자인 어워드', 미국의 'IDEA International Design Excellence Awards' 등 해외의 디자인상을 가장 많이 받는 기업으로 성장했다. 특히 IDSA 미국산업디자이너협회와 《비즈니스위크》가 공동 주관하는 IDEA를 최근 5년 연속 최다 수상한 기업으로 자리매김했다. 2011년부터 애플과 디자인·특허소송을 벌여 세계적으로 주목을 받으며 브랜드 인지도와 디자인 역량을 높이 평가받는 삼성전자는 "제품을 의미 있게 만들자. Making it Meaningful."라는 디자인 철학을 앞세워 '디자인 파워 하우스Design Power House'로 성장했다.[13] 이러한 사례는 디자인이 가전제품 경쟁력의 원

천임을 직시한 이건희 회장의 혜안과 지속적인 지원이 디자인경영의 활성화로 이어져서 삼성전자를 세계 최고의 기업으로 발전시키는 추진력이 되었음을 여실히 보여준다.

### 정태영, 현대카드&현대캐피털 부회장

현대카드 및 현대캐피털의 대표이사 정태영 부회장은 보수적인 금융 서비스 산업에서 디자인경영으로 비즈니스의 혁신을 일궈내는 상징적 인물이다. 정 부회장은 서울대학교 불어불문학과를 졸업하고 MIT에서 경영학 석사학위MBA를 받았다. 2001년부터 기아자동차 자재본부장을 역임했으며, 2003년 1월 현대카드 부사장으로 발탁되어 같은 해 5월 사장으로 승진했다. 현대자동차그룹이 다이너스클럽코리아(현대카드의 전신)를 인수했을 때 시장점유율은 1.8%에 불과했으며, 영업적자는 총 8,340억 원(카드 6,090억 원, 캐피탈 2,250억 원)에 달하는 등 경영 환경이 아주 열악했다.[14]

정 부회장은 먼저 '현대카드다움'을 형성하여 고객의 인지도와 충성도를 높이기 위해 2003년 아이덴티티 디자인 전문가 오영식을 비주얼 코디네이션 팀장으로 영입했다. 오영식 팀장은 현대카드의 로고와 고유 서체를 새롭게 디자인했으며, 카드 종류별로 색상을 달리하여 차별화하는 디자인 전략을 수립, 추진했다. 정 부회장은 디자인 안에 대해 토론할 때는 의견을 제시하지만, 완성되고 나면 절대로 손을 대지 않는 등 디자이너의 크리에이티브를 존중했다. 2004년 오 팀장이 토털 아이덴티티 한국지사의 대표로 옮긴 뒤에는 디자인 컨설턴트로서 갤러리 카드, 퍼플 카드 등 새로운 디자인 프로젝트에 참여했다. 현대카드는 독자적인 프리미엄 가치를 창출하기 위해 슈퍼 콘서트 개최, 각종 도서관 건립과 운영, 공공디자인 프로젝트 수행 등 다양한 활동을 전개하고 있다. 먼저 현대카드가 2005년 9월 마리아 샤라포바와 비너스 윌리엄스를 초청해 슈퍼 콘서트를 주관할 때만 해도 "카드사가 왜 저런 걸 하는지 모르겠다."는 부정적인 반응이 많았다. 그러나 슈퍼 콘서트의 전 좌석이

**ⱵHyundaiCardⱵ 현대카드**

매진되는 등 높은 인기를 누리면서 현대카드는 새롭게 조명을 받았다. 일디보, 비욘세, 빌리 조엘, 스티비 원더, 스팅, 레이디 가가, 에미넴, 폴 매카트니가 출연한 슈퍼 콘서트는 수만 명의 현대카드 사용자가 모여 열광하는 현장이 되었기 때문이다. 현대카드는 슈퍼 콘서트 예약 시 자사 카드로 결제하는 회원들에게 좌석 선택 우선권을 준다.

현대카드는 디자인, 여행, 음악, 요리 등 분야별로 특성화된 도서관 네 곳을 운영하고 있다. 서울 종로구 가회동에 디자인 라이브러리 (디자인 관련 희귀본과 주요 도서 등 1만 1,500여 권, 2013년), 청담동에 트래블 라이브러리(여행 관련 서적 1만 4,000여 권, 2014년), 이태원에 뮤직 라이브러리(아날로그 음반 1만 장과 음악 도서 3,000권)와 언더스테이지 (연주 연습실, 녹음실과 350명 규모의 공연장, 2015년), 강남 도산공원 옆에 쿠킹 라이브러리(2017년)를 개관, 운영하고 있다. 쿠킹 라이브러리는 나라, 연도, 장르별로 잘 정리된 1만여 권의 요리 전문서적이 소장되었으며, 요리를 직접 해볼 수 있는 키친, 유럽풍 델리 숍, 옥상의 프라이빗 다이닝룸으로 구성되었다. 라이브러리를 이용하려면 현대카드 고객이어야 하며 카드 소지자와 동반 2인까지만 입장할 수 있다.[15] 현대카드는 불특정 다수의 사람들을 위한 공공디자인 프로젝트를 주도적으로 추진하고 있다. 2009년 7월, 서울역 버스환승센터를 누구나 편리하게 이용할 수 있도록 새롭게 디자인해 서울특별시에 기부했다. 이어 5일마다 열리는 강원도 봉평장의 간판 및 사인 시스템을 정비해 이용 편의성을 높였고, 100여 년 역사를 가진 광주광역시 송정역 시장을 리노베이션했다. '제주올레'의 이정표와 홈페이지, 간세인형 등을 직접 디자인해 기부하고, 가파도를 자연과 예술이 공존하는 영감靈感의 섬으로 탈바꿈하는 프로젝트를 추진 중이다. 특히 서울 강남에서 스타트업 창업 지원을 위한 스튜디오 블랙을 운영하고 있다.[16] 현대카드는 2013년 다양했던 카드의 종류를 7개로 단순화한 '챕터2'를 디자인했다. 고객을 위한 혜택을 포인트와 캐시백으로 특화한 상품으로 재구성하여 마케팅 비용은 줄이고 고객의 실질적인 혜택은 늘린 것이다. 그런 노력으로 현대카드는 진성 고객 비율은 물론 1인당 월 평균 결제액이 다른 카드사들보다 2배나 높다.[17] 현대카드 디자인경영의 특징을 잘 보여주는 것이 세계적인 건축가 장 누벨Jean Nouvel이 디자인한 디자인 랩이다. 금융 관

련 기업이 디자인 랩을 운영한다는 것부터가 예사롭지 않은데, 웨어하우스처럼 이중 층▦ 높이를 갖춘 공간의 내장재들이 모두 그 질감을 드러낸 규제와 제한이 없는 창의적인 구역으로 조성되었다. 정태영 부회장이 적극 지원하는 현대카드의 디자인경영은 국내의 여타 기업들에게 디자인의 창의적인 활용에 대한 영감을 제시해준다. 아울러 고객에게도 즐거움과 자부심을 갖게 해주는 현대카드는 '디자인 싱킹 기업'의 전형적인 사례라고 할 수 있다.

## 디자인 사업가 사례

### 테런스 콘란, 콘란홀딩스 회장

디자인 재능과 비즈니스 수완을 겸비한 테런스 콘란Terance Conran은 디자인을 통해 영국 산업 활성화에 기여하여 왕실의 기사 작위를 받은 디자인 사업가다. 1931년 영국 킹스턴 어폰 템즈에서 태어난 콘란은 런던 센트럴 스쿨에서 텍스타일 디자인을 전공했다. 대학 재학 때부터 콘란은 노팅힐의 한 지하실에서 손수 디자인한 가구를 제작, 판매하는 스튜디오를 열었으며, 수프 키친Soup Kitchen 레스토랑을 개업하는 등 여러 가지 사업 수완을 보였다. 1950년대 처음 간 파리 여행에서 맛과 멋을 고루 갖춘 합리적인 레스토랑 문화에 충격을 받은 콘란은 신개념 카페&바를 런던의 킹스로드에 개업했다. 1964년 '일상생활을 즐기자'는 메시지를 앞세워 해비타트Habitat 매장을 열어 직접 유통업계에 발을 들여놓았다. 해비타트는 실용적이고 가격이 저렴한 주방용품과 가구 등에 멋을 불어넣는 디자인을 선보여 영국 중산층으로부터 큰 호응을 받았다(1990년대 초반 콘란은 해비타트를 이케아IKEA 그룹에 고가로 매각했음). 또한 독특하게 디자인한 인테리어와 가구, 식기 등으로 차별화된 레스토랑 사업을 본격화하였다. 콘란은 20년 만에 레스토랑과 매점 사업이 모두 큰 성공을 거두어 국제적인 체인점으로 성장했다.

1997년 블레어 총리는 영국을 공식 방문한 클린턴 미국 대통령을 콘란 그룹 직영 레스토랑 '르 퐁 드 라 투르Le Pont de la Tour'에 초대했다. 은근히 영국의 디자인 수준과 런던의 음식 맛을 자랑하고 싶었던 것이다.

1998년 파리에 문을 연 '알카자르<sup>Alcazar</sup>' 레스토랑은 프랑스 문화계 인사들의 사교장으로 부상했다.[18] 콘란 그룹이 짧은 기간 내에 유럽 최고급 외식업계에서 확고한 위치를 차지할 수 있었던 것은 바로 디자이너로서의 기발한 콘셉트와 비즈니스맨의 사업 감각이 시너지를 낸 덕분이다. 1983년 해비타트와 마더케어<sup>Mothercare</sup>(임산부와 베이비 의류, 용품 회사), 옥토퍼스북스<sup>Octopus Books</sup>(출판 회사)를 통합해 콘란옥토퍼스<sup>Conran Octopus</sup>라는 지주회사를 설립했다. 콘란옥토퍼스는 디자인, 요리, 정원 꾸미기, 장식미술<sup>Crafts and Decorative Arts</sup> 등 콘란의 토털 디자인 철학과 스타일을 반영하는 출판물들을 제작했다.

1973년 미쉐린 타이어 건물을 구입, 개조해 오픈한 콘란 숍은 전통적인 가정용품에서부터 모던 가구에 이르기까지 고급 생활가구를 판매하는 매장으로 현재 런던, 파리, 뉴욕, 도쿄, 후쿠오카 등지에서 운영되고 있다. 콘란 숍에서는 유명 디자이너의 가구와 조명뿐 아니라 콘란이 직접 관여하고 있는 가구 제조회사인 '벤치마크<sup>Benchmark</sup>'에서 생산한 가구 등을 판매한다. 콘란은 디자인 박물관 건립 기금을 기부하여 템스 강변의 웨어하우스를 개조한 건물에서 1989년 '디자인 뮤지엄 런던'을 개관했다. 이 박물관은 다양한 디자인 전시회와 행사를 개최하여 2007년 《뉴욕타임스》가 선정한 세계 5대 박물관에 포함되었다. 콘란은 기존 박물관을 업그레이드할 필요성이 있다는 것을 알고 1,750만 파운드(약

4-16
디자인 뮤지엄 런던
출처: designmuseum.org

242억 원)를 기부하여 2016년 사우스켄싱턴 지역의 새 건물로 이전하도록 지원했다. 존 퍼슨<sup>John Pawson</sup>이 디자인한 모던한 건축물뿐 아니라 훨씬 넓어진 공간과 토크 및 워크숍이 열리는 교육 센터까지 갖추어 디자인의 사회적 기능을 향상시키기 위한 다채로운 활동이 전개되고 있다.

### 레이먼드 로위, 로위디자인 설립자

미국의 '디자인 구루'로 불리는 레이먼드 로위<sup>Raymond Loewy, 1893-1986</sup>는 제2차 산업혁명 시기에 디자인이 기업의 경쟁력 증진에 어떻게 기여할 수 있는지를 제대로 보여주었다. 프랑스 태생인 로위는 제1차 세계대전이 끝난 직후인 1919년 미국으로 이민하여 백화점의 윈도 디자이너나 패션 일러스트레이터 등으로 활동했다. 1929년 뉴욕에서 '로위디자인'이라는 디자인 전문회사를 설립한 그는 쉘<sup>Shell</sup>, 엑슨<sup>Exxon</sup>, 영국석유<sup>BP</sup> 등 세계적인 기업의 로고 디자인부터 콜드 스폿 냉장고, 스튜드베이커<sup>Studebaker</sup>의 아반티<sup>Avanti</sup> 자동차에 이르기까지 세상을 바꾸는 디자인으로 유명해졌다. 1949년 10월 로위는 디자이너로서는 최초로 시사주간지《타임》의 커버스토리 주인공이 되었다. 로위는 시각 디자인과 산업 디자인은 물론 환경 디자인 등 여러 분야에서 두각을 나타낸 전인적인 디자이너였다. 그가 디자인한 럭키 스트라이크 담배 포장의 밝고 명쾌한 이미지는 미국 문화를 상징하는 하나의 심벌이 되었다. 담배 맛을 최대한 유지하기 위해 인쇄되는 부분을 최소화하면서도 강력한 시각적 효과로 주목성을 높인 디자인으로 명성을 얻었다. 1940년대 후반부터 로위는 자동차 디자이너로서 두각을 나타냈다. 스튜드베이커의 자동차

4-17
1949년《타임》커버스토리에
등장한 레이먼드 로위
Cover Credit: BORIS ARTZYBASHEFF
Time Inc.

시리즈를 디자인하며 명성을 얻은 그는 BMW의 로드스터 507과 재규어, 링컨, 캐딜락 등을 디자인했다. 로위는 특히 디자인과 관련해 창의적인 아이디어 창출에 대해 많은 일화를 남겼다. 인터내셔널 하비스트 International Harvest의 로고를 디자인할 당시 로위는 기차 여행 중 'I'와 'H'를 겹쳐 트랙터 위의 농부를 나타내는 기발한 아이디어가 떠올랐으나 스케치북이 없어서 식당칸 테이블 위에 놓여 있던 냅킨에 아이디어 스케치를 했다 하여 화제가 되었다. 레이먼드 로위는 디자이너와 비즈니스맨의 적성과 소양, 역량을 고루 갖춘 천부적인 디자인 사업가였다. 그가 디자인한 콜드 스폿 냉장고부터 코카콜라 디스펜스, 펜실베이니아 기관차, 그레이하운드 버스, 스튜드베이커 자동차, NASA의 스카이 랩 등 거의 대부분 상업적으로 대성공을 거두었다. 로위는 디자인을 할 때 대중이 받아들일 수 있는 진보의 정도를 설정하기 위해 'MAYA Most Advanced Yet Acceptable'라는 가상의 선을 생각해야 한다는 주장을 했다. 신상품이 고객의 마음을 사로잡으려면 디자인의 진보 정도를 잘 조절해야 한다는 이론이다. 디자인이 너무 앞서가면 고객이 미처 따라가지 못하고, 반면에 조금만 앞서면 누구도 관심을 갖지 않을 것이기 때문이다. 로위는 사업적으로 성공한 디자이너의 전형이라 할 수 있다. 하지만 그는 여행을 할 때 반드시 일등석만 이용했는데 최고 수준의 고객을 만나는 기회로 삼기 위해서였다고 한다. 또한 프레젠테이션을 대단히 중시한 그는 중요한 대목에서 일부러 프렌치 악센트를 섞어 예술적 감각이 뛰어난 프랑스 출신이라는 것을 부각하려고 했다. 또 규모가 큰 디자인 컨설팅 회사의 CEO로서의 역할을 훌륭히 수행했지만 다른 디자이너들과 공동 작업한 성과의 명의Credit를 독점했다는 논란에 휩싸이기도 했다. 하지만 로위가 디자인 재능과 비즈니스 역량을 결합해 20세기에 가장 성공한 산업 디자이너라는 데 대해서는 많은 사람들이 공감하고 있다.

### 스코트 윌슨, 미니멀 대표

미국의 제품 디자이너 스코트 윌슨Scott Wilson은 디지털 시대의 디자인 비즈니스를 이끌어가는 사업가다. 1990년대 초반 로체스터공과대학교Rochester Institute of Technology 산업 디자인학과를 졸업한 윌슨은 나이키에서 2001년부터 5년간 크리에이티브 디렉터로 일했다. 2006년 윌슨은

모토롤라의 디자인 디렉터로 초빙되어 블루투스 헤드세트 라인 개발을 담당했다. 그러나 모토롤라가 안드로이드와 합병함에 따라 윌슨은 2007년 시카고와 샌프란시스코에 디자인회사 '미니멀MINIMAL'을 창업했다. 미니멀은 혼성체적인 디자인 스튜디오Hybrid Design Studio라는 점에서 기존 디자인 회사들과는 다르다. 최고 글로벌 브랜드들을 위한 컨설팅, 스타트업들과의 파트너 관계 설정, 벤처 창업 등을 자유롭게 넘나들 수 있는 구조이기 때문이다. 미니멀은 Xbox를 위한 키넥트Kinect for Xbox 360처럼 비디오게임의 룰을 바꾸는 혁신적인 비즈니스 솔루션을 제공해주고 있다. 미니멀은 기술, 의학, 소비자 제품부터 라이프스타일, 가구, 환경에 이르기까지 폭넓은 영역에서 혁신을 주도하고 있으며, 고객 명단에는 마이크로소프트, 구글, 델, 나이키 등이 포함되어 있다.

월슨과 미니멀이 세계적으로 널리 알려지게 된 계기는 2010년 그가 디자인한 '틱톡+루나틱Tiktok+LunaTik'이 2010년 킥스타터닷컴Kickstarter.com이 서비스를 시작한 이래 처음으로 100만 달러의 고액 투자를 받은 것이다. 월슨은 아이팟 나노를 손목시계로 쓸 수 있게 디자인한 액세서리 콘셉트를 끝까지 유지하기 위해 킥스타터닷컴에 틱톡+루나틱이라는 이름으로 올렸다. 그는 투자자에게 몇 가지 보상을 제시했는데, 1달러 이상 투자하면 '상품 출시의 보람', 25-70달러 투자자에게는 제품 패키지, 150-500달러 투자자에게는 특별 패키지를 제공한다고 약속하여 관심을 모았다. 그 결과 본래 목표로 했던 1만 6,000달러의 60배가 넘는 투자를 받았다. 잘 알려진 대로 킥스타터닷컴은 2008년 뉴욕에서 페리 첸Perry Chen, 얀시 스트리클러Yancey Strickler, 찰스 애들러Charles Adler가 대중을 상대로 프로젝트를 위한 비용을 모금할 수 있게 만든 세계 최대의

4-18
Minimal / LunaTik
출처: Core77.com

'크라우드 펀딩' 웹사이트다. 만화, 춤, 디자인, 패션, 영화, 게임, 음식, 사진 등 다양한 분야에 걸친 아이디어를 웹사이트에 소개하고 대중은 잠재력 있어 보이는 프로젝트에 1달러부터 수천 달러까지 원하는 만큼 투자할 수 있게 만든 크라우드 펀딩이다. 설정한 기한 내에 목표액을 채우면 창작가는 자금을 지원받고 킥스타터는 그 금액의 5%를 수수료로 받는다. 디자인 콘셉트를 하루 밤에 글로벌 브랜드로 키운 미니멀의 크라우드 펀딩 경험은 차세대 스튜디오 모델인 루나틱이라는 자회사 설립으로 이어졌다. 루나틱은 디자이너가 콘셉트부터 시장까지 자신들의 비전을 살려가도록 고취시켜 게임-변화혁명Game-Change Revolution을 이끌게 하는 상징이자 주역으로 아이폰을 위한 프리미엄 보호장치 등 베스트셀러를 계속 만들어내고 있다. 그 결과 윌슨의 작품은 2012년 쿠퍼휴이트 국제 디자인상Cooper-Hewitt National Design Award for Product Design을 비롯해 60여 개의 국제적인 상을 수상했으며, MoMA, MCAMuseum of Contemporary Art Chicago, Chicago Art Institute 등에 전시되고 있다. 윌슨은 단순한 디자인을 넘어서 사용자의 행복감을 높이고 생활의 가치를 더하는 디자인을 해야 한다는 것을 좌우명으로 삼아 4차 산업혁명시대의 디자인 사업가로 성장하고 있다.

### 이영혜, 디자인하우스 대표

"나는 디자인과 결혼했다."라고 스스럼없이 말하는 이영혜 대표는 1970년 중반부터 디자인 저널리즘 분야를 개척하며 관련 사업을 일궈온 디자인 사업가다. 우리 경제가 '보릿고개'라는 절대 빈곤 시기를 벗어나 산업 구조의 고도화가 시작되면서 디자인 저널리즘의 필요성이 생겨나게 되었다. 가전제품과 자동차 등 제조업에서 디자인의 중요성이 커지고 디자인 교육이 활성화됨에 따라 디자인 관련 정보와 자료를 교류하는 전문 잡지가 있어야 한다는 인식이 생겨난 것이다. 1976년 9월, 종합 디자인 정보지인 월간《디자인》이 창간되었다. 홍익대학교 응용미술학과를 졸업하고 동서산업에서 디자이너로 일하던 이영

4-19
디자인하우스 로고

혜는 멀쩡히 다니던 직장을 그만두고 월간 《디자인》에 입사했다. 평소 독서광이던 그녀는 이탈리아의 《도무스Domus》 같은 디자인 전문지를 만들고 싶다는 열정 하나로 열악한 근무 환경과 낮은 보수를 감수하며 이직한 것이다. 경영난으로 매월 발행되지 못하기도 하던 월간 《디자인》이 1979년 문을 닫게 되자, 그녀는 결혼 자금을 털어 경영권을 인수했다. 그러나 정부의 언론 통폐합 정책에 따라 정기간행물을 제때 출판하지 못했다는 이유로 1980년 10월 폐간되었다. 갓 인수한 회사를 다시 살리기 위해 이 대표는 직접 쓴 탄원서와 디자인계의 연명부를 대통령에게 보내 1981년 2월 복간시켰다.

150여 명의 직원들과 함께 연 매출 500억 원 규모의 비즈니스를 이끌어 가는 이영혜 대표가 그간 발행한 잡지만도 월간 《디자인》《행복이 가득한 집》《스타일 H》《마이웨딩》《럭셔리》《맘&앙팡》 등 10여 가지가 넘고, 단행본도 850여 권 이상 펴냈다. 여성생활문화지 《행복이 가득한 집》을 창간하며 미국 《Better Garden Homes》와 판권을 제휴했으며, 2000년에는 독일 미디어사인 부르다Burda와 조인트 벤처를 구성하는 등 출판사업의 글로벌화를 도모했다. 이 대표는 특히 다양한 디자인 이벤트를 주도하여 민간 부문에서 디자인 분야 진흥 활동을 활발히 전개하고 있다. 1994년부터 해마다 봄이면 '서울리빙디자인페어'를 개최해 생활 속의 디자인 수준을 향상시키고 있다. 단순히 디자인이 좋은 상품들을 모아서 전시하는 게 아니라, 역량 있는 디자이너들과 협업Collaboration하여 고부가가치 콘텐츠를 생산하고 토털 마케팅 솔루션을 제시하는 데 중점을 두고 있다.

2002년부터 서울디자인페스티벌을 열어 우리나라의 대표 디자인 이벤트로 육성했다. 이 페스티벌은 '디자이너 프로모션'을 모토로 디자이너, 디자인 브랜드, 기업들과 함께 국내외 디자인 동향을 선보이고, 한국 디자이너들의 세계 진출을 돕고, 해외 디자이너들을 국내에 소개하는 교류의 장이다. 부대 행사로 글로벌 스타 디자이너들을 만나는 디자인 세미나, 디자인 관련 산업 활성화를 위한 장외 전시, 서울의 디자인 명소를 방문, 체험하는 서울디자인스팟 등이 있다. 이 대표는 2013년에는 '광주디자인비엔날레'의 총감독을 맡기도 했다. 주제는 '거시기, 머시기', 즉 오브제와 디자인을 뜻하는 '것이기, 멋이기'를 전라도

사투리로 재치 있게 풀어낸 말이다. 디자인의 산업화와 시민과의 소통에 주안점을 두어 국내외 24개국에서 디자인한 600여 점의 신제품 프로토타입을 선보였다. 쉼터로도 쓸 수 있는 '아트 버스 쉘터', 팔레트와 폐천막을 재활용한 '도심 농부의 정원', 『우리문화박물지』(이어령 지음)에 실린 전통 사물 중 다섯 가지 도구(계란꾸러미, 농기구 키, 부채, 갓, 버섯)의 재해석, 콩다콩 어린이집 등 그만의 디자인 중심 사고, 삶에 대한 철학적 시선을 녹여냈다. 이 대표는 2014년에 개관한 서울시의 동대문디자인플라자ᴰᴰᴾ, Dongdaemun Design Plaza 디자인숍을 기획, 운영 대행하고 있다. 디자인숍은 디자이너들이 개발한 제품과 디자인 브랜드 상품, 공예품 등을 판매하고 있다. 디자이너, 디자인 기업, 공예가 들이 자신의 재능을 널리 알리고 아이디어를 팔 수 있는 기회가 넓어진 것이다.

이영혜 대표가 40여 년 동안 매월 발행하는 월간 《디자인》은 디자인하우스가 펼치는 모든 사업의 뿌리이지만 흑자를 내기 시작한 것은 불과 몇 년 전이다. 디자인계를 주요 고객으로 하는 잡지 한 권을 발행해서는 손익을 맞추기 어렵지만 월간 《디자인》을 계속 발행한 것은 디자인의 가치가 국부國富의 원동력이라고 믿기 때문이다. 월간 《디자인》으로 디자인에 대한 의식을 심고, 다른 출판물들로 디자인의 저변을 확대하며, 디자인 이벤트들로 디자이너들이 뛸 수 있는 무대를 넓히는 선순환 구조를 만들겠다는 소신이다. 디자인 저널리즘의 역사가 짧고 전문지 구독자가 제한적이라는 어려운 여건에도 이 대표는 디자인 사업가로 성공 가도를 달려왔다. 디자인 전공자다운 실력과 꾸준한 독서를 통해 익힌 인문학적 소양으로 통찰력, 결단력, 추진력을 길러왔기 때문

4-20
2018 서울리빙디자인페어
전경

이다. 이 대표의 모토는 다음과 같다. 아무리 크고 복잡한 문제라도 '전체의 대강'을 살펴 핵심이 무엇인지를 파악한다. 당장은 손해를 볼지라도 몇 년 후를 기약할 수 있다면 과감히 투자한다. 무슨 일이든 머릿속으로 생각하는 데만 그치지 않고, 일단 가보거나 저질러서 체험 해본다.

이영혜 대표는 4차 산업혁명 시대는 디자이너뿐 아니라 재능이 있다면 그 누구에게나 새로운 기회가 될 것이라고 낙관한다. 부와 권력이 소수에게 집중되어 있고 고용이 절벽을 맞이하고 있는 이 시점에서 그는 특히 블록체인 기술과 디지털 공유 플랫폼에 큰 관심을 두고 있다. 이런 기술들이 가져올 탈중앙화 개념은 결국 개인이 무엇을 가지고 있느냐를 묻는 것이라고 해석한다. 남에게 공유 가능한 자신만의 '팔 것'을 만들어두라는 것이 후배들에 대한 조언이라 말한다. 개인의 재능이 공유되고 거래되는 보상 시스템이 효율적이고 투명하게 지원 가능하므로 개인이 경제적 주체로 독립할 수 있기 때문이다. 지금까지 각 매체를 통해 소개해온 많은 사람들을 기반으로 그들의 남다른 경험과 방식과 노하우를 공유하도록 하고, 나아가 기존 산업 시스템에서는 소외되었던 노동 자체도 하나의 텔런트가 되어 새로운 가치를 만들 수 있다는 데 주목하고 있다. 개인들을 '텔런트 트레이더'로 만드는 것이 차기 비즈니스로 구상이 끝나 있다고 한다. 이 대표는 지금도 내일의 세상을 궁리하고 디자인하고 있다.

## 디자인 관리자 사례

### 조너선 아이브, 애플 CDO

애플의 디자인경영이 성공 신화가 된 것은 디자인 후원자 역할에 충실했던 스티브 잡스와 창의적인 디자인 관리자 조너선 아이브의 공생적 협력 덕분이다. 1967년 영국에서 태어난 아이브는 노섬브리아대학교(당시에는 뉴캐슬 폴리테크닉)에서 산업 디자인을 전공했다. 아이브는 은세공銀細工을 가르치는 교수였던 부친의 영향을 받아 어릴 때부터 제품을 분해해 구조를 분석하는 등 디자인에 적성과 소질이 있었다. 우수한 성적으로 대학을 졸업한 후 로버츠위버그룹RWG, Roberts Weaver Group에서

잠시 디자인 컨설턴트로 일한 다음, 탠저린<sup>Tangerine</sup>이라는 디자인 전문회사로 옮겼다. 그러나 고객 회사로부터 하청을 받아 그들의 입맛에 맞게 디자인하는 데 싫증을 느낀 아이브는 애플로부터 스카우트 제안을 받고 1992년 정식으로 입사했다. 아이브는 존 스컬리<sup>John Scully</sup> 회장의 야심작이자 PDA<sup>Personal Digital Assistant</sup>의 효시인 뉴턴 메시지 패드 110을 디자인했다. 비록 뉴턴의 판매 실적은 저조했으나 아이브의 디자인 역량은 높이 평가받아 산업 디자인팀장으로 승진했다.

1997년 CEO로 복귀한 스티브 잡스가 애플의 초창기부터 함께 협력했던 하르트무트 에슬링거 프로그 디자인 대표 등 세계적인 스타 디자이너를 영입할 것이라는 루머가 돌자 아이브 팀장은 퇴사를 결심했다. 그러나 잡스와 아이브는 첫 대면에서부터 서로 호감을 갖게 되어 애플의 디자인 혁신을 함께 이끌어가는 최고의 파트너가 되었다. 1998년 잡스는 애플의 사운을 건 일체형 데스크톱 아이맥 G3를 개발하는 과정에서 원가 상승을 우려한 개발 부문의 반대에도 아이브가 디자인한 달걀형 모델을 선택했다. 기존의 여느 컴퓨터와는 다르게 부드러운 곡선형인 아이맥 케이스는 반투명 플라스틱을 사용하여 생산 단가가 60달러나 되었다. 보통 육면체 케이스의 제작비는 20달러 내외였으나 생산 단가가 무려 세 배나 높았던 것이다. 이에 원가 절감을 강조하던 개발팀 내부에서 큰 논란이 일었다. 잡스는 혁신적인 디자인 개발에 따른 비용은 성공을 위한 투자라고 판단하여 디자이너들의 손을 들어주었다. 그 결과 애플은 한국의 제조업체와 협력하여 독창적인 반투명 케이스를 생산했으며 색채도 빨강, 블루베리, 라임, 포도, 루비색 등으로 다양화해 고객들이 취향대로 고를 수 있게 했다. 1998년 9월 1,299달

4-21
애플 메시지패드 110
디자이너: 조너선 아이브, 1994.
출처: Jim Abeles/Flickr

러에 출시된 아이맥을 본 고객들의 반응은 폭발적이었으며, 3개월 만에 80만 대가량이 팔려 단숨에 3억 900만 달러 흑자를 거두어 애플을 만년 적자에서 구해냈다.

이후 잡스와 아이브는 각별한 유대 관계를 맺고 제품과 디자인 개발에 나서 기술력, 사용자 편의, 단순한 디자인이 결합된 아이튠, 아이폰 등을 디자인해 세계적인 베스트셀러 메이커가 되었다. 아이브는 디자인 및 기업 분야에 기여한 공로를 인정받아 2012년 영국 여왕으로부터 대영제국 2등급 훈장KBE, Knight of British Empire(수훈자 이름의 앞에 Sir(경)나 Dame(여사)의 칭호를 붙이는 기사작위Knighthood·Damehood에 해당함)을 받았다. 2011년 스티브 잡스 사망 후에 아이브는 새로운 CEO 후보로 거론되기도 했지만, COO 출신인 팀 쿡이 선임되었다. 아이브는 애플의 휴먼 인터페이스를 중심으로 하드웨어는 물론 소프트웨어의 디자인 방향을 제시하고 있다. 2015년 아이브는 CDO로 임명되어 네 명뿐인 애플의 C-클래스CEO, CFO, COO, CDO에 합류했다. 아이브는 새로운 혁신보다 잡스의 유업인 애플 캠퍼스 II를 완성시키는 데 몰두했다.[19] 그 덕분에 애플 창립 31주년인 2017년 4월에 직원들에게 공개되었다. 특히 2017년 9월 개관한 스티브잡스극장은 프레젠테이션의 귀재였던 잡스를 기리기 위한 것이다. 1층 전체가 6.1미터 높이의 유리벽으로 둘러싸인 원형

4-22
애플 제2캠퍼스의
스티브잡스극장
출처: ArchDaily

로비는 직경 50미터이며 지하로 가는 계단으로 연결되어 있다. 지붕은 날렵한 우주선이 내려앉은 형태이며 1,000석 규모의 강당 등 극장의 주요 시설은 모두 지하에 있다. 유리 엘리베이터는 상승과 하강을 하면 회전하여 어떤 방향에서도 탑승할 수 있다.[20] 원래 애플 창립 40주년에 맞춰 개관하려고 계획을 세웠지만 1년이 지연되었다. 그러나 아이브의 헌신적인 노력이 없었다면 그렇게 완성도 높은 건물이 완공되기 어려웠을 것이라는 평가를 받고 있다. 그런 와중에 애플은 아이폰 X에 이르기까지 아이폰 시리즈의 후속 모델들을 리디자인한 것 외에는 이렇다 할 디자인 혁신 실적을 내지 못해 혁신의 정신을 잃어가고 있다는 지적이 일고 있다.[21]

### 페터 슈라이어, 현대기아자동차그룹 CDO

기업에 소속된 디자인 관리자가 '사장' 직함을 갖는 것은 흔한 일은 아니다. 현대기아차그룹의 CDO이자 사장인 페터 슈라이어Peter Schreyer는 1953년 독일 바이에른 주 바트라이헨할에서 태어났다. 1975년 뮌헨응용과학대학교 산업 디자인학과에 입학해 아우디에서 인턴으로 근무했으며 장학금을 받아 1979년 졸업했다. 이어 런던 RCA에서 수송 디자인학과의 전 과정을 이수해 석사학위를 받았다. 1980년 슈라이어는 아우디에 입사해 외장, 인테리어, 콘셉트 디자인 담당으로 일하기 시작해 1991년에는 아우디의 캘리포니아 디자인 스튜디오에 전속되었다. 1992년에는 아우디 디자인 콘셉트 스튜디오, 1993년에는 폴크스바겐의 익스테리어 디자인 부문으로 옮겼다. 2006년 기아자동차의 정의선 사장(현재 현대기아자동차그룹 부회장)은 자신이 역점을 두어 추진하는 디자인경영을 이끌어갈 적임자로 페터 슈라이어를 초빙했다. 슈라이어 부사장은 '직선의 단순함Simplicity of Straight Line'이라는 디자인 철학을 앞세워 호랑이 코 라디에이터 그릴로 기아차만의 디자인 DNA를 확립했다. 그 디자인 DNA가 일관성 있게 적용된 K5, 프라이드, 스포티지R 등은 레드닷, iF 등 디자인상을 수상했다.

한편 현대자동차는 2007년부터 오석근 디자인센터장의 주도로 유연한 역동성을 강조하는 '플루이딕 스컬프처FS, Fluidic Sculpture'를 디자인 철학으로 설정했다. 속도 지향적인 차의 매력을 최대한 부각시켜 소비

자의 감성적인 욕구를 채우기 위해 유려한 곡선미가 넘치는 특성을 살려내려는 노력의 결과였다. FS 디자인 철학은 YF 소나타에 적용되어 전 세계 중형차 디자인에 큰 변화를 이끌었다. '소나타 쇼크'라는 말대로 일본차 업계에 큰 영향을 주었는데, 마츠다6나 인피니티 Q50 등의 차량을 보면 그 영향이 있었음을 짐작할 수 있다. FS는 아반떼, 그랜저 등 현대차의 소형 및 중형 신차종에 적용되어 큰 호평을 받기 시작했다.[22] 특히 아반떼는 북미, 캐나다, 남아프리카공화국에서 잇달아 올해의 차로 선정되는 등 디자인의 우수성을 인정받았다.

그러나 동급 모델인 기아자동차 K5의 판매 호조가 현대자동차 YF 소나타의 시장점유율을 잠식하는 이른바 카니발리즘Cannibalism이 심화되기 시작했다. 2012년 현대자동차그룹은 현대, 기아차의 디자인 차별화를 통한 브랜드 혁신을 한층 강화하기 위해 기아차 페터 슈라이어 부사장을 현대, 기아차 디자인총괄 사장으로 승진, 발령했다. 아우디, 폴크스바겐 등 해외 유수 자동차 메이커에서 풍부한 디자인 경험을 갖고 있으며 현대, 기아차의 기업문화에 대해 이해가 깊은 페터 슈라이어 사장을 중심으로 일류 자동차 업체다운 디자인 역량을 갖추려는 포석이었다. 슈라이어 사장에게 향후 현대, 기아차의 장기적인 디자인 비전과 전략을 제시하고, 디자인 역량을 한층 강화해나가는 역할을 맡긴 것이다. 이에 따라 현대차의 '플루이딕 스컬프처'와 기아차의 '직선의 단순함'이라는 디자인 철학을 더욱 강화함으로써 두 회사의 고유 브랜드 정체성을 더욱 분명히 정립해나가고, 디자인 개발 초기 단계부터 두 회사 간의 디자인 차별화를 점검 및 조정해나갈 수 있게 되었다.

2017년 기아자동차는 슈라이어 사장의 역작으로 꼽히는 호랑이코 라디에이터 그릴을 장착한 K7을 업그레드하여 미국 시장에 카덴자Cadenza(협주곡에서 악장의 끝 부분에 삽입된 화려한 독주 부분)라는 이름으로 출시했다. 카덴자는 미국 고속도로 안전보험협회가 실시한 충돌테스트 결과 최고 등급의 안전을 확보한 차에만 수여하는 '톱 세이프티 픽 플러스Top Safety Pic+' 상을 수상했다. 모든 충돌시험에서 우수한 성적을 받았고, 특히 운전석을 중심으로 높은 보호능력을 보여준 것으로 평가되었기 때문이다.

디자인경영자 중에는 사업가와 관리자를 넘나드는 경우가 있다. 기업의 디자인 관리자로 일하다가 독립하여 디자인회사를 설립, 운영하는가 하면, 드물기는 하지만 다시 기업의 경영자로 복귀하기도 한다. 카카오의 공동대표인 조수용 사장이 바로 그런 경우다. 조 사장은 서울대학교 디자인학부에서 시각 디자인을 전공하고 학사와 석사학위를 받았으며, 1999년부터 포털사이트 프리챌(자유free와 도전challenge을 지향하는 프리챌은 1999년 설립되어 특화된 동아리 기능인 '커뮤니티'로 단숨에 가입자 1,000만 명, 커뮤니티 수 100만 개에 달하는 대형 포털이 되었으나 과도한 운영비 부담으로 2011년 파산했음)의 디자인센터장을 역임하는 등 디자인 관리자로서의 역량을 다졌다. 2003년 NHN(2013년 네이버주식회사와 NHN엔터테인먼트로 분할)으로 자리를 옮겨 CMD Creative Marketing & Design 본부장이사으로 디자인과 마케팅 부문을 총괄했다. CMD는 430명에 달하는 디자이너, 마케터, UI 개발자 들을 통합 관리하는 특화된 본부다. 조 본부장은 NHN 사옥의 업무 공간부터 네이버 서비스의 사용자 경험 디자인, 브랜드 마케팅을 총괄 지휘했다. 2010년 완공된 NHN 사옥은 '그린 팩토리'라는 별명답게 친환경 건축물로 디자인되었다. 내부 고객인 직원들의 건강을 고려해 친환경 건축 자재를 선택했고, 실외에서 2주 이상 말려 독소를 제거한 뒤에 실내에 들여놓았다. 모든 창문에 연한 초록색 쉐이드를 설치해 필요할 때면 녹색 건물의 정체성을 드러낼 수 있게 했다. 특히 전 직원에게 아르테미데 조명기구와 허먼밀러의 에어론 의자Aeron Chair를 제공해 큰 호응을 받았다. 사무실에서 오랜 시간 근무하는 직원들에게 적절한 조도와 휘도의 조명으로 눈을 보호해주고, 오래 앉아서 일해도 허리에 부담을 적게 해주어 개개인의 건강은 물론 업무의 효율성을 높이려는 배려. 주차장에서는 새소리, 물소리, 종소리 등 다양한 소리를 통해 자신이 주차한 위치를 쉽게 찾아낼 수 있고, 계단에는 소비된 칼로리를 표시해 직원들의 자발적인 걷기를 유도했다. 2010년 12월 NHN을 퇴사한 조수용은 주식회사 JOH(제이오에이치)를 설립하여 대표이사 겸 크리에이티브 디렉터로 출판, 제조, 레스토랑, 호텔 건축 및 인테리어 등 다양한 비즈니스를 주도했다. JOH가 매월 세계적인 브랜드를 하나씩 선정해 집중적으로 다루는 월

간지 《매거진 B》는 브랜드 다큐멘터리 잡지다. 국·영문판 《매거진 B》는 광고 수입에 의존하지 않고 전적으로 구독료와 판매 수입만으로 운영되고 있다. 또한 'Ed Bag'이라는 가방 브랜드를 제조, 출시했다. 집밥처럼 조미료를 넣지 않고 조리하는 건강 식당 '일호식'에 이어 아메리칸 다이닝 '세컨드 키친', 액티브 주스 바 '트라이바'를 개업했다. 2014년 영종도에 위치한 네스트 호텔, 여의도에 위치한 글래드 호텔의 브랜딩, 건축, 인테리어, 가구 등 모든 브랜딩과 디자인을 총괄했다. 두 호텔 모두 국내 최초로 세계적인 디자인 호텔의 플랫폼인 디자인호텔스 designhotels.com의 회원으로 선정되었다.

2016년 11월 조수용은 카카오 브랜드 디자인 총괄 부사장 겸 신설된 공동체 브랜드 센터장으로 영입되어 다시 디자인 관리자가 되었다. 조 부사장은 JOH의 대표이사와 크리에이티브 디렉터 활동을 유지하며, 70여 곳으로 늘어난 카카오 계열사들(카카오 메이커스, 카카오 페이, 카카오 모빌리티 등 내부 사업조직이 연이어 분사했으며 로엔엔터테인먼트, 블루핀 등을 인수해 자회사 숫자가 급격히 늘어남)의 효율적인 온·오프라인 브랜드 마케팅을 지원했다.

2018년 3월 조수용 부사장은 카카오의 공동대표 사장으로 승진했다. 여민수 사장과 함께 카카오 경영의 무한 책임을 지게 된 조 대표는 "카카오 서비스 이용자들에게는 더 편리한 사용자 경험을, 주주들에게는 더 큰 가치를 드릴 수 있는 방법이 무엇인지 전 크루Crew: 선원이나 승무원들과 함께 치열하게 고민하겠다."고 했다.[23] 카카오는 JOH를 인수하

4-23 《매거진 B》

여 브랜드 관련 사업 및 '카카오프렌즈' 오프라인 매장 운영 분야에서 시너지를 도모하고 있다. "모범생처럼 살기보다 일단 도전해보는 게 청년 정신"이라고 강조하는 조수용 대표는 다음과 같은 일들을 중점 추진한다.

- 카카오톡을 바탕으로 게임, 커머스, 결제, 송금, 콘텐츠 등 다양한 서비스의 결합 및 구현
- 인공지능과 블록체인 등 새로운 기술에 투자 및 비즈니스 전개
- 음악, 웹툰 등 지적 재산을 기반으로 글로벌 시장에 진출
- JOH와 카카오프렌즈의 합병으로 카카오프렌즈 캐릭터, 《매거진 B》 등 글로벌 콘텐츠 개발
- '사운즈 한남'과 같은 부동산, 리테일 개발 사업 확장

시각 디자인을 전공한 조수용 대표는 보통 그래픽 디자이너들처럼 시각적 표현에만 집착하거나 이미지를 다루는 레이아웃 디자인에 안주하지 않는다. 디자이너가 할 수 있는 일의 범위를 정해놓고 그 안에서만 맴도는 대신, 늘 새로운 가능성을 모색하는 실험정신이야말로 자신의 포지션을 다채롭게 바꾸어가는 원동력이다. '이유가 있는 새로움을 추구'하는 전략적인 사고가 있었기에 조 대표는 변신을 거듭하며 디자인의 영역과 디자이너의 할 일을 넓혀가고 있다.

# E

**주요 학습 과제**

※ 과제를 수행한 뒤 체크리스트에 표시하시오.

1   디자인경영자는 무엇을 하는 사람인가? ☐

2   디자이너와 경영자의 차이점과 유사점은 무엇일까? ☐

3   디자인경영자의 유형을 세 가지로 구분하고 각각의 특성을 알아보자. ☐

4   디자인경영자의 임무는 무엇인가? ☐

5   디자인경영자는 어떤 역할을 해야 하나? ☐

6   디자인경영자의 자질과 기량에 대해 알아보자. ☐

7   디자인 스페셜리스트와 디자인 제너럴리스트에 대해 설명해보자. ☐

8   디자인경영자의 세 가지 기량은 무엇인가? ☐

9   디자인경영의 학위에 대해 알아보자. ☐

10  디자인경영 교육 기관(핀란드 알토대학교 IDBM 등) 사례를 알아보자. ☐

11  디자인 후원자 사례를 알아보자. ☐

12  디자인 사업가 사례를 알아보자. ☐

13  디자인 관리자 사례를 알아보자. ☐

**디자인경영 에센스를 펴내며**

1 이어령, 「디지로그 시대가 온다. 디지털 강국서 한 발짝 더... 한국문화와 융합하라」, 중앙일보, 2006년 2월 5일.

2 David Sax, *The Revenge of Analog*, PublicAffairs, 2016.

3 Dubberly, H., & Pangaro, P. Cybernetics and Design: Conversations for Action. Cybernetics and Human Knowing, 22(nos. 2-3), pp.73-82.

4 John Maeda, *Design in Tech 2018 Open Survey*, 1219 Samples.

5 Elizabeth Stinson, JOHN MAEDA: IF YOU WANT TO SURVIVE IN DESIGN, YOU BETTER LEARN TO CODE. *WIRED*, March 15, 2017

6 Tomás García Ferrari, "Design and the Fourth Industrial Revolution. Dangers and opportunities for a mutating discipline", Design for Next, 12th EAD Conference Sapienza University of Rome 12-14 April 2017.

7 Hani Asfour, 'Five Design Jobs Of The Future (And How You Can Get Them)' *Entrepreneur*, June 13, 2018.

8 Suzanne LaBarre, The Most Important Design Jobs of the Future, *CO.DESIGN*, Jan 04, 2016.

9 Interview with Shana Dressler in Matt McCue and Kiana St. Louis, The Future of Design (and how to perpare for it), March 2, 2017, https://99u.adobe.com

10 Attributed to Raymond Loewy in: Adam Richardson (2010) *Innovation X*, p.184.

11 Roger Martin, Embedding Design into Business, *BusinessWeek* Online in August 2005.

**1**

**디자인경영의 필요성**

1 『랜덤하우스 영한대사전』(서울: 시사영어사, 1991).

2 Harold A. Small ed., *Form and Function*, Remarks on Art by Horatio Greenough, (Berkeley: Univ. of California Press, 1947), p.71.

3 Sullivan, Louis, "The Tall Office Building Artistically Considered", *Lippincott's Monthly Magazine* (March 1896).

4 Loos, A. (1908), *Ornament and Crime* (PDF). Innsbruck, reprint Vienna, 1930.

5 Frank Lloyd Wright, *An Autobiography*, Duell, Sloan and Pearce, New York, 1943, p.143.

6 Marjorie Bevlin, *Design Through Discovery* (New York: Holt Reinhardt and Winston, 1977), p.10.

7 John Pile, Design: *Purpose, Form and Meaning* (Amherst: The Univ. of Massachusetts Press, 1979), p.3.

8 Herbert Simon, *The Science of the Artificial* (Boston: MIT Press, 1969), p.129.

9 Victor Papanek, *Design for the Real World* (London: Thames and Hudson Ltd., 1971), pp.3-4.

10 George Cox, *Cox Review on Creativity in Business: building on the UK's strengths*, Design Council, 2005, p.2.

11 성브라이언, 「제너레이티브 디자인, 디자이너를 위한 새로운 도약의 발판」, 컴퓨터월드, 2017년 2월 1일.

12 Jeff Yoders, *Airbus Testing 3D-Printed Partition for A320, Made With New Metal Alloy, MetalMiner*, December 1, 2015.

13 Joseph Litterer, *An Introduction of Management* (New York: John Wiley & Sons, Inc., 1978), p.7.

14 Herny Fayol, *General and Industrial Management* (Geneva: International Management Institute, 1929), p.44.

15 Edward Lucie-Smith, *The History of Industrial Design*, Van Nostrand Reinhold Company, 1983, p.29.

16 피부치, "디자인, 4차 산업혁명을 준비하다 – 디자인산업의 2트랙 대응전략을 중심으로", Brunch beta, 2017년 1월 4일.

17 고승연, "AI 발달로 진선미의 직업 추구하는 시대 열려", DBR/Special Report, 2016년 9월 5일.

18  Maslow, A.H. (1943). "A theory of human motivation". *Psychological Review*, 50 (4): 370 – 96.

19  Maslow, A. H. (1970). *Motivation and personality*, New York: Harper & Row.

20  Hippo Roller, 아프리카나 남미 등 오지에서 먼 곳의 물을 길어오기 위해 바퀴처럼 구르는 물통에 손잡이를 단 손수레. 한 번에 100리터의 물을 옮길 수 있음.

21  http://blog.naver.com/qp7180/220951643075

22  B. Joseph Pine II, James H. Gilmore, *Experience Economy*, Boston: Harvard Business School Press, 1999.

23  B. Joseph Pine II, James H. Gilmore, Welcome to the Experience Economy, *Harvard Business Review*, July-August 1998 Issue.

24  민성희, 박정은, 「공유경제 비즈니스 사례분석 및 시사점」, 산은조사월보 제730호, 2016.9, pp.26-42.

25  Milena Milićević, *THE BLOG Opportunities in Sharing Economy for You*, 08/04/2016 12:46pm ET | Updated Aug 04, 2016.

26  Cynthia A. Montgomery, James Weber, and Elizabeth Anne Watkins, *The On-Demand Economy*, Harvard Business School Technical Note 716-405, September 2015.

27  박진아, 「'긱 이코노미' 시대의 일, 그리고 플랫폼 디자이너 누가 프리랜스 이코노미를 두려워하랴」, 녹색경제, 2017년 8월 24일.

28  이민화, 제 45차 공개포럼, 1인 기업과 일자리 창출, KCERN, 2018년 3월 27일.

29  Richard Thaler & Cass Sunstein, Nudge-Improving Decisions about Health, *Wealth and Happiness*, Yale University Press, 2008.

30  http://newspeppermint.com/2017/10/11/richardthaler

31  Jeneanne Rae(2015), Good Design Drives Shareholder Value, Design Management Institute, May 2015.

32  The Design Council, *Design Delivers for Business*, A Summary for Evidence from the Design Council's Design Leadership Program, September 2012.

33  Edward de Bono, *Lateral Thinking: Creativity Step by Step*, Harper Perennial, 1990.

34  Rudolf Arnheim, *Visual Thinking*, Univ. of California Press, Berkeley, 1969.

35  Peter Rowe, *Design Thinking*, MIT Press, 1987.

36  Rolf Faste, *Ambidextrous Thinking*, in Innovation in Mechanical Engineering Curricular for the 1990s, American Society of Mechanical Engineers, November, 1994.

37  Tim Brown, *Design Thinking*, HBR, June 2008, pp.84-92.

38  IDEO, *Design Kit: The Fild Guide to Human-Centered Design*, 2015.

39  Roger Martin, *The Design of Business: Why Design Thinking is the Next Competitive Advantage*, Harvard Business Press, 2009.

40  Roger Martin, ibid.

41  www.cheskin.com/blog/blog/archives/001117.html

42  Natasha Jen, Why Design Thinking is Bullshit, *It's Nice That*, Friday 23 February 2018.

43  Jon Kolco, 'Design Thinking Comes of Age', *Harvard Business Review*, September 2015.

44  https://www.dmi.org/?page=2015DVAWinners

45  Michael Farr, *Design Management: Why is it needed now?*, Design 200, pp.38-39.

46  Michael Farr, "Design Management 1", *Industrial Design Magazine*, October 1965, pp.50-51.

47  Arthur Pulos, *Opportunities in Industrial Design* (Skokie: VGM Career Horizons, 1978), pp.17-22.

48  Horst Rittel and Melvin Webber, *Dilemmas in a General Theory of Planning*, Working Papers from the Urban & Regional Development, University of California-Berkeley, 1973, pp.155-169.

49  Kotler and Rath, "Design, A Powerful but Neglected Strategic Tool", *Journal of Business Strategy*, 5(2), Fall 1984, pp.16-22.

50  Jeanne Liedtka and Tim Ogilvie, *Design for Growth: a Design Thinking Toolkit for Managers*, Columbia University Press, 2011, p.11.

51  live/work, Service design+business design, Magazine.

**2**

디자인경영의
본질

1 Michael Farr, *Design Management* (London: Hodder and Stoughton, 1966).

2 Erich Geyer and Bernard Bürdek. *Form: Zeitchrift Fur Gestaltung* (Stutgart: AW D design, 1970).

3 Charles Clark, *Idea Management : How to Motivate Creativity and Innovation* (New York: AMOKO, 1980), pp.9-10.

4 紺野登, デザインマネジメント：經營のためのデザイン, 日本工業新聞社, 1993. p.147.

5 R. Blaich, *Product Design and Corporate Strategy: Managing the connection for Competitive Advantage* (New York: McGraw-Hill, 1993) p.13.

6 Peter Zec, "Management versus Design: Design Management as a Quality Factor". *Design Management*, (Milano), n.11, April 1997, pp.28-35.

7 Brigitte Mozota, *Design as a strategic management tool, in Design Management* ed. by Mark Oakely, Oxford: Basil Blackwell, 1990, pp.73-84.

8 Brigitte Mozota, *Design Management: Using Design to Build Brand Value and Corporate Innovation*, Allworth Press, 2003.

9 Kathryn Best, *Design Management-Managing Design Strategy, Process and Implementation*, AVA Publishing SA, 2006, p.16.

10 www.dmi.org/?What_is_Design_Management

11 David Aaker, *Managing Brand Equity: Capitalizing on the Value of Brand Name*, The Free Press, 1991.

12 Joseph S. Nye, *Soft power: The Means to Succeed in World Politics*, Public Affairs, 2004.

13 심형택, 『IP Silk Road 2』, 이지펙스, 2016, p.1043.

14 Jens Bernsen, "Twelve Principles of Design Management", in Mark Oakley ed., Ibid., pp.85-95.

15 Alan Topalian, *A Management of Design Projects*. (London: Associate Press, 1980).

16 Mark Oakley, *Managing Product Design*. (London: Wiedenfeld and Nicholson, 1984).

17 Robert Hayes, "Managing Design for Strategic Impact", paper delivered at the second International Design Forum, Singapore, 1990.

18 지주희, 삼성전자 디자인 심장부 R&D 센터, "세상에 없던 제품을 만든다", 한국경제, 2017년 7월 20일.

19 Antti Ahlava, Harry Edelman. *Urban Design Management: A Guide to Good Practice*, Taylor &Francis, 2008, p.50.

20 President of India Prof. A P J Abdul Kalam with A Sivathanu Pillai, Envisioning an Empowered Nation, Technology for Societal Transformation (2004) in Darlie O Koshy, Importance of Design as a Factor of Competitiveness, Address at the WIPO International Symposium in Design Santiago, Chile, November, 2011.

21 Roger Martin, Dean of Rotman School of Management: "Business people Need to Become Designers", *Fast company*, Nov. 10, 2010.

22 VIDEO PODCAST www.rotmandesignworks.ca 2010 Business Design Practicum © Heather Fraser, Rotman School of Management / Job Rutgers, OCAD

**3**

디자인경영의
역사

1 The Luxury Silk Industry of Lyon - A textile lover's diary, belovedlinens.net/fabrics/m.Lyon-silk1.html

2 John Heskett, *Industrial Design*, Oxford University Press, 1980, p.183.

3 ibid.

4 Peel, quoted in Herbert Read 1934:13.

5 Wally Olins, *Corporate Identity; Making Business Strategy Visible Through Design*. (Boston: Harvard Business School Press, 1989). pp.48-50.

6   Pat kirkman, "Industrial Design", in *The Dictionary of Art* (New York: Mcmillan Publishers Limited, 1996) ed. Jane Turner, vol. 15. pp.820-827.

7   John Heskett. *Industrial Design*. (New Yok: Oxford University Press, 1980), pp.69-71.

8   Wally Olins, Ibid., pp.48-49.

9   Tony Ridley, "Design Management on London Underground". in Mark Oakley ed., *Design Management* (Oxford: Blackwell Reference, 1990). pp.26-32.

10  Adrian Forty, *Objects of Desire: Design & Society From Wedgewood to IBM* (New York: Pantheon Books, 1986), p.224.

11  Ibid., p.238.

12  Labò, Mario, *L'aspetto estetico dell'opera sociale di Adriano Olivetti*, Milan, 1955, p. 22. in Kicherer, Sybille, *Olivetti: a study of the management of cortorate design*, Published by Trefolil Publication Ltd., 1990, p.4.

13  Christoper Lorenz, *The Design Dimension: The New Competitive Weapon for Business* (Oxford: Basi Blackwell Ltd., 1986), p.14.

14  "Both fish and Fowl", *Fortune*, January 1934.

15  "Designing Things Better", *Business Week*, Nov./ 1936, pp.41-42.

16  "News", *Industrial Design Magazine*, May 1957, p.22.

17  The CoID changed its name to "Design Council" in order to include engineering design in its sphere of influence in spite of the severe against from the industrial design community in 1972.

18  Arthur Pulos, *The American Design Adventure* (Cambridge: The MIT Press, 1988), p.211.

19  *Design* (London), November 1951, p.1.

20  Arthur Pulos, Ibid., p.211.

21  "Design Management Symposium", *Industrial Design*, July 1957, pp.60-64.

22  Roger Funk, "Design Management: Context", *Design* 181, January 1964. pp.22-25.

23  Michael Farr, *Design Management* (London: Hodder and Stoughton, 1966).

24  Michael Middleton, *Group Practice in Design* (London: Architectural Press, 1967), pp.270-271.

25  Jeremy Rifkin, *The Third Industrial Revolution*, Palgrave MacMillan, 2011.

26  Thomas Schutte ed., *The Art of Design Management* (Philadelphia: University of Pennsylvania Press, 1975).

27  Thomas Watson, "Good Design is Good Business", in, *The Art of Design Management*, Ed., Thomas Schutte, pp.57-79.

28  Bruce Archer, "In Search of An Academic Identity", *Design*, 335, 1976, pp.42-43.

29  Peter Gorb, "Opening Shorts in the Design Management Campaign: Pioneer Class of '76", *Design*, 335, 1976, pp.40-41.

30  Brian Smith. "The Morality and Management of Design", *Journal of the Royal Society of Arts*, March 1977, pp.193-210.

31  For preliminary findings of the project see John McArthur, *Designing for Product success: Essays and Case Studies for the TRIAD Design Project Exhibits* (Boston: DMI, 1989). The exhibition traveled to a number of countries including the USA, France, Germany, Sweden, Denmark, and the UK in 1990.

32  Mark Oakley, *Managing Product Design* (London: Weidenfield and Nicholson, 1984).

33  Kyung Won-Chung, *The Philosophy and Practice of Design Management*, *Master Thesis*, Syracuse University, 1982.

34  Christopher Freeman, "Design and British Economic Performance", Paper presented at the Royal College of Art, March 23, 1983.

35  CNAA, Managing Design: An Initiative in Management Education, (London: CNAA, 1984), p.1.

36  CNAA, Ibid., p.7. See also CNAA, *Managing Design: An Updated* (London: CNAA, 1987).

37  이안재(2007), 디자인경영의 최근 동향과 시사점, SERI 경제포커스, 제25호.

38  www.aalto.fi/en

**4**

디자인경영자의
특성

1  David Walker, "Management and Designers: Two Tribes at War?", Mark Oakley ed.,
   *Design Management*, Blackwell, 1990

2  Robert Andres, "the Design Management Program at Pratt Institute",
   *Design Business Journal* vol.9, spring, 1998.

3  Peter Zec, "Management versus Design: Design Management as a Quality Factor",
   *Design Management*, (Milano), n. 11, April 1997, pp. 28-35.

4  Hugh Gunz, "Managing across Organizational Boundaries", in Mark Oakley ed.,
   *Design Management*. (Oxford: Basil Blackwell, 1990). pp. 167-175.

5  Robert Blaich, Ibid., pp. 64-65.

6  David Rachman, et. al., *Business Today*, (New York: Mcgraw-Hill Inc., 1990), pp. 139-143.

7  "what makes a design manager?", *Design Management Journal*, vol.9, spring, 1998.

8  Kyung won Chung, "The Nature of Design Management: Developing a Curriculum Model",
   *Design Management Journal*, Summer 1998, pp. 66-71.

9  http://www.aalto.fi/en/studies/education/programme/international_design_business_
   management_tech_master/

10 이상은, IBM의 '디자인 속도경영'…"시장조사 후 제품 만들던 시대 끝났다",
   한국경제, 2015년 11월. 18일.

11 이인렬(산업부 1차장), 다시 보는 후쿠다 보고서, 조선일보[데스크에서] 2016년 6월 8일.

12 Karen Freeze and Kyung-won Chung, *Design Strategy at Samsung Electronics:
   Becoming a Top-tier Company*, Harvard Business Publishing, December 2008.

13 Youngjin Yoo & Kyungmook Kim, How Samsung Became a Design Powerhouse,
   *Harvard Business Review*, September 2015, pp.72 – 78.

14 임용비, [Who Is ?] 정태영 현대카드 부회장, *Business Post*, 2017년 10월 6일.

15 안재만, 변기성, [승계시대 뉴리더] 정태영 ① 현대차그룹의 '튀는 사위'…금융권의 이단아,
   ChosunBiz, 2015년 6월 8일.

16 정현진, "5년 뒤 현대카드는 디지털 회사로 바뀌어 있어야 한다", 아시아경제, 2017년 7월 10일.

17 안재만, 변기성, [승계시대 뉴리더] 정태영 ② 문화마케팅 왕국 건설 '질주와 한계',
   ChosunBiz, 2015년 6월 8일.

18 강혜구, 테렌스 콘란, 디자이너에서 기업가로 변신, 한국경제, 2001년 10월 9일.

19 Christina Passariello, How Jony Ive Masterminded Apple's New Headquarters-With Apple Park,
   the Company's Chief Designer has once again brought Steve Jobs's exacting Design Vision to Life,
   *Wall Street Journal*, July 26, 2017.

20 Kevin Reilly and Steve Kovach, This is what it's like insdie Apple's new Steve Jabs Theater-Which
   gas a moving wall. secret room, and $14,000seats, *Business Insider*, Sept. 12, 2017.

21 조선일보 네이버 뉴스, 아이폰X 그리 별론가? … 팀 쿡 '위대한 100인' 탈락,
   http://naver.me/xeY7xICD, 2017년 9월 26일.

22 Kyung-won Chung, Yu-Jin Kim, Sue Bencuya, Hyundai Motor Company:
   Evolution of a Design Organization, *DMI Review*, September 2015, pp. 50-59.

23 김지혜, "카카오, 여민수 · 조수용 공동대표 체제 출범", 전자신문, 2018년 3월 18일.

# 찾아보기

## 인명

## 용어 등

# 감사의 글

오래 벼르던 끝에 새로운 모습의 『디자인경영 에센스』와 『디자인경영 다이내믹스』를 펴내어 기쁩니다. 31년 동안 봉직했던 KAIST에서 정년 퇴직할 즈음인 2015년부터 이 책의 업데이트를 시작했습니다. 당초 부분적인 수정이면 족할 것이라는 예상과는 달리 전면적인 개편 작업으로 이어졌습니다.

이 책의 발행은 많은 분들의 도움과 협조 덕분에 가능했습니다. 먼저 연구와 집필에 몰두할 수 있는 환경을 제공해준 KAIST와 세종대학교에 감사드립니다. 디자인 패러다임의 변화 등 대소사를 함께 논의해준 윤주현 교수(현 한국디자인진흥원 원장), 이화여자대학교 융합디자인연구소장 조재경 교수, 컨티뉴 코리아 심영신 대표, 디자인 실무 현장의 목소리를 들려준 이철배 전무(LG전자 뉴비즈니스센터장), 원고를 읽고 진솔한 의견을 준 최용근 수석 디자이너(삼성전자 가전디자인팀)와 이민구 과장(현대자동차 전략기술본부 H스타트업 팀), 그리고 이 책의 내용을 풍부하게 해준 관련 주제들을 함께 연구했던 김유진, 성환오, 송민정, 이경실, 이동오, 박종민, 강효진, 권은영 박사를 비롯해 30여 명의 석사 졸업생 등 KAIST 디자인경영연구실의 모든 후학들에게 감사의 마음을 전합니다. 그 외에도 지면의 제약으로 일일이 거명하지는 못하지만 도움을 주신 많은 분들께 감사드립니다.

끝으로 초판과 개정판에 이어 새롭게 출판해주신 안그라픽스의 김옥철 사장, 문지숙 편집주간께 감사드리며, 특히 혹독한 무더위와 싸우며 원고의 수정과 편집을 이끈 정민규 편집자, 표지와 본문을 디자인해준 노성일 디자이너의 수고에 심심한 감사를 드립니다.

2018년 9월

정 경 원